U0107225

懷人憶藝錄

陳長鎖自署

陈巨锁 著

王利民 编

怀人谈艺录

大家谈艺录
07

山西出版传媒集团 北岳文艺出版社

·太原·

图书在版编目(CIP)数据

怀人谈艺录 / 陈巨锁著;王利民编 . —太原:北
岳文艺出版社,2023.8
　　ISBN 978-7-5378-6708-5

　　Ⅰ.①怀… Ⅱ.①陈… ②王… Ⅲ.①书画艺术—中
国—文集 Ⅳ.①J212-53

中国国家版本馆 CIP 数据核字(2023)第 064613 号

怀人谈艺录　　陈巨锁 / 著　　王利民 / 编

//

出 品 人
郭文礼

选题策划
韩玉峰

责任编辑
韩玉峰

书籍设计
张永文

印装监制
郭　勇

出版发行:山西出版传媒集团·北岳文艺出版社

地址:山西省太原市并州南路 57 号

邮编:030012

电话:0351-5628696(发行部)　 0351-5628688(总编室)

传真:0351-5628680

印刷装订:山西人民印刷有限责任公司

开本:787 mm × 1092mm　 1/16

字数:300千字　 印张:21.75

版次:2023 年 8 月第 1 版

印次:2023 年 8 月山西第 1 次印刷

书号:ISBN 978-7-5378-6708-5

定价:108.00 元

本书版权为本社独家所有,未经本社同意不得转载、摘编或复制

读陈巨锁先生作品小札（代序）

柯文辉

一

何谓幸福？

答案万千，因人与时空条件而异。

选择个人想做且能做成的事，有益升华人我精神品格，摆脱内生外来的诱惑干扰，变艰辛、误会、打击为原动力，由不自觉到全自觉，提升生命质量，享受知识，可作可述，成败两忘，难如人意，又无愧寸心的凡人最幸福。

若说治国平天下的大事，有大德大能者承包。《大学》里要求的正心、诚意、修身、齐家则必须实践，不要求成丰功伟业，名扬九州，允许亲友邻居不知道"先生何许人也"，跟大众和光同尘。达于斯境，宠辱不惊，温寒无变，悄悄养成大心胸、大定力，坚韧不拔，不计较名利的品格。灵魂的职业是"读书家"，笔者杜撰的"称号"，却是获得上述幸福的"捷径"，否则发愤"为山九仞"却"功亏一篑"。

北宋政治家范仲淹的两句名言："先天下之忧而忧，后天下之乐而乐"，地球村的每个儿女都该牢记力行。"先忧"即《国歌》揭示的居安思危，怀疑与担当；"后乐"不是拒绝快乐，无论多么富强也没有浪费一饭一粥、半丝半缕的权利。以我国文明历史之悠久，兄弟姐妹之众多，严格修身治学的人肯定会有，但绝不会过剩。

我不敢说书画家陈巨锁先生是杰出的读书家,他在这条路上求索了60余年,为此,他受到广大读者的尊重与爱戴。

二

"五四"以后,中国新文学收成最丰硕的是散文。在抗日战争前后,散文家行列中,还出现过一批风格显著,学养深厚,沟通中西,扎根泥香的文体家:鲁迅、周作人、林语堂、郁达夫、冰心、梁实秋、萧红、何其芳、李广田、傅雷、钱锺书、老舍、沈从文、曹禺、李劼人……把白话文的写作提到一个有别于古代评话、明清小品,与西方随笔面目完全不同的境地。前几年,柯灵先生、黄裳先生逝世,让读者们明显地感觉到文体家少了。近八十年来对文体家研究专著很少亮相,董桥等先生的文体处在淬火前夕,批评家比较沉默。这对文体家的呼唤,文化史经验的总结不利。笔者阅读量少,报刊上的散文几乎被广告淹没,缺乏生活实感的单调之作,很少传诵。

近一个月,一气读完巨锁先生的两册散文,娓娓清谈,读人论事,淳朴可亲。画面真挚可信,不难想象作者聚精会神,转益多师,反复推敲一段一句的勤奋,写作态度值得我们学习。

散文内容来自日常见闻,亲友交心,评议一些作品和作者,时而插进昔年和书中人共处镜头,作者谦逊热情的剪影,无心插柳,取精用宏,行云流水。

巨锁兄作为白头学子,尤其在风雪冬季,可将同题同时同事之作,加以补充延长,多多回忆某些细节,让人物在纸上更鲜活。比如在访谈录中先后出场的角色,如柯璜、王绍尊、郑诵先、姚奠中、张颔等,补上他们的照片、作品,强化史料价值。不必顾虑有人会说你借大人物来标榜什么,即现有文字中,你站的视角说话语气都是谦逊的后辈。没有高谈阔

论，大众一定爱欣赏。

文体是自然形成的，设计有害无益。但在剪裁对话、叙事的疏密度的把握上，还有小部分段落有考量余地。以先生的淡泊宁静，善避喧嚣，专心致一，虽未想做文体家，朝这方向精耕细作，拿读书和行万里路互补，往年亲历诸事与此刻透视显微力增强后的蒸馏净化，读者们还有更多期待。

我从这批散文里看到了书法"雕像"的实在座底。他和生活在彼此选择中越来越主动，正是：沧海横流天地改，存人本色亦英雄！

自胜者勇，耕心者无愧于他应该得到的愉悦。

非开宗立派巨匠的自知之明，跟平视世界洒脱持重是无形的翅膀。

"知己知彼，百战不殆。"孙子慧语，适于谈战争，也可以用于人际关系，选择路径。

文坛上有人倡导过大散文说。《老子》《孙子兵法》皆五千字，谁说这两大名著是小文章？

报刊上多次读到以地名为题的白话大赋，辞藻华丽，激情澎湃的背后也混入了形式大于思想，功利观念强烈的颂歌。前人未创作过这一文体，无先例可参考，可以理解。

书家展览，十家九位是行草，宏大场面和基本功欠孪生。千米百米长卷不知如何展示；把小画放大为丈二长巨幅，意浅笔弱。鉴赏家被千人一面的作品弄得十分疲倦。

巨锁先生有定力，他行他素，量体裁衣，躲开流俗，沉稳耕耘，风神萧散，内美昭然。

三

名绘画本来就肩负着再现客体物象的沉重负担。

中国绘画以其雄辩的事实，证明了不断更新，亲近传统，就是他强有力的生命线。传统中的传统内核鼓舞来者创造一见钟情、千读不厌的杰作，实现极高明而道中庸的对立统一。西艺东来的时光不理想，晚清民国都不具备汉唐盛世那般雄浑博大的肠胃，将外来养料吃掉消化吸收，保持发扬造境、寄意传情之长，从形似上升为不似之似，高于形似，犹如陶渊明以淡化浓，去继承三百篇、楚辞、汉魏晋诗与乐府；李白、杜甫加以光大，为无似无不似，虽未超越，终不雷同，发展唐诗。高手遇到进攻者双手抱臂往墙下一蹲，并不出击，攻者以五百斤之力打了高手一拳，高手纹丝未动，对手五百斤重拳被他加倍反弹回敬，腕臂重伤。高手哈哈一笑，为进攻者推捏治伤，设宴待客，让对手羞愧悦服。

梁楷、金冬心平生未习过素描。梁氏名作《泼墨仙人图》（有人疑为日本古代无名大家仿作）、《李白行吟图》，金农自画肖像，其中诗性思维活跃，是中国绘画中的扛鼎神品，登峰造极。

中西合璧以准确造型，好懂，便于复制，有利宣传抗战，深受大众喜爱，但也发人沉思：三百多年来西人学中国画，精通我国古代典籍的高罗佩先生能写文言文，甚至写得出合律的七言律诗，他给自著狄仁杰系列公案小说的插图仅仅是平庸的线描，稚拙的绣像，不入名作之林；郎世宁的画不过是用国画工具画普通素描，没有生动的气韵。20世纪文化名人李叔同画的佛像略高于荷兰人高罗佩；吴作人水墨动物的灵动性未超拔于郎世宁之上，比吴氏自作油画《齐白石像》相去甚远。

素描在西方代表了科学的造型方法。尤其是法国启蒙运动之后，表现工业文明，对欧洲传统有所拓展，造就大师数百，在美术史上留芳千秋。

国人从明末的人物画家曾波臣开始学西画，勾出被写生人肖像眼窝周围阴影。1912年，李叔同在浙江师范、刘海粟在上海美专始教素描。1923年，刘先生向蔡元培提出，中小学美术以西画做教材，经蔡翁批准风行全国。迄今同胞习素描者以千万计，名人数百，为什么这么庞大队伍

中没有出现一位诗词大家，画论家、题跋名家？

显然，当下现状由历史孕育产生，画家文化水平和传统文化的地位，传播方式，提炼精华，认识局限，都非美术教育一家可以完成。

如何把美术家造就为学者型人物，笔者无知，不敢妄议。但可喜的是孩子文化课差就报考艺术院校的说法已不值一驳，重技轻艺、不涉学术大道的育人方式正在注意改进。鲁迅说："希望是附丽于存在的。有存在，便有希望，有希望便是光明。"

> 复古是开倒车，牛角尖中没有大路；
> 重视文明遗产，入而能出，前程宽远。

文化的前进不可能直线上升，屈原的赋，汉魏五言诗，唐代律诗绝句都没有被后来人跨越。新样式的出现，也可以高于先辈。元杂剧比宋代的戏好，清代的小说《红楼梦》和词，大大胜过了明代。元朝只有98年，虽未高过写实的宋画，但做到了笔墨的音乐化抒情，以少胜多，松动的线，构图的淡略野逸，有唐宋人未到之处。

胆识比前辈高，字画会比前人强。肚里墨水少的画家不是突破古人成就的选手。

由于明末小品的兴起，石涛禅意的画论，恽南田、金冬心的画跋，超过明代大师。巨锁先生的画跋，在白话文滋养成长的同辈与后学之间显得可读，短而精。如果把石、恽、金三家题画诗文之妙处加以发展，陈先生在近70年作者之林会秀出群伦。

吴伯箫先生的散文广受读者青睐，尤其是20世纪的名作被选入过语文教材，质实清健，歌颂劳动，感染力很强。巨锁先生写过他富于诗境的七言绝句：

手书"天涯"沙滩上，大海惊喜急收藏。

后人到此不见字，但闻涛声情意长。

只因平仄不合律，诗的魅力未得到更艺术化的表达，收不到刻骨铭心的效果，不耐品味，让大众遗憾。以吴先生当时受到的诗教，把握普通平仄并非难事，只是没在这方面下过功夫罢了。

巨锁先生在少年青年时代，对艺术痴情，换取了老师的热忱指点。有些人在运动中被歧视，靠边多年，以后才获得平反纠正。他看到这些长者被赶下讲台的失落，不敢亲近孩子们，怕自身阴影累及晚辈，出于爱护故作冷淡，师生同时走在一条小街上，老师调节速度，制造距离。赤子之心可以烘化寒冰，主动播种缘分，闷葫芦打开，昏暗小灯泡下解冻的真挚，至今谈及都使闻者艳羡动容，初心的暖流何等圆融！其他学子们却少有巨锁兄的眼力和幸运。2014年，第五期《档案》有文字醋畅、情采斐然的访谈录，巨锁先生的论艺、尊师、远游，亮点很多，不一一引用，谨作推荐，补拙文不足。

陈先生久工章草，底气很旺，定会给绘画输送特殊的力量，出现新高峰。早年他画树用墨上淡下浓，尤其是树干，墨韵的繁丰透亮，略嫌拘束，接受太行、恒岳丛林挺拔婀娜的召唤后，读书远游的积累喷射而出，萌发新貌，潜力之大不限于影响山西，会有知音刮目而视。

下面说说对几张画的印象：

《西峰挂月图》。作者读诗，书法选古今好诗，自己也作诗，使此画造境较深。跋魏伦诗："夜半拥衿坐，僧窗月自鸣。"歌咏高山上的寒与静。僧与山无意对看，或隔窗相窥，彼此都感激对方无扰的宁静，衿很单薄，真到低温中就不足以抵御冷寒而非冰天雪地，则让人清醒地享受大静谧的月光，"人生几对月当头？"倾吐了烦嚣日子妨碍人和宇宙的无声交谈，超

越语言的怡情。回眸一看：多少消失得太快的美和年华被白白地浪费了。死在44岁的俄罗斯小说家契诃夫颇善于发现这种被浪费的时光和美。深黑的峭峰不阴森，云雾罩着薄薄银纱，群峦似乎数着夜远远的脚步声和画外的画师诗人修持者以不同方言都忘不了的寂寥，纷纷捧起它欲赠知音，末了还是自赠待天明，境界因朦胧而倍加清远。

《芦芽雄姿》。阳光晴翠，赭色暖得开阔清雄，占据了图的心腹，包括我们的肌肤脏腑，给欣赏者镇定的乐观，劳作的渴求，阳刚的父性大爱，"四海之内皆兄弟"的宽博清凉。美国女作家赛珍珠英译《水浒传》，即用前面那句豪言作为书名。她和诗人徐志摩是好友，不知道徐先生可曾给过她启发。芦芽山下部三峰，左右两侧相对单薄，魅力比《西峰挂月图》少些神秘和味外之味。丙戌之春，作者又做同题水墨画一帧，横幅构图，场面比前画伟岸，抱气较深广，两端留白，云气飘浮，大小峰二十以上，符合造化原貌，容量充实，从开笔到放笔运线统一，左上角有云浪绕山巅，其余裸露真面目，相倚，相争，相让，相间，没有夸张任何个体。

《西海群峰》，黄山一绝。夏末秋初，微风轻拂，云涛幻化进退、升降。80年代初，摄影器械比今日艺术效果差，刚见奇云诡谲，支起三脚架，云海又意外突变。画比摄影慢得多，更觉应接不暇。巨锁先生勾线淡墨皴擦写生，上头远峰微茫闪动，全图写实，一峰一齿，同啮苍天，少点烟岚缥缈。今日笔力更健，为名山立传，正其时也。

古人画雨景，不写雨丝斜拂，雨意浓烈，直扑读者眉额。巨锁先生有得于此，1981年冬，呵冻画少林寺，大门南围墙以远，云盖屋顶，多彩墨如水彩，酣润淋漓，随腕写意，收放点染，工拙不计，以虚代实，整体紧凑，似水墨犹未全干，较之其先生风光速写，大笔头直上直下，墨雨苍松不分明，读来痛快。

先生擅长小写意彩墨花卉，窃以为如《青霞紫雪点春风》《青霞》等图，淡从腴出，华自朴来，墨彩交接，一斧无痕。用水透明，虚实照映，

不求工而雅俗共赏，春韵娇朗。这斗方施彩，得意忘形，墨点彩上，亮丽自得，大处着眼，不收拾而圆满。《一日东风一日香》惜色如金，光焰横飞，从何而来？往日曾用指墨写梅，颇伸杨无咎、王冕正气，魂通玉宇，刚烈无畏，高华不傲，民族美德在焉。恣肆不粗，细处有变，不纤柔，严肃，平和。《待到重阳日，还来就菊花》亦是指墨，初近萧散。先生为似八大山人笔致而欣喜。我知喜气入怀不易，分享其乐。八大太高，至简，可读可悟，不宜分临，避免一朝掉入老人家砚中，小池太多，终身走不出来，找不到个性化自我。似张似李，何如似铁杵成针般积累风格。巨锁兄陶醉几天，迅速苏醒，千喜万喜至今不似也似不了八大、傅青主、齐白石、傅抱石。他知道把握自己能做什么，该做什么。板桥先生爱写"难得糊涂"，中下之才治学根浅，还是"难得明白"为上。谁敢自诩不糊涂？郑翁言外自得："看我何等聪明，几时不明白过？"

国画向来少讽刺之作，齐白石偶试笔锋，近乎幽默。巨锁先生指墨《鼠啮图》嘲懒猫失职，有鱼可食，却和鼠辈和平共处，纵容老鼠咬坏古书。先生爱书如命，漫画意象，指痕墨韵显豁。

四

从六朝经隋、唐、五代、两宋，大师不断，各种书体名作不少，但关于章草未有人重视。

两名元代、吃透二王作品的书学家赵孟頫和比他迟生四年书体相近的好友邓文原等一小群文人，关注章草的延续发展。赵孟頫留下临皇象手书汉黄门史游所著《急就章》三种，经徐邦达、杨松耀等先生鉴定均是元人仿书。书风文气去赵氏其他创作和临摹手迹要差得多。邓文原临本有诗人张雨跋文，楷书为骨，章草造型，优于托名赵氏的三本。端凝爽秀，然骨气不尽理想。查书史，赵孟頫授学康里巎巎，康传詹希元，希元传饶介。

元末明初百年中书法突出代表宋克（1327—1387），字仲温，研究章草最深入，得康、饶二家之长，今存摹本3本：44岁作，藏故宫博物院，去世的61岁本藏天津艺术博物馆，尤出色；北京市文物局藏本未记写作时间。他兼通今草、行草、狂草、章草。于右任跋宋克名下《壮游诗卷》："当章草消沉之会，起而作中流砥柱，故论章草者，莫不推为大宗。"

晚清落日崦嵫，考据和文字狱高峰已到尾声，粉饰落叶哀悼的"同光体"沉闷疲软，响应者寥寥。日本书道界鼓吹日本章草书法艺术成就已非中国人所及。出于民族尊严，章草书家王世镗以7年时光著《稿诀集字》，他义愤填膺："慨（概）自赵宋后，此学始日亡。"此举得于右任先生声援。20世纪最具实力的章草大家沈曾植声誉很高。（详见拙文《三百年来第一人——沈曾植的书法》，《书法门外谈》，东方出版中心，2015年）1919年，章草学人王蘧常拜沈老为师，师生著述多，涉及面广，堪称两代大师。抗战前后，王秋湄、罗复堪亦称名家，近50年来后两位先生罕见学者述评。

巨锁先生从前辈肩头起步，近40年清晰的印刷品大有进步，能见古人读不到的作品与论著，襟怀逐渐开阔。他热爱这一书体，临池随时想到惜福的快乐，不幻想轻易的成功，以恒温做实在学问。不空喊创新，只求桑叶吃到老，自有灵丝织锦来。

章草都比西汉前的甲骨石鼓、金文印文陶文易识，书写更流便，波磔由装饰而传情。中宫留白大，有助于运笔的使转、连带、提按和简略。从临习到创作，他悟到岳飞论战心得："运用之妙，存乎一心。"古稀之年，更学会通感移情，从姊妹艺术今草、金石文字、乐府诗、陶文、民谣、山川、画像石（砖），不生吞活剥，不失章草主体，留神形外，行锋自如自在，欢喜无涯。一切限制化为特定抒发手段，从自然而然进入自由状态。这里说的自然，不是专指我们身外的物质世界，而是扫净干扰困惑，万事万物本体应有的境地。所谓进入"不是一通百通，一劳永逸"，还要用新

眼光解开新的疙瘩。停滞重复是艺术家心身麻木、休眠、死亡的象征。

头脑清楚与体力衰老的矛盾，可以推迟，不能避免。把握心身交叉平衡的大好年华，完成只有你可以完成的事，是艺术工作者自觉的使命感，要冲刺不止。沈曾植先生在去世当天还完成一副对联。题跋者有好多后学，艺海韵事，人间美谈。

巨锁先生说："我很平常，民间卧虎藏龙，必有高手，只是他们不愿宣传，或没有得到为大众欣赏的机会。我永远是一个白发学童，一切善意的鼓舞都敦促我自省自勉。保持清醒，警惕好话对堕性的滋长！"

即或最优秀的书家，能借读诗词文曲启迪，引发创作冲动，表达书家的理解乃至注入灵气，但不能勾起读者联想的画面、演绎故事情节，或表演原诗作者风神旷逸的肖像，那些事请诗论家、传记文学家、疏注家，连环画家，电影编导、演员艺术家去再创造。书法家的"武器"要靠线点的张力弹性歌舞性，流动的建筑美去求索。

傅山翁的气节怀抱高清壮行，国破家亡的深层剧痛。奇端磊落的书法，感动无数同胞，也弹响了巨锁兄心弦，"技痒"（原动力）难搔，一气呵成手卷《芦芽山径想酒遣剧》，总体上清雅平和，大气流衍，每行最下两字与下行开头两字形远神近，每个字拆开细读、追究四面呼应关系，稳妥倔强，折勾圆转，有渴骥奔泉的势态，熟而脱俗。结体反山谷公"中宫紧抱，四面辐射"为中部留白多，外围向肩下膝上适度收缩，紧而不密。"侨黄""聪嘤""安往"连笔牵丝活脱，无造作卖弄痕迹。馋酒真实，树林氛围，动静呼应，历尽刀光剑影，劫后余生，不嗟贫叫苦，见到风光，信手拈来，不加雕琢，明白如话，是英雄说出来。小跋记挥毫喜乐，虎头熊腰豹尾，质而不俚，民风古朴，书家恨不得挑一担汾酒解霜红龛老汉喉咙生烟，何不梦里补上这个镜头？

章草书陆游联："箫鼓追随春社近，衣冠简朴古风存。"字近肥硕而似疏朗，风拂闲庭，月挂树杪，藏巧示拙，上联七字波磔占五，下联只第一

字有之，不拘怎样的悬殊，巨锁兄举难如易，轻快地调和用笔提按，波磔水气润滑持重。

元遗山联："百年人物存公论，四海虚名只汗颜。"形肥不坠重浊，取颜真卿格书体势，字间距远一点，下联首字扁细，少占空白，"名""公"二字体积小，"颜""物""汗""年"宽多于高，气流穿梭，遮掩了拥挤。

明代四大高僧之一蕅益的警训："以冰霜之操自励，则品日清高……"（蕅益著，弘一选编《寒笳集》）疏处见密，效果松畅，表情警策，身教庄穆。正文两行加五字，题款一行加六字，和语录等大。添上署名，恰到好处，尽显生动。笔前没有设计，款文即兴处理，读来悦目。

陈先生自作诗《咏芍药》："闻道芍药好，结伴看花来。"全文三行，写来潇洒放腕，字的大小紧凑，各得其所，无局促感，重量体积与观者轻畅静爽，相合无间。

巨锁先生创作的《陋室铭》摇曳多姿，轻车熟路，章草吸收了一些今草笔法，跳宕，奔腾，一鼓作气和张扬有所差异，一些折勾方圆，信手而出，几乎有飞出纸外的趣味。写白居易《池上篇》靠近楷体，横多线细，有的捺雁尾成分少，相对持重。他多方搜罗，试验多种形式，沉着安定。使用较多的字，如"有""无"，立轴中写法彼此相类似，不求变形悦目，等如请鉴赏者走入实验室，袒怀无遮拦，率真恳切，收放无忌。两行条幅章草有唐张志和《渔歌子》和戴叔伦《过三闾庙》，飞动恣肆。各字独立，左右无牵挂，如一群鸟儿从树林直冲晴空，非常灵动，粗线吃纸深，是精致的小品。

目　录

回忆柯璜先生

国家重点图书《中国现代美术全集·书法》第一、二卷（已故书家）名录在报端公布后，我检阅再三，山西竟无一人入选，深感遗憾和不解，遂致函主编刘正成先生，窃为吾晋至少赵铁山、柯璜二前贤当列其中，并寄上有关资料，愿为斟酌。

恨我生也晚，未能一睹赵铁山先生仙颜。然其传记、法书，却多有拜读，先生的人品书艺，每令我敬佩赞叹，诚如当年康有为所评：长江以北，无出其右者。我以为在当今沸沸扬扬的书坛上，能臻此境界者，也委实不多。

柯璜先生，年享耄耋，我有幸在先生晚年，亲聆教诲，受益良多，每念及此，先生那神采风仪，便顿现脑海。

1960年秋天，我到省城读书，初居南华门东四条。一日晨起，在文联小花园散步，忽见一位长者，身材不高，却很壮实，银须飘洒，鹤发童颜，手持一杖，却不挂地，徐徐行来，且将手杖打着圈儿，嗡嗡之音，迷漫花树间。待老先生停止晨练，我趋前致意问候，此老正是我久仰的著名书画家柯璜先生。

柯老住精营东边街62号，距省文联仅百步之地，得暇，我常向柯先生请教书法。进得绿天斋院，花木扶疏，浓荫当户，在宽绰明洁的客厅里，茶烟氤氲，墨香四溢，听先生谈书论画，谈诗词，谈健身。谈到兴致时，便挽袖作书。客厅中，临窗置一方案，我为先生研墨伸纸，老

人走到案前，手提楂笔，饱蘸浓墨，略一思索，便乘兴挥毫，口中吟唱，随之起伏，音之长短高下，与笔之顿挫抑扬相呼应，细察之，方知先生所唱之句，正所书之词。先生此习，由来已久，笔者在京曾听苦禅先生所言，柯老早年任北京故宫博物院古物陈列所所长时，每作书，必吟唱，令李先生大惑不解。

一日到柯家，先生午睡初醒，精神健旺，意欲作画，遂展纸调色，未几，一幅《古藤图》跃然纸上，正"奔蛇走虺势入座，骤雨旋风声满堂"。先生以书法入画法，折钗股，屋漏痕，草情篆意，时见笔端，观其所作，自然不同凡响。始，柯老颇为他那健壮体魄所自豪，每每以双手紧握圈椅扶手、臀部离座，双腿腾起，作撑空状，且能坚持良多，经我多次催请，老人方肯落座。我不禁惊诧这位87岁的老人尚有如此好的臂力，须知这是一生以手握笔的手臂呢。

谈到诗，老人可谓吟咏颇丰，时常将他的近作为我展示，并做认真的讲解。有时也把董必武的诗稿和郭沫若的手札拿给我赏读。在老人的鼓励下，我把拙诗整理一册，呈请先生教削，老人多有褒奖，并在封面上欣然题署了《梦石诗草》。然而此作，在"文革"中已付之一炬，所幸柯老的题签我保留了下来，每当我见到此签条，不独忆起了柯老，也使我怀念那多次为我修改诗稿的罗元贞先生。

1962年秋天，"山西省首届书法篆刻艺术展览"在博物馆开幕，参观后我题留了拙句，有人撰文摘引后，在《山西日报》上刊出，柯璜先生看到"柯老变法出新意，童叟铁笔健有神"的章句，很为高兴，立即将报纸转我一份。同年我将在学校所临的唐代孙位《高逸图》（局部）请先生指导，老人颇为赞许，并希望我能为他画像，还将他的两张近照赠我，愿作参考。同时出示了凤先生（吕凤子）为他画像的砚台刻石，那刻工便是苏州刻石名家黄怀觉。郑逸梅先生在《文苑花絮》中曾撰长文予以介绍，有句云："1954年，（黄怀觉）赴泰州，刻烈士碑。又刻

藝林盛事神

かし之 五寅端陽

山西書法篆刻展覽

柯璜時年八十有六

柯璜先生为"山西书法篆刻展览"书贺词

吕凤子所画列宁像、孙中山像、鲁迅像，石藏山西太原迎泽宾馆，拓片在上海《新民晚报》上发表。又刻了齐白石像，柯璜像等。"据我所知，黄怀觉还刻了柯璜先生所书毛泽东诗词十七首，柯老曾将部分拓片赠我，那油光可鉴的乌金拓和笔走龙蛇的章草书，曾是我一度心摹手追的范本。

1963年，88岁的柯璜先生仙逝了，党和国家领导人周恩来、董必武、陈毅、郭沫若等同志送了花圈，在省公安礼堂召开追悼会时，我和赵延绪老师共同送了一副小小的挽联，以寄托我们的哀思。

柯璜先生，字定础，晚号绿天野人。1876年生，浙江黄岩人。北京京师大学堂毕业后，即来山西任教，是山西大学早期的年轻的名师，后来任山西省博物馆、山西省图书馆馆长。"七七事变"后，先生避居重庆歌乐山云顶峰，为抗日救国，奔走呼号，以书法为武器，激励抗日将士。到50年代中期，先生又返回山西，终老太原。山西无疑是柯老的第二故乡。先生书法以阁帖为基础，自由挥洒而不离法度，晚年回归章草，朴茂天成，敦厚淳古，片纸只字，为人所重。1975年，我在苏州造访费新我先生，谈及柯璜老人，费老甚为钦慕。归晋后，将柯老为我所书毛主席长征诗六尺横帔转赠新我先生，费老自是感激不尽。1989年，我在舟山，市政协王亚同志也是黄岩人，谈及他的家乡尚无柯老墨宝，我又将所藏条幅捐赠。在乐清雁荡山，曾见柯璜先生所题"燕尾瀑"摩崖石刻，每字高4尺，沉雄壮阔，气度轩昂，为先生60岁以前之佳构。在成都杜甫草堂，观先生所书杜诗数首，苍古高雅，已开晚年书风之端倪。我藏先生法书，尚有条屏、手卷，花木、山水，偶一展玩，老人便会徐徐步入隐堂中来，我则静听那先生的教诲。

柯璜（1876—1963），浙江省黄岩县人，现台州路桥桐屿人，前清北京京师大学堂毕业，历任山西大学美术教员、山西博物馆馆长、山西

图书馆馆长、北京故宫博物院古物陈列所所长。在抗日战争期间，避居重庆，以书画自给。抗战胜利后曾任蜀中艺术专科学校校长。解放后，被选为中国美术家协会理事、西南区美术工作者协会主席、重庆艺术专科学校校务委员会主任委员。1957年由重庆到山西，担任中国美术家协会山西分会筹备委员会主席。毕生从事文化教育事业，培养了不少人才。热爱艺术事业，钻研书画，尤长于书法，留下不少作品，在美术界素有名声。有《柯璜选集》《柯璜诗文集》《人生基础哲学》等著述行世。

我与南仙北佛墨缘

上海苏局仙与北京孙墨佛，在当今书法界有"南仙北佛"之称，又以其高龄善书，为人所尊重。我与两位老人虽不曾谋面，却神交有年，孙、苏二老虽已先后谢世，然翰墨之缘，我是不会忘情的。

还是在80年代，百岁老人苏局仙所书的《兰亭集序》，在首届群众书法比赛中荣获一等奖，引起书法界人士的注目。然而获奖后，老人却写了一首诗："有意多情勉老夫，强将瓦缶作琏瑚。当今无限书家在，驽骥宁堪并驾驱。"这正是给那些稍有成就，尾巴便翘到了天上者当头棒喝。而老人的谦恭之风，则令人肃然起敬。

1991年元旦，上海朋友惠我苏局仙先生百龄晋秩大寿纪念封一枚，从朋友处得知百十岁老人仍是才思敏捷，记忆超人。4月间我便致函苏老，为五台山碑林乞字，始料不及的是，5月初便收到了先生所赐墨宝，除为碑林书件外，还赠我一帧，并嘱其子苏健侯先生复函于我："大札拜读，命书赵梦麟五台山观日诗附上。另家父以'福寿'两字呈奉，祈哂纳教正。家父说久仰你老大名，苦不识荆，更不知通信地址，欲致候无能。今天假良缘，借此大好机会，想恳乞墨宝，以光门楣，未卜肯俯允否？仰企之至，敬盼好音。"

我随即回函致谢，并奉上拙书"形其量者沧海，何以寿之名山"条幅，并请赐教。5月中旬，老人以诗代函，赠我七绝一首："三晋遗风重到眼，江南恰值麦秋初。菜汤麦饭尝新后，百读案头一纸书。"老人

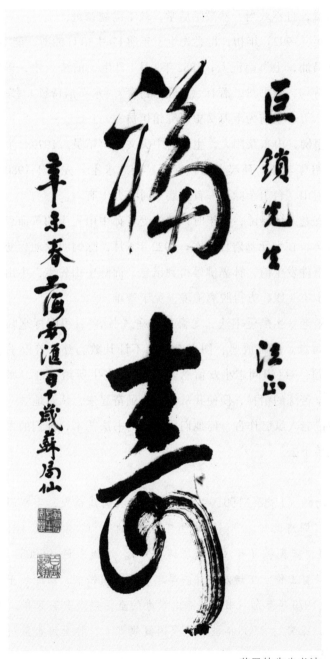

巨鎖先生 汪正

辛未春 上海南滙百十歲蘇局仙

苏局仙先生书法

对我过誉，自不敢当，然激励后学，敢不勖勉奋进。

今年（1992）年初，得悉先生于年前12月30日仙逝，能不伤悼！

苏局仙，上海南汇人，1882年1月1日生，前清秀才，毕生致力教业，善诗词，擅书法，著有《蓼莪居诗存》《水石居诗钞》《东湖山庄百九诗稿》等。生前为上海文史研究馆馆员。

孙墨佛，山东莱阳人，生前为中央文史馆馆员。1979年岁末，我曾通过王绍尊老师向孙墨老为《春潮》杂志求字。先生于1980年1月26日书元遗山《台山杂咏》一首见赐，时年九十有六。

辛亥老人孙墨佛，青年时代便接受了孙中山先生的革命思想，加入了同盟会，在大元帅府任参军。1922年6月，陈炯明发动兵变，包围总统府。事件发生前，孙墨佛等得到讯息，面陈中山先生，中山先生便登上了"永丰"舰，方得脱离险境，免于遭难。

孙墨老一生酷爱书法，尤喜孙过庭《书谱》，得暇挥毫临写，至百岁而不懈怠。所临成册，图书充架，不计其数。孙老曾以手书整册见赠，并题："巨锁同志小友留念。"每翻阅先生所赠墨迹，那种认真临写、勤学苦练的精神，便使我从惰怠中勤奋起来，认真地学一点东西。

两位老人虽已作古，但他们所创作的书法艺术，他们的人品，将会永远流传下去。

苏局仙（1882—1991），上海市南汇县周浦镇人，字裕国，室名东湖山庄（周浦世寓。有《东湖山庄百九诗稿》）、水石居（有《水石居诗钞》）、蓼莪居（有《蓼莪居诗存》）。清代末科（1905）秀才。长期从事教育工作。工诗及书法。早年写柳、颜楷书，后专攻王羲之《兰亭序》。1979年参加《书法》杂志举办的全国群众书法竞赛，以97岁高龄荣获一等奖。1985年被评为全国健康老人，称上海市第一老人。上海文史馆馆员。

孙墨佛　（1884—1987），原名孙鹏南，字云斋，曾用名孙巍，字尧天，号眉园、别号天舌山人，又名剑门老人。莱阳市穴坊镇西富山村人。辛亥革命老人。中央文史研究员，著名书法家。自幼随刘大同学书法，后得到王垿、康有为亲授。初学魏碑，继临"二王"，旁及篆、隶、章草等。中年转习狂草，晚年专攻孙过庭《书谱》。曾任民革中央团结委员会委员、中国书法家协会名誉理事、中山书画会理事。

沉晦庆昭苏
——王荣年书法作品读后

我居晋北小城，自是孤陋寡闻，竟不知书坛有王荣年其人其书。昨得张索先生所惠《王荣年墨迹·书信》《王荣年墨迹·集联》二巨册，并《王荣年先生墨迹选》散页廿余种，眼前为之一亮，遂把卷两日，逐一品读。掩卷而思，略抒管见。

王荣年之所以能成为一位近现代的书法大家，首先先生是一位饱学之士。其出身书香门第，家学渊源，15岁则以县试第一入县庠，非颖悟敏学，焉能有此成绩。继而游学京师，负笈东瀛。学成归国，宦游京师鲁浙，其积学之厚，见闻之广，亦可想见。仅"集联"一宗，洋洋洒洒400副，足征先生胸罗唐宋诗家之典籍，随手拈来，皆成妙对。而所见诗作，多纪游即景或奉和之什，亦情感真挚，清新质朴，且有关注民生，关心时事者，如："地将赤野全凭麦（冬种皆绝，唯大麦得雨，可望有收），天肯倾河便洗兵。"

先生相与往来者，多学界之鸿儒硕彦，若江庸、夏承焘、余绍宋……"书信"中，有致"诚女"云："余绍宋先生系浙江通志馆馆长，约我帮忙，言甚恳至。"又"但我自问，心长才绌，性刚器狭，难为人下，将来如有机缘，能予我以参政监察或其他清高位置，颇思一试，否则，懒为五斗米折腰矣"。学人本色，犹可见也。以学养器识为根底，即不学书，偶然命笔，自具书卷气息，则为"学人之字"。无此根底，

虽毕生挥毫，亦徒成字匠。

先生于书法一道，则兴趣颇深，用力尤勤，仅其所见手迹印品，得窥深入传统，广采博纳，为我所用。写小楷，法钟王，而守矩度。写大字，融汉魏，能见风骨。临褚帖，则精于纯熟，可谓登堂入室，探骊得珠。于庚寅（先生辞世前一年），尚孜孜于《争座位稿》的临摹。

先生之书，其章草，更令今人称道，察其书迹，远继索靖，近汲寐叟，且取法沈曾植尤多。王与沈，所处时代特征，宦海经历，学问交游，多有相似之处。沈辞世之年，王已33岁，沈晚年居沪上，王往来于杭、沪、温之间。一位是年高德彰，学问宏富，书名大振的学界泰斗；一位是学有所成，书名初具的同乡后学（沈为浙江嘉兴人，王为浙江温州人）。这位王先生或曾拜在沈老门下，求学问道（臆测而已）；若无缘一面，王荣年私淑沈曾植则定然不错。二位作字，无不熔铸碑帖，备魏取晋，时参分隶意趣，遥接钟繇规迹，近现倪黄余绪，作字用笔，何其相似乃尔。细察之，大同中，也有小异，沈书多方峻反转，八面出锋，古健苍茫，如高岭之古松，气势傲岸；而王书能圆活灵动，意蕴深邃，似深山之涓流，泠然而可人。

其所憾者，王荣年一生，基本处于政局板荡，战争频仍，物价飞涨，民不聊生的时代，其生计，每每入不敷出，捉襟见肘，典田借贷，难以应对。只能发出"金圆堤防（指金圆券），将濒溃决，如何如何"的慨叹。于此境况，生活尚且不堪支持，何以潜心诗书艺事。更以错案，年仅63岁而毙命。东南一笔，遂付东流。

先生若逢盛世，假以天年，其书，或可突破沈书窠臼，走出沈书轨辙，得鱼忘筌，更上层楼。堪可慰者，38年过后，错案平反昭雪，玄珠因时再现。今先生之书，为人所重，为世所重，窃以为近人学寐叟，而得与藩篱，舍梅庵而谓谁欤！

2009年10月12日于隐堂

王荣年（1889—1951），字世瑛，号紫珍，又号梅庵，别署三瓯斋主，永嘉永强三甲（今龙湾区天河镇三甲）人。著名书法家。毕业于日本明治大学，归国后游宦京师鲁浙30余年。王荣年书画书法造诣极深，在20世纪20年代即与溥心畬、沈尹默、叶恭绰等书法大家齐名燕京，有"江南一支笔"之誉。30年代有《王梅庵临褚河南圣教序》行世，时人曾评论他的书法"熔篆隶碑帖于一炉。其书、行、草兼工，临褚深得神髓，章草尤独绝一时"，被誉为温州当代书法界的"一代宗师"。著有《锄月庐诗钞》《越巢集》《大罗杂咏》，还有《王荣年遗墨信札书法集》和《王荣年唐宋联句手稿作品集》。

潘公遗墨遐想

　　国画大师潘天寿，1897年出生于浙江省宁海县冠庄村，1971年9月5日在"文革"中惨遭迫害含冤去世。先生一生孜孜于艺术教育事业，培养了数以千计的书画人才。在国画创作上，更是独树一帜，为中外人士所钦仰。早在20年代，先生初到上海，见80高龄的吴昌硕，吴便十分器重他的才华气质，曾以篆书对联见赠："天惊地怪见落笔，巷语街谈总入诗。"

　　潘天寿画名之盛，书名遂为其所掩了，然而纵观先生的书法，无论殷契、猎碣、篆、隶、行、草皆极精能高古，妙造自然，尤其是行草书，疏密相间，大小错落，洋溢着强烈的节奏感，正如沙孟海先生评其作品："沉雄飞动，自具风格。"先生之书，立足于传统，又能不囿陈法，有所革新，有所发展，早年陶泳于晋唐书法之中，潜心钟、颜。中年以后，专事于黄道周的结体，心摹手追，探其神髓。黄书纯用圆笔，而潘书方圆并用，以方为主，故所作坚挺清健，凌厉恣肆，勃勃然，生气排宕。

　　1975年10月我因书法展览事宜南适杭州，在清波门外的美术学院访问了画家周昌谷先生，自然谈到了潘老被害致死的情况，宾主一时戚戚然，愤愤然，然而在那个年代里，敢怒而不敢言，不禁沉默良久。临别时，昌谷先生以潘天寿所临黄道周墨迹见赠，并说："这是潘老的学书日课之作，留作纪念吧。"正是这种不成文的片纸只字，从中我窥见了一个伟大艺术家成功的奥秘，那就是严肃认真、一丝不苟的治学态度。一位卓有成就的大家，面对范本，一个字临了又临，写了又写，揣摩其特点，

嚳禘三年喪畢皆祫禘、

並禴戒丕丕禮禮年年

丕丕之通禴並然以鄭注說

三年年年一祫五年一禘有

伊闗緒喪乎乎禮禮律

名圃於時事事禴丕丕異

潘天寿先生紫以其石齋筆弥巨鎖日志軍意周甘志寿

潘天寿先生临黄石斋先生墨迹

品味其神韵，直到心领神会，出神入化为止。就是这样日复一日，年复一年，一字字，一遍遍地潜研穷索，为艺术的高峰而不知疲倦地攀登，真是"看似寻常最奇崛，成如容易却艰辛"。而我们的一些学书者，虽临法帖，浅尝辄止，未曾登堂入室便掉头而去，还奢谈什么出新；铺纸挥毫，纵横涂抹，洋洋乎俨然大家，看似奇崛，实已流俗。每见此景，我常会想起潘老的这件墨迹来，它激励我认真地学一点东西。

周昌谷先生因创作了国画《两个羊羔》而誉满画坛，他的书法是学八大山人的，质朴无华，耐人品尝，奈何先生也已作古了，睹物思人，能不慨叹？

潘天寿（1897—1971），原名天谨，学名天授。浙江宁海县冠庄村人，现代著名画家，美术教育家。曾任中国美术家协会副主席、浙江美术学院院长等职。有《中国绘画史》《听天阁画谈随笔》等著述行世。

赵延绪先生

　　春节刚过，我专程到太原探望我的老师赵延绪先生。95岁的老人，尽管记忆力锐减，但气色甚好，满面慈祥，乐呵呵的，一派寿星相。还是每天坚持日课，作书作画，乐此不疲。

　　赵老是对山西有贡献的老一辈美术家和美术教育家，但对他的名字，就连书画界似乎也有不少人也感到陌生了，然而著名版画家力群、美术史家阎丽川、电影表演艺术家赵子岳等，却正是在赵老师教导下，成为卓有成就的艺术大家的。就是在山西乃至中央，诸如程子华、戎子和等老一辈革命家和不少革命先烈，无不奉赵延绪先生为老师。赵延绪，字缵之。1897年出生，山西寿阳县人。幼而丧母，其父通晓书法画理，并经常染翰书画，时时启发着他的心灵。稍长，父亲就督教他临帖作书，对稿摹画，时日愈久，兴趣愈大，弄柔翰，观群书，几忘晨昏，不知寒暑，情之所钟，学业大进。先生于弱冠之年，赴京师，在北京大学画法研究会从胡佩衡、凌文渊学山水、花鸟画法。未几，又只身东渡扶桑，深造美术。先生在日本美术学校专攻西画，所作水彩、素描尤为出色。求学期间，适值日本大地震，东京受到严重破坏，学校停办，先生矢志不移，待复学，又继续深造。1926年学成归国，从此便开始了教书生涯，先后在山西私立美术学校、山西省立第一师范学校、国民师范学校、太原成成中学、西安民众教育馆及成都等学校和地方任教，正是"执教数十年，桃李满天下"。

赵延绪先生91岁留影

　　先生自日本归国，时当盛年，风华正茂，教学之余，创作不辍，熔中西画法于一炉，重视写生，时出新意，一破当时之摹古风气，所作面目清新，质朴自然，为书画界人士所折服。1931年后，先生在上海、北京等地举办个人画展，曾获得徐悲鸿、刘海粟等大家的高度评价。先生连搞画展，积蓄颇丰，然仍节衣缩食，筹措资金，志在绕地球旅行一周，以开眼界，以拓胸襟，并对东西方美术做进一步考察探索。奈何国事多艰，"七七事变"后，壮志遂成泡影，西出潼关，避难秦地，而后蓬转成都，过着颠沛流离的生活。

　　抗日战争胜利后，先生"漫卷诗书喜欲狂"，便收拾行装，取道长江，顺流而下，然因航道多年失修，又值枯水季节，船行缓慢，时有暗礁，走走停停，停停走走，从重庆至上海，时逾一月。先生借此机会，饱游饫看，得观三峡奇峰，巫山云雨，楚国风姿，金陵秀色，画长江写

生画数十幅。先生抵上海，囊底羞涩，便计议着开个人画展，然而从哪里来钱购买纸墨笔砚和装裱书画呢？他绞尽脑汁想到财政部长孔祥熙，他们两家拐弯抹角算起来还有点亲戚关系，便抱着一试的心理去借款。居然借到了500元，真是喜出望外。遂辛勤劳作，夜以继日地挥毫作画，将长江写生稿整理成幅幅宏图佳作，连同部分写生画一齐展出，加之由孔祥熙等15位军政要员和书画界名流做展览介绍人，展览会获得圆满成功。徐悲鸿先生前往参观，并题了词："赵延绪先生速写情韵甚茂，用中国画笔墨挥写者则磅礴有生气。此放弃旧型之国画，或不入时人之目，但亦须力求精妙，以自完其新境也。"

展览结束后，往孔家如数奉还借款，孔家管事人说，亲朋故旧向孔府借款者，还未见有偿还者，先生为第一人。于此可见先生人品之一斑。

建国之初，先生由北京回到太原，继续从事教学生涯，曾一度拟往中央美术学院任教，笔者曾看到过徐悲鸿先生与缵之先生的亲笔函，后因诸多因素，未能进京，便先后在国民师范、山西艺术学院、山西大学教授美术课。

20世纪60年代，我开始从赵先生学国画，过从颇多，对先生有了更深刻的了解，先生那种温柔敦厚的性格，虚怀若谷的治学精神，恭谦有礼的待人接物，不仅给我留下了深刻的印象，也影响着我的成长。先生授课，非常认真，一进教室，总是先讲阳光、空气、水分，开窗户，洒清水，接着漫无边际地拉家常（时间很短），当引人入胜时，便很快回归主题，生动活泼地、切中要害地完成教学任务。虽两节课连上90分钟，中间从不休息，同学们却听得津津有味，记忆深刻，回味无穷。

先生对人对事是十分认真的，有登门求教者，总是诲人不倦，因材施教，循循善诱。就是大学附近的小学生请求老师题写"仿影子"，他也一笔一画严肃地去完成。对作应酬画，也从不苟且塞责，我处有一幅

先生为卫恒省长所绘的山水条幅，画已作完，并写好了上款，挂起一看，觉得不满意，就重画一幅。三年困难时期，一个同学将所领的一斤月饼一次吃完，先生十分关切地说："喏，饿肚子，吃那么多带油性的食物会把胃撑坏了。分着吃，还可弥补几顿饭菜的不足。"说话时那认真的神态，我今天想起来，恍然如昨。先生有时又是十分诙谐的，他一生勤劳，在家中经常洗锅刷碗，有同学便逗趣说："赵老师，听说你每天在家要刷锅？"先生莞尔一笑说："不是刷锅，我是用刷子在锅里练字嘛。你们没听说郑板桥在夫人的背上还练字呢，板桥每晚用手指在夫人的背上写字，夫人说：'人各有体，何必体我。'板桥大悟，便创出所谓'六分半'的新书体。"同学们哄然大笑后，也颇受启示，这真是寓教于乐。

也是60年代的一天，先生家中来了一位陌生的造访者，交谈中才知道是成都市市长。他曾是赵老在成都任教时的一位学生，当时已是党在成都市的一位地下工作者，先生看到他经济困难，曾经周济过。多少年过去了，老师根本不记得有过此事，而作为学生的市长，旧情不忘，借去京开会之机，专程来看望老师。我们在校读书时也经常得先生所资助之纸墨笔砚等。先生经常给周围的人以帮助，而他却从来不向周围的人提什么要求，难道说他没有什么需要办的事，也不是。"文革"中，先生的几个孙子的升学就业，都被耽误了，有人对赵老建议说："省政府不少领导是你的学生，请他们帮帮忙，找个工作是不成问题的。"先生却认真地回答："不，我不能给领导添麻烦。孩子们的事，需要他们自己努力。"从艺术学院到山西大学，先生的宿舍既简陋又窄小，他从不计较。孙子要结婚了，房子不够用，老人提出他自己要在楼房过道中安一张床，孝敬的子孙们哪能让老人住在楼道中。

"文革"后，先生已入耄耋之年，大家合计着为老人编一本画册，开一个画展。然而先生的作品，在"文革"中大都被红卫兵抄去了，而

有的作品，明知道是在谁人手中，孩子们建议要回来，先生却说："不必了，他们喜欢才拿走的。在他们手里，也不会丢失。向他们索要，会使他们难为情的。"先生对人的宽厚，有时达到了让人生气的地步，画册一直没有出，画展迄今为止没有开。说到底，先生本人积极性也不大，因为他对名利是十分淡泊的。

一生从教，又受家庭的拖累，特别是建国后，便很少有机会到大自然中去写生作画，教学之余也只好在案头临摹古画，整理旧作，就大大影响了他的创作。偶有外出，则可满载而归。建国十周年之际，他和几位画家合作的《同蒲风光》，便是一卷气势磅礴的山水画，讴歌了山西从南到北的大好河山，受到了人民群众的普遍喜爱。70年代中，先生已是年近八旬的老人，还风尘仆仆，登上芦芽山，得《芦芽山色》等佳作，后被收入日本出版的《中国现代美术家名鉴》。

先生的绘画多有专家评论，而先生的书法，却很少有人提及，其实先生从小学颜柳楷书，结构宽博奇伟，法度严谨，点画凌厉，尤以颜柳体相结合所作小楷，为人称道。到84岁时，眼不花，手不颤，所书蝇头楷，精彩动人，实为难能可贵。先生亦擅魏体书，以写郑文公尤为出色。1963年，柯璜先生去世，我和先生为柯老共送一副挽联，是四尺宣对开，由先生命笔所书。在所送挽联中，是最小的一件，颇有寒碜之感，但大气雄浑的魏书，那感人至深的挽词，无不给人以深刻的印象。

1986年1月，我在太原开个人书画展，年过九十的先生在春寒料峭中，还亲临现场祝贺和指导。先生对我的情谊，我是没齿不忘的。

先生年高体健，鹤发童颜，人称老寿星。寿星自有寿星的养生之道，一是清心寡欲，淡泊名利，处事和平，从不生气。二是坚持锻炼，基本吃素，书画自娱，助人为乐。去年春节前，先生因患疝气病，疼痛难耐，九三高龄老人，进京开刀，竟然很快康复痊愈，医生、护士无不视为奇迹。去夏（1990），天津美术学院80岁的阎丽川教授传书与我，

他得悉先生体笔双健，精神矍铄，十分高兴，呼吁山西文艺界、教育界在先生百岁生日时举办一次纪念活动，这将是一件很有意义的事情。我将以前人词句"寿彭祖、寿广成，南极仙翁是前身"书赠先生，祝愿先生青松不老，画笔常健！

赵延绪（1897—1998），字缵之，山西寿阳人。著名书画家，美术教育家，擅国画、油画、水彩、素描等，早年就读于山西大学文科、北京大学画法研究会、日本东京美术学校。曾任第一、二届中国美术家协会山西分会副主席，山西省政协常委，民盟山西省委文教委员，山西省文学艺术工作者联合会顾问，山西艺术学院美术系主任，山西大学艺术系教师。为山西艺术教育事业的一代宗师。

不应忘记的老人

这都是发生在70多年以前的往事了。

1905年秋天，李叔同东渡日本，次年9月，考入东京美术学校，从名画家黑田清辉学西洋画。1910年回国，执教七八年，为美术、音乐教育事业做出了重大的贡献，培养了丰子恺等一代大家。后于1918年披剃出家于杭州虎跑定慧寺，成为近代史上人所共仰的高僧弘一法师。

1920年，汾阳卫天霖留学日本，先在东京川端绘画学校求学，后进东京美术学校绘画系，毕业后留校任研究员。直到1928年回国，长期在北京从事美术教育和绘画创作，成为当代享誉画坛的油画大家。

寿阳赵延绪于1922年也东渡扶桑，进东京美术学校西画系，攻读素描、水彩和油画。赵先生和卫先生是山西最早出国学习美术的留学生。赵先生平生钦仰弘一大师的人品和艺术，然而却无缘一面老校友，常常引以为憾事。

赵延绪，字缵之，1897年6月生。其父在两广经商，且为太谷广誉远药店股东之一，家资殷实，诗书传家，在寿阳县自是望族。缵之，有兄弟四人，他排行第三，大哥、二哥英年早逝，其父对他更加宝爱。因其从小酷爱书画，且学有基础，便在20岁后到北京大学画法研究会从徐悲鸿、胡佩衡、凌文渊学国画。在京又萌发出国留学念头，然而受到父亲的坚决反对，其父因受长子、次子夭折的创伤，不欲缵之远行，遂严厉告诫："汝欲出国，与之断交，学费川资，概不负责。"然而先生主意已定，泰山

难移，遂将已成的家室送到岳父家寄居，自己到广誉远背着父亲，说感掌柜，筹得一笔款项，遂于1922年乘风破浪，负笈东邻。在东京美术学校，因其心志甚诚，专研愈笃，成绩突飞猛进，深得教长褒奖。1923年，日本发生了震惊世界的关东大地震，时值假期，缵之先生正在国内探亲，幸免于难。学校停学一年，先生在家乡临时任教筹款，再做东渡的安排。1924年又赴日本，到1926年学成归国，便开始了艺术教育生涯。缵之先生体谅父亲爱子的苦衷，毅然回到太原，先后执教于太原私立美术学校、太原师范、国民师范、成成中学等学校。在山西，先生引进西洋美术教育方法，开设素描、水彩、油画等课程，注重户外写生，培养学生的造型能力的人，学生中涌现了阎丽川、力群、赵子岳等美术人才，他们先后走出娘子关、跨越黄河、长江，敲开了杭州艺专的美术大门。最后成为享誉当代的美术史学家、画家和电影表演艺术家。

抗战爆发，先生转栖川陕之间，先后在西安民众教育馆、西安二中、四川金堂铭贤中学等处任教。国难当头，民不聊生，微薄的收入尚不足自己糊口，先生仍不忘周济他人，为贫困学生支付学费，为抗日前线义卖书画，为革命青年逃离追捕义而资助。

日寇投降，先生心情激荡，正如杜诗"漫卷诗书喜欲狂"的情状，遂即收拾行装，由成都而重庆，买舟东下，奈何时值枯水季节，礁石浅滩，船行缓慢，由渝而沪，经时逾月。有失也有得，此行虽不能"朝发白帝，暮到江陵"，先生却得以饱览巴山蜀水，终日伫立船头，写生不辍。一月间，得画稿7本。笔者曾有幸得观大作，山川风物，跃然纸上，笔精墨妙，耐人赏读。到上海后，笔不停挥，筹备个展，开幕之日，观者云集，孔祥熙等为之介绍。先生之作，以传统之笔墨，参西画之技法，挥洒自如，大气浩然，精品《长江万里图》，尤为引人注目，难怪徐悲鸿、刘海粟等先后前往观摩祝贺并题词赞勉。

由沪而京，遂任教于大成中学，在京期间，先生与书画故旧，文坛硕

彦，时相往还，切磋艺理，品评名迹，其书画技艺更为升华，所作山水不温不火，清寂静穆，一似先生人品，而水彩、油画则多为写生，案头清供小品，时入画来，亦别饶情趣。笔者所藏先生1948年色粉笔水仙写生小幅，虽时逾40多年，然玉面檀心、碧叶修姿，犹见当年况味。

北京解放了，先生在街头邂逅程子华（也是赵的学生），说他要回太原主持山西政府，希望赵老师也回家乡工作。先生立即打点，很快回到了太原，其时力群也回到了省城，正筹备文联工作，很希望赵老师留下来为复兴山西文艺事业共同贡献力量，先生欣然而应，又重新登上了他的教学岗位，先后在太原二师、太原九中、山西艺术学院、山西大学等校任教，为培养山西的美术人才竭尽心力。

1960年9月，我考上了山西艺术学院美术系，便列入赵缵之先生的门墙，成为赵老师的一名学生。赵老师毕生从事艺术教育事业，是名副其实的桃李满天下。我想凡受过赵老师教育的人，都会深刻地体会到赵老师首先是一位有高尚道德的人，他有极大的包容心，他只知道奉献，不懂得索取。他大朴不雕，平易近人。在教学上因材施教，诲人不倦。在艺术上师古人和师造化相结合。重视优秀艺术遗产，直窥古人堂奥，取精用宏，以古为新，古为我用。对于大自然，心尤向往，他常教导学生"胸罗丘壑，造化在手"。"七七事变"前，先生曾数年筹集款项，决心周游世界，不料日寇侵华，理想破灭了，终生遗憾。1976年，80岁的赵老在忻州小驻时，还乘车到宁武管涔山去写生，画下了《芦芽山色》，曾刊入日本出版的《中国现代美术家名鉴》第一集。先生以教师为职业，一生忙碌，传道授业，甚少闲暇，即有假期，然而工薪微薄，哪有经费外出旅游写生。故而老师所作多为临摹，人或有微言，皆以笑对之。其实老师名为临摹，实为创作，偶借古人笔墨，抒我胸中逸气。细赏老师之画，无一幅是古人之面目，虽临石涛、八大、吴昌硕、黄宾虹，然皆运以己意，为自家须眉，只是在题款时，写上临某家法，用某家意，就中正可见老师平生谦逊之一

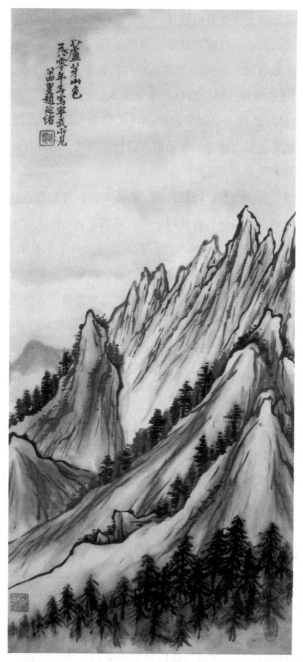

赵延绪先生山水画《芦芽山色》

斑。不谙于此意或不懂赵老画旨者，自不屑一辩也。

赵老师的书法，以魏碑为最佳，偶然命笔，不同凡响。他早年临写郑文公碑，不下数百回，1962年为我临写六尺长卷，惟妙惟肖，形神兼备。所作颜楷，时参柳意，端庄质朴，书如其人。所作小楷，有似津门华世奎，84岁高龄时，所书墨迹毛泽东词《沁园春·雪》，尚能点划清爽劲健，无些小拖沓龙钟之感觉。题画则多以行书出之。清俊自然，与画相映成趣，相得益彰。

老师授课，似不经意，随口讲来，皆中要害，以阳光、空气、水分说起，开窗户、洒水，以至衣食住行、操行品质，句句注入学子心头。为学生作示范画，写示范字，一丝不苟，有求必应。凡学生有求先生书画者，无不精心挥毫，绝不敷衍应酬，故先生之画，在学生中多有收藏。

先生身为老教师、名画家，家务杂活，也常操持，买粮买菜，洗锅刷碗，视为乐事。有同学开玩笑问："赵老师，听说你在家还洗锅？"

"是呀！吃饭刷碗，一天不可缺，至于洗锅，我是在锅里练字，省纸省墨，一举两得。张芝书背我书锅，艺到痴迷方有得。"老师出语诙谐，同学们哄然一乐。

从事艺术教育事业，便走了清苦的岗位。60年代，先生任山西艺术学院美术系主任，一家数口人，偏居两间小屋，米面蔬菜堆积床头，锅碗瓢盆杂陈屋下，煤球煤糕，遇到大雨天，便搬上了窗台。这一切，老师全然不觉，自然也不会向领导提出什么要求。而老师对学生则是无微不至的关怀，充满着无限的热情，寄托着深厚的希望，谨举笔者亲身体会的三个小例子，或可一睹全貌。

1965年秋冬，我已毕业离校，其间由永乐宫返并，回母校探望老师，老师坚留午饭，还亲自下厨炒菜，特令孙子铁牛进城买肉，须知那时候买肉还是凭证供应呢。1983年，我在忻州入党、调资、分得新居，被选为六届省人大代表，有朋友以《陈巨锁四喜临门》为题报道，老师看到消

息，欣然命笔，以画代简，为我祝贺。1986年1月，我在太原举办书画个展，时值隆冬，90岁高龄的老师顶寒冒雪，亲临现场指导。尊师之恩泽，令我感动不已，让我终生难忘。我只是赵老万千学生中的一个，万千个同学自会忆起赵老的万千个故事。

缵之老师，为开创山西新美术教育事业，培养山西书画人才，可谓心力交瘁，有口皆碑；先生对书画创作，老而弥笃，又能真正返璞归真，一任自然。老人蛰居坞城一隅，不事声张，不求闻达，归于平淡。随着时间的推移，不独广大群众，就连美术界的大部分青年人，似乎也不知道赵延绪先生其人了。近年来，我每探望老师，老人对弟子故旧多已记不起姓名，然一如过去，抬手让座，微笑欢迎。

先生晚年生活，愈见清苦，严冬季节，暖气不热，窗玻璃上冰花不化，所著棉衣，败絮外露，所用毛笔，多无锋颖，作字抄诗，竟在孩子们用过的作业本上……据说前不久赵老的学生——国家财政部原副部长戎子和要由京回晋探望老师，校方才为赵老的两居老屋做了一次粉刷。见老师的晚景如此，我自感触颇多，这是一位曾经为社会做出重大贡献的老人，这是一位在山西美术史上应该重书一笔的人物，我们怎能忘记他老人家。

去年（1996年），赵老师99岁了，按乡俗，当为老人祝百岁大庆，家人们记得他的生日，老学生也记得他的岁数，阎丽川先生送来了篆刻"百寿图"，赵子岳先生题写了"德高望重，泽惠后人"的字幅为贺。

1997年6月18日，山西省政协、省教委、省文联、山西大学、省美协、省民盟、省画院等有关部门为赵老百岁华诞在山西大学专家楼召开了座谈会，举办了先生的书画展，老人笑呵呵地坐在轮椅上，接受有关领导、宾朋和弟子们的祝贺。

祝贺会结束了，老人又过起那平淡如常的生活。与此同时，我想起了李叔同、卫天霖，想起了为中国美术事业、山西美术事业改革和发展的先驱者，我们应该永远铭记他们的功绩。

赵延绪先生作画记

1997年6月18日，在山西大学专家楼，大家热烈祝贺赵延绪先生的百岁华诞。我看到坐在轮椅上笑呵呵的老寿星，便想起了老师当年作画的情景。

60年代初，先生执教于山西艺术学院美术系，任系主任，其时，我忝列门墙，常出入于先生画室。

画室仅一间，临窗设一案一凳，案头有石砚、笔洗、笔筒、印泥、镇尺之类。砚为歙地所产，石细而多牛文纹。笔洗有两只，一圆一方，圆者为青瓷，有冰冻纹饰；方者为白瓷釉上彩，绝精细。二洗中，清水常满，挂一小铜勺于洗沿，勺头如豆，柄曲为钩。笔筒形制古朴厚重，当是磁州窑的名品，内插湖颖十数枝，或大或小，或高或低，一任自然。

先生有洁癖，每到画室，清水洒地，推窗通风，拭擦几案，净无纤尘，然后置绿色画毡于案上，落座案前，开始启砚研墨，缓转轻按，左旋右转，如是往复。研墨不废读书，或吟唐诗宋词，或赏古今书画，有会心处，莞尔一笑。墨浓后，遂理纸染毫，或山水，或花卉。常置名迹于座右，似在临摹，实为创作，借古人笔墨，抒自己胸臆。虽面对倪黄文沈、石涛八大，或吴昌硕、黄宾虹，而先生笔下，即是自家面目，缵师本色。

先生作画，先取净笔，以水濡湿，然后舔墨，在画碟中，聊作调和，便作挥运，中锋直下，顿挫有致，待笔端蓄墨用尽，方再蘸墨。先生挥毫，极少洗笔，一画完成，笔洗之水往往清澈如初汲。落墨之后，复施淡

赵延绪先生山水画

彩，螺青、赭石，略加笼罩，走浅绛一路，唯有时染天染水，以求气氛，正先生早年留学日本，学习西画，洋为中用者也。完成之画，悬于粉墙，坐对观摩，若无须再作补充加工，遂题字于上，每写"临某家法""拟某家意"，此先生平生谦逊之作风。

每日夕，若砚有余墨，必命笔作书，或临帖，或抄诗，墨尽而止。然后洗笔涤砚，绝不让些许宿墨留于砚池，且事必躬亲，有同学在场，主动帮忙，老师每每拒绝，并说："作书作画须有修养，研墨涤砚亦修养之一端，不可一日废。"

先生之画，清静淡雅，空灵澄澈，一如其为人。今天，赵老师已是百岁的人瑞了，我长久地忆起在他身边观画的情景，想起他那"心正则笔正""作画先作人"的教诲，以及濡染那艺术的清福。

墨香飘溢求雨山

庚辰初夏，我适金陵。闻江浦县有林散之、萧娴、高二适纪念馆，遂约文友二三人，往访之。

过南京长江大桥，沿江岸西去，东行半小时，即抵江浦县城。至城北求雨山，但见冈峦起伏，境界幽旷，茂林苍翠，修竹婆娑。茂林修竹间，坐落着三座风格迥异的纪念馆。

拾阶而上，先访"林散之纪念馆"。这是一所极具民族建筑风格的庭院，回廊曲槛，花林扶疏，鸟雀相喧，游人少而其境幽。此地有亭、有轩、有水榭、有墨池……登水榭，下瞰墨池，文鱼可数；巡碑廊，仰观法书，墨香犹存。百余米曲径回廊中，镶嵌黑色花岗岩碑刻于其上，真有点"奔蛇走虺势入座，骤雨旋风声满堂"的感觉呢。迎面一副行楷对联是林老在1953年所书，内容为："封山育林，此事最重；农田水利，今时所需。"其时也，林老任江浦县农田水利委员会副主任之职。于此一斑，亦可见先生当年对生态环境保护的远见卓识。出碑廊，登上纪念馆的主体建筑"散木山房"。这是一所宽绰明亮的二层楼房，内中陈列着林老书画墨迹百余幅。楼下西壁一幅丈二匹巨幅，尤为引人注目。此作书于1980年，其时先生已是82岁高龄的老人了。观其大作，精力弥满，一气呵成，不知有我，何曾有法。涨墨处，润含春雨，渴笔处，干裂秋风，正所谓"岁月功深化境初"。在展室，尚有国画山水多幅，皆浑厚华滋，得乃师黄宾虹先生真传也。其中一幅手卷，乃林老20世纪50年代所作，写长江抗洪

护堤战斗之景象，画中人物仅二三分，却能须眉生动，曲尽其妙。此非画家亲身参加抗洪战斗和做认真体会观察者，恐不能得其万一也。

在赏读林老大作之际，不禁又陷入沉思之中。当年数过南京，多次到中央路117号二楼向钱松岩先生请益，竟不知楼下住的便是林散老，待读到一副林老的联语"楼上是谁，钱郎诗句；个中有我，和靖梅花"时，虽豁然开悟，然林老已归道山，无缘一睹先生颜色，诚为平生憾事。

出林馆，沿林间小道左行，径往"萧娴纪念馆"而来。入门，左侧为仿制"萧娴故居"，入蓬门小院，花木成畦，豆架垂青，入"枕琴室"，俨然我于1999年9月在南京锁金四村访问萧老时所见景物，几案依旧，书架旁列，卧榻低置，玉照高悬，唯人去楼空，萧老难觅，不禁黯然伤神。

纪念馆之主体建筑，颇宏大，既有汉唐风格和气派，又具新的创意，可谓匠心经营，不同凡响。入展室，萧老大作，破目而来，展品多对联巨制，有字大如斗者，惊世骇俗，观其书，如见巨瀑骤下，似听惊雷轰鸣，直摄人心魄，震人耳目，英英然，不可端倪。震惊之余，仔细品读，又多了几分朴拙和凝重，"雄、深、苍、浑"，这当是萧老书法魅力之所在。

展馆后院有老人墓地，皆以黑色花岗石所砌。基后有石墙一堵，若屏风然，上刊乃师康有为手迹，对其弟子做了高度的赞扬："卫管重来主坫坛。"平心而论，萧老的书法以气势胜，至于书道的细微末节，老人似乎是不以为然的，正"书中有我，眼底无它"之谓也。

出萧馆绕坡脚，转幽境，复得"高二适纪念馆"。此馆建筑，颇为别致，室内展厅，上上下下，以石级连缀，虽为一室，却分数层，错落和谐，别开生面。先生书件，多诗稿、书札，其尺寸愈小，愈见精美。观其书，可见其人，字里行间，无不流露出潇洒、豁达、耿介、刚直的意韵来。尤其是拜读先生《〈兰亭序〉的真伪驳议》等两篇大文，益见其识见高深，又敢于伸张正义，遂在毛泽东阅读原稿后，指令很快发表其文章，可见高文的价值所在了。先生之书多章草，所言"章草为今草之祖，学之

善，则草法亦与之变化入古，斯不落于俗矣"。先生之书，笔笔有法，而又不为法缚，新意迭出，而韵致高古，在当代章草大家中，可谓"别出新意成一家"。

在高馆留恋往复，观之再三，不忍离去，奈何饥肠辘辘，看看表，已是午后三点余。

离求雨山，复驻足回望，见一老人立高岗之上，背倚修竹，身稍前倾，作送客状，长眉飘洒，双目炯炯，其情态蔼然可亲，此林散之先生塑像也。日后，若得机缘，我当复来造访这翰墨飘香的求雨山。据说，这里将为金陵另一位书法大家胡小石先生建立纪念馆。

2001年4月20日

林散之（1898—1989），名霖，又名以霖，字散之，号三痴、左耳、江上老人等，生于江苏南京市江浦县（今南京市浦口区），祖籍安徽省和县乌江，诗人、书画家，尤擅草书。

1972年中日书法交流选拔时一举成名，其书法作品《中日友谊诗》被誉为"林散之第一草书"。赵朴初、启功等称之诗、书、画"当代三绝"。有当代"草圣"之誉。

先有风骨俊　自然翰墨香

——楚图南先生题赠感怀

新年伊始，楚老的哲嗣泽涵先生由京寄赠《楚图南书法作品》和《一生心事问梅花：楚图南诞辰百周年纪念文集》，令我十分感激，又引发了我对楚老的深深怀念。

早在20世纪60年代初，在我上大学期间，我师王绍尊先生曾为楚老治印数方。王师以印蜕赠我，记得有"高寒""天涯若比邻""师松竹友兰梅"等印文。当时楚老任中国人民对外文化协会会长等职务，从事民间外交工作，成年累月奔波于世界各地，为我国对外文化友好往来架起了一座座畅通的桥梁，其中的故事和艰辛是难以尽说的。这里还是谈楚老对我的关怀吧。

我一直喜欢黄庭坚的两句诗："愿为雾豹怀文隐，莫爱风蝉蜕骨仙。"到80年代中，我有了一间小小的书房，遂以"文隐书屋"而名之，这四字请谁来题写呢？忽然想到了绍尊师与楚老的交往，便拜托王师向楚老代求墨宝。未几，不仅收到了楚老为我题写的"文隐书屋"，同时还题赠我黄庭坚的诗联，这真是喜出望外。绍尊老师在信中写道："楚老说，在当代，能喜欢黄庭坚这两句诗的年轻人不容易，要努力奋进！'堂号'写了两次，一并寄上，请选用……"于此，也可见楚老对晚生后辈的关爱和鼓励。小小的"堂号"竟然写了两次，足见楚老对小事的处理也是十分严肃和认真的，这对我今后的书法创作起到了无言的

身教作用。

当我接到楚老的大作时，心情是既激动又不安，因为当时楚老已身居全国人大常委会副委员长的高位，工作自然是十分繁忙的，我以此小事打搅他，实在是给老人添乱哩。遂致函楚老，至感至谢，并附上拙画《五台山日出图》立轴，奉赠老人，非报也，旨在向楚老汇报自己的学业并望得到教诲。

得了题字，便请闫光奇君制成匾额，悬于书屋。每当我书画困倦时，坐下来仰望见楚老的题赠，精神似又充沛起来，继续完成自己那未竟的事业。

90年代初，我在深圳举办个展，楚老又题写了"巨锁书画展"的展标。楚老和绍尊师对我的提携和扶持，至今铭感不忘，激励我不断努力。

在为五台山筹建碑林，征集全国书法名家作品时，楚老又应邀写了元遗山《台山杂咏》一首，为佛教圣地平添瑰宝。游人至此，摩挲诵读，台山僧俗，无不感念楚老等书家的功德。

楚图南先生曾以"先有风骨俊，自然翰墨香"十字赠我，先生的训示告诉我：人与字是相表里的，只有人品高，艺术才有价值。这与我一贯奉行的"作字先作人""先器识而后文艺"的古训是相一致的。品读楚老的法书大作，端庄厚重，古朴典雅，既得汉碑神韵，又富颜楷丰姿，一种刚直不阿、堂堂正正的气息直扑眉宇，点画间无不流露出楚老为人立品、风骨峻拔，命笔作书，翰墨飘香的特点。人如其名，字如其人，信哉其言。

某次赴京，曾偕绍尊师拜访楚老，因行前未曾预约，到达楚宅，适值楚老外出，无缘一面，深以为憾。归来一想，楚老墨宝，时在眼前，楚老教诲，犹闻耳际，见与不见人，却也无妨，挂钩之鱼，顿得解脱。

楚老辞世，将近7年，他为我所书的"俯仰无愧于天地，志趋不忘为人民"的中堂一直悬诸壁端，朝夕相对。这件"九十以后"所书的墨

俯仰無愧於天地

志趨不忘爲人民

辛未年秋

巨鎖同志

楚圖南

楚国南先生书法

宝，可谓人书俱老，"清水出芙蓉，天然去雕饰"。其内容，更是鼓励勉力我为之追求和实践的，遂视为座右铭。

<div align="right">2001年2月1日</div>

楚图南（1899—1994），云南文山人。曾任暨南大学、云南大学、上海法学院教授。新中国成立后历任北京师范大学教授、西南文教委员会主任、中国人民对外文化协会会长、中国民主同盟副主席、主席、名誉主席。第六届全国人大副委员长等职。楚图南译有：〔美〕惠特曼《草叶集选》、〔德〕斯威布《希腊的神话和传说》、〔俄〕涅克拉索夫《在俄罗斯谁能快乐而自由》等。出版《没有仇恨和虚伪的国度》（署名高素），散文《悲剧及其他》《刁斗集》《荷戈集》及书法作品集等著作。

钱松岩先生

钱松岩先生辞世近30年了，书画界的人们似乎已经将他淡忘了，有些年轻的画家，听到钱松岩这个名字，也有点陌生，须知钱老可是一位新金陵画派的领袖人物呢。时间虽说是无情的，然而真正的艺术品，却是永远放射光华的，不因你的无知而消减真光彩。

月前，忽然听说有"钱松岩画展"在山西省博物院展出，我便约了王利民和杨文成去参观，不巧正值星期一，为博物院公休的日子。只好到书家张星亮的"盛鼎轩"饮茶，还欣赏了所藏刘海粟、魏启后、冯其庸诸先生的画作。在氤氲的茶烟中消磨了一个下午，晚饭得到了印人杨建忠的款待，在三楼的雅座里，消受了几款风味小菜和特色面食，其烹调技艺，也够精致的。餐毕，打道返回忻州。

过二三日，再由黄建龙驾车往太原，终于在博物院中看到了钱老的画展。总共80幅作品，都是钱先生为了回报乡梓，无偿捐赠故乡无锡，现藏无锡博物院的精品。作品尺幅都不大，仅有两三张四尺宣整幅的，一般是四尺宣三裁或六裁的小幅。尺幅虽小，而气势却很宏大，笔笔中锋，沉稳而不乏灵秀，设色典雅而时见出新，山光水气，充溢着江南特有的神韵。如《满湖疏雨织楼台》《北海宾馆》《惠州西湖点翠洲》《湖田新绿》《瘦西湖》《淮安萧湖》《山村寂寞著奇文》等，无不意境幽远，耐人寻味，赏对之间，出入画境，犹行太湖之畔，犹登黄山之峰，或泛舟瓜州之渡，或寻诗黄叶之村。还有《韶山春晓》《延安颂》《梅园新村》《红城春早》

《西岳朝辉》等，亦见老人仰瞻革命圣地，低回流连，对景写生，图之绘之，以歌以颂。先生不乏贴近时代、贴近生活之创作，诸如《深山旭日》《运河工程图》《秋耕突击队》等，场面宏大，气氛热烈，画中人物虽如饾饤，却刻画细腻，眉目传神。先生晚年以指代笔，所作指画十数幅，老辣生动，画如曲铁枯藤，点如坠石崩云，笔情墨趣，跃然纸上，梅香浮动，蛙声阁阁。钱老不独工于画，亦擅于诗，诵读画上之诗，愈见画中之旨。如题指墨《钟馗图》："唉尽魑魅除尽害，迎来正气满乾坤。"想必是老人在"四人帮"被打倒后的情感抒发了。展览中，唯一幅书法作品，是钱老86岁时作的两首七绝诗，谨录于后，以见先生老而欣慰，备笔作画，勉后学之情怀：

撩我双眸万象娇，策筇橐笔不辞遥。

老夫耄矣掀髯笑，祖国山河抖擞描。

叱墨淋漓年复年，泰来未晚是尧天。

欣看艺苑瑞光照，更喜莘莘起后贤。

　　这两首诗，当是钱老的绝笔了。1985年9月4日，先生以86岁的高龄谢世了，给人们留下数以千计的书画艺术品，也给人们留下了无尽的哀思。我徘徊在展厅里，不禁怀想起了解钱松岩先生的始末和两度拜访老人的景况来。

　　大概是1962年吧，我还在太原上大学学美术，某日参观了"钱紫筠黄山写生画展"，画中山水给我留下了深刻的印象，便写了一篇题为《不登玉屏楼，也见黄山面》的文章，表达了一个读者对画家作品的认识和推崇。后来还收到了在大同工作的钱紫筠的来信。信中大意说，她随同父亲钱松岩先生曾往黄山写生，此作是在家父的指导下完成的，此举是一次习

作展览，让大家观摩，愿大家批评。此后我便熟悉了钱松岩的名字，也就更加留心他的作品。其中《芙蓉湖上》《红岩》《常熟田》等名作，多次见诸报纸杂志，给我留下了永恒的记忆。也曾在潘絜兹先生的"春蚕画室"中见到一幅《泰山顶上一青松》，那也是钱老的力作，一张稿子，画过多幅，"春蚕画室"中那幅，当是其中之一了。

1975年10月18日，我在南京第一次拜访了钱松岩先生。在中央大道（当时称为大庆路）117号的楼上见到了久仰的老人。室内很俭朴，连一张沙发都没有，老人坐在床头，我坐在临近床头的一个小板凳上交谈着。当钱老知道我是山西人时，说山西的傅山，那字写得太精彩了，画得水平也很高；还有一位名叫柯璜的先生，也是很有名气的。我说柯老在十多年前已经过世了，老人听了，脸上露出了惋惜的表情。又说他的大女儿钱紫筠在大同工作，他曾于1959年和1965年两次北游，饱览晋北风光，云冈石窟、恒山胜景、梯田高灌、山村窑洞以及遍地的红高粱，都是可描绘的对象。创作了《古寨驼铃》《云冈道中》《大泉山》《万山红遍》《雁门关外大寨田》等作品。他说第一次出门远游，印象太深了，曾写过一首记游诗：

> 看过江南淡淡山，初来朔北一开颜。
> 连峰大漠入奇赏，边塞繁华迎晓丹。

谈及先生的作品，他说自己徒有虚名，山水画的是家乡无锡太湖一地的风光，早年是个教书匠，没有出过远门，自从到了江苏国画院，才有机会万里远游，写生作画，眼界开阔了，画才有所提高。说明年春天还计划到大寨做一次漫游。76岁的高龄，可谓老骥伏枥，壮心不已。当我说到在我的案头有一本先生著述的《砚边点滴》时，钱老赶紧插话说："有唯心处，还在着手修改。"其实那是一本绘画经验谈，平平实实，质朴无华，既无说教，也不玄虚，实在是学画的度世金针。须知那还是在"文革"

中，钱老小心翼翼，说话中，不时流露出自我批判的语言来。当我提出希望看看钱老作画示范时。老人欣然回答说："明天我有接待外宾任务和对台广播宣传的安排，没有时间，20号上午9点到家来。"看看表，已叨扰钱老个半钟头，便起身告辞。

10月20日，如约再登上钱先生的楼头。见钱先生的夫人秦纯理打开门，小声对我说："你勿说话，老人从医院回来，刚入睡。他昨天外出疲劳过度，不得不看医生。神经衰弱，大脑不得休息，很苦啊！"老夫人说着为我倒了一杯水，便蹑手蹑脚走开了，生怕惊醒卧床的老先生。没过10分钟，钱老醒来，老夫人一边剥香蕉皮，一边对我说："他便秘，很难受的。"钱老坐起来，吃着香蕉对我说："画不能画了，对不起。"又让夫人取出四张作品，供我欣赏，还说："请多提意见。"这四张画是：《泰山松》《太湖疗养院》《塞上风光》和《蔬果图》。谈到"文革"中"批黑画"事件。钱老说："黄永玉那猫头鹰，是画在宋文治的册页上，有人给上面打了小报告，不得不上缴啊。"老伴打断先生的话说："你少说点吧，会招致麻烦的。"钱老就换了话题。见老人疲累的样子，就赶紧站起来说："下午我要返回山西了，请钱老多多保重！"秦夫人送我到楼头，操着无锡口音说："走好！再见！"

1978年5月间，我有黄山之旅，在山22天，作水墨写生画96幅。返途中，经道南京，遂拣出稍有可观者18幅，于5月26日携拙作再次拜见钱松岩先生。离上次造访，三年时间过去了，老人年龄虽然增长了，而精神健旺，"四人帮"打倒后的欢悦之情，溢于言表，脸上堆着微笑，眯缝着双眼，飘洒着长髯，坐在画案前，便细细地翻阅着我的画稿。先作了充分的肯定，这自然是前辈对我的鼓励了，然后语重心长地提出了中肯的意见，说"画面得太满了，将空白留大些""主体要夸张突出，陪衬要减弱些""对比既要强烈，又要统一""着色将汁绿改用花青，会更雅致些""有些作品墨色画够了，就不要着色，或上些淡赭色就可以了""回去以

钱松岩先生《朱竹图》

后，把这些稿件加工成完整的作品，要懂得取舍，要画出意境来，作画不能局限在眼中所见，还要有心中所想"。先生谆谆教诲，令我铭感无喻。见老人心情舒畅，精神矍铄，我便把所携带的一本册页取出来，敬求墨宝。老人打开册页，一面赞叹着李苦禅先生画的《竹鸡图》和李可染题写的"天道酬勤"，然后濡墨挥毫，老笔顿挫，沉稳截铁，一块奇石，顿生眼底，又换取一支小狼毫，饱蘸朱砂，中锋画竹干，逆锋画竹叶，一丛新篁，挺然石畔，并在画的右方题"巨锁同志教正，钱松岩八十岁作"，加盖朱文"钱"印和白文"松喦"印，左下角加盖白文"生命不息"印。此作后来在1980年人民美术出版社出版的《钱松岩作品选集》中也收有一幅，那是钱老重画的一幅，只是上面增题了诗句："劲节鏖风烈，虚心印日丹。迎晨欣画竹，霞蔚上毫端。古人怒气写竹，此写朱色新算，似有喜气。松喦又题。"从此题跋中也可窥见先生为我作画时同样是怀着喜悦

心情的。新篁出土，劲节虚心，而或寄寓着前辈先生对晚生后学的善诱和期盼呢。

每当展对钱老的《朱竹图》，老人那掀髯微笑蔼然可亲"仰钦奋彤笔，挥洒曙光中"的形象，便跃然眼前，令人怀想，让人敬佩。此后，我曾多次去南京，那中央大道上的"顽石楼"依然矗立着，而楼上的钱松岩先生已归道山，楼下的林散之先生也已辞世，遥瞻陈迹，人去楼空，低回良久，怅然有失，不禁生发出几许感怀来，便又想起林老那副对联：

楼上是谁？钱郎诗句；
个中有我，和靖梅花。

2013年4月6日于隐堂

钱松岩（1899—1985）， 江苏宜兴人，中国现代画家。江苏省宜兴县人，曾任第四、五、六届全国人民代表大会代表、中国美术家协会常务理事和艺术顾问、江苏省美术家协会主席，1977年任江苏国画院院长，后任名誉院长。在山水画著作上，继承传统，别开新面、为新金陵画派代表人物之一。有《砚边点滴》《钱松岩画集》等行世。

苦禅先生

20世纪60年代初，读大学时，王绍尊老师为学校资料室购得不少李苦禅先生的花鸟画佳作，尺幅不大，四尺宣三裁，多横幅，每幅30元左右。后来上花鸟画课，那些作品，我大都临摹过，至今还保留有白荷图。1964年夏天，作为艺术实践课，我们为山西省博物馆到广胜寺临摹壁画。临有下寺明应王殿元代戏剧壁画和上寺毗卢殿明代"十二圆觉"。当时所用颜料十分讲究，有不少色墨是购于李苦禅先生家的旧藏。那一块块精美的圆饼上，有细致的烫金云龙纹等图案，富丽堂皇，当为色墨之珍品。想必苦禅先生当时是为生活所迫，否则也不会把自己心爱的东西变卖掉。李先生和绍尊师都是白石老人的弟子，时相往来，我曾在王师处见有李先生的一通来信，那是我见过的最大的函札了，写在四尺整幅的生宣上，字大如核桃，而或过之，气势雄强，不乏洒脱，在汉魏碑基础上以行书出之，且时见章草笔致，确是一件可资欣赏的书法精品呢。

"文革"中，苦禅先生住牛棚，受批判，在"批黑画"大潮中，其姓名也赫然见诸报端，说他画残荷污蔑八个样板戏，其实老先生连八个样板戏是什么样都不知道。

"文革"结束后，我拿绍尊师写的李先生在京的住址，前往东单煤渣胡同拜访苦老，在一所逼仄的旧房子里，见到的只是一位老保姆，她说李先生在唐山地震后，借居到一位朋友在月坛公园附近的一处空房内，我按照保姆提供的地点，第一次造访了李先生。老人鹤发童颜，已谢顶，戴宽

宽的黑框眼镜，上身穿白色衬衫，外套一件浅灰色马甲，肥肥的裤腿下，露出一双黑面圆口平底鞋，爽爽朗朗，一位和善的老先生，谈起话来，底气十足，流露着浓重的山东口音。

先生谈打倒"四人帮"的喜悦，谈《红梅怒放图》的创作经过，谈老朋友关山月的大幅作品《松梅赞》，谈王友石在山东开画展的故事，无不绘声绘色，引人入胜。从谈话中，可见李老确是一位心直口快，敢说真话，天真无邪而对艺术又极有见地的老画家。

当老人知道我是来自山西后，他说1937年"七七事变"后，他到过山西，印象最深的是在街头一家商店的"隔扇"窗户上，贴有八大山人的一幅画作。"我在画前站立多时，不能离去。山西人太有钱了，竟用名画糊窗户。"惋惜之情，溢于言表。而言下之意，似有批评无知商人糟践名画的行为。这件事对老人来说，也许是一生不能忘怀的，以致后来几次拜访先生，老人都会提起这件事。

此外，苦老还说："那次到山西，从太原坐火车到大同，走北同蒲线，路过宁武，那山太有气势了。"正谈话间，有一位自称是青岛博物馆的青年也来拜访先生。与老人叙谈了家乡的情况后，便提出求画的愿望。李老略一思索，便离开座位，将墙上一幅四尺三裁立幅新作《松鹰图》取了下来，正当秉笔题款时，夫人李慧文一手端水，一手拿药给李老送过来，见状便说："这不是给出版社印挂历准备的作品吗？一二日来取，你拿什么应对？"李老随即放下手中的毛笔说："老乡来求画，能让空手回去？""内室不是有一些吗！不能选一张？"李老遵照夫人意见，从里屋的画作中，选取一幅，题款钤印，以赠来者。

1977年初春二月，我适北京，再访苦老，入李宅，见老人正在案前躬身作画，我便随李夫人静静趋前，伫立一旁专注观看。只见李老聚精会神地画兰花。原以为大写意画，是放笔挥毫，信手泼墨，纵情恣意，一气呵成的。岂知老人运笔极为审慎，即一笔兰叶画将来，也是很慢很慢的，

一段一段接下去，沉沉稳稳完成的，难怪欣赏苦老的画，有韵味，有情趣，笔精墨妙，耐人品读。待老人搁笔，还将画作审视了一番，似乎不需要再加什么了，才慢慢坐下来和我打招呼，问长问短，很是热情，好像见到了久别的乡亲。请教有顷，见案头砚有余墨，我请老先生写几个字，以作留念，老人一本正经地说："我的字，写不好。我练字用的纸张还没有红卫兵写大字报用得多。"说着话，便站起来，铺开了一张四尺单宣，紧握大楂斗笔，饱蘸浓墨，写下了"世上无难事，只要肯登攀"十个雄强劲健的大字，只是在写"事"字时，有点笔误，虽做修改，老人似乎未能称意，执意重写。我建议另写一"事"字，待装裱时，挖补即可，李夫人也是这么主张。而苦老还是重写了一张，并说："艺术创作要致精微，不可草率，不可草率！"然后题了上下款，加盖了印章。还拿起印章对我说："我书画上的用印，除了白石老师刻的，就是邓散木刻的。你看刻得多深，很耐用！"

是年11月，我因公差赴京，并将送上前次为苦老所拍玉照的放大片，遂往东礼士胡同李先生住处而来，不料李先生已搬至三里河南沙沟十二楼，便转车到李老新居。居室虽不见宽绰，但不再是借居他人的房子了。墙上挂着新作，画的是兰竹，上题"芳溢环宇，新竹清佳。一九七七年九月九日，苦禅敬写"，是幅纯墨笔的画作，清雅高洁、精妙绝伦。墙角堆着京戏"把子"，刀枪剑戟，应有尽有，让人想到苦老这位曾经粉墨登场的京剧老票友。老人兴致很高，正与先我而来的几位造访者叙谈，谈国画界的人和事，具体生动，时见风趣和幽默，让人忍俊不禁，老人也每每莞尔一笑。见到老人，聆听教诲，亲接謦欬，无不大受教益。到1978年4月，我又两次谒拜先生。每次到李老家，总会遇到很多人前来讨教。我曾遇到刘勃舒先生，他赤着脚，穿一双塑料凉鞋，细高挑的个儿，这便是当年徐悲鸿先生特招的小学生。他送来李先生的两幅荷花图，想必是借去临摹的。一次是见到美院的王文彬同志，他忙着为李老画速写像，又从不同角度为李老拍照片，看来是要以李先生为题材进行美术创作呢。也曾遇到

李苦禅先生花鸟作

过北京画院的油画家田零，也许此时改行画国画，拿出一摞花鸟画习作，请李先生逐幅作点评。此外，更多的是如同我一样的来自全国山南海北的国画爱好者，一则亲睹心中偶像之颜色，再则以求学画之度世金针。李老对每位来访者，都是热忱接待，认真指点，曾无懈怠，真正体现了有教无类，诲人不倦的古训精神。

在我的书画藏品中，有苦禅先生的三件大作。一件是前面提到的"世上无难事，只要肯登攀"的大字中堂。还有一开册页，画的是竹鸡两只，新竹数枝，清影野趣，跃然纸上。李可染先生见之，赏对良久，赞为佳作。另一件是李先生致萧龙士的函札，此作是一位朋友在前年于郑州书画拍卖市场拍得后而赠我的。信写在黄色的毛边纸上，高28厘米，宽62厘米。信较长，字或大或小，行忽疏忽密，行文质朴，内容尤富资料价值。读其信，一可见先生人品之一斑，二可见先生当时生活之状况，三可见画家许麟庐办培训班的故事。谨录几段，以观大略：

　　张煦和亦来信，彼回合肥，搭车颇窘促。弟无力，略助以屑滴，

煦和尚坚辞不受。

弟生平对人事之共鸣同情，如此事者，常为也。以文艺人生之修养，当得知人类之深味……

关于去合肥一事，北京美协曾与弟联系。弟忘记一事，弟不时患头晕，出门如去年赴青岛，曾令燕儿随从，不时照顾。此次去皖，仍想带燕儿去。至饮食费用，弟可以自备也。只去时，公家为搭两车票便可矣。祈兄转商张建中同志如何，是盼。

麟庐每星期日在本宅教画，学生多干部，非常之忙、累。学生时多时少，小室为之满，极形活跃热闹，恐学费不抵招待费。为补助生活，恐相反。吾辈生财，非其（人）也。

以上种种，读之，能不令人慨叹。一代国画大师，为区区几十元（当时从北京到合肥坐卧铺，每人也不过30元左右）车票费，还得求助于"公家"，"祈兄转商……如何""是盼"。许先生"为补助生活"，还得"在本宅教画"，云云。而这些艺术大家们，面对窘境，却习以为常，处之泰然，传道授业，默默奉献，不独留下了弥足珍贵的艺术财富，其高尚的人格魅力，也将永远是后来者的楷模。

<div align="right">2012年3月29日</div>

李苦禅（1899—1983），原名英杰、英，字超三、励公，山东高唐人，现代著名书画家、美术教育家，中国近现代大写意花鸟画宗师。

出身贫寒，自幼受到家乡传统文化之熏陶，走上了艺术征途。1923年拜齐白石为师。曾任杭州艺专教授，中央美术学院教授，中国美术家协会理事，中国画研究院委员。擅画花鸟和鹰，晚年常作巨幅通屏，代表作品：《盛荷》《群鹰图》《松鹰图》《兰竹》《晴雪图》《水禽图》。

追忆沙老二三事

日前收到中国书法家协会发出的讣告，惊悉我国书坛泰斗沙孟海先生于10月10日在杭州仙逝。噩耗传来，思绪联翩，夜不成寐，遂为短文，以寄哀思。

已是17年前的往事了，1975年10月1日，"山西省书法作品展"在杭州西泠印社的"柏堂"和"观乐楼"展出，我随展赴杭交流。10月3日下午，山西和浙江两地十余位书法家到西泠印社的"吴昌硕纪念堂"举行笔会，仰慕已久的书坛名宿沙孟海先生来了，诸乐三先生也来了。座谈有顷，交流开始，我迫不及待地想看看两位老书法家挥毫的情景，然而诸乐三先生的右手在前不久因电风扇致伤，还在包扎治疗中，故不能握笔作书，深为遗憾。待沙老作书，大笔挥洒，墨沈淋漓，中侧兼用，顿挫随意，激扬飞动，一挥到底，所作气势恢宏，一任自然。然先生之书，愧我当时未能理解，便不以为然。只是先生作书激情豪迈、物我两忘的气氛使在场者注目凝视的场景给我留下了深刻的印象。

10月4日，我访问浙江美术学院教授周昌谷先生，在周先生不大宽敞的客厅里，悬挂着沙老所作的楷书横幅，其作用笔精到，古趣盎然，我观摩再三，为之倾倒。由江浙返晋，此作时时浮现脑海，便于同年11月间致函沙老，敬乞寸楷墨宝。到1976年初我便收到了沙老所赐楷书长卷，所书内容为王荆公《半山即事十首》，随即装裱，悬诸座右，朝夕相对，引以为学习楷模，而今沙翁遽归道山，其遗墨我自奉为拱璧。日前翻检书

芒鞵風帽稱鄉緣 試字清涼第一

茶 金碧樓臺師去處 不將錦繡

裹山川 元遺山台山雜詠 沙孟海書八五

沙孟海先生85岁书元遗山诗

篓，沙老为邮寄墨宝的信封尚在，这是一个已经使用过的旧信封，上面贴了一张白纸，以"3分"面值的邮票寄我，并写明"印刷品"字样，信封上还有一清晰的邮戳，标明发信时间是在1975年12月31日16时。睹物思人，能不慨然？

到1984年底，拙编16首书法册《中国当代名家书元遗山台山杂咏》，再乞沙老作书。然函发数月，不见回音，窃谓沙老年事已高，应酬又多，此请怕要落空了。没想到，于1985年5月下旬收到了沙老书件，且得手教："我因病住院，将近半年，昨天甫出院，尊嘱写件，耽搁多日，奉请指教，并请谅察为幸！"先生惠我甚多，真是感激无喻，遂将此作收入多种书册出版，广为流传，以飨同好，并将此作刊入五台山碑林，为名区增辉，与青山共存。

沙孟海（1900—1992），原名文若，字孟海，号石荒、沙村、决明。出生于浙江鄞县（今浙江省宁波市鄞州区）。20世纪书坛泰斗。于语言文字、文史、考古、书法、篆刻等均深有研究。毕业于浙江省立第四师范学校。曾任浙江大学中文系教授、浙江美术学院教授、西泠印社社长、西泠书画院院长、浙江省博物馆名誉馆长、中国书法家协会副主席。

岭南画家与雁门关

在万里长城众多的关隘中，雁门关当为赫赫有大名者。古往今来，多少诗人画家，到此凭高抒怀，为之吟咏，登临放目，为之写照。即当代，亦例不胜举。在50年代末，画家董寿平、陶一清二先生便结伴莅晋，在雁门古道上，跋涉山川，蒙犯霜露，戴蓝天白云，对雄关险隘，思接千代，手不停挥，写雁代山川，状紫塞雁门。

1964年暮春之初，广东画家黄新波、关山月、方人定、余本诸大家，不远万里，来到山西，在山西画家苏光等先生陪同下，成雁门之行。一行数人，每人骑一头小毛驴，蹄声嘚嘚，响山谷间，颇多清韵。驴性温顺，其步慢且稳，而不善骑驴的岭南人，不时会从驴背上滑下来，在幽谷中，引起一阵哄笑。余本，著名油画家，久居海外，既归国，仍西装革履，颇风趣，喜调笑。今方来，但见高个子，尖皮鞋，却跨着一头矮驴，画家那两只细腿尖脚，常常在地上拖拉着。素善戏谑的关山月，便将这情景拍了照，题为"六条腿的毛驴"。余先生不以为忤，反抢着照片作纪念。

赏观诸先生笔下的大作，不管是中国画，还是版画或油画，无不严谨，一丝不苟，耐人品读，令人赞叹。而他们同辈在一起，却是如此随意，有如乡中青年，充满朝气，无些许的文士名流做派。此行后，关山月画《春到雁门》：宽绰平坦的雁门大道上，骑自行车的人们急驰而过，夹道古柳，已抽出修长的枝条，临风摇曳，满眼新绿，远远的勾注山，一抹早春的余雪下，透发出无限的生机。这幅画是时代的赞歌，它参加了全国

黄新波先生木刻

美展，并成了关先生的代表作。

　　雁门行，给画家们带来了欢欣，也带来了灾难。在旅途上，他们合作了一幅《打伞骑驴过小桥》的中国画，画上的题记约略是：某画驴，某画驴上老人，某画打伞人，某画桥补景，某题记云云。此画，我曾寓目，虽是一幅游戏的即兴之作，却含有纪念意义，而且那笔墨是十分精彩的，它在"文革"之初，竟成了画家们的一桩罪证。

　　1973年10月，我赴广州，曾拜访黄新波和方人定。他们谈起当年游雁门关的景况，兴致仍是十分高。黄先生说，那已是阳春四月天，竟下了一场大雪，银装素裹的北国风光，委实让他们这些很少看到雪花的岭南人开心的。在雁门大队的农家，热情的主人给他们炖全羊吃。羊是现宰的，那情景，实在感人，令他久久不能忘怀。方先生说，那是一次富有诗意的旅行，陆放翁有"细雨骑驴入剑门"的名句，他们则是"踏雪骑驴入雁门"了。说着，取出一册《方人定诗钞》赠我，其中有一首《冒雪登雁门关》，诗云："鸟道骑驴上雁门，雪花扑面更销魂。雄关战地成陈迹，喜见

农村变乐园。"

1981年7月，我陪同香港的岭南派著名画家杨善深先生到五台山写生。在山之日，偶然谈到雁门关近在咫尺，杨先生和他的门人张玲麟、余东汉便决定压缩去西安的旅程，遂取道峨岭到代县。

翌日晨起，驱车沿阳集公路去访雁门关。翻过勾注山，下抵山麓，离油路，溯河谷而上，在乱石细流中行数里，到雁门大队。停车柳荫深处，便徒步爬上了"三边冲要无双地，九塞尊崇第一关"的雁门高处。其时，山风呼啸，松涛习习，68岁的老画家，心潮激越，跑遍了关头的沟沟坎坎，抚摸那饱经历史沧桑的残垣断壁。然后坐青石上，打开速写本，急速地以干笔焦墨作他那别具风格的写生画。峰峦岩岫，古道苍松，关门城堞，尽收绢素。时已过午，杨先生仍不知疲倦地挥毫着。待离开时，老人仍不时驻足回望。那雁门，确乎让老画家销魂了。方返雁门大队，老人忽然意识到还没有读那著名的李牧碑，便执意返回去看一看，来回又是5公里。杨老神情专注地读着碑，竟为那赵国良将李牧的事迹所感动。临别时，深深地鞠了一躬。

几年后，又一位岭南派老画家黎雄才先生也到晋北来，雁门大地上，也该留下了他老人家的屐痕。岭南的画家们何以对雁门关如此的钟情呢？我想，其一是因了这里有悠久而丰富的人文景观，其二便是它那宏大壮丽的自然景观了。

方人定（1901—1975），幼名四钦，复名士钦，广东中山市沙溪人。现代著名书画家。广州法政学校及广东法官学校高等研究部毕业，后专攻美术。1923年入春睡画院，师从高剑父习画，主张国画革新。1928年、1929年先后获"比利时万国博览会"金牌奖。擅人物、花鸟、山水、书法。1939年赴美游历，开画展。任华南人民文学艺术学院教授、广东画院副院长、中国美术家协会广东分会常务理事、广州市政协常委等。著有《方人定画集》。

关山月（1912—2000），原名关泽霈，广东阳江人。著名国画家、教育家。岭南画派代表人物。曾拜师"岭南画派"奠基人高剑父。1948年任广州市艺专教授。1958年后，任广州美术学院教授、广东艺术学校校长、广东画院院长等职。中国美术家协会副主席，广东省文联副主席。

黄新波（1916—1980），原名黄裕祥，笔名一工，广东台山人。1933年赴上海，1934年参加中国左翼作家联盟、左翼美术家联盟，并与刘岘等成立无名木刻社（后改名未名木刻社），在鲁迅先生指导下从事新兴木刻运动。1936年发起成立上海木刻工作者协会，并参与举办"第二届全国木刻流动展览"；出版了第一本木刻作品集《路碑》。任广东省美术工作室主任、中国美术家协会广东分会主席、广东省文联副主席、广东画院院长。中国文联第四届全国委员会委员，中国美协第三届理事会副主席。

段体礼老师十年祭

书画家段体礼先生，是我在中学时期的美术老师。今年正值先生百岁诞辰，也是先生辞世的十周年。际此时日，我不时地回想着老师对我的教诲。

我从小喜爱书画，当1954年考入在崞县县城的范亭中学时，便有幸遇上了执教美术课的段老师。这是一位50岁开外的长者，不苟言笑，十分严肃。上课时，要求黑板擦得净洁，教桌上不得有一丝灰尘。而他所作的示范画是那么精美，板书是那么飘逸，讲课的语音低缓却很清晰，一字字，一句句，直注入你的耳朵。对这样的老师，我不独十分敬重，还有几分敬畏呢。所以老师安排的作业，我总是完成得十分认真，便也多次得到了表扬和鼓励。孩子的虚荣心强，我学美术的劲头自然更大了。

在范亭中学，段体礼先生是唯一的美术老师，在他的教导下，每个班级都涌现了几名美术成绩突出的学生，我们便自发地组织了一个课外美术活动小组，利用课余时间和节假日到城外写生，到剧场画速写，为板报、壁报画报头插图，有的同学还能搞一点创作，参加县里区里的展览，在报纸、杂志上发表。

在1958年"大跃进"的年代里，由于形势的需要，段老师带领我们画壁画，不独在崞县城内，在一些大的村镇的墙壁上，也留下了我们认真绘制的图画。

通过老师多年的精心培养，范中的同学有不少人走上了书画的道路。

1959 年有邢安福、王尤才考入了山西艺术学院美术系中专科。次年，我与亢佐田同学也考上了艺术学院美术系。此后，又有王镩等同学考入了山西大学艺术系美术专业，范亭中学重视美术教育，也随之蔚成风气。

段老师在教学之余，很重视自身的书画创作。早在 1952 年，便有《崞县来宣桥》的山水横幅参加了"全国第二届国画展览"。到 1959 年段老师又以山西省重点美术作者的身份被抽调到省城，为国庆十周年创作献礼作品。画家们深入生活，收集素材，跑遍了山西的山山水水，集体完成了《同蒲风光》山水长卷的创作。段老师还创作了《北桥工地》《京原线开工了》《段家岭隧道》《崞山选翠》等作品，先后在太原等地展出和发表，获得了高度的评价。在书法上，1962 年段老师所书文天祥《正气歌》六条屏，在山西省首届书法篆刻艺术展览会上展出，颇引人注目，得到众多书家的赞许。有人撰文，在《山西日报》上予以评价，从此也确立了段体礼老师在山西的书法地位。

溯其源，1924 年老师考入山西省立第一师范美术专修科，专攻书法绘画，先后得常赞春、李亮工指授。对小篆用力尤勤，远追斯冰风范，近参吴熙载、莫友芝笔法，陶冶熔铸，成自家面目。赏其大作，结体严整而韵致高远，用笔畅逸而内含风骨。1980 年所书毛泽东诗词参加全国首届书法篆刻展览，为其代表。至耄耋之年，其笔力仍未见丝毫衰朽之意，诚世所罕见也。

说来皆是缘法。当我 1960 年考入大学后，段老师也调离了范中。而我 1965 年大学毕业后分配回忻县地区工作时，段老师正执教忻县师范，两人同在一城，时相过从。然而好景不长，很快"文革"开始了，老师是从旧社会过来人，自然受到冲击，被监督劳动改造。偶然相见，老师却是衣着干净整齐，心气和平，精神如旧，我深为老先生能自我调整心态，不为一时屈辱而沮丧，心生极大的宽慰。这便是老师的一种修养了。

"文革"后期，段老退休携眷定居崞阳镇（原崞县城）。老师在此教书

十数年，环境熟，熟人多，感情深，居亦安然。谁能料到，小他十多岁的师母竟在80年代撒手人寰。老师甚是悲痛难耐，终日以笔墨排遣，亦不能解脱，后随大女儿远走新疆，改换环境，调理情绪。在乌鲁木齐，与边陲的书画家、诗人们时相往还，多有和唱，还书写了《段体礼篆书千字文》一书，并付诸梨枣。此后，我又为段老师编选了《段体礼小篆作品选》，由山西人民出版社出版发行。其中所收作品，多是老师为同学们写赠的条幅，散见于太原、忻州等地，由校友贾宝珠同学奔波翻拍，姚奠中先生欣然为之作序，于此亦可见段老的人品和书品了。

某年，段老赴京小住，在北京语言学院执教的范中校友王金怀同学，遂请老师为外国留学生作书法讲座，并即席挥毫示范，令那些碧眼黄发的学子们为之啧啧赞叹，并报以热烈的掌声。

1986年秋天，忻州地区文联、教育局、文化局等单位联合举办"段体礼先生从事书画创作和美术教学工作六十周年纪念"活动，展示了段老的近作，出版了先生篆书的《五台山风光楹联集锦》等，省城文艺界领导和书画家曲润海、聂云挺、姚天沐、林鹏、王朝瑞、王镛、冯长江等到会祝贺。段老兴奋地表示："在有生之年，为书画艺术事业的繁荣，将竭尽绵薄之力。"在老师九十华诞时（旧俗虚岁生日时举办），值我远适河西，未能躬逢其盛，遂在敦煌市为老师发了一封申贺电报，献上一瓣心香。

至1992年2月，记得是旧历正月初六下午，有人自原平捎口信来，说"段老病重，愿见一面"。次日一早，我偕张启明、杨茂林赶到原平县医院，老师卧病床上，已不能说话，眼也不睁，两腿不停地颤动。我们轻轻地喊着："段老师，段老师……"他似乎微微地点了点头，神志似乎还清楚。我们含着眼泪说了一些安慰的话，便遵医嘱离开了病房。据说当日下午，王镛、亢佐田等同学也从太原赶到原平探望了老师。正月初八，老师走完他人生的旅程，便与世长辞了。随后，同学们为老师举行了一个还算隆重的追悼会。

我与老师交，垂四十年，给我的信件有数百件之多，老师辞世后，便拟写一点纪念的文字，却又不知从何说起，值恩师逝世十周年之际，草此芜杂短文，算是我对老师的怀念和祭奠吧。老师段体礼，字子敬，1902年11月出生于山西省崞县（今原平市）下大林村，1992年2月12日逝世于原平县，享年90岁。生前是中国书法家协会会员，山西省书协名誉理事、山西省美术家协会会员、忻州地区书法研究会副会长等。其女段春山，中国书协会员，其子段希春，山西省书协会员，所作篆书，皆能承乃翁家法，传其遗绪，得其面目；而老师的学生，在书画界享有成就者，仅国家级美术师就有王镎、亢佐田、傅琳、邢安福、王建华等，朱连威、王郁、邢同科、赵玉泉、李官义、高茂杰、王晨、阎仁旺、郝江男、张存堂、石中理等一大批在书画艺术上学有成就者，无不沾溉了段体礼先生的教泽。老师有知，也当欣慰含笑了。

2002年2月

段体礼（1902—1992），字子敬，山西原平人，幼承家教攻读经书、医书，1924年考入山西省立第一师范美术专修科，专攻书法、绘画，先后得常赞春、李亮工指授。擅篆书，远追斯冰风范，近得邓石如、吴应之矩矱，取法传统，别出新意。1963年作品入选"山西省第一届书法展览"。1980年后作品多次参加国内外大型书法展览并获奖。1986年8月忻州地区教育局、文化局和地区文联联合举办"段体礼先生从事书画美术教学工作60周年纪念"活动，并举办个人书法作品展览。出版篆书《五台山风光楹联集锦》等。亦擅国画，1953年作品入选"全国第二届国画展览"。为中国书法家协会会员、山西书法家协会名誉理事、山西美术家协会会员、山西忻州地区书法研究会副会长。

忆访萧娴

95岁的著名书法家萧娴女史仙逝了。看到讣告，老人的声情笑貌及她那雄深苍浑的法书，不时地幻化到眼前来，便写下了下面的文字，以寄托我对先生的哀思。

早就听说过少年萧娴的佳话，她15岁时，在其父贵阳名士萧铁珊先生的带领下，于广州参加了宋庆龄发起的名家书画义卖，为孙中山先生从事的革命活动筹款，一时间，名公贵卿，书画耆宿，纷至沓来，济济一堂。在众目注视之下，一位娟秀文静的女孩，竟能从容不迫，处之泰然，手提楂笔，走近书案，理纸染翰，挥运自然。一幅"壮游"的径尺大字，顿现绢素，笔势开张，墨香飘逸，令围观者击节赞叹，遂以100元大洋售出，颇感出人意料，以至于后来康有为也惊诧了这个笄女的才艺，便收为入室弟子，这已是80多年前的往事了。

自此萧女士在南海翁的指授下，书艺大进，不独早年受到了乃师的嘉许，后与胡小石、高二适、林散之称为"金陵四家"，终成当今书坛之重镇。

1992年秋天，我到南京，还没有来得及去领历那秦淮河的桨声灯影，也没有顾得上去品味那夫子庙的名吃古玩，便匆匆去拜谒萧娴先生。

当我在锁金四村寻访老人的宿舍时，已是早市如织了，街头人来人往，熙熙攘攘，鲜活的鱼虾，水灵的菜蔬，煞是醒目，我审视着路边的每一位提篮的老太婆，深恐其中的哪一位便是萧娴老人，因为我知道她有一

方印章，刻了"庖中人"的印文，且有"时向庖中推笔意，闲来湖上看波纹"的雅兴，老人到晚年，尚不废下厨炒菜，还经常到市场采购食品，手提竹篮，蹒跚于街头菜市。这又是一位多么平凡的名家呢！

到萧家，老人的孙子首先接待了我，并通报了他的祖母。其时，老人正在盥洗。萧老住一楼，安了防盗门，据悉几年前有歹徒写信威胁老人，限期送钱几千元到某指定地点，否则必有后祸。在恐吓中，老人摔了跤，以致骨折，卧床数月。岂知先生作书，不收润笔，凭有限之工资，哪来如许的积蓄呢。

先生的客厅颇有点幽暗，也许因了窗外的梧桐树太茂密的缘故，一窗的浓荫，满室的绿意，偶尔还能听到滴露的声息。室内门楣上挂"枕琴室"三字，是先生自己的手迹，以"石门铭"出之。右壁是古琴一张，无弦，琴音当在指间抑或在心上。琴下一张条几、四把椅子，是延客的地方。左壁正中是陈大羽先生所画《桃实图》，左右配以老人自署的隶书对联，联语为："廉不言贫，勤不言苦；尊其所闻，行其所知。"正是萧老自我写照也，其书高古超迈，能传"石门颂"气息。室内当窗陈一大画案，文房四宝，罗列其上，案中置一青瓷古瓶，内插新折丹桂一枝，黄花细碎密集，幽香充盈书屋厅堂。我正品读先生客厅的陈设，萧老缓缓走来，身着米黄色绒线外罩，亮一头白发，饰半月银卡，和我握手问候，一面让座，自己同时在藤椅中坐下。

前此，我只和先生有函札往来，却不曾谋面。此来，为先生送上"圆通绝大小，至道无古今"的拓片，是老人为五台山碑林的书迹。萧老站起来，认真地审视着，连说："刻得不错！"谈起先生早年随康有为学书的往事，老人略一沉思，似有对恩师的回忆。谈到晚年归乡并游览黄果树的壮举时，一时神采飞动，颇为自豪，并说："黄果树大瀑布的气势，壮我笔势，不虚此行，不虚此行。"我说："当今书坛有'南萧北游'之说。"萧老说："游寿是胡小石的学生，她有学问，字也写得不错。她还年轻。"

圆通绝大小

至道无古今

萧娴87岁书法作品

我说："游老已是87岁的老人了，还算年轻?"萧老说："我已90岁，她比我小，当算年轻。"说着并莞尔一笑。

在萧老处，不觉已过个把钟头，深恐影响老人休息，我欲起身告别，先生拿出一幅横帔赠我，上书"清幽"二字，临时加题上款，且说："我怕写小字，愈是大字，写起来方能惬意。"随后，指点位置，让她的孙子帮助钤盖了印章。

萧老去了，她留下了遗愿，将其一生积累的法书墨宝，尽数捐献给国家，这是何等高尚的人格呢，我们不仅怀念她，还要永远学习她的崇高风范。

萧娴（1902—1997），女，字稚秋，号蜕阁，别署枕琴室主，贵州贵阳人。中国当代著名女书法家。父亲萧铁珊是孙中山先生的追随者，又是著名的南社社员，工诗文，善书画。

萧娴幼承庭训，小小年纪就以善作擘窠大字闻名乡里。1964年被吸收为江苏文史馆馆员。1984年调入江苏美术馆，专门从事创作。

"左书"费新我

　　费新我先生的名字，大约在30年前我上初中的时候，就熟悉了。当时我爱美术，而费先生所编《怎样画铅笔画》《怎样画毛笔画》等美术普及读物，便成了我的良师益友。后来先生以内蒙古人民生活为题材而创作的草原风情画卷，如《挤奶图》等作品，都给我留下了深刻的印象。到70年代初，先生的"左书"名声大著，其书作，结字奇拙多姿，运笔跌宕潇洒，用墨干湿相映，布局错落有致，一种别开生面的书风，不禁使人钦羡。

　　1975年秋，我随山西书展到杭州展出时，道经苏州，便在一个细雨空蒙的日子里，去拜访了费新我先生。当时已年过七旬的老书家，看上去却十分健康，也很健谈，对一个年轻的求学问道者，随和恭谦，平易近人，并为我解难释疑，深入浅出地介绍学书之道。

　　费老，原名省吾，后改为新我，字立千，1903年生，浙江吴兴（今湖州）人。先生是美术教育家、画家、书法家，正当功力深厚、精力充沛的创作之年，不幸的是在先生56岁的时候，右手患了结核性腕关节炎，不能再挥毫创作书画了。这对弱者来说，无疑是艺术生命的终止；对强者来说，却要争取闯出一条生路来。自此，先生再用左手练起书法来，他钻研颜书及二爨、龙门、汉隶、秦篆、章草诸碑帖，在学习传统的基础上形遇迹化，融会百家，自出机杼，创造出自己全新的面目来。费老通过孜孜矻矻数十年的努力，终于获得了成功，不独在国内书坛上独占一席，享

瀫江拾景

丙辰秋仲
巨锁同志属 新我题

陈巨锁峨眉山写生之册

费新我先生为陈巨锁写生册题签

065

有盛誉，前年在日本的东京、大阪举办个展时，也获得了高度的评价："费新我先生不仅是一个艺术家，也是一个哲学家，是一个有志之士。"1984年先生赴美国归来，为我作书一幅，古拙厚重，典雅质朴，亦先生晚年之精品。9月初，我在郑州参加国际书法展览开幕式，有幸又遇上费老，82岁老人，身体还是那么硬朗，神采奕奕，精神矍铄。我向老人祝贺："费老不老，左笔长健，古藤老桧，争奇斗妍。"

谁能料到，这位"秀逸天成郑遂昌，胶西金铁共森翔。新翁左臂新生面，草势分情韵更长"（启功诗）的左翁，竟于1992年5月5日与世长辞了，讣告邮来，追悼会已经开过，我只能展对先生的墨迹，默默地致哀了。

费新我（1903—1992），学名斯恩，原字省吾，字立千，号立斋，后改名新我，浙江吴兴双林人。他是用左腕运笔而闻名遐迩的当代著名书法家，其隶法古拙朴茂，楷书敦厚，行草不受前人羁绊，参以画意，有强烈的节奏感和音乐感。作品有长卷《刺绣图》《草原图》。著有《费新我书法选》《怎样学书法》《费新我书法集》等。

三访陈监先

得悉山西学者88岁的吴连城先生去世的消息后，哀悼之余，又引发了我对陈监先先生的怀念。

还是在1983年5月间，我到太原参加山西省书法家协会理事会，某晚无事，承楷兄约我到山西省博物馆职工宿舍去看望吴连城先生，记得当时吴老谈得最多的是有关陈监先先生的事。吴老对我说："贵同乡陈监先先生是我省很有见地的一位版本、目录学家。解放前曾在山西教育厅供职，工作之余著述甚富；解放后，长期坚持对傅山先生著作的研究，进行《霜红龛校补》的工作，很有成绩。可惜，功亏一篑，陈老在1976年过世了，其子孙亦没能继承其业者。《霜红龛校补》不出版，老先生后半生的心血便白费了。你回原平访访陈监老的家属，他们若同意，我可以帮助毕其事。"

吴老一席话，竟使我有点无地自容了，家乡有这么一位贤人，我竟连陈监先的名字也没有听说过，足见我的孤陋寡闻了，不禁惭愧万分。

8月初，我为完成吴连城先生的嘱托，便到原平阎庄村，多处询问，村里人也不知道有陈监先其人者。根据我提供的线索，有一位青年学生说："村里倒有一位老先生，'文革'前是在省城工作的，叫陈宪章。不过，他还活着，不妨去问问。"在那位学生的导引下，便先访陈宪章。岂不知，这位陈宪章正是陈监先，只是名与字的区别了。

到得陈家，大门半掩着。推门而入，小院清幽，卵石铺道，树荫匝地，

陈巨锁为陈监先先生80岁时所拍照片

花木成畦，隔着窗玻璃，见窗下坐一长者，把卷而读。有一妇人，闻声而出，延客于小屋。老先生见有客至，遂将书卷放置炕间小桌之上，招呼我们随意落座。妇人端上清茶，后立于门侧，此乃陈监先老夫人王巧云。

老人虚岁80，须鬓皆白，有轻微偏瘫，然气色甚好，记忆惊人。说话低慢而沉稳，思维清晰而敏捷。先生说："我1904年（光绪三十年）正月初一出生，迄今已是80虚度了。1976年得了一场大病，原以为行将就木，遂将所藏图书都捐献了国家。没想到竟又活了下来，现在却没有书可读了。"先生在诙谐的笑谈中，却又流露出怅惘和惋惜。王夫人在一旁插话说："老陈一辈子就是和书打交道，在省城时，总是逛书店；节假日，便是泡在图书馆，中午也不回家，一个面包或者一个烧饼，就顶一顿午饭，从不知道注意自己的身子；至于家务事，一点也不管。"在夫人的埋怨中却充满了怜爱。

说到《霜红龛校补》的书稿，王夫人从另外一个屋子里提过一个包袱来，陈老用微瘫的手打开后，我看到了厚厚的几册书，那正是先生《霜红龛校补》的手稿，毛笔工楷，字若蝇头，银钩铁画，一丝不苟。蓝皮线装，真够精致的。陈老说："此作，我已数易其稿，现在来看，有些地方，还需校订，无奈手指不听使唤，只能用钢笔作点批注了。"我提议在村里请一个教师在教学之余帮忙抄录。先生说："我的生活不能自理，哪有力量请人帮忙呢。况且傅山的著作，有不少深奥而生涩的字句，一般教师怕也帮不上忙。"

陈监先又与我谈及了1946年因《章实斋年谱》与胡适的争鸣。并展示了胡适、邓广铭与陈老的书札。当时我很想将这些珍贵的资料公之于世，先生却说："胡适已过世，然邓广铭先生健在，我怕给他带来麻烦，还是不公开为好。"陈老久居乡里，讯息闭塞，外间对胡适的研究，早已沸沸扬扬了，而先生却一概不知，"左"的枷锁还在束缚着老人。谈及徐松龛，老人尚能如流水速地背诵徐的诗文，我更加惊诧那惊人的记忆了，

我希望老人能为地区的刊物写点文字，他说："文思枯竭，无能为力了。有一篇旧作《傅山的〈红罗镜〉》，未曾发表过，如果还可以，权当献拙吧。"

临别，先生执意送我出门，便拄杖到庭院中，我顺便为老人拍了两张照片，一张在窗前读书的镜头，一张在树下沉思的倩影。

归忻不久，我接到了陈老的一封短札，是油笔写的字，歪歪扭扭的，是陈老用偏瘫的手完成的，虽寥寥八九行，我却窥见了老人行笔的艰难。他是为《傅山的〈红罗镜〉》短文而来信的。他说："这一篇拙作，作于'文化大革命'前，距今已二十多年了，怎样写的，写了些什么？全忘记了。……请不要发表。……""文革"过后已经七八个年头了。老人尚心有余悸，中国的知识分子，让心灵的压抑得以解脱，谈何容易。

到1984年5月的一天，山西省博物馆的副馆长梁俊先生陪同山西省社科院的高增德、尹协理二位到忻州来，他们是要我陪他们到原平拜访陈监先先生的。梁先生是我的旧识，数年前也已作古了。当时我导引他们自然是义不容辞的。记得到阎庄村后，已是中午时分，公社的朱书记招待我们吃了午饭，也不休息，就去造访陈先生。

高增德同志是《晋阳学刊》的主编，拟在该刊物上发表介绍陈先生的文章。到1984年第5期便刊出了陈先生题为《关于章实斋的争鸣》，包括：编者按、《章实斋年谱的新资料》及邓广铭致陈监先二札、胡适致陈监先三札。在封二上还刊登了我为陈老所拍的玉照以及胡适给陈老的手札墨迹（部分）。个中消息，有刊物在，我在这里便不再赘述了。我感兴趣的尚有三点：

一是胡适所著的《章实斋年谱》，早在1922年就出版了，并于1931年经姚名达补订后再版，而当1946年陈监先先生发现新资料后，写出了对年谱质疑的文章，寄信胡适，时值任北京大学的"胡校长已飞南京"，邓广铭代理其事，遂将"给胡先生的信和章实斋手札两通，均已编入文史周

刊第四期"。（胡适为津沪两地《大公报》文史周刊的主编）当胡适返京后，看到陈监先的长信和章实斋的两篇遗文后，随复陈先生信，有云"我要特别谢谢先生的厚意"，"尊论我实完全同意"。于此可见当时学者们实事求是的精神和浓厚的学术空气。

二是胡适致函陈监先欲购《甲戌同年手迹》等三册墨迹。而陈先生竟将章实斋两札手迹赠送了胡适。这墨迹无疑是弥足珍贵的文物资料，而陈先生能割其所爱，无偿地奉送对章实斋年谱致力多年的胡适，其情也是十分感人的。

三是胡适当时身为北大校长，著名学者，虽欲购那三册手迹，终因"实非我的力量所能购买，请不必再和书主商谈了"，也道出了读书人的不富有。胡适倘生现在，若想出书，怕也得大款们的赞助吧。

又过了两三年，某日，陈监先先生的夫人王巧云到忻州来找我，说："老陈经常需要人扶持，我也年迈多病，身边无人帮助，吃水烧柴，也有困难，有个孩子在太原工厂上班，希望能调回原平来，节假日也可回家照料照料。"老人说着，眼睛里转出了泪花。

我马上骑自行车到地区劳动局找了有关领导，希望帮助陈老一家解决困难。感谢他们的同情与帮助，陈老的儿子很快就调回原平上班了。

此后，我很长时间没有再到阎庄探望陈先生，只是与原平县的有关领导谈起，希望他们能够照拂老先生，《原平县地名录》《原平县志》的编纂也应取得陈老的支持和帮助。

到1990年7月，我突然想起要去看看陈监先。临行前，我还为老先生认真地写了一张中堂，内容是摘录稼轩的词句："从今康健，不用灵丹仙草，更看一百岁，人难老。"为陈老写字，是还旧债的，记得初访先生时，在他的屋壁上，张贴着我写的李白诗的印刷品，当时陈老说回忻后给他写一张，我虽应着，总想练得好一些再送他，拖了几年，勉力写出一张，算是为老人长寿祝福的，再买些香蕉水果之类，也是为老人健胃润肠的。万

没想到，小雨中来到陈家，陈老已在年初了无声息地故去了，接待我的仍是王巧云夫人，我该说什么好呢，不禁悲从中来，一时语塞，倒是王夫人想得开，反过来安慰我了："人活着，终要死，老陈活了86岁，寿数也不算小，去年腊月二十（1990年1月16日）去了。只是你们闹书人，也没有多少意思，他一辈子，手不离书，辛辛苦苦，写了不少文章，到头来，冷冷清清地就走了……"说着，在老人的面颊上又挂上了泪珠。问起老人的著述，说几年前，出版社就有人来，答应为其出版《陈监先论文集》《霜红龛校补》等。谁知迄今为止，陈老的墓木已拱了，其述作似乎是泥牛入海，消息全无的。

陈监先先生去了。吴连城先生也去了，我如东坡居士所说："存亡惯见浑无泪，一弹指顷去来今。"人死不能复生，但愿他们的著作能够早日面世，这可是社会的一笔文化财富啊！

陈监先（1904—1990），山西省崞县（今原平市）阎庄村人。古典目录学家、傅山研究专家。

1927年6月，毕业于山西第一国民师范。之后，长期在阎锡山时期的山西省政府教育厅任职，主管省编教材。

新中国成立后，继续在省教育厅工作，直到1970年被下放回乡。回乡后，除1974年至1975年在原平中学任教外，一直生活在阎庄村。

陈监先先生终身从事教育工作，业余时间，致力于以版本目录及校勘为主的文史研究，对傅山及其《霜红龛集》的研究，成就最大。其代表性著作为《霜红龛集校补》《陈监先文存》等。

初访董寿平先生

　　时在 1973 年 7 月上旬，我适北京，住在前门外粮食店街 31 号的文革旅馆。于 6 日上午 8 点搭 4 路无轨电车到和平路 11 区 22 楼 1 单元 1 号，初次拜访了著名山西籍画家董寿平先生。我与先生有一面之缘，那还是 1962 年七八月间董先生到太原期间，应邀到山西艺术学院美术系观摩学生的毕业创作。先生温文尔雅，穿着白府绸中式短袖衫，手拄文明杖，看到好的作品，脸上漾出微笑，予以肯定和鼓励，同时对某些作品提出了加工修改的指导意见。其时我正在美术系读书，跟着董先生在各个教室观摩作品，还趁机大着胆子向先生请教一些书画问题，先生都给我做了简短而又深入浅出的回答，让我大受教益，也留下了深刻的印象。

　　时隔十来年，没想到今日竟又见到了董先生，谈起当年在太原观摩学生美术作品的事，先生说："已经不记得了。我今年已经 70 岁了，耳也聋了，什么也没有进步。要说提高，就是健忘这一点比以前大有进步。"先生风趣的开场白，引出坐在一旁的董夫人的笑声，我初入董宅的紧张情绪也为之缓解。

　　我请董老谈谈他的学画经验。董老说："没有经验，也不能多谈。我是洪洞人，现在还受街道革委会的管制，'文革'开始，经常挨批判。小老乡来看我，我很高兴，你能自学中国画，这很好。我学画也是自学的，大学学的是经济和哲学，23 岁大学毕业后，才开始自学国画，下过三方面的功夫：一开始是研究历代画论，从中捉摸古人的画法；二是在故宫博

物院观赏分析古画，研究其风格、特点和画法；三是'七七事变'后，我住在四川，对大自然进行了写生，就是古人说的'外师造化'。研究画史画论，了解古人。临摹古画，继承和掌握传统画法，为我所用。只有外师造化，才能有所发明，有所提高。"

我请董老谈谈临摹古画的经验。董老说："临摹古画，我没有完成过整幅的作品，我都是局部的临摹，首先要仔细分析所临作品的特点，从而通过临摹掌握古人的笔墨技法。"

当问起对近百年画家的评价时，先生说："吴昌硕的画，大气磅礴，用笔得书法的功力，用色很丰富，也很微妙，我不知道他研究过西洋画没有，他的用笔和设色是很值得学习的。任伯年的画，很巧，特别是熟得很，设色上也很讲究对比。然而因为过熟，显得浮，不耐看，没力度，这是时代造成的，他是以卖画为生，如果有一个好的创作条件，他的成就则是会更大的。虚谷的画，很有他自己的风格，他最善于用淡墨。有清一代的山水画，则是由于摹古，没生气，也很刻板。"

董老谈到自己则说："今后的任务是创造工农兵英雄形象，我是不行了，只能画点山水和花鸟，不过也可以为毛主席的革命外交路线服务的。山水、花鸟画，将来恐怕也是一种点缀品，此次北京市美展，有三百多件作品，山水画仅有三四件，陶一清到灵丘搞了一点写生，山水画也是要反映新面貌。我近年来是为国际饭店和北京饭店画画，由于身体不好，每日只能工作半天，这几天病了，回家里休息，你来得很巧。"在谈到"虚谷最善用淡墨"的同时，还给我介绍了古墨的制作方法，以及"松烟墨""油烟墨"的不同特色和使用。我顺便问及哪里可以买点旧墨，董老马上用毛笔给庆云堂的李文采先生写了一封信，介绍我到他那里去购买旧墨，希望能得到他的帮助。

当问起我大学时的老师王绍尊先生篆刻《毛主席诗词三十七首印谱》时，董老说："今年夏天，王绍尊先生以他的篆刻大作见示，那种创作热

陈巨锁与董寿平先生合影

情和辛勤的劳动精神让人感动。"

我说："王老师还想将他的作品做一修改和完善，希望董老就艺术上谈一些意见。"

"总的印象是好的。只是象形的一些印面显得华丽和浮浅，质朴就觉得不够了，也影响了整个印谱风格的统一。有些印的布白还嫌不够完美，印章的外轮廓有些是太方整了，破破边，也会收到效果的。功力的高低是个时间问题。整个章法，又是这么大分量的印谱，恐怕在山西参考资料是太少了。"

谈起洪洞董家的书画收藏，董老说："在1951年以后，我两次把家藏的古代字画都赠给了山西省博物馆。"我说："在我上大学期间，到太原纯阳宫，也就是山西省博物馆二部参观书画展出，其中就有董老捐赠的部分作品，画幅的下角标有捐赠的说明，我看了很是感动。"

在董宅上午11点的时候，又有客人来访，我告别时说："今后有机会进京时，我还会打扰董老的，到时请董老作画示范，让我开开眼界。"没想到董老说："那你明天下午3点来吧！"这回答令我喜出望外，竟不知道如何表达感激之情。先生送我到门口并说："顺着电线杆过去，是13路汽车站，就可到你住的地方了。明天见！"我也只说了三个字："明天见。"声音很小，还不知道老人听见了没有。

7日下午3点，按时敲响董宅的房门，开门的是董老的夫人，她说："你来了，董老已等着呢！"董夫人是一位和善的老人，脸上时时刻刻露着笑容。

见到董老，他首先和我谈起的是曾经跟他学过画的北京插队知识青年王同辰。我说："我认得同辰，他在定襄官庄插队。他画得很好，我把他的近作人物画发表在我们办的刊物《春潮》杂志上，得到了好评。"

董老说："谢谢你。他前段时间回京来，结果考大学的时间错过了，已返定襄，现在正在考虑如何补考。大家想想办法，请你多帮助。"正说

着话，同辰的父亲和同学也来了，看来董老对他的学生王同辰的事是很上心的，便把我今天要到董宅的讯息，提前告知了同辰的家属。大家见了面，又将同辰的前途和补考事宜商量了一阵，都希望我在忻县地区大力帮助。我自然在自己力所能及的情况下尽力而为，因为这是董老用心的嘱托呢。下午4点许，同辰的父亲和同学离去。董老说："今天时间不多，给你画张墨竹吧！"说话的同时，从床头边取出两张不足三尺长的皮纸来，又说："我习惯用四川夹江宣纸，更喜欢用贵州这种皮纸。"接着就开始作画。董老的画桌很小，连一张三尺长的条幅都放不下，画竹竿时，还将纸专门拉斜了，用桌子的对角线，以增加其长度，使竹竿画起来，能顺势而发，一气到底，而表现出竹子凌云向上的挺拔气势。到这时我才发现了董老的居屋是如此逼窄，就连纸张、书籍都堆放在单人床的床头，当老人休息时，自然还得移动，而砚台、笔筒则是放置在临近的窗台上。不过董老看起来已经很习惯和很顺手了，他全然不在乎，这种随遇而安的心态，自然是一种修养了。

董老一边画一边说："画竹之法，笔要圆，先蘸水，再蘸墨，落纸时，水向下渗化，墨色就活，所画竹竿和竹叶就会有微妙的变化，灵动活泼，富有生气。"说着话挥动着笔，墨竹已臻完美，题了上下款，一幅气韵生动、笔精墨妙的作品顿现眼前，这真是神来之笔。接着董老又画了一幅不同构图的作品也送给了我。我自是感激不尽。董老把笔洗净后，悬挂在窗台上的一个笔架中，坐下来喝了几口茶，便给我介绍画山水画的经验。先生说："我画山水，一般是先画中景，然后画远景、近景，山、树、云的安排穿插，能临见妙裁，特别是布局要讲究，要统一中求变化。画云烟，先用水将纸打湿，待其干湿适度时，再去画，用笔要圆转、灵活，不能僵硬，不能有死角。一幅画，用笔要格调统一。关于设色，墨色够了，就不再用色。作画要大胆落笔，细心收拾。这最后的收拾是很重要的，特别费经营。"

谈到李可染先生的山水画，董老说："李可染的画以拙取胜。"

最后先生问起了五台山寺院和僧人的情况，我将僧人能海和慈海的情况，以及五台山在"文革"初期多数僧人还俗的情况，向老人做了介绍。董老又谈到有关密宗、禅宗等宗教知识，谈到交城玄中寺和中日关系等有关问题。老人知识渊博，思路敏捷，谈锋甚健，让我大受教益。时间已近晚上7点，我谢别董老返回旅社。晚饭后在灯下草草整理出以上的文字，不免有所挂漏和言不及义处，当是自己的浅陋了。时在1973年7月7日于北京旅馆灯下。

董寿平（1904—1997），原名揆，字谐伯，后慕南田恽寿平，遂改名寿平，山西省洪洞县人。当代著名写意画家、书法家。

早年毕业于天津南开大学和北京东方大学。以画松、竹、梅、兰著称，以黄山为题材画山水，有"黄山巨擘"之称，亦善书法。曾为中国书法家协会顾问，中国美术家协会会员，北京荣宝斋顾问，全国政协书画室主任，北京中国画研究会名誉会长，山西省文物研究会名誉会长，中国人民对外友好协会理事，中日友好协会理事，北京对外友好协会副会长，全国第五、六届政协委员。

清韵高格话董梅

董寿平先生，是我国当代著名的书画巨匠，所作书画无不精绝，尤以写梅、写竹、画黄山享誉海内外。我于先生自20世纪70年代初多有请教，时相过从，遂忝为忘年交。今先生年近期颐，尚笔耕不辍，可谓笔参造化，人书俱老。

先生画梅，20世纪50年代以色染纸，或径取有底色之绢素，笔调白粉，参以少许胭脂，画折枝梅花，匠心经营，枝之横斜，花之向背，苞之含放，无不精微，直传元人王元章之气息。

1982年，我适成都，于新都宝光寺见董老所作白梅一幅，纯以墨笔为之，圈花点萼，寒香冷艳，得扬补之、金冬心之衣钵，然郁勃之气，又不受陈法之束缚。观其题识，知为先生20世纪30年代客居蜀中之手笔。时值日军侵华，先生身栖灌县玉垒草堂，手执毛椎，心系国家，一腔热血，发于豪端。髯翁于右任先生有《中吕·醉高歌》一曲："寒梅雪里香浓，仙境人间自永。犹余故国青山梦，画得神州一统。"

董老在"文革"中备受折磨，真是"文章千古事，风雨十年人"。身处逆境，尚不时弄翰拈笔，以抒胸臆，以寄情怀。曾作《红梅图》期盼春天到来。1975年，赵朴初先生曾题董老画梅，诗云："不取暗香，奇馨逿被。不怜疏影，繁花吐臆。一片丹心，朝霞无际。身饱雪霜，春来天地。"

赵老虽为题梅之作，实是以梅寓人，赞颂了董老身饱霜雪丹心如故，笔下梅花报告春消息。

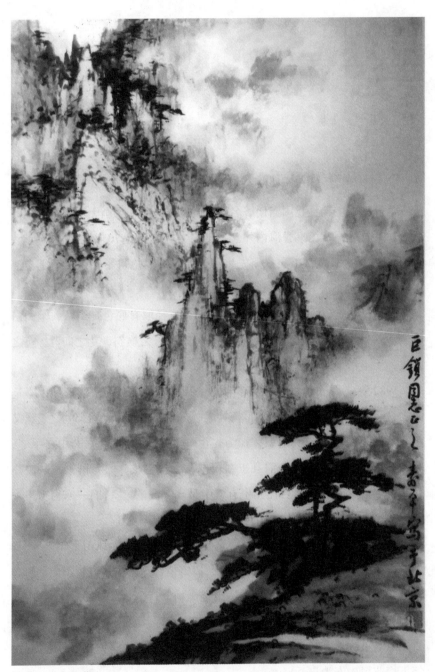

董寿平先生画黄山

打倒"四人帮"，董老兴奋异常，我到京华，老人约请到森隆饭庄喝茅台。酒酣，喜写《红梅颂》参加展览，繁花攒聚，灿若霞天，一派生机，跃然纸上，当是深心托毫素，红梅寄浓情。

1992年10月，我应邀访问日本，在好友大野宜白先生的琉璃殿中，又看到了一张四尺整幅的梅花横帔，其画虽无作者款识，然审其风格、笔致，无疑是董老的真迹，且画之左下方有启功先生的题诗："点额新装纪寿阳，图传山右有余香。长笺不待留题署，入眼分明出秘藏。"

启功先生的跋云："此洪洞董寿平先生得意之笔，未及题识，遽传于友人之手，盖辗转传摹，遂如唐宋名图，不待款字矣。启功获观因记。"

此幅红梅图，老干如铁，繁花似锦，在异国他乡，我有幸坐卧其下，仰观大作，枝干昂藏，疏密有致，遂忆及先生濡毫挥写之情状。昔人有云："当其下笔风雨快，笔所未到气已吞。"移于先生，何其妙肖也。

董老曾为我画墨梅册页一开，题曰："香中别有韵，清趣不知寒。"此句正道出了先生作画、做人的追求，自然也是对我的教育和期盼。每观此画，如对先生，高格清韵是董老笔下梅花的极致，也是我多年相交所熟知的董老的为人。

悼念董老

1997年4月间，吴作人先生和梁黄胄先生走了。6月间，谢稚柳先生和董寿平先生也走了。不到三个月的时间，在中国的画坛上，竟失去了四位大家，这是何等令人痛惜的事情。

董寿平先生是我钦仰很久的画家之一，早在20世纪50年代，他的《红梅图》《二郎山之晨》等印刷品，就给我留下了很深的印象。60年代初，我上大学，专修国画，山西省博物馆是我经常涉足的地方，在展室看见过不少标有"董寿平先生捐赠"字样的名画。我在欣赏作品的同时，对董先生的义举，油然起敬，把稀世的传家之宝捐献给国家和人民，是何等高尚的行为啊！

第一次拜访董老，是在70年代之初，时值"文革"，老人僦居北京和平里的斗室之中，受着"造反派"的监视，不时遭到审查和批斗。当时董先生的心情自然是不佳的，然而对一个来自家乡的求教者，仍是热情接待，循循善诱，还将自己的十余幅黄山写生画稿拿出来，让我观摩，讲解外师造化的道理；同时又亲笔示范，阐说继承优秀艺术传统的重要。一位年近七旬的老人，又身处逆境，不顾自身的安危，担着"传播封资修黑货"的风险，竟能如此认真地辅导一个素昧平生的青年，又是何等的感人至深啊！此后，我每到北京，都要叨扰董老，先生总是诲人不倦，侃侃而谈。每次访谈，那高尚的人品，渊博的学识，都令我如坐春风，如沐春雨。

80年代中期，代县编写县志，在近代人物传中，欲立冯婉琳词条，受人之托，我随即致函董老，相询冯氏踪迹。未几，先生作复：

巨锁同志惠鉴：顷辱手示，承询及先叔祖母冯婉琳事，兹分述如后，先祖昆仲三人，伯祖董麟，为刑部郎中，祖父文焕，行二，事迹见《山西历代名人人物传》，叔祖文灿，内阁中书，继娶代州冯氏，我幼年时，尚旦夕请安。叔祖夫妇，喜金石学。前清咸、同年间，兄弟三人，皆官京师，时人有董氏三凤之目。先叔祖母诗，民国年间，曾刊入山西丛书，山西省图书馆即有印本，极易查阅。吾家自我高祖董得昶以下，均见《洪洞县志》。先叔祖母冯婉琳，于冯鲁川为本家，并为汉学家王轩弟子。特此奉复，即请撰安。董寿平

此函札，不独为查寻冯婉琳事迹提供了线索，也是研究董氏家族的一份珍贵资料，同时又是一份精英的书法艺本。睹物思人，已成隔世，不禁悲从中来。

1990年10月，"董寿平美术馆"在晋祠揭幕，董老将他平生创作的书画精品200余件，再次无偿地捐献给家乡人民，实现了老人"画图留给人看"的夙愿。笔者躬逢其胜，得以和董老晤谈，老人显得特别高兴，他说："在我的人生旅途中，这算是一件值得欣慰的事情。"

1992年4月，因"纪念续范亭将军诞辰一百周年全国书画大赛"事宜，我应主办单位之托，赴京请董老题词，及到京，知老人在春节前因病住院，我们随即到中日友好医院康复楼探望。相见甚欢，先生气色很好，精神健旺，一如往昔情状，本不拟再求董老题词的决定，又说出口来，老人欣然同意，并立即理纸染翰，然病室之中，并无书案，先生便让我们手提纸角，令纸悬空，老人近前略一思索，便放笔直书，先书四字，未能称意，一面摇头，一面说道："不好，换纸。"我们又悬一张四尺整幅雅纸，

老人再一审视，重书八字"松柏气节、云水襟怀"复题上下款。此作摘自毛泽东挽续范亭联语。八九老翁，凌空挥毫，所书神完气足，笔精墨妙。于此，亦可窥见先生对书画艺术精益求精的创作态度。同行者，对董老表示再三感谢。老人说："不谢，不谢。续范亭将军为抗日，曾往中山陵剖腹明志，那是我们山西人的骄傲，家乡的事，我尽力办。"临别，董老还赠我一册日本出版的豪华型《董寿平书画集》，并在卷首题写了"巨锁仁兄惠存"等字样。展对墨迹，犹昨日事，先生遽归道山，令我伤悼不已。

同年9月，我参加"山西友好书法访日团"，离京之前，去看望董老。先生甚是高兴，正谈话间，突然站起，并说："请稍候，我去去就来。"十数分钟后，先生归座，他说："我已经和大阪的朋友通了电话，到日本后，他们会周到地接待你们。"又说："我们山西的书画水平不低，只是胆子小，和外面交流不够，宣传也跟不上。你们这次出访，把山西的书画艺术推到国外去，是大好事。在日本遇到困难，给我来电话。日本朝野，我有很多朋友。"这便是董先生，不管大事小事，总是以助人为乐事。

先生大我35岁，在20多年的交往中，给我的教益是极大的，给我的印象是极深的，写此二三事，亦可见先生之一斑。董老走了，痛悼之余，唯努力精进，方不负先贤之厚望。

旧笺情思

迁新居，整理旧物，得师友函札，数以千计。其中不乏文坛耆宿之手泽，也不乏艺苑大家之墨妙。每一展读，情思难禁，遂检理数则，亦算对诸位先贤大德的追怀和纪念吧。

冯建吴一札

1982年4月，我有四川之行，到成都之时，"冯建吴诗书画印展"刚刚结束，无缘拜读，颇感遗憾。自峨眉山写生归，经道重庆，我便携拙作到黄桷坪四川美术学院谒访冯先生。冯老是我久已钦仰的画坛前辈，他为联合国中国厅创作的大幅山水画《峨眉天下秀》，是书画界同仁们经常乐道的恢宏巨制。

在"蔗境堂"中见到了冯先生。室内光线似乎有点幽暗，也许是访问之日，适值细雨如丝，加之窗外绿树婆娑。深广的屋檐下悬一匾额——"蔗境堂"三字，豁然醒目，大漆乌黑底，雕填石绿色，乃冯老自书也。画室内陈列有序，一尘不染，先生坐拥书城，见客来，略一起身，便见气喘吁吁，几声咳嗽，缓缓说道：

"我有肺气肿，实在对不起。"

"不知冯老有病，今冒昧打搅，十分抱歉。"我有点歉疚的感觉。

"不妨事，我只要少行动，慢慢说话，还可以。这肺气肿是老毛病了。"先生说着为我泡了一杯清茶，热气悠悠地蒸腾着，室中更感静寂。

冯老开始仔细认真地翻阅着我的峨眉写生画，连说："要得！要得！"我请先生提具体意见，他说："人生有涯，艺无止境。画山水就得外师造化，不断地到大自然中去体察实践，不独要多画，更重要的是细致的观察和领会，对景写生，可以'移山倒海'，取舍提炼，在不违反自然规律的前提下，随心所欲，临见妙裁，这样完成的写生画，就不是自然面目的翻版了，而已进入了艺术的创作。"先生的话，说得低而慢，恰如屋外的春雨，丝丝注入了我的心田。因冯老身体欠佳，我不便更多搅扰，便欲起身告辞，先生对我厚爱，临别惠赠小幅梅花一开，朱砂点瓣，生铁铸枝，古艳中透出一缕清幽。又题句其上：

　　千花万萼哄春阳，老干盘拿意态张。
　　取得一枝入图画，几回袖手绕长廊。
　　一九二八年（为一九八二年之误）新夏，巨锁同志入蜀，写此为念。冯建吴。

钤"太虞"白文、"七十不稀"朱文二印。这便是我第一次访问冯老所受到的礼遇。

　　由川返忻后，我写了一封对冯老的感谢信，并寄上我们地区所办的文艺刊物《春潮》杂志数期，请先生指导，并希望冯老能为刊物作一幅封面画。冯老没有以大画家的姿态拒绝小刊物的希望，而是支持了我们，寄上一幅山水画，并给我附上一札：

　　巨锁同志：
　　你好！信和《春潮》刊物早接到。我不久前方由西安参加胞弟石鲁的追悼会回校。贵刊1983年封面需要我的画，现寄你一幅，即作为赠送你的，你看能否刊用？我感整体感不够强，不大满意。后有机

会，参观五台，一定来拜访你。不详叙，即祝撰安！

<div align="right">冯建吴十月二十日晚</div>

一位曾经为人民大会堂、钓鱼台国宾馆、国务院中国画研究院等单位创作了数以百计艺术品的著名书画家，竟表现得如此谦虚，在艺术上精益求精的创作态度，对我们这些晚生后辈的教育是何等的深刻呢！

这封信，也使我想起了"长安画派"的领袖人物石鲁，以及他在"文革"浩劫中遭受迫害的种种传闻和逸事，不禁悲从中来。

1985年5月，我赴京出席中国书法家协会第二次会员代表大会，在会上又邂逅冯老，他的身体似乎比以前好多了，我在先生的下榻处向冯老请教，此次谈得更多的是书法，先生重视传统，更求出新，正如他的书法作品，既可见汲取前人名碑法帖的轨迹，却又形成了自己的独特的面目，刚健婀娜，风姿绰约。评者谓：在吴门书派中，冯氏"自拓堂庑，别张一帜"。品其大作，诚然不虚。

1986年，我在太原举办个人书画展，冯先生为我题词：

三绝风流粹一堂，铸熔今古出新章。
养疴使我移情绪，艺苑长教意气扬。

这是先生对我的鼓励，为此，我当以加倍的努力，以不负先生的厚望。

后来我和冯先生通过几次信，却没有再见过面。到1989年10月，受成都市书法家协会的邀请，我再次入川。某日，在杜甫草堂笔会后，大家于浣花溪畔的一家竹楼上聚餐，酒至半酣，安徽省的两位画家说，会后他们将到重庆一游，我说：

"诸位到渝后，当一访冯建吴老先生，那可是一位人品和艺术兼优的

三絕風流粹一堂鑄鎔今
古出新童養痾使我
移情緒藝苑長教意
氣揚

巨鎖同志書畫展屬題
一九八六年天月拾重慶馮建吳

冯建吴先生为陈巨锁书画展题字

大家呢!"不料,成都的主人告诉我:"冯先生去了,是今年（1989）2月份病逝的。"突然的噩耗,竟使我有点哽咽了。先生故去已有半年多的时间,我竟连一点音讯也没有得到。我陷入了沉沉的回忆之中,也因此话题,同桌的书画家便很少下箸和举杯了。散席后,我怏怏地走下竹楼,心里沉甸甸的,似乎被压上了一块石头。

徐无闻三札

我和徐无闻先生第一次见面,大约是在1986年秋天,我到烟台参加中国书协第二届二次理事会,徐先生出席云峰山刻石学术研讨会,大家同游登州蓬莱阁,共访掖县（今莱州）云峰山,访胜探幽,觅古摩碑,收获不小,玩得也够尽兴的。到1991年岁尾,我们都出席了在京召开的中国书协第三次会员代表大会。那次会议,时间很短,主要是理论学习,听取形势报告,虽然也进行了换届选举工作,采取的形式则是上边提名,代表举手表决,鼓掌通过。选举程序完成,领导班子自然也就产生了,然而大家私下议论,对选举还是有点意见的,这"私下议论"又犯了自由主义的毛病。记得见到徐无闻先生,还是那身简朴的衣着。瘦小的身材,着一袭灰色的中式罩衫,戴着那顶半旧的鸭舌帽,浅驼色的围巾,从中一折,双折裹在颈项上,那围巾的短穗头从打折处钻了出来,静静地散落在胸前。每次大会,总是看见徐先生坐在最后一排的拐角处,很少能听见他的声音。或者是因为冬天的缘故吧,大家总打不起精神来,谈话也似乎缺乏气力。会议一结束,朋友们便劳燕分飞了。然而,我与徐先生的交往却不止于此。

记得1990年,我征集《五台山碑林》的书件,曾致函徐先生,邀其作字。未几,便收到了先生的书法大作,这是一件六尺整幅的行书作品,也许是因为先生忙于外出,书法大作上竟忘了钤盖印章,抑或是受了蜀中名宿谢无量的影响,书件上往往有不加盖印章的习惯。先生寄字,附

一简札：

　　巨锁先生书家惠鉴：

　　手教敬悉，猥蒙不弃，命为五台山书碑，因明日即率研究生去山东考查，百冗繁集，草草援笔，未能求工，今寄呈法正。三晋实吾华夏文化渊源所在，五台为世界佛教圣地之一，向往已久，无缘来游，甚为遗憾故无从撰诗词，倘明后年贵省有古代文学或书法方面聚会，届时鼎力照拂，惠函示知为幸。匆匆不尽。

　　即颂艺安！

<div align="right">徐无闻再拜

1990 年 6 月 30 日</div>

　　此为第一札，宣纸行书墨迹，洒脱自然，书卷气溢于楮墨间。

　　徐先生有游台之意，到 1992 年五六月间，适有友人托我邀请五六位书家到五台山举行一次小型笔会，我便致函徐先生，约请他届时赴会。便收到了徐先生的第二札。此函件写在特制的"徐无闻笺"纸上，笺纸有浅蓝色乌丝栏，甚是典雅，其书行楷参半，不加句逗，依照古人函札格式，极为严谨，是一件难得的书法精品，兹以原式抄后：

巨锁先生书家惠鉴顷奉

三月二日惠书极承

厚爱邀游五台实我夙愿但五月下旬研究生七八毕业

论文答辩导师不能离校六月上旬北京高教出版

社与欧阳中石先生将来敝处召开大学书法教材

定稿会我作东道亦不能缺席难副盛意又负名山

失此良缘甚为遗憾明后年倘有类此机会亦望

执事不遗在远先期赐示是幸

别有愚者北魏程哲碑旧在贵省长子县我因撰寰

宇贞石图叙录需知其现状若尚存具体地点在何

处若已毁则毁于何时特请教于

先生敬祈

费神赐复至盼至感专此奉陈敬候

文安

<div align="right">徐元闻敬上四月七日</div>

徐先生总是忙，教学、著述，还有无休止的书法、篆刻应酬，对五台山向往良久，终不能成行，自然留下了深深的遗憾。关于所询程哲碑的现状，我作为一个山西人，又竽列书家行列，竟是一无所知，便询长治市博物馆的同道，亦无能答复，后又致函山西画院院长王朝瑞，请他到古文字学家张颔先生府上代为请教，才知道，此碑在"文革"前已移回省城，立于博物馆中，"浩劫"中匍匐地下，幸免于难，现尚无恙。我将程哲碑的状况函告徐先生，他当为之欣慰的。

1993年春天，忻州举办了一次书事活动，我特约徐先生写一幅字。徐先生很快寄给我书法大作及致我的函件：

巨锁先生：

您好！我自春节起，即因病滞居成都自宅，小儿由北碚转寄大函，数日前才到。今遵嘱写五台山诗中堂一幅并奉贻先生条幅一件，敬乞教正。我五月四日即返重庆，复示请交重庆北碚西南师范大学中文系。

邮编630715

巨锁先生 绥好！我自春节起，即因病滞居成都自宅，小儿由北碚转寄 大函，刻自前才到。今遵嘱写五台山诗中堂一幅并奉始先生条幅一件承乞 教正。我五月四日所返重庆，复示请交

重庆北碚西南师范大学中文系邮编

630715

文安

毛丰陈阶公

徐无闻再拜
〇月廿六日

徐无闻先生致陈巨锁信札

专此奉陈，即颂

文安！

<div align="right">徐无闻再拜四月二十九日</div>

5月初，我收到此札，得知徐先生身体欠安，以为是偶染小恙，或为感冒之类，便在复函中，希望他认真治疗和精心调理，当会很快康复的。哪能料到，6月20日，先生竟辞世了。看到讣闻，令我难以置信，然而无情的事实只能残酷地折磨生者。我成俚句一首，以寄托对徐先生的哀思：

蓉城飞鸿才到眼，先生便作隔世人。

一自书坛丧国手，怕见遗墨转少亲。

确是如此，先生去了，他走得太快，又是英年早逝，才62岁。他原名徐永年，后因其耳背，才改名为无闻，耳背就耳背吧，何以要改名。

徐先生是一位教授、学者，所育桃李，下自成蹊。观其著述，硕果累累。单就书法篆刻而言，启功先生曾有高度的评价。当今书坛，如先生功力深厚，品位高雅，学识渊博者，能有几人。

顾廷龙一札

1998年8月21日，顾廷龙先生以95岁的高龄辞世了，我套用邓云乡先生的一句话悼念先生，似无不可，邓说："顾颉刚先生于88岁离开人间，虽说寿登耄耋，但也不能不说是中国学术界的一大损失。"顾颉刚是顾廷龙的"老侄"，但侄儿比叔父的年纪大出了一大截，早在顾颉刚执教于燕京大学时，顾廷龙还是燕大的一名学子。

我知道顾廷龙先生的名字已经很早了，是在30年前，即20世纪60年代，中国首届书法代表团出访日本，队伍里就有顾先生，还有潘天寿等几

位书画大家。后来也偶尔看到过顾先生的书法大作，多为篆书，点画不苟，十分严谨，一种静穆典雅的面目，令赏读者愉悦，也时见先生为一些典籍的封面题签，则多为楷书，有苏东坡和赵子昂的笔意，又流露出深厚的魏碑的底蕴，温文尔雅，为那被题的典籍增加了艺术光彩和提高了文化品位。待读到顾先生的文章，包括他写的一些序跋，我才感觉到先生学问的深邃，哪怕是一段小文章，都令我爱不释手。

还是在1987年的时候，我曾致函顾廷龙先生，恳请他能为《五台山碑林》写一幅字，并将陆深的诗《入台》抄寄先生，时过很久，未见回音，我以为顾老年事已高，恐不能满足我们的要求了。因为我知道，名人的书画债，即使一辈子不停地挥毫，也是无法还清的，更何况顾老作字又特别认真，写起来自然是很辛苦的。

一日，忽然接到北京来函，是顾先生寄我的大札，并附上法书大作，当时真有点喜出望外的感觉呢。

巨锁同志：

　　曩奉台示，敬悉属书陆俨山入台诗，粟六久稽为歉，近来首都，稍事休息，较有暇闲，因遵书一幅奉教。拙书不堪印布，聊以留念。匆请撰安。

　　　　　　　　　　　　　　　　　　　　　　顾廷龙 4 月 5 日

读上札，亦可窥见顾老人品之一斑，是年先生已是85岁高龄，在上海无暇完成的书件，遂将我抄示先生的诗稿，携至京华，趁在京休息的当儿，书成四尺整幅寄我。仰观大作，行楷相间，点画精微，意韵简古，质朴自然，耐人品读。欣赏之际，我忽然联想起曾读过的胡适为顾廷龙先生尊公竹庵留下来的一段墨迹上的题字：

山水情多不自由向頭終作五台遊萬重
雲樹高低出千里濤沱背面流絕頂直
窮天北極郊陽初見海東明共傳此
是清涼地為洗煩心盡日留
明陸儼山入台詩　戊辰三月　顧廷龍　時年八五

顾廷龙先生八十五岁手书陆俨山入台诗

程明道作字甚敬，他说，非欲字好，即此是学。我在儿童时读朱子小学，记得此语，终身颇受其影响。今见竹庵先生病中遗墨，一笔不懈不苟，即是敬的精神。胡适

顾先生所书的字里行间，也无不看到一种敬的精神，正是承接着一种优秀的传统。我们悼念顾老，就是在治学、做人上发扬他那种认真、严谨的精神。当今书坛，有人高谈艺术，认为老一辈书法家只是进到"写字"的阶段，还未跨入"艺术"的范畴，请问这些高谈阔论者，你可跨入了会"写字"的门槛儿？东倒西歪，矫揉造作，以粗糙为创新，以变态为时髦，"艺术"果真若此，"艺术"当消亡矣。

冯建吴（1910—1989），字太虞，别字游，四川仁寿人，当代书画家，擅国画、书法、篆刻。是20世纪川渝地区中国画的奠基者、传播人，是百年来川渝地区少有的艺术大师。

师从王一亭、王个簃、潘天寿、诸乐三等名师。1932年在成都参与创办东方美术专科学校。1955年在四川美术学院担任山水、书法、篆刻、诗词教学，一生桃李满天下。曾任中国美术家协会四川分会理事、中国书法家协会理事、重庆国画院副院长、成都画院顾问、四川省政协常委等职。

徐无闻（1931—1993），字嘉龄，号无闻。四川成都人。原名永年，三十耳聋后更名"无闻"，室号守墨居、烛名室、歌商颂室等。当代著名学者、书法家、篆刻家、教授。在文字学、金石学、碑帖考证、书法、篆刻、诗词、绘画、教育等领域都有深入研究，是当代学者型的书法家。

顾廷龙（1904—1998），号起潜。苏州人。曾任燕京大学图书馆中文

采访主任。1939年与人共同创办上海合众图书馆。后兼任暨南大学、光华大学教授。新中国成立后，任上海历史文献图书馆馆长，上海图书馆馆长，复旦大学、华东师范大学兼职教授，《中国古籍善本书目》主编，文化部国家文物鉴定委员会委员。著有《说文废字废义考》《章氏四当斋藏书目》《顾廷龙书法选集》等。

游寿三札

霞浦女史游寿先生是我最为敬重的当代学者之一，她在考古学、古文字学、历史学诸方面的研究卓有成就，更兼教育家、诗人、书法家于一身，这在今天的学界，当是凤毛麟角的人物了。

"前岁总理（周恩来）问王冶秋同志（国家文物局局长），国内能读甲骨文、金文者几人，以不及十人对，东北区及老身矣……"这是1972年游寿先生在《有感》一诗中的部分题记。

"4月，接游寿4日来信及祝寿诗，并于11日复函。"这是《宗白华生平及学术年谱》"1979年（己未），八十二岁"中的第一条。

以上仅录小例二则。前者是国家文物局局长对总理的应对，自属定论，而后者是一代美学大家《宗白华生平及学术年谱》中的条文，在宗先生89年（1897—1986）的生涯中，书札往来何其多也。而于年谱中，独著此一笔，亦足见游先生在学界的位置和分量了。

我恨无缘，在游寿先生于1994年2月16日以89岁高龄仙逝前，未能一睹颜色，亲接謦欬。所幸手头存有先生惠赐书札、墨迹数件，偶展玩，倍感快慰。

1987年，山西举办"杏花杯"全国书法大赛，作品评审结束后，评委同游五台山，我与黑龙江书家李克民下榻一屋，话趣自然谈到了共所仰慕的游寿先生。当时我在编辑《五台山诗百家书法撷英》一书，并拟在五台山筹建碑林，遂请李先生向游老代征稿件。未几，便收到游先生惠赐大

作："杖锡伏虎，梵呗潜龙。"欣喜之余，我有点犯难了，入编书籍吧，不是诗；上石刻碑吧，不足二尺，尺幅小了点（当时我尚未悟放大之术）。无奈中，大着胆子，致函游老。先生不以为忤，遂书四尺对联："盘陀石上诸天近，圆照光中万象空。"是摘明人腾季达《咏南台》的诗句，所书墨迹，浑朴宁静，读之，犹对古刹老僧，未及聆教，油然起敬。到1990年碑成，奉寄拓片与先生，顷接回函：

奉华翰，喜见汉人章草笔致，久不见此矣。报上狂野之书，何可拟也。余老矣无能，书易语一则，以勉文旗无量。拓（片）甚佳可人也。敬问巨锁同志。游寿十二月一日。

随函附赠七字小条幅："天行健，自强不息。"于此函札、条幅中，亦见先生奖掖后学、提携新人的高尚品格。所赐墨宝，至今悬诸隐堂之上，朝夕晤对，以为鞭策和激励。

1991年，我又应约编辑《峨眉山诗百家书法撷秀》，再次致函游老，希望得其鼎助。先生于1992年元月书苏轼诗句"瓦屋寒堆春后雪，峨眉翠扫雨余天"寄下，并附简札：

巨锁先生：来书并《山西书法》收读，甚嘉，甚嘉。寿夏间一病，入冬幸差，但两眼已近于盲，手又无力，尊命未能如意，奉上一哂也。此祝前程无量。游寿启一月八日。

先生病体初愈，不忘在远之所求，奋力命笔挥毫，令我感动不已。然或因先生年事已高将诗联中的"扫"字，误为"柳"字。我深知先生治学为文，素甚认真，故不敢也不愿将此误笔之作印入书册，遂请先生改写一"扫"字。仅过十天工夫，先生便回函于我：

巨锁先生：尊嘱改写"扫"，四字奉上。初恐纸不同，找出原书纸，另写二字，如不佳告我，当另书奉上。老耄健忘，不一。此问年祺。游寿顿首。一元（月）十八。

　　于此，多少可以得见先生行为操守的恭谦和高尚，作字为人的严谨和认真。对我们这些晚生后辈，先生无疑是一个榜样。细审四个"扫"字，迭合一处，如同依样取影，丝毫不爽，功力之深，突现一斑。书件装池时，将"扫"字补入"柳"字处，上下呼应，天衣无缝。大作悬诸粉壁，墨香四溢，真力弥满，雄强壮伟中又透出一丝生趣和拙趣，诚先生晚年之力作。

　　隐堂案头有一册《游寿书法集》，书中几乎囊括了先生各个历史时期的法书墨迹，既有创作，也有临习，创作中，诸体兼备，各呈异彩；而临习中，临甲骨文，临金文，临汉隶，临魏碑，临钟繇等，从中亦可窥见先生学书的渊源所自，有所谓"求篆于金，求隶于石，神游三代，目无二李"。传承着李瑞清、胡小石所倡导的这一路书风。在先生书法集中，晚年作品，几乎历年皆备，唯缺87岁时书品，而为我所征之苏轼诗联正是1992年先生87岁所书，当可弥补此一缺憾。它年书法集再版，收入此作，岂非一段佳话和幸事欤！

　　先生不独惠我多多，与山西也是有缘的。在一则题记中，先生写道："（寿）到北疆亦二十年，不意老耄之人而得登山见洞穴（大兴安岭嘎仙洞）而论此，诚大快意，想海内同好（抑）或乐见之。又于1984年上云冈，流连石窟造像竟日，亦可无恨矣。"读先生文，赏先生字，忆与先生之墨缘，亦"大快意"。适值先生百岁诞辰，草此短文，以为芹献也。

<div align="right">2005 年 10 月 13 日</div>

巨鎖先生尊席滋寫
得四字奉上初恐低不
同找出原書仍另寫三字
并不佳告我尚書奉上
老崖健忘不必問
并祝 滋壽 三九六

游寿先生致陈巨锁信札

101

游寿（1906—1994），女，字介眉、戒微，福建省霞浦县人。著名教育家、考古学家、古文字学家、历史学家、诗人和书法家。曾任黑龙江省政协委员、中国书法家协会理事、黑龙江省书法家协会副主席等。

　　其高祖游光绎为乾隆进士，翰林院编修。父游学诚曾为福宁府中学堂监督，一生致力于教学事业，为文教界名儒。游寿于1920年考入福州女子师范学校，1928年入南京中央大学文学系，1934年考入金陵大学国学研究生班，入胡小石门下。曾在中央博物院筹备处、中央研究院历史语言研究所、国立中央图书馆金石部从事研究工作，并任四川国立女子师范学院、中央大学教授。1949年后先后在南京大学、山东师范学院、哈尔滨师范大学任教。

追忆钱君匐先生

　　钱君匐先生的名字，早在20世纪二三十年代，因其在书籍装帧上的成绩，便享誉文坛。当鲁迅先生看到了钱氏所设计的封面，就给予充分的肯定和热情的鼓励，并将自己的译作《艺术论》《十月》《死灵魂》等本子请钱君匐设计。接着，茅盾、巴金、叶圣陶等也请钱君匐设计封面，一时间，"钱封面"的雅号不胫而走。其实，钱君匐用力最勤的却是篆刻艺术，他说："我在二十岁左右，开始从事篆刻。"且毕生钻研，曾无间断，老而弥坚，成就斐然。观其大作，早年便崭露头角。正如黄宾虹先生所言："君匐先生取法乎古铄而弗舍，力争美善，克循先民矩矱而广大之。"其后，沈尹默先生亦有诗相赞："印人刻印派纷然，法秦规汉明渊源。中间宋元体变迁，细朱妙丽人所妍。何文花样从新翻，后来皖浙各有传。骎骎争度骅骝前，声名终竟归才贤，谁欤作者海宁钱。"

　　1972年后，钱君匐有感于鲁迅先生对他的提携，曾镌刻鲁迅印谱，历数年功夫，数易其稿，反复推敲，终成168方的《钱刻鲁迅笔名印集》，在鲁迅一百周年诞辰纪念活动中，是一份颇为引人注目的沉甸甸的贺礼。此集我不曾购得，深以为憾。1988年，我有阳关之行，10月间在嘉峪关逛书店，偶得一册《钱君匐篆刻选》，在寒馆客舍中，不时赏读，有如拾掇丝路花雨，令人怡悦，顿忘疲劳。

香去總難留落
紅點點悤故園
雙柳橫科應綠
遮樓

亙鎖先生兩政
庚午孟矢錢君匋八十五錄舊吟

钱君匋先生书法

钱老一生治印甚富，仅为朱屺瞻先生一人就刊石200多枚，于此，也足见钱老的勤奋了。

封面设计、篆刻之外，钱先生在文学、音乐、书画诸方面，均有颇深造诣，曾出版过散文集、诗词集、歌曲集和美术专著等多种。到晚年，在书画艺术上，更是笔不停挥，创作了无数弥足珍贵的艺术品。于当今文艺界，能如钱先生涉猎之广，造诣之精的大家，为数实在不多。

我与钱先生的结缘，是因了五台山。为《五台山碑林》征稿，我便致函钱老，先生行将访美，倚装命笔，为书一联，潇洒流美，隶楷中时见汉简笔意。碑成，我将拓片奉寄先生，钱老回赠我中堂一帧，是一首以乡思为内容的五言自作诗，诗情逸宕，墨妙典雅。我遂复函钱老，用致谢忱，并说"若有机缘，日后赴沪上，亲聆教诲，并一睹先生颜色"云云。此函札，有幸收入《当代书法家书信墨迹选》一书，记录了我与钱老的墨缘。时过数年，我不曾到上海，自然未能亲承先生謦欬。钱老年事已高，又应酬冗繁，近年来，我不愿再过多打扰老人。但却常常念着先生，在报刊时见钱老参加书画活动的报道，便为之高兴，暗暗为他老人家祝福。看到先生将他收藏巨富的书法名画和自己创作的艺术精品无偿地捐赠家乡桐乡君匋艺术院和海宁"钱君匋艺术研究馆"，先生却说："那是国家给我的荣誉"，令我感动不已，这又是何等的美德呢。

日前，代县李君正筹建一所经营文房四宝，开展书画活动的斋阁，我答应他，将破例请钱君匋先生为他题写一块匾额。函札尚未发出，钱老遽归道山，我心生发无限伤悼，遂寻出先生赠我的墨迹，悬诸粉壁，朝夕相对，以寄托一个不曾与先生谋面者的追怀和哀思。

钱君匋（1907—1998），原名玉堂，学名锦堂，号豫堂，浙江桐乡人。是中国当代"一身精三艺，九十臻高峰"的著名篆刻书画家。曾任西泠印社副社长、上海文艺出版社编审、上海市政协委员等职。他一生

治印两万余方，上溯秦汉玺印，下取晚清诸家精髓。其风格有吴昌硕的老辣、奔放；有赵之谦的浑厚、飘逸；有黄牧甫的清隽、平整。钱君匋先生是一位诗、书、画、印融于一身的艺术家，创作有《长征印谱》《鲁迅印谱》《钱君匋印存》《君匋书籍装帧艺术选》等数十卷。

岭南麦华三

中学时，于阅览室翻阅《文物》杂志，其中有一篇研究王羲之书法艺术的文章，作者引用了麦华三的立论作为文章的论据之一，写道："广州著名书法家麦华三先生说：……"几十年过去了，麦华三先生如何"说"，我不曾记得，就连那文章的标题和作者的姓名也早已忘却了。而"广州麦华三"的名字却从此深深地印在了我的脑海里。这或许因为我当时已经开始迷恋于书法艺术的缘故吧。

1973年，从夏天到秋天，我参加了在广州举办的第34届秋季"中国出口商品交易会"的筹备工作。一到广州，便打算抽暇去拜访麦华三先生，奈何筹备工作十分紧张，一时间未能脱身。记得展览布置就绪后，陈云、丁盛、孔石泉、陈郁、王首道等中央首长和省市领导做了认真的审查，交易会于10月15日如期开幕，第二日我便迫不及待地去拜访了麦华三先生。

初访麦老，是由美术史家陈少丰先生引见的。麦老和陈先生当时都执教于广东人民艺术学院（今广州美术学院），不唯同事，且甚熟稔。

麦华三先生时住广州河南南华东路福仁东街，距广交会大楼很近，似乎仅有一桥之隔。然而过大桥，先南去，再西转，经过一条小街，有很多店铺是经营海鲜的，一股浓重鱼腥气息每每扑面而来，让我们这些北方人不得不加快步子掩鼻而过，遂戏称此街为"臭街"。

麦老的居室不甚宽绰，似乎没有客厅，除卧室外，仅一间小书房，似

乎还兼做餐厅用。书房靠墙放着几只书架，当地置小圆桌一张，桌面直径也不过七八十厘米，桌旁有高脚凳三四只。老人时年六十七岁，头发短短的，有些花白，身材不高，看上去精神健旺。见客到，操着粤语打招呼，很是热情，只是我从北方乍到岭南，那些难懂的广东话，听起来十分吃力，约莫能有十分之三四的理解就算不错了。说来也巧，麦老的儿子在山西长治工作，孙子很小便随父在山西读书，时回穗探亲，他不独会说普通话，就连山西话也能说上几句，自然而然成了我和麦老交谈的翻译。我向麦老请教书法之道，先生循循教之，说学习书法，首先要在楷书上下基本功，集中精力，突破一点，由点到面，博览专精。又拿起毛笔，虚空比画，细致介绍了写楷书和写篆隶运笔的异同。临别，还赠我作品二册，并说："这是我写的毛主席诗词楷书和行书印刷品，供参考，请批评。"我手接作品连连致谢！先生又说："明日下午你若有时间，欢迎再到寒舍来叙谈，我为你写幅字。"这出乎意料的约定，更是让我乐不可支，应诺着、感谢着离开了麦宅。

次日下午3点，我如约再次步入麦老的住处，老人已为我泡好了一杯茶，如此的客气，令我这个晚辈很是不安。

这个下午，麦老首先讲述了广州的书坛状况，接着介绍了他自己的学书经历和经验，然后为我作书法演示，只是书桌太小了，一张四尺宣对开的条幅，放上去，是见头不见尾，只有一段儿。然而，让我不曾想到的是，先生为我写一首毛泽东诗词"赤橙黄绿青蓝紫……"时，写第一行，不是一书到底，而是仅写了上半段，不推送纸，接着写第二行、第三行，而文字互不连属。然后才将纸推上去，接着又书写成第一行、第二行、第三行的文字。最后将纸完全推上去，露出最下部分，接着挥毫，完成了整幅作品的创作。这写法，为我初见，亦为平生之仅见。这当是因书写条件所限，麦老在实践中摸索出来的办法。先生将书写内容和布局成熟于胸臆，然后放手于笔端，竟能章法统一，气韵通贯，而文字上下呼应相续，

赤橙黄綠青藍紫　誰持彩練當空舞　雨後復斜陽　關山陣陣蒼　當年鏖戰急　彈洞前村壁　裝點此關山　今朝更好看

正鋼同志正
癸丑秋　麥華三

达到了天衣无缝、无懈可击的境地。怎能不令人啧啧称奇而赞叹？

先生知我将离广州，并取道桂林作山水写生，遂又提笔题二签条："桂林山水写生册""桂林摄影册"，又书小横幅"满招损，谦受益"的古训，亦见麦老对青年人的关爱和告诫，我自不敢有忘，常以此为警励。

临别，和麦老合影留念，老人让我和他坐在一起照，我执意不肯，请老人就座，我站一侧，留下了一张距今四十年的老照片。

离广州，乘船至梧州，转汽车而阳朔，溯漓江而上，得山水写生画廿余幅，方返忻州，已是天寒地冻的11月中旬了。回忻后，我致函麦老，寄上在广州时与先生所拍的照片和拙作书画，以求指教，到1974年元旦后的第三日，便收到了先生的回信：

巨锁同志文席：
　　传来照片，两地神交。再观大作，书画双绝，悬之左右，朝夕欣赏。旧作一首，随函中谢，不次。

　　　　　　　　　　　　　华三顿首，十二月十八日。

所谓"旧作一首"，便是先生赠我的一幅楷书小中堂，上书：

　　静极颇思动，飞来岂偶然。江山能我待，风月总无边。百丈悬飞瀑，千秋挟二仙。登高望来者，峡外一帆悬。游清远飞来峡旧作，巨锁方家两正。番禺麦华三。

作品典雅醇正，秀劲妍媚，一派二王气息，遂为装池，悬诸粉壁，时相晤对，犹见先生作书之情状。

2012年4月16日忆于隐堂

麦华三（1907—1986），广东番禺人。17岁起从事教育工作，1938年任教广州大学，1950年任广州茂生纪念学校校长，1961年执教于广州美术学院。

自幼学书，擅多种书法，以楷、行、隶见长，所作法度谨严，清健秀雅，自具风姿。作品多次入选国内重大书法展览及在专业报刊发表，或被博物馆、纪念馆收藏及被碑刻。精于书论研究。

著有《古今书法汇通》《中日书法交流史》《篆书源流》《楷书源流》《行书源流》《草书源流》《王羲之年谱》《汉金文编年》《汉晋木简编年》等。

黄山邂逅老画师

不久前，参观李可染先生画展，勾起了在黄山玉屏楼与先生邂逅的一段回忆。

岁在戊午（1978），时维初夏，我由晋赴皖，登黄山至海拔1600多米的文殊台，下榻玉屏楼上。其楼背倚玉屏峰，面临巨壑，苍松点缀其间，奇石罗列左右。松以迎客、送客二株为最，树龄高在千年以上，虬枝老干，铁甲金鳞，横空出世，驾雾腾云，跃跃然欲拔地飞升。石以雄狮、巨象为肖，上多题刻，皆为点睛之举，往往引人入胜。过迎客松，下有天池一泓，清波荡漾，光彩照人。花朝月夕，每有猴群，来饮于此，与人戏逗。下天池，有蓬莱三岛，小巧玲珑，若盆景然，奇石仙姿，天设地造。其景中，有一长者，鹤发童颜，有学者风，在一妇人和青年护持下，对景写生，神情专注。这便是杰出的绘画艺术家、美术教育家李可染先生，两位护持者，一为先生夫人邹佩珠，一为先生儿子李小可。

李老抵玉屏次日，适值夜雨初霁，热气上蒸，冷絮卷起，弥漫山谷。顷刻之间，茫茫大千，竟成云海。海到尽处，青天作岸；远峰出云，犹仙舟神桃。文殊台露出云表，也成化境，玉屏楼自是清都玉府。放目天都、耕云、莲花、莲蕊诸峰，近以咫尺，云海分隔，仰之弥高。李先生于文殊台上，观云海之变化，挹群峰之秀色。山色向晚，华灯初上，我于先生下榻处请教学画之道，先生循循善诱，要我借鉴传统，师法造化，在大自然中发现前人没有发现的新规律。"峰高无坦途"，必须脚踏实地，勤学苦

练。先生将黄山写生见示，一幅铅笔速写迎客松，不独枝干穿插具体，就连针叶鳞片，也作仔细描绘。先生说："一寸画面一寸金。"所画《立雪台望白鹅岭》一幅，主峰突兀挺拔，白云卷舒，远山如黛，给人以凝重、深邃、博大的感觉，有如先生之为人。早在1954年，先生曾到此处，奈何风雨如晦，山岳潜形，文殊院火焚，玉屏楼未建。先生借居破室，以门扇作床，夜雨滴沥，床头雨漏，执伞而坐，俨然一苦行僧，居数日，与天都峰仅谋一面，画下了《文殊台望天都峰》一画。而今，先生年逾古稀，且有脚病，再次登上黄山，为山川写照，老而弥坚。

临别，先生为我题书"天道酬勤"，至今一直悬之座右，激励我"困而知之"。

李可染（1907—1989），江苏徐州人。中国近代杰出画家。李可染自幼即喜绘画，13岁师从乡贤钱食芝学习传统山水画，16岁入上海美专师范科学习。43岁任中央美术学院教授，49岁为变革山水画，行程数万里旅行写生。72岁任中国美术家协会副主席、中国画研究院院长。晚年用笔趋于老辣。擅长画山水、人物，尤其擅长画牛。代表画作有《漓江胜景图》《万山红遍》《井冈山》等。代表画集有《李可染水墨山水写生画集》《李可染中国画集》《李可染画牛》等出版行世。

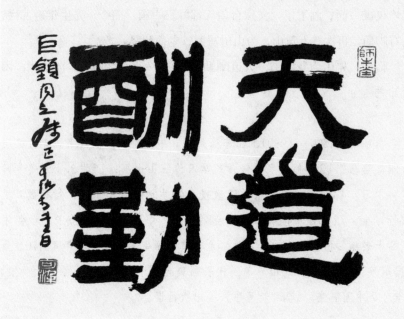

李可染先生书"天道酬勤"

赵朴初与五台山

已是47年前的往事了。1959年夏天，中国佛教协会副会长兼秘书长赵朴初先生陪同会长喜饶嘉措法师初上五台山。时值三伏天气，山外赤日如炽，热浪难耐。入得山来，沿清水河而上，但见山峦起伏，白云暖暖，丛树低昂，鸣禽上下，杂花烂漫，流水如琴。这景致，让52岁的赵朴老欢喜无量。待风来北岭，月上东林，松送钟磬之声，水照明月之楼时，一行高僧大德，已入台怀佛地，这境界无不令人心生禅悦，充溢法喜。身兼诗人的赵朴老，触景生情，诗兴涌起，清意云浮，遂得《入山》3首，盛赞清凉胜地五台山，锦绣裹山川，"灵气满长空"。

文殊菩萨道场五台山，因佛教领袖们的光临，一时间福音四播，丛林传声。诸高僧登坛讲经说法，开示僧俗，启迪智慧，消除无明之烦恼，净化众生之心灵。亦复到诸大寺院巡礼膜拜，便留下了缕缕的法音和无尽的慈悲。诗人朴老，更是足迹所至，不废吟咏。走访塔院寺，瞻仰名王塔，听风铃之飞度，阅经阁之藏书，参礼毛主席曾驻节之纪念堂，流连再三，思绪萦怀。

在细雨霏霏中，来到碧山寺。但见烟云化处，树拥伽蓝，僧院清寂，梵呗传幽。至午，共入五观堂斋饭，金粟盐笋，茶汤菜羹，细嚼慢咽，滋味无穷。餐毕，客堂共话，檐溜丁冬，亦破禅关。

寻金刚窟而来，穿幽度涧，访窟宅，别真幻，生晚未能逢无著，究竟云何"凡圣参"。

至兴国寺，访五郎祠，摩挲百战铁棒，怀想千秋英姿。诗人盛而赞之："卓然不群，释家弟子。"

过栖贤阁，寻观音洞之所在，但见急湍奔石，飞阁凌空。诗人步履矫健，捷足先登。礼观音之慈颜，品甘泉之清凉，喜佳句之妙得，抚奇松而咏唱。

显通寺乃台山名刹，殿阁嵯峨，碑碣雄峙，古松蔽目，法塑庄严。朴初居士身临其境，瞻礼毗卢圣像，研读华严经疏，探究山寺之沿革，钩玄经理之幽微。

朴老在山，参礼圣迹，寻访幽胜，见山寺焕彩，宝珠重光，僧事农禅，凡圣同参。故而好句泉涌，笔生奇葩，先后得《忆江南》14首，计《入山》3首，《咏寺院》7首，《归途》4首。词作记录了先生的行踪，赞叹了诸寺的胜境，也抒发了诗人的情怀。此行也已餐五顶之秀色，更睹南禅之奇珍，似不忍去，又不得不离去，遂订他年再会。

先生归京，摘书《五台山杂咏》12首为通屏以"奉碧山广济茅蓬补壁"。此作在十年"文革"中，幸免劫难，今悬诸显通寺"藏珍楼"。我每入山，多有赏读。读其词，犹见诗人在月下或雨中，行吟山寺，足音嚼嚼；或会高僧于客堂，品茗共话，轻声慢慢。赏其字，在儒雅、秀逸、祥和、清寂的书风中，可以窥见诗人的气质和学者的风范，而更多的则是佛家弟子的心迹。令人百读不厌，而愈久愈醇，并生发出一种清凉宁静的感应来。

1977年8月，我陪同天津美术学院教授阎丽川先生到五台山考察文物，适值赵朴初先生在五台山视察工作。何曾想到，仰慕已久的赵朴老，我竟能在这佛教圣地与其不期而遇，这大约就是因佛结缘的。早在40年前，我尚在大学读书时，课余读到朴老的《某公三哭》，一时为之激赏。此散曲寓嬉笑讥讽于诙谐幽默之中，读来倍觉淋漓痛快，大爽胸臆，遂早晚背诵，传诸同学间。后见先生书法墨迹，一派东坡风韵，潇散自如，雍

容典雅，爱慕之心，与日益甚，遂托在京师友，相机向朴老代求墨宝。20世纪80年代初，喜得朴老为我书曹孟德《龟虽寿》法书一帧，遂付装池，悬诸隐堂，朝夕相对，永为楷模。

赵朴老二次光临五台山，已是古稀老人了，慈眉善目，笑容可掬，更像一尊让人愿意亲近的观世音。在省地县有关领导的陪同下，访问了五台县，视察了南禅寺、佛光寺、松岩口、塔院寺，登上了东台望海峰。此行，距第一次入山，已过去了18年的时间。诗人旧地重游，发出了深深的咏叹："偿宿诺，重上五台山。十八年间喧寂异，无穷刹那海田迁。到此证真诠。"

先生在山，下榻五台山民族宗教办事处一号院的正室。朴老白日山寺巡礼，入夜灯下挥翰。已是70岁高龄的老人了，仍然诗思敏捷，兴到笔随，忘却疲劳，将此行所作的6首《忆江南》写成大幅，分赠五台县委、佛光寺文物保管所、松岩口白求恩纪念馆等单位。还书写了大量的条幅，答谢包括司机在内的所有陪同人员。一代诗人，一代书家，和颜悦色，平易近人，馈赠墨宝，广结善缘，吟诗诵经，风致高标。朴老在山数日，不独为僧众开启了智慧，留下了诗作和墨宝，也给众生以言传和身教。

1979年1月，我适北京。14日上午造访董寿平先生。小坐未几，朴老光临董宅。董老甫出病院，赵老专程来看望。二老见面，互致问候，虽轻声慢语，而相互关爱之情，溢于言表。我陪末坐，如沐春风，谈起朴老两上五台山，老人脸上漾着微笑，且不时地点头，仿佛又想起了"文物允为天下重"的五台县，"瑰宝世间无"的二唐寺，抑或是"峰腾云海作舟浮"的东台顶。

赵朴老对五台山佛教音乐的保护和传承，也给以极大的关注和支持。据佛教音乐工作者田青先生说，他从20世纪80年代初开始了佛教音乐的采风工作，是在朴老的指引下，首先到五台山来，记录梵呗及各种法事活动的录音。1988年到1989年，录制了《五台山佛乐》。到1995年，在北

神龟虽寿，犹有竟时，腾蛇乘雾，终为土灰。老骥伏枥，志在千里，烈士暮年，壮心不已。盈缩之期，不但在天，养怡之福，可得永年。

曹孟德诗言志

长领同志之属

赵朴初

赵朴初先生书曹孟德《龟寿诗》

118

京举办的"第一届中日韩佛教友好交流大会"的开幕式上，首演一首佛曲《望江南·三皈依》，歌词是王安石的作品，而曲调便是五台山的传谱。这首词曲的合成，即是在朴老的倡议和指导下完成的。当朴老听了这《三皈依》的演唱后，高兴得眉开眼笑。我也曾听繁峙县李宏儒先生说起，为了抢救五台山佛教音乐，举办五台山佛乐培训班，曾得到朴老个人一万元的资助。此后，五台山佛乐团、五台山小沙弥乐团等多次到港台及世界各地参加国际音乐节，获得高度的赞誉。中国佛乐，荣登世界乐坛，此中无不凝结着朴老的心血和慈悲。

赵朴老和五台山高僧的交往更是佳话多多，仅择二三，以窥豹斑。

能海，一代高僧，中国佛教协会副会长。1955年10月，赵朴初先生陪同法师护送佛牙舍利，周莅缅甸，至则举国倾动，顶礼沸腾。在缅期间，先生与法师朝夕与共，结无上缘。1959年，先生初入五台山，自然受到法师的盛情欢迎与接待。直到1997年，已是耄耋之年的朴老，有《早餐得句》：

> 酪乾细嚼苦茗送，不殊西藏酥油茶。
> 妙味得来添法喜，昔年曾饮上人家。

在此诗的注释中，当可见朴老对能海上人的怀想。"昔曾在喜饶嘉措、能海、法尊、清定诸法师处饮酥油茶。"又在《老人何所好》的诗中写道：

> 老人何所好，陈醋与新茶。
> 陈醋助饱食，百忧驱海涯。
> 新茶荡心胸，文思发奇葩。

想必朴老在20世纪50年代，初入五台山时，便尝到了山西老陈醋的

滋味，以至往后的年月中，竟成了一种"爱好"。而能海法师当年所倡导
的农禅共修，更为朴老所激赏，而发出了"农禅好"的赞叹：

> 举起锄头开净土，穿来牛鼻透重关。
> 药圃林山多宝地，朝霞暮霭雨花天。

能海和尚在"文革"中遭劫难，于1967年元旦辞世了。拨乱反正后，
在1981年，为纪念能海法师，在台山宝塔山腰，建一砖塔，朴老欣然为
法师撰书塔铭。其铭曰：

> 承文殊教，振锡清凉。
> 显密双弘，遥遵法王。
> 律履冰洁，智忍金刚。
> 作和平使，为释争光。
> 五顶巍巍，三峨苍苍。
> 法塔崇岳，德音无疆。

铭文盛赞了上人一生的风范和懿德，令朝山者有高山仰止的感觉。到
了1999年，年届92岁的朴老，又想起了一代高僧，则写成了《能海上师
像赞》：

> 蔼蔼其容，矫矫其神。
> 望之俨然，即之也温。
> 昔年入藏，两度孤征。
> 舍身求法，为利众生。
> 终获宝珠，放大光明。

东西南北，一音普闻。

选住五台，归来文殊。

现大威德，万化一如。

稽首上师，一切无碍。

像教常兴，威仪永在。

这首诗，当是朴老的绝笔了。在《赵朴初韵文集》中，此作写作年代为最晚，是压轴之作。读此诗，再次窥见能海法师在朴老心中的分量和情谊。

法尊，这是五台山的又一位高僧。20岁时，在五台山广宗寺出家，曾依止北京法源寺太虚上人，后来毕业于武昌佛学院。两入藏卫，广学经论，翻译宏富，著作等身。曾任中国佛学院院长，培育僧才，比肩贤哲。法师与朴老，友谊弥笃，时相过从，为佛教教育事业鞠躬尽瘁。1980年12月14日，法师圆寂于北京广济寺。时仅10天，朴老于12月24日作四言长诗32句《法尊法师赞》，寄托哀思，缅怀上人。次年，法师灵骨塔在五台山广宗寺落成，朴老再次命笔，留下"翻经沙门法尊法师灵骨塔"墨迹。

朴老不独为能海、法尊等结缘甚深的高僧题铭作赞，也曾为五台山殊像寺、三塔寺等寺院题写了匾额，为金阁寺题写了"日本国灵仙三藏大师行迹碑"。又为普寿寺撰书了对联：

恒顺众生，究竟清凉普贤道；
勤修梵行，愿生安养寿僧祇。

对五台山寺院之所求，朴老几乎是有求必应。只是老人太忙了，便有了"文债寻常还不尽，待将赊欠付来生"的感叹。然而当我们品读朴老为

五台山的题留时，端庄凝重的字迹，也足令我们肃然起敬呢。

2000年5月21日，赵朴初先生以93岁高龄逝世。全国上下为这位著名的社会活动家、爱国宗教领袖、一代诗人、书法大家的陨落而哀悼。我再次摩挲老人为我所书的墨迹，不禁感叹"神龟虽寿，犹有竟时"的客观规律。所幸在五台山筹建碑林时，我曾亲自认真钩摹了朴老1977年的《忆江南·五台山杂咏六首》墨迹，然后刊入碑林，永留天地间，传诸后代。朴老去了，"花落还开，水流不断"，当会乘愿再来。

（在纪念赵朴初先生诞辰百年的日子里，谨撰短文，以献心香。）

2006年12月

赵朴初（1907—2000），早年从事佛教和社会救济工作。1936年后参加抗日救亡活动，曾任上海慈联会救济战区难民委员会常委，负责收容工作，动员、组织青壮年参加新四军。

1939年参加宪政促进运动。1945年参与发起组织中国民主促进会。1949年出席中国人民政治协商会议第一届全体会议。

中华人民共和国成立后，历任华东军政委员会民政部副部长，华东生产救灾委员会副主任，中国作家协会理事，中国书法家协会副主席，中日友好协会副会长、顾问，全国政协副主席。

钵翁墨迹

　　早在20年前，我的办公桌玻璃板下压着一幅书法作品的印刷件，是潘受先生题赠苏渊雷先生的手迹。潘先生是新加坡的书法国手，在新加坡书坛上，坐着第一把交椅，一派何绍基的风韵。我曾有评云："余观潘受先生之书法，厚重秀拔，品格不凡，远窥颜平原之堂奥，近得何子贞之风神，笔精墨妙，共仰千秋，偶发清思，或见古稀老人挥毫之倩影也。"拙文曾被黄葆芳先生转录，刊发于新加坡的《南洋日报》上。这已是20世纪80年代的事情了。而当时对苏渊雷先生，则不甚了解，可见我的孤陋寡闻了。到1987年9月，我适普陀山，普济寺设素斋款待我们这些自五台山而来的客人（当时举办"五台山、普陀山书法联展"），于方丈室正壁上悬挂着苏渊雷先生咏普陀山四绝句，是题赠妙善法师的，不独字写得神采飘逸（赵朴初极赞钵翁书法），那诗确是"七绝精警似遗山"（朱大可评苏渊雷诗作）。这诗书妙品，令我眼前一亮，品读再三。询之左右，对苏先生才有了初步的了解。

　　苏渊雷，字仲翔，晚署钵翁，浙江平阳人，1908年生，早岁参加革命。抗战期间，在重庆，与马一浮、章士钊、沈尹默、谢无量诸公游，深受教益。解放后，执教上海华东师范大学。1958年，"右派"加冠，流放辽东，后于役哈尔滨师院。1971年被迫退休返籍。"文革"结束，沉冤得白，重登华东师大教席。先生执教之余，著述不辍，书画之作，更为余事，其诗文，无不为人所重。

我自舟山返晋后，特致函苏老，为五台山碑林敬乞墨宝。时过一年，未见回音。深知老人年事已高，且应酬冗繁，自能理解其苦衷，而无丝毫之介意。到1988年，"10月6日，由山西大学古典文学研究所牛贵琥同志转来华东师范大学苏仲翔（渊雷）先生所书傅山诗《五台山旃檀岭》一幅"（见1988年《隐堂日记》）。此作是苏老当年莅晋参加唐文学研究会，遂将大作由沪随身携来的。此举令我十分感激，即致简函，以申谢忱。

四年前，95岁高龄的施蛰存先生以所著《北山楼诗》签名惠我，其中有赠苏老七律二首。读其诗，聊见钵翁当年状况，兹录于后，以窥豹斑。

《苏仲翔滞迹辽东近有诗来，作此奉怀》（其一）：

> 一卷新诗塞上来，故人心迹出琼瑰。
>
> 惊鸿落阵三杯圣，野鹘翻云八斗才。
>
> 天意岂容辽海老，风情知耐虉霜摧。
>
> 化鹏早遂图南计，伫待高歌浩荡回。

《仲翔南归，疏狂如故，今年七十，诗以寿之》（其二）：

> 逐客归来雪满颠，征尘都入北游篇。
>
> 疏狂标致初无改，跌宕才华老更妍。
>
> 七秩古稀尊豹隐，一杯乐圣共鸥闲。
>
> 即今致道恢文德，好构茅亭草太玄。

读是诗，从中自可见苏老的一些心态和行迹。老人好酒疏狂，以诗书寄情，虽在放逐之时，犹初衷无改，独倚樽罍，吟身点露，在先生的旷达心怀中，自也流露出些许孤独与凄凉。

钵翁墨迹

人生苦短，新加坡潘受先生、海上苏仲翔词丈及普陀山妙善老和尚先后生西，唯有他们的诗词墨迹和禅林德政，让人们永久地传诵和怀念。

佛家讲"缘分"，有时有意外的因缘，也会给人带来一份欢喜。今年3月间，我寄《陈巨锁章草书元遗山论诗三十首》长卷印品与上海季聪兄，日前收到回函，并回赠一幅钵翁墨迹。这真是投之木瓜，报以琼琚。信中说："呈上先师遗泽，大哥藏护为最佳者也。"这是一幅高37厘米、宽54厘米的皮纸小横幅，题为《五台山之晨》，诗云：

五台山矗北天门，梵宇琳宫沐晓暾。

曾是文殊行化地，塔铃树影最消魂。

书件尾署"苏仲翔"三字，钤"钵翁八十以后作"细朱文印一枚。老人生前兼任中国佛教协会常务理事、上海佛协副会长。在著作等身的出版

物中，所点校的禅宗语录《五灯会元》，尤为精辟。对佛教圣地五台山，自然亦是感情系之，便以耄耋之年，不远千里，礼佛而来，登临咏啸，书以志之。其大作墨迹，今悬隐堂之上，朝夕相对，蓬荜生辉，遂草短文，以记殊胜墨缘。

<div style="text-align: right">2004 年 8 月</div>

苏渊雷（1908—1995），原名中常，字仲翔，晚署钵翁。专治文史哲研究，对佛学研究独到，尤洞悉禅宗。解放前曾任上海世界书局编辑所编辑、中央政治学校教员、立信会计专科学校国文讲席、中国红十字总会秘书兼第一处长等职。曾任上海华东师范大学教授、中国佛教协会常务理事。著作有《名理新论》《玄奘》《佛教与中国传统文化》等三十余种。

虞愚先生与书法

常访名山古寺，偶涉佛教典籍，因明学教授虞愚先生的著述，则是我喜爱的读物。

甲子岁暮，远游闽南，于泉州得虞老诗作十数首，于客舍中，拜读再三，一种考定正邪、研核真伪的哲理充溢字里行间。于开元寺参观"弘一法师纪念馆"，我为法师那种宁静、淡泊、疏朗、清雅的书法艺术所净化，连赏两日，不忍离去。在这个纪念馆，我也第一次拜读了虞愚先生的墨迹，这是一件评介弘一法师书法艺术的手稿。虞老说，弘一大师的书法造诣精深，作品的最大特点是"静""净"。我以为虞老的书法艺术也是对这两个字孜孜不倦的追求，尽管他早年潜心专研《三希堂法帖》，并请教于马公愚、于右任诸前辈，但得之于神韵形成虞老书法风格的，恐怕还是借鉴了李叔同先生的书法遗意的结果。当然也和虞愚先生是因明学家、诗人分不开的，他的书法艺术的内涵，不正是这些字外功夫吗！

乙丑季春，我于京华参加全国书法家代表会，有缘结识虞老，当时76岁的老人，精力充沛，记忆力惊人，神采奕奕，妙语横生。应我所请，当场挥毫，立成对联三件。先生作书，铺纸染翰，略作思索，遂悬腕落笔，顿挫铿锵，收笔时，作跳跃状，凝神静虑，一气呵成。赏其所作，刚柔相济，巨细辉映，风格典雅，自成面目。

去年，虞老两渡扶桑，不独讲学因明，还应日本朋友所邀作书法讲座并当场作书："泰山作笔东海墨，龙蛇飞舞将何极？直从文字放光明，照

虞愚先生书法

破万方沉云黑！"这正是先生传道作书的追求和目的。

　　虞愚（1909—1989），字佛心，号德元，浙江山阴人。是中国现代著名的佛学家、诗人和书法家。书法从北碑入手，先后得到了马公愚、曾熙、于右任等名家的指点，20世纪30年代初，结识弘一法师并得其亲授，之后形成秀雅纵逸、清新空灵而深具禅味的风格。有《因明学》《中国名学》《印度逻辑》《虞愚文集》等著述行世。

永远漾着的笑容

——萧乾先生印象记

1999年1月27日是萧乾先生的90岁寿辰。早在1月10日，我便撰书一副寿联邮寄北京，以对先生华诞的申贺。不可置信的是仅一个月的时间，竟得到了先生于2月11日作古的噩耗，我的心不禁为之震颤而悲悼。

我拜读过很多萧老的著作，也敬瞻过不少幅先生的玉照，萧老给我的印象是一位永远漾着微笑的老头儿。

那是在1993年夏天，萧老偕夫人文洁若、儿子萧桐及一位陈女士在山西省文史研究馆馆长华而实的陪同下，去五台山一游。登山归来，经道忻州，在访问元好问墓之前，有半日空闲，因陈女士喜好书法，不知是谁提议，便在萧老下榻的忻州宾馆举行了一次小型笔会，我应邀出席，有幸一睹了久仰的著名作家、记者、翻译家萧乾先生的风范。80岁开外的老人了，精神饱满地接待着每一位来访者，壮实的体魄，简朴的衣着，圆圆的脸上始终漾着慈祥的微笑，话不多，声音也较低缓，往往是静听和应答着对方的问话。一位誉满中外的老前辈，竟是如此恭谦，这使我对老人更加钦仰和亲近了。

笔会开始后，我们请萧老开笔，老人执意不肯，他说他的毛笔字没下过功夫，写不好，请陈女士代笔。陈久居美国，性格开朗，也不谦让，便执笔挥毫，写了几幅小横披，然后由萧老签名，分赠在场的几位求索者，

作为留念。我遵命，为萧老写一副旧联语："大鹏六月有闲意，老鹤千年无倦容。"因为萧老是六七月间出游的，便合着上联。而身虽在旅途中，却不废译作，正抽着一切空闲时间和夫人合译《尤利西斯》。就在笔会的当天，文洁若女士还躲在客房里专注地劳作着。午餐前，地委领导来看望萧老，并请老人亲笔题字，老人见不好推辞，便略加思索，随后，饱蘸浓墨，在洁白的宣纸上，题写了11个字："尽量说真话，坚决不说假话。"老人是十分认真的，从中也可窥见萧老关注国家大事的一斑，令在场诸君频频颔首称是。

在笔会的间隙，我曾抓拍了几张萧老谈话、挥毫的照片，先生神采奕奕，笑容可掬，我便洗放几张，悬于粉壁，感念老人那勤奋的著述和高尚的人格，也曾请篆刻家安开年君刻了一方"萧"字的印章，钤盖在萧老为我的题赠上。至于那印章终因石质的粗劣，便不曾转交萧老，长留隐堂之中，也是一件永久的纪念品。

1996年1月，拙作《隐堂散文集》出版，因有了萧乾先生的封面题字，便不揣浅陋，给萧老奉寄样书，以求赐教。令我喜出望外的是，竟很快得到了萧老的回信：

> 巨锁同志：承蒙惠赠大著《隐堂散文集》，顷已拜收，感甚。拜读《五台山三日游》，忆起昔年访晋之行。可惜，吾今老矣（明日即过86岁），只能捧大著神游了。匆颂春祺！
>
> 萧乾
>
> 1996年1月26日

收到此信后，我便记住了萧老的生日，也萌发了为萧老90华诞撰书寿联的念头。

我于文学，皆兴趣使然，迄今为止，没有进行过认真的研究，偶有

隐堂散文集

萧乾

萧乾先生为陈巨锁散文集题签

所感，拉杂写来，自是客串而已。拙文竟浪费了萧老的时间，我深感不安。然而萧老是一位宽厚仁慈的长者，对晚生后辈，从来是鼓励有加，想到此，我又看到了那位永远漾着笑容的老人。一位文坛巨匠跑完了他人生的最后一圈，悄然仙逝了，然而他的人格和著述却是永垂不朽的。

萧乾（1910—1999），原名萧秉乾、萧炳乾。北京八旗蒙古人。中国现代记者、文学家、翻译家。先后就读于北京辅仁大学、燕京大学、英国剑桥大学。历任中国作家协会理事、顾问，全国政协委员，中央文史馆馆长等。

1931年到1935年间，萧乾和美国人埃德加·斯诺等人编译了《中国简报》《活的中国》等刊物和文学集。1935年他进入《大公报》当记者。1939年任伦敦大学东方学院讲师，兼任《大公报》驻英记者，是二战时期欧洲战场中国战地记者之一。还曾采访报道第一届联合国大会、审判纳粹战犯事件。

1949年后，主要从事文学翻译工作。1995年出版了《一个中国记者看二次大战》，译作《尤利西斯》获第二届外国文学图书一等奖。

山岳俊拔　林木挺秀

——卫俊秀书法品读

一日午睡初醒，两眼尚处蒙眬状态，忽见粉壁所挂书法条幅——卫俊秀先生所书薛能诗《峨眉圣灯》，顿觉山岳高耸，林木挺秀，莽莽空中，圣灯化现；游弋飘忽，稍稍而来，由远及近，由浊而清。有顷，灯尽烟消，复归林壑之美。及拭目细察，眼前尚是法书墨妙，嵯峨连冈之山，不复再见。忆昔往游峨眉，未能一睹圣灯奇观，每引以为恨，今偶从卫老墨迹中窥得个中图画，真庆幸也。噫，卫老之书，竟入画境矣，妙哉妙哉！

尝观卫老作书，右手握管，左手扶右手腕，聊制老臂震颤。但见凌空取势，戛然而下，运笔之初，不激不厉，如清风入隙，徐徐而进。继而，如山涧春水，乍缓乍急，溅花漱石，珠圆玉润。写到激情处，放笔直下，水墨淋漓，诚如黄河飞瀑，一泻千尺，浩浩乎，不可遏制。悬观巨制，气韵生动；进而审视，耐人寻味，犹对周鼎商彝，金错曲铁，铜花斑烂，古趣照人。再细品读，曲笔如弓，直线如弦。静如老僧入定，端坐古刹；动如骁将赴急，直刺沙场。文如骚人敲诗，朴似老农扶犁，不雕不饰，一任自然。先生之书，汩汩乎，心中流出，自非手腕挥运之能成。

卫老自幼聪慧，家学渊源，青壮之年，学业大成。岂料，20世纪50年代初，因其著述，入"胡风集团"，被下放铜川，监督劳动，即归乡曲，仍遭白眼，继经"文革"，备受荼毒，真可谓坎坷人生。然先生心怀坦荡，性情达观，身处逆境，不为所囿，能耐寂寞，自甘清苦。劳作之余，不废

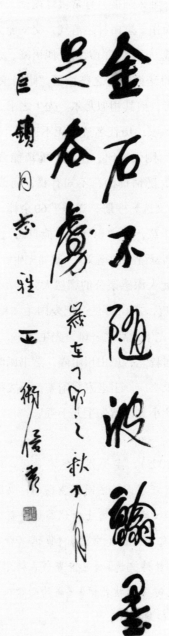

金石不随波譎墨
足吞虚

巨锁同志雅正

卫衡信秀

丁卯之秋九月

卫俊秀先生书法

读书写字，观天书空，卧床画被，且常挑灯夜读，几不知东方之既白，寂寞与我何有哉。日出而作，享山林之清气，交麋鹿为良朋，得淡泊宁静之心态，怨怒于我何有哉。面对高山大岳，偶悟篆、隶雄浑厚重之意，品读草木秀发，得助行、草华滋逸宕之态，正"睹物象以致思"也，与夫古贤见担夫争道悟笔法者，何其相似乃尔。先生之书，人生之轨迹也。

先生学书，不主一家，历代名迹，无不追摹，然对傅山，心仪最久，用力尤勤。而当握管，则无窠臼，于古，能离能合，前贤之法，为我所用；于己，心手相忘，随情挥洒，不知有我，何曾有法。笔者案头常置《卫俊秀书历代名贤诗文选》一册，洋洋乎60余篇，正先生对"诸先烈事迹，感慨万端，思接千载，梦中相寻，不能自已"，起而形诸笔墨，以书法传"自宋至清六位高贤诗文的精义"，诚如先生在"自序"中所言："一字一滴血，一滴血，使人深感诸公的廓然大公，不知有已，或以身殉国，或以身许国，坚贞豪迈，求仁得仁，把爱国主义精神、人生价值达于极致。"于此，亦可窥见先生人品之一斑。先生之书，品格之流露也。

先生居西安，我居晋北，虽山川阻隔，然书函时通，先生于我，多有教益，有问必答，有求必应。卫老寿登耄耋，不废挥毫，赏读近作，老笔纷披，愈见其妙，草此小文以贺先生九十寿辰。

卫俊秀（1909—2002），字子英，笔名景讯、若鲁，山西省襄汾人。幼爱书法，擅行草，曾任中国民主同盟会盟员，陕西师范大学文学院、艺术学院教授，首都师范大学书法博士考试委员会委员。中国当代学者型书法大家，卫俊秀出版有《傅山论书法》《鲁迅〈野草〉探索》《卫俊秀书法》《卫俊秀书历代名贤诗文选》《卫俊秀书古诗十九首》《当代书法家精品集·卫俊秀卷》《卫俊秀碑帖札记》《居约心语——卫俊秀1971—1979年日记》《卫俊秀学术论集》等。

观阎丽川教授书画展

　　阎丽川教授，是我早已熟悉和尊重的美术史学家，记得上中学时，我手头就有一本陈半丁先生题签的精装本《中国美术史略》，这正是阎教授的著述。1976年冬天，我有幸拜访了阎教授。从唐山地震以后，阎老一直住在天津美院低暗潮湿的防震棚中，而这个患着气喘病的老人，却不在乎这一切，终日练着书画。他说，"文革"以来，美术史、论不大能搞了，多年搁置的画笔，也很生疏，现在开始练起来。阎老那种学而不厌及我向他请教时他那种诲人不倦的精神，使我深受感动。1979年，为了《中国美术史略》的再版，68岁的阎老来到五台山佛光寺、南禅寺考察，做资料的订正，我有缘作陪，他那种认真治学的态度和打倒"四人帮"后焕发的忘我著述精神，又给我留下了难忘的印象。

　　最近，我在太原参观了"阎丽川书画展览"，饱赏了阎老的书画大作，又大享眼福。观其书法，既见其深厚的传统基础，又能别出新意，自成一家。如集毛主席词句"天堑变通途，高峡出平湖"的大字对联，笔势开张，气度不凡，以行草笔法写魏碑，严整洒脱，遒劲多姿；"辛酉五月杪一九四八年忆旧游——意摹庐山谣"的小楷，潇洒流畅，法度谨严；"西行长城怀古杂咏 一首"隶书，熔汉隶《西岳华山庙碑》《张迁碑》《衡方碑》等于一炉，古朴苍劲，耐人寻味。此外，尚有楷书、行草各体，意趣横生，各尽其妙。读后，令人情舒意畅，深为服膺。阎老的绘画，早年多作水彩写生，有较好的功力，生动自然，自成风格，

而国画作品，更臻其妙。

1943年旧作峨眉纪游《双桥两虹影，万古一牛心》一幅，以墨笔而成，简淡古雅，似出自元人画法，也和画家当时处于日寇侵华时期的心情有关。而1980年所画的一幅题为《苍龙》的古松，老干虬枝，横空出世，笔墨老辣，干湿互用，浓淡得宜，气韵生动，真有"干裂秋风，润含春雨"的极致。另一幅题为《清秋》的花卉，浓墨重彩，把雁来红和芙蓉花挥写得花光灼灼，暗香袭人。笔墨间，犹见缶老、白石气魄。

《蕉荫攻读》一幅，芭蕉叶画得水墨淋漓，蕉荫下的椅子、书册等画得严谨简括，这正是阎老自己的生活写照，未见其人，如见其人，而技法上则是认真钻研"扬州八怪"的结果。阎老的足迹遍全国，所以他笔下所描写的山水画便是祖国的名山大川，诸如青岛、桂林、匡庐、峨眉风景，书绢中流溢着作者对祖国山河的热爱。

《西岳华山》一幅中堂，似在太华北峰顶巅制稿，摩耳崖横卧莲花峰下，苍松老树点缀其间，云烟升腾，高峰峻极，真有西天一柱的感觉，而画面左上方用《西岳华山庙碑》碑额的篆书题字，更是锦上添花，相得益彰。

读阎丽川教授的书画展览，琳琅满目，我只能挂一漏万地做点评介，其妙处，正如全国著名画家孙其峰为该画展的题词："纵横挥洒，机无滞碍。"

当我走出展览厅，口中背诵着阎老今年夏天所书的《敦煌纪游》的诗句"飞天伎乐都解困，四海齐听雨花声"，使我又想起了昨晚观看的《丝路花雨》，不禁就把那晚会和这画展联在了一起，铺成一条花光闪耀的艺术彩道。

阎丽川（1910—1999），山西太原人。中国美术家协会会员。20年代后期就读于师范艺术科，30年代考入国立杭州艺术专科学校，后转

入上海新华艺术专科学校西画系，1934年毕业，先后在陕西、甘肃、山西等地从事美术教学工作兼攻书画，1954年执教于天津美术学院。先后在天津、太原等地举办个人书画展。精于美术史论，出版专著《中国美术史略》《文物史话》等。

悼念阎丽川先生

当我接到阎丽川先生病逝的讣告时，天津美术学院所举行的向阎老遗体的告别仪式已经结束。我不禁引颈津门，对这位仙逝的著名美术史家沉入了长久的哀思之中。

阎丽川，原名必达，字立川，1910年9月10日生，太原市人。先生早年入太原师范学校，受教于赵延绪老师，钻研美术。未几，考入国立杭州艺专，旋又转入上海新华艺专，在诸多名师的教导下，美术论文和画作时有发表。在校时，还约集沪杭校友和太原的画家，举办了"海风"画展。美专毕业后，回到太原中学，主持美术教席。"七七事变"后先生辗转陕西、甘肃，而后落脚巴蜀，但始终未离教位，为美术事业呕心沥血。授课之余，不废创作，在成都举办了个展，展品不独山水、花鸟，还有针砭时弊的风俗画，获得了社会各界人士的高度评价。解放后，先生由蓉返并，先到山西艺校仍然执教美术，后转山西大学筹建美术系未果。1954年调往天津，在津40余年，从师院到美院，教授美术史和艺术概论，这期间，先生教学成绩卓著，著述颇丰，成为全国屈指可数的著名的美术史家和美术评论家。

我第一次见到先生，已是1976年的岁末了，记得那年冬天，我适天津，去到美院，因唐山地震的影响，校园中，到处是七零八落的防震棚。在人们的指点下，我寻到了阎先生的住处——在一座旧楼一层的尽头，南北各一室，门对着门。向阳的两间作卧室和厨房，向北的一间作画室，先

生的大量论文便是出自这间不大明快的小屋。见面后，先生很是热情，首先问询的是赵延绪老师，其次最关心的是太原的变化，问这问那，似乎对家乡的每一条熟稔的街道都寄寓着深厚的感情，流溢着一个游子对故里眷恋的情愫。记得拜会先生的那一天正是农历腊八，阎老坚请我吃便饭，当时有什么菜肴，已记不清了，然而那红豆稀饭和四碟小咸菜，确是保留着地道的山西风味，先生还让孩子们在严寒中排长队到"狗不理"买小笼包子，当时不独使我十分感激，还令我有些不安的。二十多年过去了，想起来，那乡情至今还暖融融的。

到1979年，先生的《中国美术史略》要再版，曾回山西来考订资料，我便陪同老人游览了五台山，先生对南禅寺、佛光寺的建筑、雕塑、壁画、题记墨迹等，都做了仔细认真的研究，在游览中，登高作画，临流赋诗。先生返津后，还将所作《登五台山二首》抄寄于我，其中一首约略是：

长夏炎炎酷暑天，清凉山中数日闲。
山花烂漫迷前路，溪水纵横没渡阶。
放眼舒怀且伫立，挥毫赋采莫迟延。
风光无限时光迫，留得年华在手边。

于此诗中亦可见阎老在五台山中的情怀。

1981年，先生的书画个展在太原展出，我专程前往参观学习，并写了《观阎丽川教授书画展》的短文，投寄某杂志。然而，我对先生的书画素乏研究，所作当不能尽其万一。后将剪报奉寄老人，先生颇为高兴，遂视为知音。

先生对我的书画，多有褒奖，这自然是对我的鼓励。1990年1月，我在深圳举办个展，先生题诗为贺：

昔日伴游五台山，今朝喜闻书画展。

书宗章草融汉隶，画法前贤继荆关。

笔成刚劲见风骨，墨色苍茫映烟岚。

遍访名山打草稿，天下奇峰画里看。

还将此作收入《阎丽川诗词选》。我自疏懒，近年很少染翰作画，深感有负先生对我的厚望。

1995年，赵延绪老师年近期颐，我们筹划着为老人举行百岁诞辰的纪念活动，我首先致函缵师的老学生赵子岳和阎丽川两位学长，子岳老寄回了手书的贺词和长信，先生寄回了篆刻的"百寿图"为贺。阎老说他在病中，恐不能亲自参加老师的百岁盛典了。到前年（1997）6月18日，赵老师的百岁华诞在欢乐中度过，而他的学生阎丽川先生竟在今年（1999）的1月20日病逝了。这怎能不令人痛悼呢。

阎老去了，在我隐堂的书架上，陈列着先生先后赠我各种书籍，有《中国美术史略》《中国古代绘画百图》《中国近代美术百图》《文物史话》及一本王振德先生编著的《阎丽川研究》，面对阎先生的遗著和翻阅着阎老给我的诸多手札，我长久地沉入了对这位为美术教育事业奉献毕生的山西籍的美术史论家的怀念。

周振甫先生印象

早在20世纪50年代，我上中学的时候，"周振甫"三个字便深深印在了我的脑海中，当时阅读《毛主席诗词》，其注释便是周振甫先生所注。毛泽东在那个年代，无疑是人们心目中至高无上的神人。能给毛的诗词注释，并敢于给毛诗注释的人，那一定是大学问家。在一个中学生的眼中，周振甫先生当是这样的人物。

后来，阅读鲁迅的诗作和刘勰的《文心雕龙》，都是靠周振甫先生的注释渐入门径的。

在80年代，当我的书橱中有了钱锺书先生的《谈艺录》和《管锥编》的时候，我则更加佩服周振甫先生学识的渊博深厚了。下面摘抄钱先生的两段文字：

"周（振甫）君并为标立目次，以便翻检，底下短书，重劳心力，尤为感愧。"（引自《谈艺录·序》）

"命笔之时，数请益于周君振甫，小叩辄发大鸣，实归不负虚往，良朋嘉惠，并志简端。"（引自《管锥编·序》）

当代文化昆仑钱锺书，对周先生是如此的感激和评价，足证周先生的学识了。而周先生却说：

"其实，我认为钱先生的学问，足以做我的老师，我不敢以钱先生为朋友。钱先生这段话，我实在不敢当。"谦恭如许，岂非我辈楷模。

又在有关资料中看到，毛泽东诗词中，如《菩萨蛮·黄鹤楼》的"把

酒酎滔滔"，《沁园春·雪》中的"原驱蜡象"等，皆是由周先生建议，通过臧克家，征得毛泽东同意，改为"把酒酣滔滔"和"原驰蜡象"的。然而有几人知道这能为一代伟人改稿的"一字师"呢！（季甫罗元贞先生也为毛泽东改过《长征》诗，人称"一字师"。）

这样一位心仪已久的大学者，真有点"但愿一识韩荆州"的愿望呢。说来也巧，时在1990年8月，"纪念元好问诞辰八百周年国际学术研讨会"在忻州召开，全国乃至日本、美国的学者们，云集秀容古城，其中便有大名鼎鼎的周振甫先生。我在这些学者中寻访周先生，他却是一位身材瘦小、衣着简朴，在外表上不甚引人注意的小老头。周先生在大会上做了学术报告，然而由于他那浓重的浙江平湖口音，加之于细弱的声调，令在座者一时难以听清他的讲解，后来只好由同来参会的中国社科院文学所的卢兴基先生做临时翻译，这样周先生的报告才博得了一阵阵热烈的掌声。他对元好问的诗词评价甚高，认为是"八百年来第一人"。

因为参加此次研讨会的学者中，不乏诗人、书法家，诸如山西的姚奠中、福建的蔡厚示、河南的林从龙等等，大会拟定举办一次吟咏笔会，且让我去主持，时间是从某日晚饭后的8点钟开始。当笔会的现场刚刚布置好，华灯朗照，纸墨精良，第一个到场的便是年近八十的周振甫先生。这有点出乎我的意料，一位大学者，没有些许的架子，不请便到，给人以和蔼可亲、平易近人的感觉。诸多年轻学者见周老到场，便围拢上去，请周老开笔，周老说："我不善书法，权当抛砖引玉哩！"便濡墨挥毫，连书数纸。我怕老人疲累，劝其休息，周老说："无碍，无碍，大家求字，盛情难却，献拙而已。"就这样，求索者愈来愈多，周老有时坐下来，呷一两口清茶，然后继续命笔。那晚，周先生基本满足了大家的要求。那场景是十分感人的，老先生的辛勤劳作和无私奉献精神，正如同他一生所从事的编辑工作一样，无不是严谨认真而又极其负责。机不可失，在笔会中，我也求得了周先生的墨宝：

高文何绮数谁能，谈艺今居最上层。

已探骊珠游八极，更添神智耀千灯。

九州论学应难继，异域怜才倘有朋。

试听箫韶奏鸣凤，起看华夏正中兴。

录旧作题默存先生《管锥编》以应巨锁方家之属

<div align="right">周振甫　一九九○年八月</div>

　　1998年12月19日，钱锺书先生辞世后，我想到了周老的墨迹，便悬之粉壁，以寄托对钱先生的景仰之情。其后，还不到两年的时间，与钱先生交谊甚厚的周振甫先生于2000年5月15日也归道山，虽年高九十，但不能不说是中国学术界的一大损失。去年8月间，我在成都逛书市，购得一册《一寸千思——忆钱锺书先生》，其中所收"周振甫挽诗"，正是为我所书的那首（诗中改易数字）。睹物思人，周先生在忻州元遗山学术会上的音容笑貌，顿时又浮现在眼前。

<div align="right">2001年3月11日</div>

　　周振甫（1911—2000），原名麟瑞，笔名振甫，后以笔名行，浙江平湖人。中华书局编审，著名学者，古典诗词、文论专家，资深编辑。1931年入无锡国学专修学校，随著名国学家钱基博先生学习治学，1933年，上海开明书店招录《辞通》的校对，周振甫作《老学庵笔记》断句测验，得以录用，从此开始了他的校对、编辑生涯。进开明书店帮助宋云彬校对了《辞通》后，又校对了王伯祥主编的《二十五史补编》。新中国成立后，周振甫先生先后在北京开明书店、中国青年出版社、中华书局、人民文学出版社工作。

高文何待数谁钤笔今居茅上屋已探骊珠游八极
更添神智耀千灯九州论学应難继异域佛才
伪有朋试听萧韶奏鸣凤起看華夏正中興
餘高作题此在先生管作编以右
巨鎮方家之属

周振甫 一九九〇·八月

周振甫先生墨迹

力群先生

　　年前（2011）12月25日，力群先生百岁华诞，我本拟前往祝贺，奈何一时因事不能赴京，总想力老身体很健康，总有看望的机会。出乎意外，刚过春节没几日，便听到老人辞世的消息。噩耗传来，令人震惊。按虚岁计，老人已是一百零一岁的高龄了，然而走得那么匆匆，让我不能相信。

　　力群先生是著名版画家，在我上中学时，就开始阅读他在《连环画报》上连续发表的《木刻讲座》，我的仅有的点滴的木刻知识便是从那"讲座"中得到的。第一次见到力群先生，是在1965年山西省文代会上，他给美协的代表做报告，站在讲台上，侃侃而谈，声音十分洪亮，带着浓重的地方口音，不时挥动着手臂，有如在电影中看到的"五四"时期讲演者的姿态。在"文革"后期，力群一家被安置回老家灵石县仁义公社郝家掌村插队，硇了几孔窑洞居住，并在村里植树造林，担当起护林的任务。劳作之余，不忘创作，其时有作品《这也是课堂》的问世。后来为县陶瓷厂设计产品，有熊猫烟灰缸，深受欢迎，还远销海外。在我的案头有一只黑釉笔洗，十分典雅和质朴，也是出自力群先生的手笔。1978年5月，我在黄山邂逅李可染先生，谈到力群，他说力群进京时送了他一只笔洗，是黑釉的，"很可爱，一直放在我的师牛堂"。想必力老以此笔洗分赠给不少书画家的朋友呢。

　　打倒"四人帮"后不久，力群先生由大同返太原经道忻州，我陪同先

生上五台山。在参观龙泉寺石雕牌坊时，力老啧啧赞叹雕刻艺术的精美，当看到一个龙头枋被损坏时，流露出无限惋惜的表情。得知那是"四人帮"时期，在"破四旧"行动中所造成的恶果，这位有素养的老艺术家不禁骂道："那帮龟孙子，真是坏透了。"

1982年2月，山西美术工作会议在临县召开，会后我随同力群、苏光等同志重访晋绥边区政府所在地蔡家崖。二老回到了当年办晋绥《人民画报》的所在地高家村，深情地回忆毛主席在晋绥边区的讲话，讲文武之道一张一弛，谈贺龙，谈煤油灯下木刻创作，谈演剧……苏光同志还找到了他当年在高家村结婚的住处，在寻觅中回忆，在留恋中畅谈，激动溢于言表。我们听着也感兴味无穷，他们询问着村中的老人，竟不能找到一位当年的相识者，似乎留下了几缕遗憾。

1984年5月14日至21日，力群、苏光二老有代县、保德、河曲之行，在8天的陪同中，二老都给我留下了深刻的印象。在代县参观了文庙，登上了鼓楼，指导了"农民画"的创作，观看了面塑、剪纸、刺绣等民间艺术，提出了保护和发掘民间文化艺术遗产的宝贵意见。在保德参观了天桥电站，观看了县业余文艺演出。力群先生此次到保德，主要是来拜访全国植树模范"野人"张侯拉。5月18日，力群同志在县委副书记陈良继等陪同下驱车到桦树塔乡的新畦大队，不巧张侯拉老人又到叫"九塔"的地方植树去了，便参观了张侯拉的居所，一间旧屋，门楣上挂了政府所赠送的"植树模范"的匾额，推门入室，用"灰锅冷灶"四字状之，似为中的。地下堆了些粮食袋，炕头零乱地散放着几只碗，似乎不曾洗涮过，有的碗中还留有一些剩饭，从这些状况中，依稀可以看到"野人"在家的生活了。张侯拉的老伴在病中，住在另一处院子里，力老提着从太原带来的糖果去探望。下午张侯拉返回新畦，便引领力老到"葫芦头"地方去参观。这葫芦头有一处石崖凹进去，崖下有巨石似床铺，张侯拉有五年的时间在这里生活，崖下就地垒锅灶，烧水、做饭、煮野菜。张侯拉白天漫山遍野

植树，晚上睡在石床上，与星月相伴，脸不洗，胡子不刮，头发不剃，腰间系一条绳子，赤着脚，拄一条棍子，衣裤的边缘也多破烂飘拂，日久天长，"野人"的名号便不胫而走，四下传播开来。力老看到"野人"的作为，面对漫山的林木，敬重而感叹，遂为张侯拉画像纪念，并题写了"植树造林，绿化祖国"，以赠老人。

5月19日，力群同志在张侯拉等引领下，驱车由桦树塔到"牧塔"的地方，然后徒步到"九塔"看张侯拉所植之山林，80多岁的"野人"，腰脚甚健，力老也已年高73岁，二老人在前，翻山越岭，不让青年。张老对力老说："往前，坡很陡，你老怕是上不去。"力老笑答："山羊能上去的地方，我就能上去。"果然，二老人已经爬上了陡坡，我们却气喘吁吁，还在后边呢。

这"九塔"的高处，"野人"的居住环境有了很大改变，晚上不再是山崖露宿，而有了一孔土窑洞，洞很低，弓着身子才能走进去，不过总算有了遮风避雨地方，晚上能睡个囫囵觉。洞里见有锅灶，却不见粮食，走出洞外，力老问张老："不见你有粮食储备，饿了吃什么？"张老随手从地上拔起一棵野草，揉了揉土，送入口中，稍一咀嚼，便咽了下去，接着说："这就是我的粮食。"力老效仿张侯拉，也从地上掐了同样野菜的叶子，送入口中，嚼了起来，却不曾下咽。我问："味道如何？"力老笑着说："苦涩得很！张侯拉不容易！"

此行，张侯拉的事迹和见闻，让力老感动不已，很快写出了《张侯拉访问记》。此文在《五台山》杂志发表后，又收入他的散文集《马兰花》中；为张侯拉的画像也刻成了木刻，还曾寄赠我一幅。

1986年7月，著名木刻家，也是力群先生的内兄曹白先生，由沪到并，然后由力老陪同上五台山，游览诸寺院。二老甚为愉快，在忻期间，应邀作书，皆欣然挥毫，留下墨宝多件。

力老还详细为我介绍了曹白先生的革命故事。我以前只知曹白与鲁迅

力群先生木刻

先生的交往，没想到他还是一位革命战士。在抗战期间，他是《沙家浜》中"郭建光"式的人物，力老说："《沙家浜》的创作，不少素材是来自曹白当年的革命经历。"

此后，力老似乎再没有到忻州来。然而，我到太原，则每每抽暇去看望力老，老人总是很热情地接待我，每次都有新的著作，签名赠送，以至隐堂中存有力老的题赠计有：《野姑娘的故事》、《力群传》（齐凤阁编著），《马兰花》《力群版画选集》《我的艺术生涯》《力群美术文学评论集》，以及2008年10月16日于京郊香堂村寄我的《余晖集》。此外，还有去年12月底由京托人捎给我的《力群生活及文学世界》（薛荭编著）。这些作品集，我不时展对，欣赏其版画艺术和文学作品，捧读其传略，无不令我感动和赞叹。

2000年，我去访问力老，有一篇日记，也算翔实，谨录于后，以见力老为人与生活之一斑：

10月11日，早餐后，8点5分访力群先生。其媳闻声开门，随之郝强（力老儿子）出见，说："力老正在洗漱，请稍等。"或许我来过早，客厅尚未整理，室内颇感杂乱，沙发巾斜披乱放。当地摆放着两个铁丝笼，一个笼中养三只松鼠，一个笼中养一只猫头鹰。正观察间，力老走下楼来，我离座上前握手，力老说："你什么时候来？住在哪里？"

我说："就住前院的招待所。很久没见面，没有什么事，来看看你。"

力老说："谢谢！谢谢！"

我询问力老的身体情况，老人说："88岁了，还是忙。上午写作，中午睡一会儿，下午到汾河边散步一个到一个半钟头。但不能打网球了，也不能骑自行车了，因为一条腿上有骨质增生。"又说："明

年89岁，虚岁90，大家提议要为我过生日。"

"什么时候？"我问。

"还没定。"

"定了时间，请通知我，我好有点表示。"

谈到创作，力老说："我今年还搞了两张版画创作。眼睛没问题，手有点乏力。"又说："今年我还到山东两次，是青州人请去的。"

笼中那跳来跳去的松鼠，把我的注意力引过去时，力老说："我的家成了动物园了。这些小动物是人们送我的。"

"力老，你搞了《林间》的木刻，又画了中国画猫头鹰，这些小动物是你创作的对象，观察的仔细，画中的形象才那么生动活泼，让人心爱。"

"《林间》我送你了没有？"

"送了送了。早在1982年2月初拓时，就送我了，我一直装在镜框内，挂在书房里。"

老人接着说："这两种动物截然不同。毛圪狸（指松鼠）一天不停地动；而猫头鹰，却一天也不动，临县人形容人不爱动，有'你敢情是信壶'的说法。"

"我们崞县人也有这种说法。也管猫头鹰叫'信壶'。只是我不知道这'信壶'二字该怎么写？就以谐声、作插信的箱壶吧，它当是动也不会动的。"

"这'信壶'二字，我也从未思考过，真还得查考一下。"力老说得很认真。

看看表，与力老交谈已近一个小时。将起身告辞，老人说：

"你等等，我新近出了一本书，送给你。"随即咚咚地跑上楼，听脚步声，力老的脚力还是劲健的，88岁的老人，真不容易。很快拿下一本《力群美术文学评论集》，坐在茶几前，展开扉页，工整地签

名题赠："陈巨锁同志存阅。力群千禧年十月十一日于并州赠。"我双手接过力老的赠书，又说：

"我还保存你五六十年前出版的《访问苏联画家》一书。"

"是我送你的？"

"不是，那时我还是中学生呢。是后来在'文革'后旧书摊上淘到的。"

"我手头也仅有一本了。它（指书）记录了很多苏联画家的资料，还有点参考价值的。"

我起身告辞："我不打扰了，请多保重！"

力老送我到门口，我说：

"今天外面很冷，别送了。"

"好，好！再见，再见！"

郝强送我到小院大门外。

到2001年12月，我不曾忘却力老的生日，于旧历11月17日值老人90岁诞，遂以老人所作木刻标题集联五副，拟为力老贺寿，即与董其中老师通了电话，询问庆典日子，知力老已迁居北京，以致一时未能取得联系，所作贺件只好搁置一旁，暗暗祈祷力老健康长寿。

2002年4月8日，"力群画展"在太原开幕，我持请柬，于9日前往参观，于展厅见到了久违的力群先生，叙谈有顷，老人将做保健按摩，邀约晚上7点到力老家小坐。

按时赴约，力老方归，九十老人，除重听外，看上去，一切都很健康，记忆惊人，思维敏捷，手可操刀刻版画，眼能不花书小字。我将前书九十贺件送上：

二月新苗春到山区郝家掌，

林间秋菊帘外歌声莱比锡。

　　集联中"二月""新苗""春到山区""林间""秋菊""帘外歌声"皆力老版画大作之标题;"郝家掌"乃力老之出生地;"莱比锡"在1959年8月举办了国际版画展,力群先生的《帘外歌声》在此次展出中大受赞扬,并收入《给世界以和平》的画册中,为祖国争得荣誉。

　　力老看到迟到的贺联,甚是高兴,连声道谢。据说,后来此件集联曾悬挂于力老在京的客厅中。

　　与力老近40多年的交往中,受益多多,1986年我在太原举办个人书画展,老人撰书前言。1995年我的第一本散文集出版,先生为之作序。"前言"与"序文"多有过誉之词,然提携奖掖后学之用心,令我铭感五内。

　　到2009年97岁的力老,还应我所约写了《回忆赵缵之老师》的文章,老人用钢笔十分工整地写在稿纸上,几处修改的文字,用白粉涂抹,一一改正,这正是老人为文的一贯作风,文稿留我处,将是一件很珍贵的"文物"呢。

　　力群先生辞世了,他给我的信件多多,还有他赠送的木刻大作《黎明》《瓜叶菊》等等,看到这些将可传世的艺术品,我的思绪便久久不能平静。老人晚年画国画,他曾亲自设计,让我为他到五台河边定制砚台,此后便画了很多竹子、菊花等花鸟和山水,呈现一派版画气息,也颇耐看。有人向老人求画,他却说:"我的国画再过三年才敢拿出。"这便是力老对艺术创作之严谨态度。老人永远是我们学习的榜样。

<div align="right">2012年3月10日</div>

　　力群(1912—2012),原名郝力群,山西灵石人,著名版画家。曾任中国版画家协会名誉主席、山西省文联名誉主席、山西省美术家协会名誉

主席。1931 年进入国立杭州艺专，1933 年参加"木铃木刻研究会"，从事版画创作，并参加中国左翼美术家联盟。1940 年在延安担任鲁迅文学艺术院美术系教员，1942 年参加延安文艺座谈会，1945 年任晋绥文联美术部长和晋绥《人民画报》主编。1949 年参加第一届全国文代会，被选为中国文联委员、全国美协常委，中国美协第一、二、三届常务理事。1955 年至 1965 年担任中国美术家协会党组成员、书记处书记，《美术》杂志副主编、《版画》杂志主编等职务。出版有《力群版画选集》《力群木刻作品》《力群美术论文选集》《苏联名画欣赏》《齐白石研究》《力群美术文学评论集》等。

忆访罗铭先生

　　春节前，整理杂物，在师友的书札中，偶然发现罗铭先生的一幅未署款字的《华山图》，引起了我的一段回忆。

　　我从小喜爱绘画，罗铭是我很早就心仪的画家之一。在我上初中的时候，罗铭与李可染、张仃在京举办山水写生画展，引起轰动，报刊多有报道。三位画家各具特色的作品，给我留下了深刻的印象。后来，我上大学学美术，又看到了《罗铭访闽粤侨乡写生画集》，对先生"集六法、参西学"，兼融中西绘画的风格，尤为心折，遂私淑之。

　　1976年11月，打倒"四人帮"未几，我因公赴陕，道经华山，便顺路攀登，在冰天雪地里，在零下27度的气温中，硬是"呵冻"作水墨写生画十数幅，因感风寒，曾卧病临潼。待抵西安后，即携拙稿谒访时在西安美术学院执教的罗老。时年64岁的罗老，很健康，也很健谈，又甚风趣，所以我在他的画室里并不感到拘束。而且满屋的书画名作，令我目不暇接，犹如步入了展览会。记得当时看到的有齐白石90多岁时所作的《老来红》，魏紫熙的《黄山》，白雪石的《阳朔》，以及王个簃和费新我的书法作品。费老所作条幅的内容是著名的诗句："愿乞画家新意匠，只研朱墨作春山。"罗老还向我展示了一本册页，皆当代名家所作，有齐白石、潘天寿、李苦禅、李可染、胡佩衡、吴镜汀、秦仲文诸先生的花卉和山水。待我呈上华山写生画稿时，罗老逐一审视，他说"这是'五里关'，这是'青树坪'，这是'朝阳洞'，这是'苍龙岭'，

罗铭先生《竹雀图》

这是……"足见罗老对华山诸景点的谙熟。他说他对华山情有独钟，十几次登临写生，得画稿不计其数。对我的写生画，他先作肯定，予以鼓励，然后告诉我写生画"既要尊重对象，又不能受对象的束缚，要敢于夸张，敢于突破"，"仔细观察，勤于实践，自然会有感悟，在不断总结中，会画出好的作品来"。罗老从橱柜中取出他自己的一大卷已托裱好的水墨写生画，让我观摩，使我眼界大开，深受启发。这些写生画中还有"难老泉"和"五台山"等我们山西的名胜。罗老说："我到过贵地，你们那里的风景是很美的，可惜去的时间太短了。"我说："欢迎罗老在方便的时候，再到山西做客。"罗老说："一定！一定！"

我请罗老作画示范，他取出一张三尺单宣，裁作二条幅，展于画案，拣一支小狼毫，略一思索，便染翰挥写，但听得纸笔相交，瑟瑟有声，老辣而迅捷的运笔，或点垛，或皴擦，转瞬间，山石、流泉、丛树、老屋……在洁白的生宣上幻化而现，一幅气势壮阔而风格苍浑的《华山图》跃然眼前，令我大饱眼福。罗老却说："久不作画，此作未能称意。"遂又取另一条幅，重新染翰，未画几笔，又搁笔道："不成！不成！我给你画幅麻雀留念吧，我当年在南洋可有'罗雀'之誉呢。"罗老谈笑间，画了一幅十分生动的四尺三裁的《竹雀图》赠我。又说："这幅《华山图》，画得不成功，你可拿去作参考，但不签名。"罗老这种诲人不倦的精神和严肃认真的创作态度，令我感动不已。

20多年后的今天，重新欣赏罗老无款的《华山图》，我不禁浮想联翩。仔细品读，发现这其实是一幅画法高妙、布局严谨、境界幽邃、气韵生动的佳作，遂欣然为之敷色，并题俚句于其上："崎峰壁立压潼关，老树岩花冷云间。世上多少涂抹手，何曾梦见罗华山。"当年罗老因画华山而驰名海内外，曾赢得了"罗华山"之美誉。

时值罗老辞世五周年之际，谨草短文，并献于先生在天之灵吧。

<div align="right">2003 年 5 月 20 日</div>

罗铭（1912—1998），字西甫，别号西父，广东普宁南径人。著名画家、美术教育家，创新中国画，蜚声海内外。罗铭绘画中西兼融，写生著名，尤擅长中国山水和花鸟画，素有"罗华山""罗雀"之美称。画风雄秀苍劲，尽抒胸臆；意趣盎然，富有浓郁的生活气息。在当代中国美术史上独树一帜。作品有《飞越秦岭》《漓江》《竹林麻雀》等。画集有《罗铭先生国画集》《罗铭纪游画集》《罗铭访闽粤侨乡写生画集》《罗铭画集》等。

学界人瑞姚先生

一百零一岁的姚爽中先生，精神矍铄，思维敏捷，临纸挥毫，神闲气定，笔走龙蛇，更见风采。认识姚先生，屈指算来，已有半个世纪的光阴了，细细一想，先生给我的印象虽多细枝末节，却又是十分深刻而耐人回味的。

20世纪60年代初，我到省城太原上大学，时值三年困难时期，莘莘学子，食不果腹。肚子填不饱，上课之余，便在文化生活中找乐儿，看电影，听音乐，在画展中徜徉，在林荫道上漫步，在书店里寻觅，享受着所谓的精神食粮。大约是1962年夏天，我跟着赵延绪老师，参加了"七一"迎泽公园文艺雅集。在这次活动中，第一次见到了儒雅的姚奠中先生，游园赏花之余，挥毫泼墨，就中姚先生的诗翰是分外引人注意的。先生是山西大学中文系的名教授，我是艺术系的小学生，便多少沾点师生的名分了，尽管我没有听过姚先生的课。时过未久，我便造访姚先生。在图书叠架的书房，临床摆一张桌子，便是先生读书和备课的地方了，墙上挂了一张白石老人的虾子图，是杨秀珍女士所赠，先生题句云：

老人女弟杨秀珍，惠我此图胜瑰宝。

迩岁老人已登霞，此图在眼春不老。

在姚宅，我展开所携生宣一张，敬请先生惠赐墨宝，先生当即移去书

桌上的东西，将纸铺好，又从窗台上拣出一支毛笔，看上去这是一支上次用后不曾洗过的毛笔，先生将它在水中一蘸，然后在砚台中，硬戳几下，笔头松开了，却有些许笔毛还不曾裹拢，就舔墨而书，一副笔势健劲而韵趣苍浑的作品就跃然纸上：

女帝催花空自给，黄王宏愿付蒿莱。

而今天命为人制，桂菊兰梅一处开。

这是姚先生在迎泽公园花展上的题咏，为我重书一纸，迄今存隐堂箧筒中，当是先生早年所书为数不多的存世作品之一了。当时，我满心欢喜地捧着墨宝，走下姚宅台阶时，先生站在楼门外，便一躬身送客，令我惶恐之至，不知所措。过后想来，此举正可窥见中国文人之传统礼数了。

十年"文革"，我一个初出茅庐的大学生，尚遭到审查和批判，那"资产阶级学术权威"的姚奠中先生，当是在劫难逃的。

"文革"结束后，百废待兴，濒临绝境的书法事业得以复活，1981年11月中国书法家协会山西分会在大原召开代表大会，姚奠中先生出席了大会，并当选为副主席。此后我和姚先生见面的机会多了，幸得教诲，受益多多。

1985年，元好问学术研究会在忻州成立，并举办了"元遗山学术讨论会"，姚先生应邀参加，并发表了讲话，谒拜了元墓。记得先生曾有吟咏：

野史亭前作胜游，杂花夹路墓园秋。

遗山文史双名世，合与江河万古流。

到1990年9月，正值遗山先生八百周年诞辰，元好问第二次学术讨论

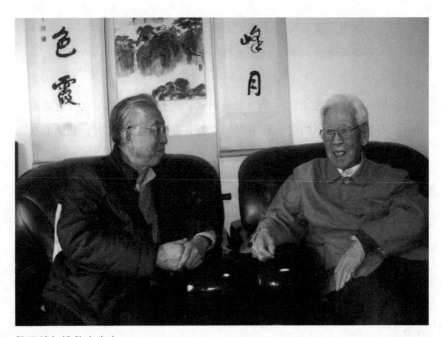

陈巨锁与姚奠中先生

会，又在忻州召开，各地学者，云集古城，可谓人文荟萃，盛况空前。其间，曾举办书法笔会。我荣充执事，周振甫先生很早便到了书法现场，首先开笔，紧接着姚奠中先生、林从龙先生、蔡厚示先生……都来了，现场甚是热闹。到场的不少是姚先生的弟子，如刘泽、孙育华、孙安邦、李俏伦等，机会难得，无不启齿向老师讨要墨宝，姚老一一应酬，一改"弟子服其劳"的传统，而是"先生服其劳"的场面了。

此后，全国各地书法活动蓬勃发展，兴建碑林之风，日见为盛。先生应我之邀，先后为五台山碑林、绵山碑林惠赐了作品，前者写魏伦诗《金阁岭》：

> 山行情不极，复听远流声。
> 夜来拥衾坐，僧窗月自明。

后者自撰《为介休绵山题》：

> 有道清风远，潞公德业高。
> 绵山灵秀处，文史富波涛。

此等文化公益之事，姚先生是有求必应，传承文化，身体力行，为人师表，令人敬佩。到河曲文笔塔碑林兴建之时，先生又送来了纪念白朴题词：

> 词继苏辛，曲同关马。
> 杂剧四家，齐驱并驾。

先生鼓励后学，提携新人，我则深有感受。2007 年曾以拙书元好问

《台山杂咏》十六首卷子，敬请姚老题跋，先生欣然命笔：

> 巨锁以章草名家，可与王蘧常老人媲美。此卷笔墨酣畅，堪称精品，允宜珍藏，以贻后人。
>
> 姚奠中

又为某藏友所藏拙书卷子跋曰：

> 近世章草王蘧常外，少有作者，惟陈巨锁独出于三晋，此卷为巨锁力作，甚可保爱。
>
> 九三叟姚奠中

又有藏拙书二册页者，为其题一曰：

> 传承急就，书道之光。
>
> 九八叟姚奠中

二曰：

> 书道别体，历久弥光。
>
> 姚奠中

从这些题跋中，便见姚先生对我的厚爱。褒奖和过誉，愧不敢当，唯有努力，以不负前辈良苦之用心。谨记先生为我所摘书老子章句：

> 为而不恃，功成而不居（处）。

此条幅，悬之座右，朝夕相对，永以为警策而自励。

先生题赠不独在国内多有影响，即在国外，也颇有提及者。我于1992年10月有日本之行，于横滨会见相川政行教授，他曾问起姚先生近况，并说几年前，他访问中国，与山西书协举行书会，姚先生曾有赠诗，至今不能忘怀那诗句：

> 值此秋高爽，古城会远宾。
>
> 遥承仓史迹，翰墨与时新。

临别，托我回国后转达对姚先生的问候。

有缘鲤对姚老，那是一种福气。然而先生毕竟年事已高了，便不敢也不忍过多的叨扰。仅有几次的造访，便留下了清晰的记忆。

2007年11月13日，我趋庭拜访了95岁的姚先生，老人鹤发童颜，精神健旺，脸上始终漾着笑容，话语舒缓而平稳，有时带出点家乡稷山的口音。当我问到先生在"文革"的情况时，老人饶有兴趣地回忆说：

"在'文革'中，烧了三个月的锅炉，我做得很好，得到工宣队的'重视'，每有别人干不了的事，就让我干。每锹铲煤15斤，送到火上，撒得十分均匀。做什么事，都得认真。做，就要做好。"

问起先生的养生之道，回答说：

"一是心态好，保持平常心，二是生活规律，我是长期坚持冷水洗脸，热水泡脚，还练练太极拳，只是近来脚力不支，'金鸡独立'的动作做不好，不能一只脚独立了。"先生说着，比画着动作，他莞尔一笑，逗得在座者都笑了。

临别，先生取出一册大八开本的《姚奠中书艺》，为我签名。首先从笔筒中抽出一支小号毛笔，蘸蘸水，在砚台硬戳了几下，舔好墨，在书本

的扉页上题写了：

巨锁学友郢正

莫中持赠 二〇〇七年秋（冬）

并加盖了"姚莫中印"白文图章。

离姚宅，又在姚先生的秘书李星元书友陪同下，参观了姚莫中艺术陈列馆。

2009年1月13日，再次赴并探望姚先生，相见甚欢，送上新出版的拙著《隐堂琐记》和旧作《隐堂随笔》，以祈赐教，老人翻阅着说："印制很精美，文章慢慢看。"

我打量着屋壁上挂着的章太炎的画像，老人说：

"章太炎先生玉照，曾有保存，战争年代遗失了。1962年请赵延绪先生画了这帧素描，画得很像。"

问及白石老人的虾子图，老人说：

"那幅画，是杨秀珍先生赠送的，我在上面曾题有两首诗。没有了。"

说着淡然一笑。

2010年4月，接李星元电话：

"'山西省姚莫中国学教育基金会'将要成立，姚老让你题写匾字。"

"不妥！这分量太大了，我不行。全国和省城书家很多，还是请别人写得好！"我回答说。

"姚先生反复考虑过，决定让你写，就不要推辞了。"星元说。

我略作思考，虽有难色，却不敢再推诿，便应允下来："既然是长者之命，就不敢有违了。我将认真来写，希望姚老严格把关，如不可用，换人再写，我绝没有意见。"

同年8月23日，我参加了"姚莫中先生荣获兰亭终身成就奖祝贺大

会"。省委领导来了，书家来了，弟子来了，来宾和姚老合影留念，分享着快乐，留一种纪念。

9月8日，为复建忻州"遗山祠"书碑事，我受市委领导委托，前去拜见姚先生。抵姚宅客厅，姚老的女儿姚力芸递上热茶说：

"为'遗山祠'碑廊的字写好了，你拿上。老人这几天有点感冒，不能出来见你，待会儿你到卧室里和老人坐一坐。"

"老师感冒了，我就不打搅他老人家，请转达忻州市委领导的问候和感谢。"正交谈着，李星元从卧室里走出来说：

"姚老说'不妨事'，请陈先生进去。"

姚力芸说："我还得去医院取些药，失陪了。有星元陪您去见老人。"

这是间很小的卧室，约有十来平方米，靠墙放着一张单人床，逼仄的地上，仅置一小桌，一靠背椅。看上去，十分简朴。老人微笑着坐在椅子上，腿上盖着一块小毛毯。我趋前向老人问候，老人伸出右手和我相握着，并示意我坐在紧临的床铺上。星元对姚老说："你用劲握陈先生的手。"98岁的老人像孩子很听话，笑着便用力握我手。我真切地感觉老人的手，既温暖绵软，而又十分有力量。我也笑着说："老师的手，真有劲，握得我都有点疼了。"先生又是莞尔一笑。星元是有心人，他早已打开了摄像机，还不时地为我们拍照。和姚老谈话的内容大多忘却了，但在星元的录音机里是不难查找的。

同年12月26日，回母校山西大学，出席"山西省姚奠中国学教育基金会"成立大会。在揭牌仪式上，山西省委领导拉下红绸子，拙书红木匾额豁然露出绿字来，全场报以热烈的掌声。我能为姚先生的基金会尽一点绵薄之力，自然为之欣慰。

2011年5月10日，太原双塔寺牡丹盛开的季节，我出席了姚奠中先生书《永祚双塔四百周年记》的碑刻揭幕仪式。99岁的老人看到了自己的书碑，又为名区永祚寺添了新景致，高兴地为与会者诵读着碑记的内

容。我不禁想起了先生早年题双塔重修落成的诗篇：

双塔凌霄久，名都建设新。
游观迎世界，文化万年春。

2012年，我因"陈巨锁墨迹展"晋京展出，特请姚老题写展标，以壮行色。3月16日，知展标书就，便匆匆赴并来取。在姚老客厅方落座，老人拄杖从卧屋慢慢走出，我赶紧趋前握手问讯。待先生就座，并拿出题字展对，我向先生再三致谢，并取出随身所带薄酬四万元奉上。

"绝对不能要！"姚老说。

"姚老这般年纪，为我题字，不收润资，实在过意不去。"我说。

"你为我题了字，也不收费，我也过意不去。"老人一手指着对面拙书"山西省姚奠中国学教育基金会"的牌子，笑着对我说。

"姚老让我题字，是对我的提携和鼓励，是我的荣幸，感激还来不及，哪里能收费。"

李星元插话对我说："姚老说话从不'绝对'，今天说了'绝对'二字，不会收你的笔资。钱，你收起来吧。"又指着地下摆着的盆花对姚老说："你喜欢花，陈先生送你栀子花，骨朵很多，就要开放了，会很香！还有杜鹃什么的，你看，多有生气。"

"是朋友送的，我高兴。谢谢，谢谢。"姚老说。

其实，这几盆花是李星元事先为我买好的，他出钱，我领情。

谈及忻州市委领导重视"遗山祠"的复建，先生说："忻州的领导了不起，为古人做了一件好事。山西领导给人介绍山西历史，总是说'山西古建占全国古建的74%'，这是见物不见人！山西的历史人物，没有得到足够的重视，晋南至今没有完成司空图祠堂的建设。"姚先生说着，遗憾之情，溢于言表。谈起戏剧，老人说，几年前，他到苏州参观戏曲博物

馆，那是在山西会馆的关帝庙中陈列的，他曾题了字：

> 金元杂剧，明清传奇。
>
> 汾晋吴会，先后争辉。
>
> 宏之扬之，展翅齐飞。

百岁老人，对旧句背诵如流，如此记忆，令人叹服。

去年（2012）8月21日9点许，姚奠中先生以百岁高龄，兴致很高地步入忻州"遗山祠"。本来家人为姚老预备着轮椅，但老人还是坚持要步行，除上台阶，过门槛让人参扶着，在平路上，则拄杖而行，其步伐，还有几分矫健呢。先生认真地参观着各个展厅，诵读着碑廊中的诗词，并随时站下来，和大家合影留念。最后到休息室吃茶小坐，并应邀在册页上题字。老人提笔挥毫，不到20分钟时间，便写出了疏疏朗朗、韵致十足、人书俱老的十九行：

> 遗山先生，金元之际文坛最大代表。忻州市委、市政府，在纪念其八百周年后，营建其故有祠堂，使其为忻州历史的标志，是大盛事。纪念前人，正足以启迪后人，不徒为景观而已。余得三临忻州，慨见当局有此盛举，钦佩之至。书此数字，以表敬意。
>
> 姚奠中记 二〇一二年八月廿一日

期颐老人，题此百字，传诸后人，当为佳话。上午11点，姚老离开遗山祠，坐车到奇村温泉小住。

行文至此，录出《隐堂题跋》一则，以为拙篇之尾声：

> 月前，乡友王吉怀，携《山西省首届书法篆刻展览题辞》见示，

内有吾师柯璜先生署签，容庚、王葵经、常国荣、罗元贞、陶伯行、马鑑臣、吴连城、宁绍武诸前辈之墨迹，跃然眼前。尚有小子吾之恶札，芋列其中，虽为二十三岁之少作，然，字不成字，诗不成诗。今日读来，徒增汗颜。无怪彼之作者，毁少作者，比比皆是，吾之少作，今为他人所有，毁之不得，自是笑柄者也。题词诸老，大多作古，惟姚奠中先生，得百岁高龄，时有把晤，日前，曾陪老人谒忻州遗山祠，尚题百字长篇，足征老人体笔双健，思维敏捷，诚为学界之人瑞，书坛之圣手也。题词中存先生七绝三首，词作一首。五十年前手笔，再三赏对，令人艳羡不置。而山西省首届书法之题词，亦为历史之见证者，能不宝诸而存之。

陈巨锁漫记　2013年4月2日于隐堂

姚奠中（1913—2013），原名豫泰，别署丁中、刘草、樗庐。山西省稷山县南阳村人。教育家、书法家。2009年，荣获第三届兰亭奖终身成就奖。2010年，捐资100万元成立山西省姚奠中国学教育基金会。曾任贵阳师范学院副教授、教授，云南大学教授。新中国成立后，历任贵州大学、山西大学教授，山西师范学院教授、系主任，山西省第五届、第六届政协副主席，九三学社山西省委主任委员，中国古代文学理论协会理事，山西古代文学协会会长。著有《中国文学史》《庄子通义》等。

翰墨情深

——绵山碑林征稿感言

 绵山因介之推而显，介之推以绵山而彰，历代著述，诸如《左传》《吕氏春秋》《庄子》《水经注》《史记》等，多有记载；名人学士嘉会于此，仰高风而长啸，抚青松而赋诗，蔡邕、李世民、贺知章、李商隐、文彦博、司马光、徐文长、傅青主等，无不留下了精美的篇章。在这名山胜区之中，有识之士，拟建碑林，刻古今诗词于其上，以增胜概。受友人之嘱托，余乐而为之征稿，遂拾掇诗章，致函当今全国书坛诸名家，敬祈鼎助，共襄胜举。时过未几，稿件便源源而来。诸书家不计稿酬之微薄，能泼墨挥毫，惠赐墨宝，让人铭感不忘。尤其令我感激者，便是多位高龄书法家，不顾年迈体弱，先后赐稿，并附上大札，读来感人至深。

 陕西师范大学教授、首都师范大学书法博士生考试咨询委员会委员，92岁的卫俊秀先生，是当今书坛独树一帜的草书大家。我与卫老相交甚久，他对我颇多教益，有求必应。此次征稿，应约最早，惠函曰：

 巨锁好友：前接大函，今书就"绵山碑林"诗一件。勉强握管，难得应手矣……顽健欠佳，曾住院半年，手脚不灵，脑子糊涂，年来很少动笔，无可奈何……但望能来西安一游，乐何如之！祝文安，全家康乐！俊秀八月八日。

卫老是傅山研究专家，有《傅山论书法》一书行世，在书界颇有影响；又是鲁迅研究专家，有《鲁迅〈野草〉探索》，遂受"胡风集团"株连，下放改造，半生坎坷。而对书法艺术，仍孜孜以求，即居山村野店，尚以枯枝画地，不废作书。到晚年，成书坛热点人物，而先生却视名誉为止水，一如故我，清静淡泊。

说来也巧，卫老寄信之日，苏州85岁的沙曼翁先生也寄我一函：

> 巨锁道兄：多年不见，甚是怀想。今介绍贵处绵山景区管理局征写碑文一通，因身体不适，本不能应，以你我多年老友，尽管薄酬，亦当报命。日内将写成寄奉，祝好！曼启八月八日。

沙曼翁先生，爱新觉罗氏，书坛名宿。早年与沈尹默、白蕉等在上海组织书法研究会，奈何在"反右"中，也遭坎坷。中国有才华的知识分子，命运竟是如此相似，能不令人慨叹。1987年山西省举办"杏花杯"全国书法大赛，我参与其事。当时，沙老为评委之一，有幸相交。评审作品结束后我曾陪同诸评委游览五台山、晋祠、乔家大院等山西名胜古迹。在杏花村汾酒厂做客时，沙老为我作名章一方，而后在拙作之诸多书画上，便是钤盖的这方印章。沙老潜心佛学，所作书法，便多了几分清静庄严的风韵，赏读大作，便能感到一缕怡然的禅悦。

沙曼翁为陈巨锁先生治印

到8月15日收到著名书画家、原山东省艺术学院院长、88岁的于希宁先生的作品和函件，他说：

> 我因心脏病，遵医嘱，到泰山疗养院住了一年。有好转，为了改变环境气氛，返济隐居。前些日子，由我们学院转来你

的信，昨日开始拾笔，也是锻炼，奉答乞正。

一位声望甚高的画坛前辈，竟是如此地谦虚。在病中，欣然命笔，怎能不让人感动。这将是我们永远学习的楷模。70年代末，我适烟台，正值"于希宁画展"在那里展出，遂得以参观展览，大饱眼福，并有幸拜访了于老。于夫人为山西老乡，谈书论画中，又加了缕缕乡情，这也许是此次征稿如愿的因素之一吧。

山西大学中文系教授、88岁的姚奠中先生，将我所寄诗稿遗失，遂与我通了电话，询问书写内容，因我不善普通话，姚先生一时难于听清，随后便自作七绝一首寄我。其诗曰："有道清风远，潞公德业高。绵山灵秀处，文史富波涛。"

姚先生为国学大师章太炎高足，执教之余，偶然命笔，能传乃师遗韵。晚年作书，成自家面目，且多是自作诗词。书法虽为余事，然因积学精深，妙笔成趣，风规自远。

古文字学家、81岁高龄的张颔先生因为家乡名山作字，则热情更高，亦自撰诗句，同大札一并寄下：

巨锁同志您好：

大函奉悉，遵嘱写就为家山碑林中幅一条，请两正之。老手迟顿，写得不好。您看的办，能用则用，不能用弃之可也。

我自己作四言赞体诗一首（用小篆书）："绵山终古，介邑韫灵；人文芸若，永葆斯馨。"谨如上，祝嘉祺！张颔上。八月二十二日。

张老为人为学，扎实严谨，所著《侯马盟书》《古币文编》及诸多学术论文，在国内外颇负盛名。今为家山作字，更是一丝不苟，其气象直逼斯冰，却自谦若此，当今那些身居书坛要位，自视甚高却书品平平的"大

家"们，与张老岂能同日而语。

中国书法家协会顾问、原《中国书法》杂志主编谢冰岩先生，虽惠稿较迟，然与我来信说：

巨锁先生：因眼病发，这些天写字困难，故迟至今日始寄上，请谅。祝工作顺利！冰岩十月二十日。

纸短情长，一片真情，跃然纸上。须知这是一位 92 岁高龄且患有眼疾的老人，亦不忘在远，以应所托。此外，尚有 92 岁的潘主兰、86 岁的杨仁恺、81 岁的魏启后等先生均惠赐了大作。这些德高望重，享誉中外的书坛耆宿，虽年事已高，仍不忘为中华文化事业建设，躬耕劳作，尽心竭力，其品德情操，仰之弥高；奉献精神，为人楷模，这当是中国文化人的可贵所在了。

76 岁的诗书画家林锴先生致函说："现在书画都进入了市场，低稿酬一般都不愿意接受，只有您的面子大。"我想，林先生这话说对了前半句，确实现在书画进入了市场，有些书坛政要，位高名显，政务繁忙。求索冗繁，自不能一一应酬，故而书债难还，苦衷自知。待价而沽，低稿酬自不理会者，也屡见不鲜，市场规则，理所当然，似亦无可非议。至于林先生说"只有您的面子大"，此话非也，如前所言，这正是中国传统文化人一种古道热肠、厚德载物的情怀所致者，小子何德何能，其"面子"又何足论也。

碑林征稿告一段落，得中外书家大作一百零二幅，亦洋洋大观矣。征稿中，感触颇多，此谨记其情谊者。

2000 年旧稿

于希宁（1913—2007），原名桂义，字希宁，及长以字行。别署平寿外史、鲁根、管龛、梅痴，斋号劲松寒梅之居 。山东潍坊人。于家世代以翰墨著称。诗文歌赋，传名于后世者，不乏其人。擅国画。出版有《于希宁画集》《于希宁画辑》《于希宁花卉技法》《于希宁诗草》，专著《论画梅》等。曾任山东艺术学院名誉院长，山东省第五、六届人大代表，山东省人大常务委员会委员，第七届全国人大代表，山东省第三届政协委员，中国美术家协会理事，山东省文联副主席、名誉主席，山东省美协主席，1992年被批准享受政府特殊津贴。

沙曼翁（1916—2011），满族，祖姓爱新觉罗，原名古痕。中国书法家协会会员、江苏省文史研究馆馆员、苏州市书法家协会顾问、东吴印社名誉社长，曾担任新加坡中华书学会评议委员、菲律宾中华书学会学术顾问。20世纪30年代从虞山萧蜕庵先生学习籀、小篆、隶、分各体书法及中国文字学，长期以来对书法、篆刻艺术坚持理论研究及创作，晚年作品出神入化，获第三届中国书法兰亭奖终身成就奖。

杨善深与五台山

1981年7月26日下午，旅居香港的岭南派著名画家杨善深先生与夫人刘兰芳女士及弟子张玲麟、余东汉由广东美术家协会王东陪同下，由大同来到忻州，入住忻县地区招待所。

杨先生在数年前，曾往游古都平城，访胜探奇，饱游饫看，笔不停挥，得画稿多多。昔游兴犹未尽，遂二次莅同，徜徉云冈石窟之中，徘徊上下华严寺内，朝而出，暮而归，忘却跋涉之劳顿。

到忻之当晚，文联设宴为杨先生一行接风。杨老时年68岁，身着便装，脚踏凉鞋，高个儿，少言语，席间之应酬，皆由其女弟子张玲麟代替。据云，张女士早年在台湾红极演艺界，曾参加过60多部影视片的演出，后来定居香港，不独醉心于摄影艺术，且沉潜于国画笔墨，遂师事杨先生。如此经历，故而见其谈笑风生，应对裕如，不致因杨先生的少言寡语而冷场。

晚餐后，休息未几，张玲麟说杨先生要作画，这消息，令大家喜出望外，能有幸一睹画家挥毫泼墨的风采，真是开眼界，学技艺，机缘殊胜。大家赶紧联系会议室，准备文房用品。晚上9点许，会议室内灯光如昼，杨先生步于桌子前，铺纸吮墨，审慎落笔，皴擦点染，完成小幅山水画，题赠大同市文联（杨先生一行到忻，由大同画家王宗训、李万茂送来），大家鼓掌致谢。接着杨老铺四尺整幅单宣，手提大号羊毫，蘸水、调墨，略一考量，然后放笔挥写，几片大荷叶，跃然纸上，墨气氤氲，顿生清

凉，然后以淡墨渴笔画荷干，穿插荷叶间，疏密得宜，苍劲有力，生机勃发，妙造自然。随之拣细笔勾勒白荷花，与墨叶相映衬，似感临风摇曳，清芬远播。此帧水墨荷花图，题赠忻县地区文联。先生搁笔，掌声又起。文联领导趋前致谢，并送杨老等一行回客房休息。

7月27日早餐后，我陪同画家一行，分乘两辆车上五台山。我和杨先生等坐小面包车，车出忻县，过定襄，入五台县境，画家们不时向车窗外探望，打量沿途之风景。有时听我介绍当地的一些人文和自然景观，诸如阎锡山、徐向前等人物以及南禅寺、佛光寺等古建。

中午于五台县招待所就餐，餐后未做休息，匆匆起程，穿阁岭，过茹湖，转而豆村。其时也，山路崎岖，颠簸过甚，杨先生有些疲累了，闭目养神，以为休息。车过东瓦厂，路斗折而上，忽见一群山鸟从车前掠过，衬以绿树白云，煞是迷人。张玲麟女士眼疾手快，打开车窗，探身窗外，按动快门，将此一瞬之景象，定格在镜头之中。

车至金阁寺岭头，凉风习习，暑气顿消，游人爽甚，杨先生健步步入金阁寺大悲殿，面对那五丈高的千手观音像而出神，而张玲麟从后高殿看到前殿屋脊上的红嘴鸦则不停地拍照。

车到台怀，入住五台山办事处的一号院。院处显通寺内，为四合院，青砖墁地，中置花坛，西倚崖壁，高树垂阴，清静无尘，当时为五台山第一下榻处，杨善深夫妇居正屋，其余各位分别住东屋、西屋和南屋。

晚餐后，众人在寺院各处散步，星宿交辉，灯影迷离，钟磬相续，呗梵继起。漫步幽寂之梵宇琳宫之中，虽值盛夏，也感有几丝凉意，身着T恤衫的杨先生在夫人的催促下步回客房。

翌日凌晨3点半，画家一行便早早起床，登车上山，北上鸿门岩，东转望海峰，以待日出。山高风大，台顶奇寒，好在昨晚每人租得一件棉大衣，有棉衣御寒，免却挨冻，唯广州王东认为自己年轻，且身强力壮，穿一件单衣上山来，其时双臂紧抱胸前，身子缩瑟着，好在有一位我熟悉的

五台县文友，他穿的衣服多，便将自己身上的棉大衣脱下来，让给王东。王东嘴说"不冷，不冷"，不过他却很快将棉衣裹在身上。

叙谈中，见东方发亮，层云铺海，高峰涌起，瞬息万变，又见红日喷薄而出，景色瑰丽，壮阔无边，正是赵朴初先生咏东台日出词之境界：

> 东台顶，盛夏尚披裘，天著霞衣迎日出，峰腾云海作舟浮，朝气满神州。

杨善深先生见此胜景，理纸染翰，画《清凉山》一幅，峰峦起伏，云雾吐纳，画幅虽小，气象宏大。而见画家对景写生，又不限于实景，临见妙裁，取舍有度，构思绵密，下笔精微，画毕题小字长跋，更生神采，于此足征画家造诣之高深。天大亮，东台顶游览写生已尽兴，循原路返回招待所，正值早饭时间。

上午再乘车外出，重登金阁岭，寻"狮子窝"，聊一驻足，复前行，下一缓坡，于路边见"佛钵花"，长茎飘逸，花如酒盅，其色黄艳，在微风中颤颤悠悠，甚有风致，杨先生为之写生，张玲麟为之拍照，张女士询问杨老此花名称，杨老说"当属虞美人一类"。于此坡头，下见"吉祥寺"，山环水抱，绿树葱茏，我告诉杨先生，那曾是能海法师驻锡之所。

车复前行，远望中台翠岩峰，青岚浮空，一台涌起，气象站之建筑依稀可见。张玲麟坐岩头，对景写生，杨先生则将张女士写生像收入画面，又写题记一则，记下了与弟子们朝台登山漫游之喜悦。后到西台挂月峰，其时也，道路狭窄而不平，人坐车中，颠簸倒侧，直令人们头晕目眩。到台顶，风起云涌，虽值中午，尚感寒意，逗留十分钟，不及作画，匆匆而返，了却朝台登顶之心愿，亦为之欣慰。

回到台怀，已是下午1点余，到住处进午餐，画家们行程安排过甚紧张，半天时间登南台，上西台，能不疲累，以至下午4点方外出游览。

到华严谷口，清水河畔，草滩沙地上，有骡、驴悠然觅食，杨先生对此牲灵，颇见兴趣，上前与之亲近，骡子逸去；驴子温顺，任杨老以手抚摸，并与之合影，然后对之写生，从不同角度，画了好几幅，此驴有幸，竟入杨老图画。

7月29日，一早杨善深先生和他的女弟子张玲麟到我的客房小坐，我顺手将所携带的山水写生稿取出，向杨老请教，以求批评指导，杨老很客气，鼓励有加，对一幅《雨后少林寺》更为赞许："用水破墨，画出了水气，很有味道。"先生指着画面上的小人物给女弟子讲解。

谈忻县地区风景名胜，我脱口说出"雁门关"三字，杨先生很为重视，说："远吗？"

我说："不远，在代县，近在咫尺。"

杨老略有所思说："用一天的时间去雁门关够不够？"

我答："可以！"听完我的话，便回去与夫人商议，改变行程安排，原拟下午往太原，再转西安游览，而后飞回香港。欲往雁门关，就必须从西安行程中挤出一天的时间，因回港机票，早已购好。夫人对此提议，似乎不同意，便与杨先生争论起来。我们站在院中.听到了他们高出往日说话的低声软语的习惯。杨夫人没有能打消杨先生去雁门关的念头，也只好夫唱妇随，于此也得见杨先生对雁门关的一往情深。

计划已定，便去吃早餐，餐毕先往镇海寺，步上松林磴道，观朝岚流云，听好鸟相呼。我趁大家游览寺院之际，急匆匆画了一幅《台山之晨》的写生画。画毕，步入"永乐院"，见杨先生正以三世章嘉活佛塔为对象精工描绘，画上，石塔高耸，衬以双松，门墙下横，远山淡扫，疏密相生，引人入胜。画毕，作题记于右上角，"镇海寺，在山西台怀。一九八一年七月廿八日写生"。

离镇海寺，往游万佛阁，塔院寺，最后步上菩萨顶。文殊殿前，古松苍郁，老干盘空，龙鳞斑驳，气势夺人。杨先生见此奇树，左右打量，然

后坐之殿角，打开画本，取出一支小毛笔，渴笔淡墨，细心勾勒，渐次加深，松针猎猎，鳞片如生，偃蹇夭矫，恐欲飞去。菩萨顶之老松，数过其下，皆未曾留意，而今我立杨先生身后，观其作画，审视老松，方见其貌苍古，势欲攫人，正神龙之所化，天生之粉本。今杨先生慧眼识真，图写台山松，当与其所作泰安六朝松争雄也。图既成，杨老合上画本，收起笔墨，步出寺门，俯瞰台怀景色，指点哪是塔院寺，哪是显通寺，哪是下榻处，看到黛螺顶，山寺凌空，小径斜挂，轻岚浮游，古木参差，心向往之，奈何日已至午，遂步下菩萨顶108级石台阶，经广宗寺、园照寺等山门外，过"震悟大千"之钟楼，回到显通寺四合院。

午餐后，不再休息，搬行李上车，取道金阁岭而豆村，溯东峨河过峨岭，再顺西峨河而出峨口，径往代县入住政府客房，时已薄暮矣。

7月30日往游雁门关，先生雁门之行已收入拙作《岭南画家与雁门关》一文，此处便不作赘叙了。先生在代抽暇，为我画册页一开，书对联一副。册页画竹笋二只，题词云："辛酉六月（农历），为巨锁兄画，时同游五台山雁门关也。善深。"下钤朱文"杨"字印章一枚；而所赠对联，收入行囊，几经搬家，不知积压何处，至今尚未觅得踪影，其内容也不记得了。唯先生回港后寄我的合影照片和一本签名本《杨善深的艺术》留诸书橱中，偶尔翻阅，便想起先生在五台山和雁门关活动之情影也。

<div align="right">2012年6月28日整理</div>

杨善深（1913—2004），字柳斋，广东省台山县赤溪镇客家人。他自幼酷爱绘画，12岁开始临摹古画。1930年，他移居香港。1935年留学日本，在京都堂本美术专科学校攻读美术，1938年回国，在香港兴办第一次个展。1940年赴新加坡、南洋举办画展。1941年与高剑父、冯康侯等人在澳门成立"协社"。1945年与高剑父、陈树人、赵少昂、关山月、黎

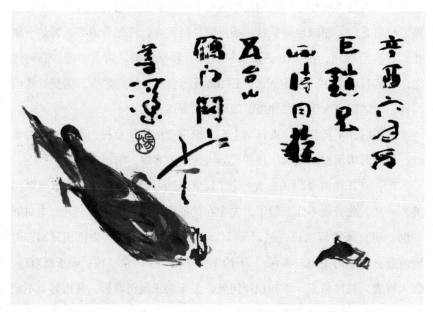

杨善深先生所画册页

葛民五人在广州成立"今社画会"。1949年定居香港。1959年于美国纽约、三藩市、檀香山等地举办个人画展。1970年于香港成立春风画会，传授画艺，并于同年获台湾学术研究所颁赠哲士衔。1971年，游历世界十多个国家。1972年始，多次回大陆于名山胜水写生作画。1983年于日本东京、大阪举办个展。后居加拿大。2004年5月15日，岭南画派大师杨善深在香港半山宝珊道寓所去世，享年91岁。

不曾谋面的忘年交

——记周退密先生

四明周退密词丈，久居沪上，年高九十有一，是我仰慕的学者之一，相交逾二三年，时有书信往来，却不曾谋面。

五年前，九五高龄的施蛰存先生赠我签名本《北山楼诗》，就中有《周退密夫妇五十齐眉祝之以诗》和《题周退密诗卷》二首，皆施公早年之题咏，时退密先生尚于役辽东。2001年12月施先生又赠我《北山散文集》两巨册，其中书信部分，收入施先生致周退老函札就有68件之多，为收信人之最。于此可见二老的交往之密和情谊之深了。我拜读这些函件，如对二老，品评碑帖，切磋辞翰，商借资料，相约晤面，互致问候，无不赤诚相见，真情感人。2002年8月，施公再以大著《北山谈艺录续编》见赠，此书扉页之题字便是周退老手迹，秀逸中见神韵天成，劲健处知人书俱老。

感谢施先生的惠赠，我对周退老的了解，不少是从施先生的著述中知道的。年前，施蛰存先生以百岁高龄作古了，我深深地怀念他。在我的书架上，不独陈列着施老的多种签名本著作，还有我最为钟爱的施先生在30年代所编的《晚明二十家小品》的重印本。这是我于1984年自泉州携归的，于今也有20年的历史了。

话已扯远，言归正传。在2002年2月，我请上海季聪兄与周退密先生转上拙作散文集《隐堂随笔》一册，以乞教正。到6月间，得到周老回

函，并赐法书数件，令我喜出望外。其函曰：

　　隐堂先生：月前季聪同志来，读尊著《隐堂随笔》，至为感谢。
足下文笔斐然，引人入胜，至为钦佩。敬书奉匾额、楹联、条幅等数
件，聊博大雅哂正。并志墨缘，非敢以云报也。即颂文祺，并祝潭
吉。弟退密匆上恕率。

<div align="right">2002.6.24</div>

　　先生以隶书"文隐书屋"、篆书"隐堂"行书条幅书王西野诗《九华
山遇雨》，楷书拙联"青潭白龙时隐现，丹崖古碑任摩揩"为赠。先生于
我初交，何厚幸如之！我感激不尽，遂即修书再三致谢。至同年11月，
周先生又以大著《捻须集》见赠。此书收先生十年中五言律诗160首。
遂置诸案头，不时品读。先生虽年登耄耋，却诗思敏捷，诗律精微，令
人钦佩。

　　去年春天，拙作书法长卷《陈巨锁章草书元遗山论诗三十首》由荣宝
斋出版，奉寄印品一件与周先生，敬请赐教。未几，得周老长跋一则，
跋语错爱过甚，我实不敢当。然前辈提携后学，奖掖之心，跃然纸上，殷
殷可鉴。今抄录于后，权当鞭策，唯努力奋进，以谢先生之厚望：

　　巨锁先生：昨以《（陈巨锁）章草书元遗山论诗三十首》长卷见
视，展卷观赏，老眼为之一亮。信夫，当今艺苑之照明珠也。章草
书，近日有以用笔凝重，结体奇古为工者，望之若夏禹岣嵝之碑，古
则古矣，其如人之不识何。今先生之书则异是，盖能以二王之草法，
融入汉人之章草，化板滞为流畅，精光四射，面目为之一新，而结体
一仍其旧，规范斯在，为尤可宝也。先生生长于忻州，沐山川之灵
气，得遗山之诗教，以绘事名噪南朔。予尝读其诗若文，均秀发有逸

气。此卷八百五十字，连绵若贯珠，一气呵成，无懈可击，洵可谓之优入圣域者矣。诵厉樊榭之"清诗元好问，小篆党怀英"之句。吾意欲之遥企山居俱远矣。爱书所见，以求印可，幸先生进同教之。二〇〇三年三月晦日，四明弟周退密拜草。

周老赠我大跋后，遂即拨通先生电话：

"是周先生家吗？"

"是。"

"请周老接电话。"

"我就是！"我拿着电话，有些吃惊了，90岁老人，声如洪钟，铿锵有力，若非神仙中人，焉能如此精神健旺。我在电话中感谢老人惠赐大跋，并谈到施蛰存先生与周老的68件函札。周老说："那只是施公在'文革'后给我的。'文革'前的均丢失无存了。"听声音，不无惋惜之感。最后我祝愿老人保重身体，健康长寿。

先生曾命我作画，有函云："倘得一小幅法绘，作为家珍足矣。"长者之言，焉敢不从，遂画梅花一纸，献拙于先生。至癸未立秋，始得先生函件，方知先生曾因胆囊炎住院。沪晋千里，山川阻隔，未及慰问，深感不安。惠函附寄诗作二纸，其一为：

巨锁先生赐红梅小堂幅，率赋俚句奉谢：

一幅红梅远寄将，高情厚意雅难量。

昨来自觉衰颓甚，读画权当礼药王。

老树嫩枝疏着花，野梅合在野人家。

若非貌取凭知己，一任横斜映浅沙。

右诗作于今年六月二日，时正因胆囊炎住院三周后出院回家之

萬卷羅胸事壯遊大
千秋吟旅踪周文章文
己欽班馬齒不母忘飢渴
形　　但句章邑
巨錄奇鴻著陸書游踪折希
吟正　周退密拜書時年九十六

周退密先生题咏

际，故有自觉衰颓之语。旋于当夜急诊，再入院，直至手术摘除胆囊，故迄未写奉也。八月八日癸未立秋退密又识。

其二为：

> 垂爱劳良友，兼句积牍重。
> 侑觞新画卷，倾盖老宗工。
> 物作青毡守，珍当焦尾同。
> 小诗申悃愊，远寄托飞鸿。
> 病中荷巨锁先生撰联并书及惠赠法绘红梅小中堂，情谊稠迭，至为感激，率赋俚句，以求鉴宥，即乞吟正。九十弟退密更生后拜稿。

拙画一幅，竟劳先生费神，吟成三首，并抄寄于我，真是投之木桃，报以琼瑶。藏于箧笥，随时展玩，每每想见周老捻须吟咏之情状。

得此诗函，遂致谢忱，并将所藏贺兰山岩画拓片一帧以赠先生。未出月，又得惠书云：

> 隐堂先生侍右：奉月之望日手翰暨贺兰山岩画拓片乙纸，无任欣慰。弟素喜收集古刻拓本，惟岩画一门，当以此为创获，诚为石室中一大特色。欣喜之余，即写一跋尾，兹先将原稿乙纸附呈郢正，希不吝加墨其上掷还，以便打字，至企至企。秋虎可畏，未知尊地已能进入秋凉否？病后手颤，草草复奉，即请文安。弟退密顿首。八月十六日。

又《贺兰山岩画放牧图拓本跋》：

贺兰山岩画有狩猎、放牧、舞蹈等诸刻，曾见诸报刊介绍，为吾中华大西北之远古文化遗产。向往已久，亦淡然忘之久矣。日昨忻州市文联作家吾友陈君隐堂（巨锁）忽以拓本一纸见赠。衰年得此，为之狂喜不已。

岩画为阴文凿刻，与嵩山汉画像石刻之作阳刻者异。亦制作愈简朴，年代愈悠久之一证也。画中可见者：人二、马一、羊三。左起一人握长竿，从马背跃起驱策羊群，马张口而前，马前又一人握长竿徒行，意在束羊使之就列，以免散逸者。羊三头首尾相衔，行进中时时作回头状，形象极其生动。君于拓本空白处题诗"日之夕矣，牛羊下来"二句，盖明此刻为放牧而非狩猎也。爰为拈出，以著君之精鉴，不如仆之一览而过，泛泛不求甚解也。

抑仆又有言者，辛巳（2001）之春，君曾于役银川，亲临贺兰山下，目击岩画，有"观之再三，不忍离去"之语，其好古之情，殆如蔡中郎之于《曹娥碑》，欧阳率更之于索靖书矣。昔香山居士有云"劚石破山，先观镵迹，发矢中的，兼听弦声"之数语，以之移赠吾隐堂，可谓恰如其分际。君其莞尔一笑，受之可乎。二〇〇三年八月二十日。四明周退密，年九十更生后，书于海上安亭草阁。

读先生跋文，我不禁汗颜。贺兰山岩画拓片藏我处多时，实匆匆"一览而过"，其题句曾不假深思，亦顺手拈旧句书其上，仿佛而已，大略而已。而先生对岩画拓片，观察之细密，考究之精审，又将此岩画的形象逼真地再现给读者，这一切无不令我叹服。从中正可窥见老先生治学的严谨，行文的高妙。

随函尚附有《退密诗历》复印件二纸，存录诗稿6月2日2首，7月17日至31日7首，8月2日2首，8月10日7首，8月17日1首。于此，足见周丈与诗为伴，不废耕耘。愈感先生宝刀不老，诗思如泉。

周老好酒，见有句云："我虽户名小，亦颇酒思汾。""枯肠无酒润，闲坐听茶笙。""酒中有深意，浅酌幸毋呵。"……我生愚钝，得交周丈，自感幸甚，何日携汾酒赴沪上，一睹先生仙颜，把盏乞教，其乐何如。

先生与我诗、书（信）、题跋等已集录多多，从这些文字中不正可以读出周丈的道德和文章吗？行文之时，正值甲申上元夜，遥祝老先生体笔双健，童心永驻。（先生有句云："镜中惟白发，心里尚童孩。"）

<div align="right">2004年2月5日夜</div>

周退密（1914—2020），原名昌枢，号石窗，室名红豆宦，浙江宁波人。著名的收藏家、学者、书法家、诗人、文史专家。毕业于上海震旦大学。早年曾任上海法商学院、大同大学教授，后在哈尔滨外国语学院、上海外国语学院长期从事外语教学工作，参与《法汉辞典》的编写工作。上海文史馆员，上海诗词协会顾问。工诗词，擅翰墨，精碑帖，富收藏，大凡传统文人的雅嗜，他皆有造诣，郑逸梅先生曾称之为"海上寓公"。著有《周退密诗文集》、《墨池新咏》、《上海近代藏书纪事诗》（与宋路霞合著）、《退密楼诗词》、《安亭草阁词》等。

访周退密先生

　　记得郑逸梅先生有篇文章中说他曾请周退密先生为他的"纸帐铜瓶室"篆额。我依稀在郑老的一本著述中还看到过所影印的题额的手迹，只是印刷质量不算好，字迹有些模糊，大大影响了周老的书法水平。郑老还说周家是宁波的大户、富户，在沪甬一带颇有名气的，上海出现的小轿车，编为沪字1号的，就属周家。周家在上海还经营房地产，他家拥有的房子是数不清的。

　　周老现在是上海的名人，集教授、学者为一身，精诗词，擅书法，著作宏富，闻名遐迩。我与周老自2002年第一次通函请益，便得到了先生的赐教。数年中，朵云每颁，嘉惠后学，令我感动而敬佩。

　　2006年4月，我适沪上，15日午后4点，与周老通电话，预约拜访这位交往已久而不曾谋面的老前辈。周老说："你若方便，现在就可以来。我等你！"老人爽朗热情而有力的声音，给人以温暖和兴奋。随即打的往安亭路而来，旅友王建国、焦如意二君，意欲一睹退老仙颜，遂相偕同行。奈何司机不熟悉所去路径，加之寻购鲜花所用之时间，待到安亭路41弄，尽用去了半个钟点。车停"安亭草阁"楼下，一座花园式的小洋楼跃然眼前，心想着老人宽绰的客厅，讲究的陈设，叠架的图书典籍，满墙的名人字画，这该是一位房地产后人，一位教授学者的生活环境吧。

　　当我步上三楼的楼梯时，闻声而起的周老和他的夫人已站立门口迎客了。我赶紧趋前奉上鲜花："周老，叨扰了。"老人接过花束，随即转给

夫人，对我们说："请进！请进！"踏进屋门，却不是我想象中的大客厅，而是一间颇感拥挤的房间。门在东墙靠南的地方。一进门，两三步便有一张白色的板桌，长不满4尺，宽不足2尺，丁字儿临南窗搁置。老人请我们落座，我和王君面西而坐，焦君坐在桌子头，周老坐我对面，在桌子的另一方。其时，周夫人为我们每人沏上了一杯绿茶，香茶蒸腾着热气。按节令，已经过了清明，室内的温度似乎还不够高，周老着一件宽松的外套，头上还戴着用毛线编织的帽子，对我们说："接了你们的电话，我到楼下等你们，站了15分钟，不见来，就又上楼来。"

"对不起，让周老久等了。司机路不熟耽搁了很多时间，所以迟到了。"我说着，让如意把我们携带的五台文山绿石砚搬上案头，赠送老人。

周老抚摸着砚台说："这么大，这么重，我都搬不动，你们从忻州带到上海来，受累了，受累了。谢谢你们。"

我说："几年来，周老你每有新作出版，便费心寄我，供我拜读研习，大受教益；给我的每件书札翰墨，哪怕是片字只字，都视若拱璧保留着。"

"过誉，过誉，希望你多指教。你给我的翰札，也都留着，有人看见了，想要一件，我都不舍得。"周老说。

"此次来上海，能得见周老，是我们的荣幸，今后还希望周老对拙作多多批评。"

"你出的散文集，我拜读过很多篇，有文采，写得好。有新作，不要忘记惠寄上海的老朋友。"

"我写得不好，还会经常向周老讨教。你不嫌麻烦吧！"

"哪里，哪里。"

正交谈着，室内的电话铃响了，是海外来的，周老去接电话，我才有时间打量周宅的安排。不大的屋子，当地放一张双人床，靠东墙置一书橱，堆放着满满的书籍，西墙下，紧靠南窗的地方，置一张书桌，桌子上摆放着文房四宝，最为醒目是两只红木笔筒，一只搁着纸卷，一只插着毛

笔，西墙上挂着画幅，远远望去，看不清是谁人的手迹。桌前放着一把藤椅，那里当是周老读书和写作的地方了。我不禁想起刘禹锡的《陋室铭》来，这真是"山不在高，有仙则名，水不在深，有龙则灵"了。

待周老打完电话，又坐在我的对面时。我说："周老你的住所不够宽绰。"

"够用了。有23平方米之多呢，是租用的。适吾所适，起居其间，饮食其间，读书、看报、写作其间，更有老妻陪伴，乐其所乐，夫复何求。"老人漾着微笑，充溢着诙谐与幽默。看看表，是下午7点的时刻了，已打扰周老个把钟头，便起身告辞，老人说："请稍等。有一本书，是孙儿周京编印的，送给你们作留念。"周老说着从床脚柜中抽出3册《退密楼墨海萃珍》，是8开本，装帧典雅，印刷精良，封面上有高式熊先生的签题。老人用硬笔为我在扉页上题写了"巨锁先生惠存指正，九三弟退密面呈。二〇〇六年四月十五日于上海"。

我们手捧着周老赠书，再三感谢着老人的接待。步下楼梯回头时，老人仍伫立在草阁楼头，目送客人呢。

2006年6月20日

梅舒适印象

日本著名书法篆刻家梅舒适先生，以91岁的高龄于2008年8月27日在大阪辞世了。消息传来，我久久沉浸在对先生的怀想中。梅先生不独在日本书坛上有广泛而深远的影响，为传播中国书法篆刻艺术也做出了积极的贡献。他上百次地到中国来访问考察，交流书艺，与中国各地的书法篆刻家建立了深深的情谊。

1984年10月19日至22日，以梅舒适为团长，田中冻云为秘书长，以及团员平田华邑、谷村熹斋、青木香流、稻村云洞、饭岛太久磨和译员中野晓一行8人的全日本书道联盟代表团访华莅晋，先后在太原、交城、大同等地考察访问。我作为山西的陪同人员，与日本书家相处四天，留下了几缕难忘的印象。

访问团的行程安排是十分紧凑的，10月19日上午9时50分，日本书家在中国书法家协会副秘书长刘艺先生和译员贺寅秋女士的陪同下由京抵并，到宾馆稍事休息后，便浏览了双塔寺。在寺院的碑廊中，日本书家对墙壁上镶嵌的碑刻做了认真的观摩，有的书家以指代笔，书空比画，摹拟着碑刻中的草法。当来到双塔下参观时，仰观双塔凌空，伟然挺拔；俯察砖瓦遍地，杂然堆积。其时，双塔方修葺完工，而塔下之杂物，尚未清除。只见梅舒适先生步入瓦砾堆中，俯身寻觅，偶得半片残破瓦当，也会欣喜若狂，连连赞叹，逐以纸巾揩擦，品味赏读，然后用手帕包裹，收入行囊。以此意外收获，将作永久纪念。众书家也步梅先生之后尘，欲得残

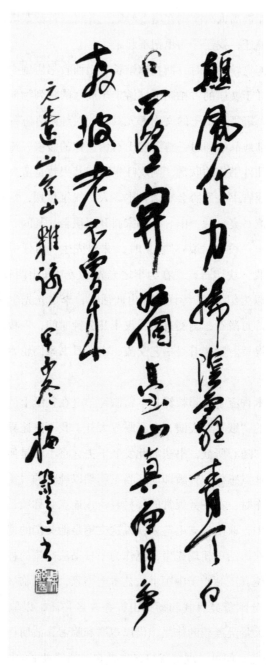

颠风作力扫浮云，
已扫崖居独卷舒，
山真面目争

故坡老云雪千本

元遗山京山杂诗

丙申冬 梅舒适

瓦当为厚幸。而饭岛太久磨则在塔下吟唱，并将一首咏双塔的俳句抄示于我，奈何时过境迁，我连一句也记不起来了。

在山西省博物馆参观时，博物馆馆长、山西省书协副主席徐文达先生陪同客人们徜徉于文庙的古柏阴下，游走于展厅的陈列物前，客人们询问着山西的历史，审视着出土的文物，尤其是面对纯阳宫陈列的石雕和书画艺术，都是仔细地品味，对一尊天龙山石佛头像的破损，流露出惋惜的神情；而对傅山几件书作的欣赏，则欢呼雀跃，其兴致是蛮高的。

晚上，山西省书法家协会宴请日本客人，气氛热烈，情意飞扬，互敬杯酒，共建友谊。宴会后，中、日书家召开座谈会。其间，梅舒适先生从手提小包中取出一枚石材说："在京时，朱丹先生（时任中国书协副主席兼秘书长）赠我一块印石，现在为李之光先生（时任山西省书协副主席）刻一方印章，以为纪念。"待译员译出此话时，李之光先生连连道谢。说话间，梅先生持刀凿石，剥剥有声，仅十几分钟时间，一枚印章，跃然眼前，大家鼓掌祝贺。紧接着是书艺交流，中、日书家们轮番开笔，笔走龙蛇，各呈风采。

就中，青木香流手持超长锋日本特制纯羊毫在宣纸上的挥写和前卫派书家稻村云洞的"纸笔"表演，令我眼界大开，我不禁诧异当今书法竟能如此任笔为体和随心所欲，书法如此发展下去，将不知是何面目？我有点迷茫了。然而这点感想，转瞬即逝。当王朝瑞以纯正的《衡方碑》笔意写出一幅隶体书作时，在一旁观赏的谷村熹斋连连点头称颂，并从一方精美的丝织品包裹中，取出一支毛笔来，说这支笔是他父亲的遗物，在他身边很多年了，现在送给王朝瑞先生，愿作为中日书法交流的趣话。须知这位谷村先生是一位真正倾心于中国书法艺术的书家，他以临《石门颂》一举获奖，后又十分倾慕吴熙载和杨见山，并改名熹斋，以取"熙载"的谐音，还收藏了大量吴熙载的作品，借以观摩和临习，故所作篆隶，一派吴让之面目。于此，便可以理解谷村先生喜欢王朝瑞隶书的原因了。

笔会后，年轻的饭岛太久磨兴犹未尽，特邀我和朝瑞并译员到他的下榻处，打开行囊，取出一瓶白兰地，分别倒入四个杯中，加入少许凉水，也没有什么下酒物，便举杯让我们对饮，我没有这种饮酒的习惯，只浅浅地呷一小口，颇有点苦涩的滋味，译员也只饮了多半杯，饭岛先生见我们对白兰地没有太多的兴趣，也不再敬让，便独自饮了起来。酒后，饭岛谈兴甚浓，介绍和谈论着日本的现代书法，待译员中野晓有人叫走时，才结束了我们的交谈，其时，已是夜深人静了。

　　翌日，日本书家由我和黄克毅陪同游览交城玄中寺。玄中寺，地处交城县石壁山中。山寺群峰回护，古柏峥嵘，殿阁嵯峨，香烟缭绕，钟磬清绝，梵呗声幽。这里是日本净土真宗的祖庭，时有日本高僧大德前来参访。当日本书家步入山寺巡礼时，处处虔诚礼拜，观摩题刻，寻幽访胜，僧院共话，岩畔听泉。不觉已到中午，遂就午餐，一席素斋，颇受称道。饭后到客堂小坐休息，就中，平田华邑微闭双目，手敲新购木鱼，节奏明快，"梆梆"有声，并唱诵起经文来，时有他人助唱，声调轻缓，多少流露出些许的苍凉来。

　　下午在晋祠游览，访隋槐周柏，观唐碑宋塑，在唐太宗《晋祠铭》碑亭内，书家们流连最久，宗法于二王书体的田中冻云先生，观摩尤为投入，神情专注，手摸心画。当大家步出碑厅时，他还立于碑下，似乎不欲离去。《晋祠铭》的艺术魅力，委实是动人心魄，令人倾倒的。

　　10月21日早餐后，梅先生在他的卧室要作书，我们送上纸墨，他以长锋，饱蘸浓墨，先为刘艺先生书一对联；然后书"逍遥游"三字小幅，以赠王朝瑞；为我书堂号"文隐书屋"，字兼简牍笔意。

　　上午陪日本书家离开太原，乘快车向大同而来。在软座车厢内，书家们相互交谈着，稻村云洞取出一本空白小册页，请梅舒适先生在上面作画。我只知道梅先生在书法篆刻方面造诣精深，影响深广，而不知先生擅画。但见梅先生取出一支"水毛笔"（一种特制的自带水墨的毛笔），聚精会

神地在素白册页上点画，一幅幅生动的简笔花卉在笔下流出，待十二幅的册页完成后，大家传观着，赞叹着，我也为梅先生精湛的绘画技艺而叹服。

在列车上共进午餐时，贺寅秋说今天是她的生日，餐桌上便多了一碗长寿面，梅先生还取出一本随身携带的书籍，作为生日礼物以赠贺女士。

到晚上七八点到达大同车站时，竟没有人来接站，这令我很感意外。随即与车站负责人联系，把客人临时引进贵宾休息室，然后与大同宾馆联系，请立即安排房间，并派车来接客人。还好，一辆面包车很快到来，便先请客人上车到"九龙饭店"进晚餐。待晚餐毕，到宾馆后，房间业已安排妥帖。客人入住，我方安心。

10月22日，日本书家饶有兴致地参观了云冈石窟、上下华严寺和九龙壁。那恢宏的古建，绝伦的雕塑和流美的飞天，无不让这些日本艺术家驻足观摩，顾盼往复，品读拍照，在他们的脸上不时地漾出了惊喜和仰慕的表情来。

是日下午外出前，梅先生拿出一方印章赠我，上刻"巨锁"二字，并在当日的日历纸上，钤出一枚鲜红的印花，旁注小字一行："左文，汉印中有此印式。"我手接印石，对梅先生致谢再三。印章至今存隐堂中，时有钤用，每拿起这方石章时，便想起了与梅先生等日本书家相处的日子。

1995年，我适日本，无暇去大阪谒访梅舒适，在神户时，曾与梅先生通了电话，互致问候。

梅舒适先生为陈巨锁治印

2004年，我游桐庐，在"钓台"的石壁上，刊有11个赫然大字"严子陵钓台，天下第一大观"，是梅舒适的手笔。要说梅先生与中国书法篆刻的情结，当与吴昌硕和杭州最深。他青年时，爱好书法篆刻，师从篆刻家河西笛洲，并致力于以吴昌硕为中心的近代中国篆刻艺术的学习和研究。以至于后来，

成为西泠印社的名誉社员，渐升为名誉理事，而后又被推为名誉副社长和吴昌硕艺术研究会副会长，大阪府日中友好协会常任顾问等。梅先生到中国访问，当以到杭州次数为最多。

几年前，梅舒适先生率团到并举办日本篆刻展，当我见到梅先生时，他有点老态了。在山西省文艺大厦举办展览开幕致辞时，梅先生不留译员的翻译时间，竟不停歇地一句一句往下讲，待主持人员提醒他时，他用了标准的中国话说："我以为自己是在日本发言。" 这一句引得参加开幕式的观众哄堂大笑。须知，梅先生早年在日本读大学时，是专修中国语的，也是一位汉学家，只是很少表露而已。1984年梅舒适先生莅晋时，曾应我之请写了一首元好问台山杂咏诗，后来收入"五台山碑林"。在名山胜景中，留下了先生的遗泽，也将传诸后世，人们游览赏读其作品时，自然会想起这位日本书家梅舒适。

2008 年 10 月 20 日

梅舒适（1914—2008），原名梅舒适郎，日本大阪人。1948 年在日本创立"篆社"。曾任日本书艺院理事长、日本篆刻家协会理事长、西泠印社名誉副社长、日本中国友好协会顾问等。曾将钱君匋与叶潞渊所著《中国玺印源流》翻译成日文，由日本木耳社出版发行。生前数十次访问中国，作书法篆刻交流。

印人王绍尊

　　王绍尊先生，河北省蓟县公乐村人。15岁时考入北平师大附中，毕业后入北师大生物系就读。"卢沟桥事变"之时，他正在京郊上方山采集标本。之后兵荒马乱，欲回北平不能，校方领队便宣布各谋生路。从此，绍尊先生开始了颠沛流离的旅途生涯。得同学之方便，先郑州，而运城，再临汾，后西安。在西安时参加了张仃、陈执中等漫画家所组织的抗敌漫画宣传队（王绍尊先生在中学时酷爱美术，有深厚的绘画基础，曾考入北平国立艺专），每天赶画漫画，张贴于校园、街头，宣传抗日救亡。后因西安屡遭轰炸，不得已又转徙汉中，再徒步经城固、褒城，到达四川广元。荒山野岭，羊肠小道，长途跋涉，备受苦辛。未几，又离开四川，经贵州抵达昆明。

　　抗战期间，昆明为大后方，各地大学多迁于此，文人学者星聚云集。绍尊先生遂立足昆明，先后执教于昆华女师和昆华中学。在昆期间，得以结识李公朴、张小娄、楚图南、闻一多、赵诚伯、李何林等知名人士，且常往过从，思想为之活跃，参加了各种政治活动。李公朴、闻一多二位先生遇难后，绍尊先生义愤填膺，便和同学们积极参加了全昆明的大学潮，接到多封恫吓信而毫无畏惧。

　　1946年9月，绍尊先生离开昆明，经上海回到北平。新中国成立后，在光未然（张光年）先生的邀请下，到新成立的中央戏剧学院舞台美术系任教。到1958年，响应支援山西的号召来到太原，先后在山西艺术学院、

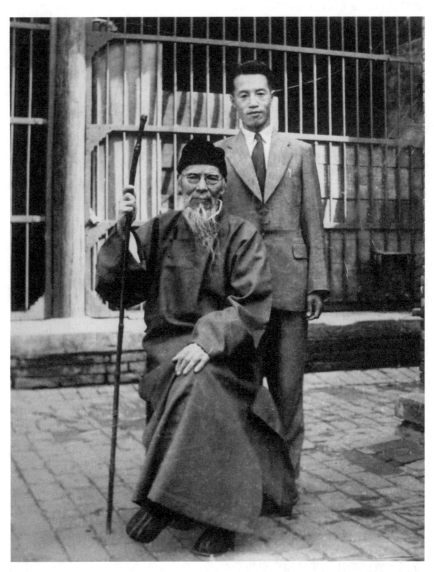

1946年摄于北京（王绍尊先生与齐白石老人）

山西大学执教21年，至1979年方离休回京定居。难怪绍尊先生对山西特别有感情，他说山西是他的第二故乡。

王绍尊先生的一生，基本上是在教席上度过的。他勤于备课，严于执教，且能因材施教，凡受教学子，无不感佩先生为人、为师的品格。他教素描，教透视，教美术史，教花鸟画，时时将心血倾注其间，至于篆刻之学，则是先生的余事，然而能卓然成家，为书画界所钦仰，也是有渊源可溯的。

早在北平师大附中读书时，绍尊先生便师从王君异学美术。王君异，名惕，是国画家王梦白的高足，当时是京华美专的教授，并兼教师大附中的美术课。承蒙王君异的引荐，又拜齐白石为师，此后便在齐、王二师的指导下学写意花鸟画，攻治印之学。

在昆明期间，通货膨胀，米珠薪桂，为维持生计，绍尊先生在教学之余挂牌治印，以为副业（当时闻一多先生也有此举）。几年间刻印两千余方，名声为之大振。1945年国共和谈，云南省文艺工作者联合会曾托李何林教授请王绍尊先生为周恩来、邓颖超、董必武刻了牙章。每谈及此，王先生便沉入对往事的回忆之中。

绍尊先生由昆明返平后，再度跟齐白石深造篆刻，白石老曾题署"绍尊印存""绍尊刻印"，以为绍介。其治印以白石为师，故风格亦近白石，又能远取秦汉意趣，近汲明清各家之长。所治之印，或古朴，或清秀，方寸之内，气象万千。当代海内外名人学者、书画家，诸如楚图南、李可染、叶浅予、冰心、李何林等一代人物，都曾请他治印。香港著名画家赵少昂得到绍尊先生篆刻后，便以"直逼秦汉，凌古铄今"为之评价。

"文革"期间，绍尊先生身处逆境，对篆刻仍孜孜以求，曾刻毛主席诗词印数以千计，并结印集出版。

先生离休了，时间方得宽裕，遂写了不少有关篆刻方面的文章见诸报端、杂志。又著有《篆刻述要》一书出版发行，启迪后学，颇受欢迎。

王绍尊先生为陈巨锁治印

《绍尊刻印》一书也已付梓，不久将与读者见面。

绍尊先生是我大学时的老师，我的第一方名章便是出自老师之手，此后先生多次为我治印。去岁，年近八旬的老人又为我治印两方。先生患白内障眼疾，还为我艰难辛苦地奏刀，我只有加倍地努力，方不负先生的厚望。

王绍尊（1914—2009），河北蓟县人。美术教育家、画家，篆刻大家，齐白石嫡传弟子。曾执教于中央戏剧学院舞台美术系、山西艺术学院美术系、山西大学艺术系。篆刻以齐白石为师，上取秦汉，下及明清，广泛涉猎，汲取各家之长，有鲜明的个人风格。篆刻作品载入《世界当代书画名家大辞典》。著有《篆刻述要》《绍尊刻印》等。

王绍尊老师小记

一

王绍尊先生是我大学时的老师。1958年，为支援山西艺术教育工作，王先生由北京调山西艺术学院任教。1960年9月，我考入该院美术系。从此开始，王先生成为我的恩师。老师是教学的多面手，凡解剖学、透视学、中外美术史等课程，他都兼任，而我最喜欢的是上先生所教授的写意花鸟画。王老师是齐白石的嫡传弟子，在他笔下的花卉草虫，自然流露出白石老人的神韵，花卉水墨淋漓，草虫楚楚动人。且老师勤于为学生作示范画，学生每出素纸，先生则欣然挥毫，故当年学子中多留有师尊之墨宝。

二

艺术学院是一所新建未几的院校，美术系资料匮乏，便请王老师赴京沪等地购买国画作品。老师忘却疲劳，四处奔波，购回张大千、李苦禅、王雪涛、傅抱石、蒋兆和、叶浅予、徐燕荪、陈缘督、任率英、刘凌沧、祁景西、李耕、程十发等当代名画家的山水、花鸟和人物一大批。记得这些作品大多是四尺整纸的尺幅，而每幅仅50元左右的价格，其中还有胡佩衡的山水四条屏，是胡先生晚年的代表作，也只160元。而当时院系的有些领导认为这批画买贵了，说什么"王先生出价也太大方了"。其实有些画家，如李苦禅、王雪涛诸位和绍尊师是师友之交，其画价都是很关

照的。此事，令王老师实实地不快了一阵子。然而正是因为有了这批作品，我们才有机会能够认真地观摩临摹，从中学到了不少传统的笔墨技法。至于这批画的价值，若以今天的价格去估量，它该是怎样的一笔巨大财富呢？至于它的艺术价值，则更是难以估量的。

<div align="center">三</div>

王绍尊老师是一位造诣精深的篆刻家，早在抗日战争年代，先生远走昆明，执教之余效闻一多先生之举，挂单治印，为龙云、卢汉等各界人士操刀，声名遂之鹊起。1945 年，国共和谈时，云南文艺界联合会特请他为中共领导人周恩来、邓颖超、董必武刻牙章三方，以为献礼。其间，曾和闻一多先生互赠印刻，传为佳话。

抗战胜利后，先生返回北京，遂师白石老人进一步钻研印艺，治印更加勤奋。新中国成立后，为楚图南、李可染、叶浅予、李一氓、刘开渠、陈叔亮、孙墨佛、赵少昂、徐邦达、傅天仇、袁晓岑等治印甚多。到山西后，在晋书画家以及一些政界人士，无不请先生治印。最为难能可贵者，凡朋友学生之嘱，也有求必应，分文不取，以今天之价值观来看，可称贵若拱璧了。

在"文革"中，先生被划为牛鬼蛇神一类，备受折磨。后斗争方向转移（斗走资派），老师稍得宽松环境，遂拣玻璃瓶厂石材之下角料，自己动手，锯制打磨，成一方方印材，终日操刀，不知倦怠，将《毛泽东诗词三十七首》全部篆刻，计得三百余方之多，成一巨册，又假山西省测绘局印制，分赠诸友好同道。此作虽非正式出版发行，影响却颇为深远。

1979 年，绍尊师离休返京安居，遂有暇整理印论和印稿，先后出版《篆刻述要》《绍尊刻印》等著述。前者由楚图南题写书名，李苦禅题"绍尊师弟白石师继人"，赵少昂题"直逼秦汉，凌古铄今"。后者为白石老人题签，由浦汉英和潘絜兹分别写了前言和评论。先生之印，得白石启蒙，

上追秦汉，入古出新，大朴不雕，神采焕然，诚大家手笔也。

绍尊师，生活十分简朴，而收藏印章、印谱却十分慷慨。曾记大学时，在闲暇的日子里，老师常常骑一辆破旧自行车，从坞城路到解放路，往返二十余里，光顾文物商店，选购自己喜爱的东西。有时手头紧缺，一时无钱，便把认购的东西订下来，待工资一发，便急匆匆送钱取物，往返又是二十多里。先生曾赠我"行人义事"等印蜕，那些明清印章，皆是他省吃俭用购来的。曾见白石老人题记一则："此印册，有十本。门人王绍尊以重金购于京华。想是吾子孙以易百钱斗米于厂肆也，重见三叹，以还王生。"于此，亦可见老师为篆刻艺术投入了巨大的精力与金钱。

老师治印，亦成教化，助人伦。其女含英，定居美国多年，老师遂为外孙女刻一名章，边款云："炎黄子孙，当不忘爱祖国。"真是滴水中，可见太阳。

今年（2004）将举办邓小平同志诞辰一百周年纪念活动，91岁的王绍尊老师应某展览之约，治印二方，一曰"改革开放"，一曰"功在千秋"，观其大作，皇皇巨制，朴拙劲健，宝刀不老，可喜可贺也。

绍尊师为艺，不独擅长书画篆刻，对戏剧、音乐，亦颇有研究，尤精琵琶、二胡演奏，是已故琵琶大师李廷松的第一个门生。我在校时，尝于花朝月下，过老师门前，闻琵琶声起，弹拨至激越时，嘈嘈切切，有如马蹄相践，兵戈相驳，不禁驻足良久，曲终而去。先生亦善制琵琶，曾让我托梨乡原平同川朋友为老师代购梨木，以制琵琶之用。其所作之音响，真不亚于乐器店之精品。

老师演奏琵琶，多有佳话流传。早在1992年，89岁的老教授浦汉英先生曾回忆说："抗日战争末期，在昆明北仓坡，我的寓所，我与宋方（浦夫人）特邀李公朴先生、李夫人张曼筠女士和绍尊先生小聚。饭后，绍尊先生演奏了琵琶古曲——《十面埋伏》，以表达抗战必胜的爱国热忱，余音绕梁，至今记忆犹新也。"

五

绍尊老师对人，一字以蔽之曰："诚。"唯其诚，朋友众多，相交弥久，情谊愈深。先生以诚待人，亦以己度人，以为"我对人诚，人对我亦诚"。孰知，当今人心不古，不免上当受骗。

十数年前，太原某朋友介绍一位将赴香港定居的教师，携其子拜访王老师，言其子喜爱篆刻艺术，欲拜先生为师。王老碍于朋友介绍的情面，便也勉强同意，遂行拜师礼——共进午餐，摄影留念等。临别时，此父子二人提出要求，希望赏读老师所藏书画。老师以为既然收为弟子，遂出示部分藏品，以供展玩。岂知这一展示，那父子二人趁老师不注意空儿，竟将几件历代名人作品裹去。谈起此事，老师只是三个字："我犯傻。"

数月前，老师到前门外某印章专卖店，挑选了十数枚带盒的鸡血石，一时身上所带现金不够支付，便对店主说："钱不够，印石暂存一边，我有存款折，就近取来，即可交付。"

"可以，可以。"店主答道。

老师取款归，如数付上，见所挑石材印盒尚在柜台，也不数数，收入提包，匆匆离去，耳后还听见店主说："你数数呀！"待归家，取出石章一看，数目虽不少，然货已调包，店主以次充好，老师再次受骗。谈到此事时，又是三个字："我犯傻。"且一笑而已。"君子可欺以其方。"信然不虚。

六

老师对艺术的追求和探索，捉摸得很透彻、很深刻；而对生活的处理似乎力不从心，或者说有些顾不过来的感觉。在山西艺术学院和山西大学执教时，他一人在太原生活。在其宿舍里，概括为一个字："乱。"起床后，被子往一边推去，蚊帐也不收起。桌子上、椅子上、地上、床头，到处堆放着书籍。有人来，还得临时把椅子上的书拿去，客人方可落座，

从画案上清理出一块小地方来，为客人泡一杯碧螺春，日本产的青花瓷杯随即泛出几分典雅。

20世纪60年代，到学校食堂买饭吃，需先用现金和粮票兑换成菜金和饭票来使用。每月初，新兑换菜票饭票后，老师每人食堂，总是把所有票证卡在手里，厚厚的一大叠，自己点要饭菜；菜金、饭票让管理员拿。

老师归京后，独自由保姆小玲照料着，生活一如其旧，家中没有一件像样的新家具，室内东西杂乱地堆积着，唯有墙上的书画不时更换着，洋溢着神采，散发着墨香。老人坐在斗室里，或作画，或治印，遨游在艺术的无边天地里，其乐无穷。此岂非君子"居无求安"之谓欤！

七

1960年9月，我入山西艺术学院美术系，1962年9月并入山西大学艺术系美术专业，在校前后5年，与绍尊老师朝夕相见，在学业上，受师谆谆教诲，我有点滴进步，老师为之高兴而加鼓励。离校后，迄今已40年，音问不断，在生活上，我遇有不顺，老师甚是关切而垂爱有余。

"文革"后期，我到山西大学去看望老师，相见甚欢，交谈终日。临去时，师以大幅《石门铭》原拓见赠。我致谢而拜领，后又以张瑞图立轴墨迹示我，并说："此件作品，是我多年收藏之物，也送你，虽为'四旧'，尚可作参考之料。可将大幅分割开来，单字贴入《红旗》杂志内。"我不敢也不能接受老师如此珍贵的馈赠。然而此中情意，我是没齿不忘的。

老师是大篆刻家，我的常用印，自然多请其奏刀。1962年，所刊"陈巨锁"三字名章，至今一直钤印着。我喜收藏，曾请老师治"巨锁清赏"四字印，其边款云："巨锁老弟，交接天下书画名家，收藏亦富，嘱刻此收藏印。"我得新居，老师闻之甚喜，遂治"隐堂"二字印为贺，边款云："巨锁老弟于八十年代喜迁新居，尚宽绰，设一书斋，名文隐书屋，亦称隐堂，特请文化界前辈楚图南老先生题写斋名，以志庆。"老师与楚

先生相交数十年，情谊笃厚，故我的斋额是请绍尊师向楚老代求的，楚老不独为我题了额字，还写了黄庭坚"愿为雾豹怀文隐，莫爱风蝉脱骨仙"的诗联。这自然是因了王老师的面子。1992年，我自日本归，老师又刊二印为赠，其中一方为"窗明几净，笔墨精良，人生一乐"12字白文印，边款云："欣闻巨锁老弟，赴日交流书艺，载誉归来，喜于灯下刻此二印，赠为纪念。"

老师居京后，我每次往京，必抽出时间去探望，并请教诲。老人居天坛南门，每日入园锻炼，寒暑不辍。见小玲说，有次上午老师去园中散步，走累了，便坐在松荫下小憩，竟悄然入睡。我听此介绍，忽然忆起了罗两峰为老师所绘的《冬心先生午睡图》，奈何我没有罗传神写照的功力，否则也会画一幅《绍尊老师午睡图》。

月前，我自秦皇岛归晋，经道北京，为去拜望老师，在京滞留半日。91岁的老人了，身轻体健，鹤发童颜，精神矍铄，思维敏捷，实在是难得的。傍晚，我陪老师徒步就近在正阳饭店共进晚餐，老师甚是高兴。临别，赠我斗笔一支，并说："这笔是70年前之物，当时我读北京师大附中，同班同学徐绪塈赠我的。绪塈说此笔是他的叔父徐世昌（曾为北洋政府大总统）送他的。绪塈的父亲徐世襄，其篆书写得也是很好的。今将此笔转赠于你，看合用不合用。"虽一支毛笔，却寄托着恩师对我的厚望，我只有不懈的努力，以取得些许的提高，来回报老师的深情厚意吧！

<div align="right">2004 年 7 月 2 日</div>

梦参法师参访记

一代高僧梦参老法师以世寿103岁的高龄，于2017年11月27日在五台山真容寺圆寂了。他的四众弟子以及所有受过法师开示或不曾一睹法师真容的信众，皆以各种形式表示对老和尚的哀悼和怀念。几天来，老法师充溢着大慈大悲的亲切面孔，总是浮现我的脑海，幕幕场景，有如过电影，不独画面清晰，似乎还夹带画外音，是老和尚开示的声音，亦复发人深省。

大约是在20年前，我订一份《佛教文化》的杂志，在某一期中，有一篇文章，约略是介绍梦参法师奉倓虚法师之托，于1937年往闽南迎请弘一法师到青岛湛山寺弘法的经过，书中附有一副梦参法师的书法对联，一派弘一法师书体的韵致，令我眼前一亮，这是我第一次知道了梦参法师的法号，我生也晚，弘一法师的墨迹，自然不曾得到过，求一幅梦参法师的墨迹，也甚欣慰。知道梦老于夏天在五台山弘法，便托友人帮助，于2005年求得法师的墨宝，也是一副对联："超脱世俗成正道，尘缘了却证菩提。"下题小字款"沙门释梦参，书于五台山普寿寺，时年九十岁"。字以淡墨写成，尺幅不大，高可2尺，宽约5寸，体参颜柳，楷则庄严，却无些许弘一法师书法遗意，想来梦老久已不复临习弘一法师字体了。

到2006年夏天，我适五台山消夏避暑，8月13日上午，于普寿寺法堂听梦参老法师讲经，讲的是《大乘大集地藏十轮经》。我是第一次见到老法师，91岁的老人了，健步走上讲台，虽有侍者在左右，却不要扶持，

精神矍铄，声音洪亮，偌大的法堂里，坐着几百人的僧尼和信众，静静地听着法师的讲解。此《地藏十轮经》，已开讲多天，偶然来听，有些摸不着边际，加之我不时观察着法师讲解的神情和动作，竟没有留心讲解的内容，我实在是一个不合格的信众。是日下午3时，我到客堂拜见了梦参法师。梦老重听，我把要问的事情写在一块小板上，请法师开示，梦老一一解答。其中尤以迎请弘一法师在青岛湛山寺的情况介绍得翔实而具体。近70年的时间过去了，老法师侃侃而谈，绘声绘色，也见梦老记忆的惊人，90多岁有如此敏捷的思路，也复让人钦佩和叹服。问起法师随侍弘一大师半年，得其身教言传，大受教益，也颇得大师褒奖。临别，大师书《华严经·净行品》，以赠法师留念，此墨宝能否印行传世，以供大家品鉴学习？"那件墨迹存北京妹子家，在'文革'中，已被焚毁，世间再难见到了。"法师略作沉思如是说。还说些什么，已不记得。此行，我和内子石效英同去参访，我们和梦老拍摄了合影照。临别，梦老还以其著述一册赠我，又以照片一帧相赠。在玉照上，法师身着赭色僧衣，胸前挂一串琉璃佛珠，满脸漾着微笑，实在是一位可亲可敬的慈祥老人呢！照片下方书"善用其心"四字，我请法师解析这四个字的含义。法师说："这是

高僧梦参法师相

211

《华严经·净行品》中的句子，智首菩萨问文殊师利菩萨说：'要想成佛，要想得无上智慧，要想断一切烦恼，应该如何？'文殊菩萨告诉他：'佛子！善用其心。'——'念《净行品》，发一百四十愿就可以了。'要始终保持一颗纯净心。"得老法师的开示后，便在案头置一册《净行品》时作诵读，以清其心。然正知正见，能变成正觉正行，却是要长期修行的，谈何容易。

2010年8月，我曾写过《五台山消夏十日记》，于8月7日的日记中，有一段文字："下午3点，复往普寿寺，拜见梦参老，听其开示，大受教益，九六老人，现身说法。接待信众，日复一日，指点迷津，其言其行，令人感动。"这段文字太过简略，我清楚地记得，那次见面是在普寿寺法堂后的一个小院，名为"清凉阁"，内中有二层小楼，二楼的东稍间是法师的佛堂，参访者男女信众约80余人，大家席地而坐，听老法师介绍他的学佛经历，特别是提到他的坚定的信念。法师说他坐了33年监狱，不隐瞒，不怨尤，认真改造，这是消业。"出狱后，就到中国佛学院教书，而后，又应邀到闽南佛学院。到了美国、加拿大或是各地，我看道友都对我还很好嘛，我还不是很坏的人。什么意思呢？当你受到挫折，你不能失掉信心，不要认为三宝没加持，是你自己业障在前。或者因为某种因缘而失落，都没关系。不能因为遇到挫折，因而感觉'我很冤枉'。世间是平等的，佛法从来是平等的，一切事物都是平等的。"我在梦老著述的文章中，又看到这段文字，就抄录下来，它确是度人度世的金针呢。

此后，很久没有去参访梦老，但在视频和报纸上，常常能看到老法师的活动信息，特别是盛况空前的百岁纪念活动，我为之高兴，并遥致祝贺。2014年8月底，梦老弟子隆明师到忻造访，我适外出，未能一面，遂托王秋生先生转我致梦参老和尚百岁纪念茶饼等礼品，方外师友，不忘在远，亦复令人心生欢喜而感激无喻。

10月2日下午，偕王秋生先生等上五台山，于3点许到真容寺，在监

院隆明师导引下，入方丈院小楼二层的方丈佛堂，拜见了梦参法师。待我们步入佛堂，法师起立，合掌欢迎，我们趋前问候，亦合掌礼敬。但见百岁老和尚，精神健旺，笑容可掬，热情待人。待法师坐定，我将拙书三件逐一奉上，请师赐教，先打开第一件条幅，上书"究竟清凉"四字，法师竖起大拇指，连说："好！好！谢谢！谢谢！"第二件是一副对联的内容："如来境界，无有边际；普贤身相，犹有虚空。"第三件是抄录唐代归宗志芝庵主的一首诗："千峰顶上一间屋，老僧半间云半间。昨夜云随风雨去，到头不似老僧闲。"法师一一观摩，随时褒奖赞叹，脸上始终漾着微笑，和大家合影留念，解答大家提出的问题。

叙谈有顷，有云南佛教协会会长等30余人求见法师，我等便退至茶室小坐，顺便问起老和尚当下生活起居状况，隆明师给我做了详尽的介绍："老和尚每晚2点半起床，诵经三小时，至5点半吃早点，四个小菜，一碗稀饭，还吃些干食，饭量比我还大。"隆明师喜悦之色，溢于言表，大概是为师傅的食量而高兴。接着又说："饭后，每日总要看电视新闻。看完新闻，回卧室休息。然后，从卧室穿佛堂，到这茶室来散步，因为这里室内面积阔大。老和尚的精神上午不及下午好，上午散步要挂杖，下午则不需要。散步后，便与弟子共话，讲经说法。12点午餐，餐后休息到下午三点。3点后，每星期三和星期六，在一楼客厅有半小时的时间接待信众，信众排队从老和尚面前鱼贯而行，老和尚向信众合掌致意，信众以一睹一代高僧神采为幸运。平时坚持散步，每天下午4点还准时洗直肠，老和尚患有直肠癌。20年前在美弘法，首先有中医师在把脉中发现说：'法师直肠有问题。'后由西医诊断为直肠癌。由美回台湾后，老和尚说：'我已八十年纪，又是出家人，就不动手术了。'然在弟子信众一再恳求下，八十老人在手术台上受了7个小时手术过程，这是多大的磨难呀！"回忆到师傅在台湾手术时，隆明师的脸上呈现出几许痛楚的表情，隐含着弟子对老和尚无限的关爱。

"老和尚33年牢狱之灾后，这又是一劫。"我插了一句。"手术过后，20年来，每日灌肠，由侍僧帮助灌水，清洗肠道需一小时。清洗时，老人坐着看报，很是平静。"我又插话说："真是奇迹，不可思议，老和尚得如此病症，20年米竟能康健弘法，行脚天下，令人钦敬。"隆明师接着说："老和尚灌肠后，稍作散步，便就晚餐。餐后，很早就上床休息。夜间有两位僧人值班，床前一人，佛堂一人，轮流照看老和尚，以防不适，或有所需。"听到弟子对师傅如此细心周到的安排，关爱之心，不独令人感动，也当是每个人感恩父母，感恩师长的榜样。

吃茶叙话后，隆明师导引我们参观了正在兴建中的真容寺，回头望望尚在接待四众弟子的方丈楼，与隆明师合掌告别。当日傍晚返回忻州，佛门半日，印象深深。

回忻数日，得诗二首。

《过五台山真容寺》（其一）：

　　万佛留胜迹。（其地原为"万佛洞"）
　　古洞化城开。殿阁诚唐构，（新建大殿，为仿唐结构）
　　浮屠远凡胎。（寺有元代砖塔，颇为精美）
　　松门白云度，丈室素心回。
　　南山悠然见，（于方丈院二楼茶室，可见南山寺胜景）
　　疏钟自往来。

《访五台山真容寺百岁老和尚梦参上人（试为藏头）》（其二）：

　　梦中入古寺，参拜见真容。
　　法性长空月，师尊岭上云。
　　一生果遂愿，代香妙高峰。

214

圣教方启悟，僧肇又传钟。

（师培育僧才，绍隆佛种。功德无量。有弟子隆明者，若僧肇依止罗什）

一代高僧梦参老和尚归西了，我从书箧中拣出梦老赠我的另一件书法墨迹横幅"心迹双清"，是老和尚99岁的手泽，题了我的名款，钤盖了三方印章，一为朱文的"梦参"，一为白文的"真容"，一为手持莲花的肖形引首印。99岁的老和尚，随意写来，人书俱老，不拘形迹，一片清凉。赏其书，想见法师把笔挥毫时的倩影。不禁引颈五台山中，怀想在妙高峰下几次亲炙老和尚开示的恩德，"一说话，一举动，就把人的道心激励起来，这都是不可思议的事！"（倓虚句）。老妻石效英也把法师所赐之石榴红佛珠找了出来，反复摩挲，也复沉浸在老和尚多次为之加持的怀念之中。

2017年12月4日

梦参长老（1915—2017），黑龙江省开通县人，梦参长老毕生致力于恢复僧伽教育，建寺安僧，弘法足迹遍布世界各地。梦参老和尚经历了中华民国与新中国这两个大时代，他曾经亲近过近代著名高僧天台宗第四十四代祖师哈尔滨极乐寺首任住持倓虚大师、律宗高僧弘一大师等诸位大德，并且深受弘一大师的影响，在弘扬地藏法门方面有突出成就。有禅学系列《修行》《随缘》《禅》等著述出版行世。

潘絜兹先生与山西壁画

还是40年前我上初中的时候，在一本杂志的彩色插页中，看到一幅题为《石窟艺术的创造者》的国画，那恢宏的场面，富丽的设色，高古的线条，让我对之出神，久久不忍释卷。这幅画的作者便是潘絜兹先生。其后我又读到了先生介绍《敦煌莫高窟艺术》《敦煌壁画》的小册子，使我对敦煌石窟有了初步的了解，并产生了深深的向往之情，这也许是先生无意中为我40年后两次赴敦煌巡礼拉上了红线。再后来，我对潘先生的名字就愈来愈熟悉，先后看到他的《孔雀东南飞画传》《阎立本和吴道子》及报纸杂志上所发表的美术作品和评论文章，在我的藏书中也有了一本《工笔重彩人物画法》，这些书籍都为我后来走上美术道路产生过不少的影响。

1952年山西永乐宫壁画的发现，在美术界引起了不小的轰动，后来中央美术学院的临摹品在日本展出时，据说王冶秋先生还专程前往解说。对壁画艺术，潘絜兹先生也曾撰文在《中国画》杂志上予以评介。其后因三门峡水库的兴建，永乐宫的所在地永乐镇是淹没区。为永乐宫的迁建和壁画的搬迁，潘先生也大费心血。到1965年8月，先生又主持了迁建后壁画的修复工作。其时，我正毕业于山西大学艺术系，与另外7位同学被临时抽调到壁画修复组，做潘先生的助手。记得第一次见到心仪已久的画家是在太原火车站，这是一位体魄壮实，面孔和善、衣着俭朴，说话不多，似乎有点木讷的人物，但没有丝毫的客套和应酬，真朴的为人，给我留下

了深刻而难忘的印象。

永乐宫是国家重点文物保护单位，壁画是精美的稀世艺术品。在修复过程中，潘先生要求我们一丝不苟，十分严格。三清殿西壁所画一躯蓝衣仙伯，手执笏板，俯首前视。而一目残破，先生补绘此目时，极为审慎，正所谓九朽一罢，直到阿堵传神，方落墨上墙。而东壁所绘"七宝炉"，早年因有人为从壁画上刮金所毁，其图案更是残缺不全。先生结合残留部分并参考殿内有关纹样，先在白纸上数易其稿，直到与原作衔接得天衣无缝时，方下笔勾描，然后沥粉、贴金，使"七宝炉"重放光彩。

永乐宫地处中条山以南，时值秋冬，无些许寒意，杂花如燃，丹柿垂红，深宫大院中，回廊曲槛，景色尽够赏读的，然而我们的工作却是十分的单调，日日修残补破，如同晴雯补裘似的，不得半点疏忽，严肃认真。有些小的纰漏，也逃不脱潘先生的眼睛。永乐宫的伙食，那更是单调，主食是馍，中午虽有菜吃，却是开水煮豆腐、粉条，加少许咸盐，连酱油也不放。另有辣椒或芫荽。早餐喝稀饭，有时加红豆，便多喝它一碗。也有另外时，某日潘先生从红豆稀饭中捞出了一只蝎子，仍把所剩的半碗喝了下去，大家劝先生换一碗，先生说："锅里煮了半天，再换一碗，还不是一样的。"饭后，潘先生只对炊事员说："做饭要注意卫生，哪能煮蝎子吃！"这是30多年前的往事了，要是在今天，吃蝎子却是时尚呢！

在单调的生活中，潘先生却是超常的勤奋，他每日起得很早，中午有时也不休息，总是带着一个白本儿在大殿里收集资料，当壁画修复工作结束时，先生画了厚厚的一本子。

在节假日，大家也搞一些有兴趣的事情，记得古建专家杜仙洲到永乐宫后，在潘先生的倡导下，为大家做了一次古建的讲座，我那一星半点的古建知识，开始便是从杜先生那里听到的（后来也曾听过北京大学宿白教授对唐建的讲授）。在国庆期间，潘先生和我们四位同学渡黄河，逛潼关，上华山，攀高探险，其乐无穷。

潘絜兹先生国画人物

　　永乐宫壁画的修复工作，三个月就圆满完成了。在修复过程中，潘先生言传身教，在人品上、在艺术上使我们获益匪浅，同时也结下了深厚的情谊。返并时，一同观摩了平遥双林寺的泥塑艺术，在太原期间，潘先生还应邀为山西大学艺术系美术专业的同学们做了国画重彩人物的示范。先生回家后，我们一直有书信往来，我到北京时，总要去北宫房17号看看潘先生。某次，潘夫人不在家，先生还亲自为我做饭吃，至今令我难忘。

　　"文革"后期，有壁画出国展览任务，受批判之余的潘絜兹先生又应命到山西组织壁画临摹工作。他带领一些青年美术作者，从晋南到雁北，从上党到五台，选临了壁画精品，也为山西青年美术家继承壁画遗产、提高创作水平、培养人才做出了贡献。

　　那是1974年秋天的事，我专程去繁峙岩山寺去探望先生。他住在寺门侧的一间东房里，破旧的老屋漏着天，雨天"床头雨漏无干处"，晴夜

"满天星斗插屋椽"。我感叹先生的苦辛。先生却说："这里空气好，是休养和学习的好地方！"先生对岩山寺的壁画评价很高，他认为此壁画可填补金代绘画在画史上辉煌的一笔。返京后，先生立即撰文《岩山寺壁画亟待保护》。在《文物》杂志上发表，呼吁列为全国重点文物保护单位。文章引起了文物部门和有关专家的高度重视。不久，岩山寺果然成为国家重点文物保护单位，我以为这首先是潘先生的功德。

打倒"四人帮"后，60多岁的潘先生焕发出无比强烈的创作热情，每日凌晨即起，整日作画不辍，两年中创作了以汉乐府《调笑词》《屈原九歌图》《白居易长恨歌》等200余幅工笔重彩的新作，遂于1980年1月在北京北海普安殿举办了个展，我专程赴京参观学习。我坐在"春蚕画室"，面对这位早年在京华美术学院跟徐燕荪学习工笔人物画法，后来又投笔从戎，跟随爱国将领张自忠将军转战豫、鄂的抗日战士，直到后来远走河西，在敦煌石窟中研究隋唐壁画，直窥顾、陆、张、吴的堂奥，而终成一代大家的潘絜兹先生，崇敬之心油然升华。这位被于右任先生誉为"继往圣绝学、开国画新机"的画师，为了编辑出版《山西壁画》《岩山寺壁画》，应文物出版社之邀，再次来到山西，一个半月的时间，跑遍了三晋大地，整理着古代艺术遗产，传播着艺术知识。先后在太原、大同做了有关壁画艺术的报告。紧接着又在太原举办了个人画展，在五台山参加了"京津晋年画创作座谈会"。

潘先生为山西文化资源的发掘和整理做出了很大的贡献，三晋人民感激他，永远记着他。今先生已是82岁高龄了，他的故乡浙江省武义县柳城人民政府兴建了潘絜兹艺术馆，画家把他毕生的大部分力作捐给家乡人民。1995年10月15日，在柳城龙山公园隆重揭幕，我收到了"请柬"，兹因访美初归，未能出席，遂书俚句，以为祝贺。句云：

旷代工笔惊俗眼，一堂重彩展新姿。

鉴古开今参造化，宣平骄子老画师。

潘絜兹（1915—2002），原名昌邦，浙江宣平人，当代著名工笔人物画家。

历任中国历史博物馆美术组组长，《美术》月刊编辑，《中国画》主编，北京画院专业画师及艺术委员会副主任，北京工笔画会会长，中国工笔画学会首任会长，中国美术家协会北京分会副主席。

1932年入北京京华美术学院，师事吴光宇、徐燕荪，专攻工笔重彩人物画。1937年入伍，在张自忠将军部下做宣传工作。曾在四川临摹蓬溪梵明寺壁画。1945年到国立敦煌艺术研究所从事古代壁画的临摹研究工作。曾任台湾台北民众教育馆艺术部主任，主编《民众画报》，后得于右任先生资助，从事敦煌艺术研究。1949年在上海军事管会艺术处美术工场工作，并参加上海市美术家协会。

1951年调北京参加筹备敦煌文物展览，后任中国历史博物馆美术组组长。1956年到1957年访问波兰和捷克斯洛伐克等国，考察文物保护和壁画修复工作。1958年调中国美术家协会工作，1956年调北京画院工作，同年主持山西永乐宫迁建后的壁画修复工作。

曾先后在兰州、西安、南京、上海、台北、北京及新加坡、日本等地举办个人画展。1995年10月15日，潘絜兹艺术馆在他的家乡柳城龙山公园建成开放。有《工笔重彩人物画法》等多种著作出版行世。所作《石窟艺术的创造者》曾获1982年"法国春季沙龙美展"金质奖。

潘絜兹与五台山

　　繁峙朋友以岩山寺壁画的精印品一轴见赠，面对画面上细密严谨的建筑和典雅秀美的人物出神时，我不禁想起了为保护岩山寺壁画而做出杰出贡献的潘絜兹先生。

　　那还是20世纪70年代的事情，时值"文革"时期，国家有关单位拟组织中国古代壁画出国展出活动，著名画家潘絜兹受命到山西来，带领一批山西的青年美术工作者，从晋南到雁北，从上党到台山，选取壁画临摹对象，并来到了繁峙的岩山寺。

　　岩山寺，地处台山北麓，在繁峙县城东北约90里的天岩村，寺内保存有金代壁画。这些壁画，不独具有高超的绘画技艺，是珍贵的艺术品，同时也是宋金时期社会场景的写照，有如张择端的《清明上河图》，生动具体地揭示了当时的社会生活，各色人物，市风民俗，建筑百器，服饰衣冠，宗教文化，故事传说，等等，可谓解读和研究宋金历史的一卷翔实的图录。

　　1974年暮春时节，潘絜兹先生偕同年轻的画家们，风尘仆仆前往岩山寺。此次临摹活动，我也是被抽调的对象之一，因为单位工作一时走不开，便未能参加，失去了一次向传统艺术临摹学习的实践机会，也失去了再次跟随潘先生随时请教的机会。（此前，于1965年冬天，我曾参加在潘絜兹先生指导下的永乐宫壁画的修复工作）每想到此，心中总会泛起若有所失的感觉。

是年5月，我适繁峙，公干之余，于27日，我偕同刘尚鹏同志，乘车到南峪口公社天岩大队，去探望潘先生等一行。到得山门，但见古寺荒凉，草衰风低，断碑仆道。于庭院中，山寺正殿，仅存残基，瓦砾堆积，破败之景，跃然眼底。唯聊可慰藉者，四棵古松，挺然而立，松涛阵阵，瑟瑟传响，苍凉中透出几分生气。

山寺有南殿，为文殊殿，面宽五间，进深三间六椽，歇山顶。所言岩山寺壁画者，正在其中。步入文殊殿堂，看到画家们正在聚精会神地勾勒画稿，俨然潘先生在20世纪50年代创作的《石窟艺术的创造者》一画的景况。待我走到潘先生身边时，他才发现我不期到来，甚是高兴，随即放下手中的画笔，问长问短。画家中有我的同学王朝瑞、赵光武、李增产，也拥拢过来，还有我熟悉的冯长江、卢万元等朋友，久不见面，偶然相值岩山古寺，咸来问讯。待与各位互致问候后，潘先生导引我在殿内观摩。

首先看到的是一尊南向的水月观音塑像，半倚半坐，丰姿洒脱，衣着线条流畅，面目端庄而饱含慈悲。其他几尊胁侍塑像，造型俊美，装饰简洁，神采焕然，耐人品读，为金代遗作，犹存唐时风韵。所惜佛坛上的主尊造像，只留一尊英武的雄狮坐骑了，色彩虽不再鲜焕，却给人以古香古色的快愉。遥想八百年前，大殿新塑初成时，那佛坛上是何等的佛光普照、金碧辉煌的光华世界呢！

一定是看到我对塑像出神的傻样子，一向不苟言笑的潘先生，突然笑道："这雕塑精美，更精美的还是那些壁画！快去看看吧。"听到笑语，我才缓过神来，又跟着先生在壁画前巡礼。在西壁前，先生指点着壁画上的每一场景，给我介绍了释迦牟尼从降生，到出走，到苦修，到成佛，到布教，到涅槃的故事，还不时提醒我搜读壁画上那些长方墨线框内的文字，它点明了每个故事的内容，起着对读者的提示和导读作用。而在东壁前，潘先生除从内容上给我做了简要的介绍外，更多的则是对壁画艺术和壁画资料价值的阐述。他说整幅墙面，以通景式的构图，以青绿重彩的设色，

以工细缜密的线描，以经变故事为中心，以云、树、山石、流水等自然景观既分割又连缀的手段，完成了有聚散，有起伏，既分组又统一的庞大而繁复的绘画题材，这就是匠心独运了。

潘先生又指着壁画中的楼阁、宫殿、寺塔等工整而宏伟的建筑，为我剖析了唐宋"界画"的画法。他说岩山寺壁画上建筑的画法，正是继承了唐人李思训、宋人郭忠恕的界画优秀传统，为我们留下了这些精美的典范。我们这一代人，应当认真地学习和传承，绝不能把这一古法失传了。先生说这番话的时候，其神情是十分庄重的，似乎话音也有些加强。

然后，又指着壁画上的不同人物，先生说，佛教故事是外来的，而画中的人物，已然完全中国化。不管是宫廷贵胄，还是村野百姓，看看仕女的装束，无不是宋金时期中原人物的写照，除却经变故事本身外，画中所反映的社会风貌和人物活动，也极生动具体，诸如水磨图、挤奶图、戏婴图、赶驴图，以及对酒楼茶肆中市井人物的刻画，神态毕现，呼之欲出；而对器物的描写，精工细腻，应物象形。

至于对王宫生活的描摹，更是曲尽其妙，多彩多姿，这缘于壁画的领衔画家王逵，他曾是"御前承应画匠"，对宫廷生活自然是十分了解和熟悉的。说着，领我去看一则壁画题记，其字迹虽多模糊不清，但其中"大定七年""画匠王逵年陆拾捌"等字样，尚清晰可见。听着解析，品读壁画，我不禁为潘先生对壁画细致入微的观察和对佛祖本生故事的熟稔，以及对绘画技法的研究，竟能如此的深刻和精致而惊叹。刘尚鹏对我说，听了潘先生的讲解，如同听了一堂故事会，对释迦牟尼的生平有了一个深刻的印象，看这些壁画，也看出了门头夹道，实在有意思。

岩山寺的壁画尚未赏读完毕，已到午饭时间。画家们在寺院西厢房自起炉灶，由山西省文管会的同志负责，在繁峙县政府的配合下，来完成壁画的临摹工作。由于时在"文革"期间，生活物资十分匮乏，加之天岩村，地处深山老林，交通极不方便，这里几乎吃不到蔬菜，权以山药蛋

（土豆）作菜吃。偶尔，由县里买些豆腐回来，那便是改善生活了。时值四月底，地里有甜苣（一种野菜）生出，苗壮新鲜，桌子上加一盈盘的绿色，便会引起画家们的食欲。

后来我到北京，至地外鼓楼前，西去烟袋斜街，过银锭桥，于北宫房17号造访潘絜兹先生，谈起在繁峙的一段生活时，还津津有味地回忆说，繁峙的豆腐实在是做得好，细嫩流滑，吃过一回，便不会忘记。在天岩大队，还能从老乡家里买到鸡蛋，那里离城远，老百姓尚可养鸡，可以卖蛋，解决一些油盐酱醋的零用钱。若在城里，那该是"资本主义的尾巴"了，不独受批判，也会被割掉的。这是后话，先此插叙了。

当日下午，刘尚鹏同志返回繁峙县城，我与潘先生相见，不忍遽去，便留了下来。

寺院东侧有钟楼，下辟通道，早已改作山门使用。钟楼南，有室一楹，作潘先生的居室。午饭后，先生略作休息，便邀我到他的屋子叙谈。入得室来，但见家徒四壁，仅一床、一桌、一凳而已。先生为我沏花茶一杯，自己坐床头边，让我坐凳子上。

"先生在这里太清苦了。"我说。

"每日面对精美的图画，是一种享受，紧张地工作，就会忘记一切；生活清苦些，也是一种锻炼，况且这里空气好，是休养的好地方。"先生说这番话时，眼皮也不抬，似乎是对我说，又有点自语的感觉。我知道先生此时还有一桩伤心事，他不提起，我也不敢发问。那便是他的女儿，几年前到黑龙江虎林县插队，在某次森林大火扑救中，被大火吞噬了；其妻因此卧病在床；自己又受命到山西来，组织壁画临摹工作，只有忘我的劳作，才多少能排除一些胸中的郁结，暂忘那心中的悲伤。所以我与潘先生的谈话，始终不离岩山寺的壁画。他说："壁画填补了金代绘画资料不足的缺憾，是难得的古代艺术精品，只是保护工作太差了，壁画墙体有倒塌的危险。这文殊殿曾圈过牛羊，放过柴草，壁画后半部的画面已被糟践得

模糊不清了，有的墙皮开裂，用铁铆钉固定在墙体上，这实在不是办法。保护工作刻不容缓。"我建议先生尽快向中央文物局反映岩山寺的情况，回京后找王冶秋局长谈谈。先生说："我会尽力而为的。"

晚上，我和朝瑞再去与潘先生小坐，才发现先生的居室，四壁通风，屋顶尚露着天空呢。我说："先生晚上睡觉，一定很冷。"

"不妨事，天气已经转暖，有风时，多加一床被子，也就过去了。未能入睡时，躺在床上，看看天空的星星，听听东墙外河水的流淌声，也是蛮有意思的。或在半夜坐起来，在灯下写点东西，也是好的。"听着潘先生表面上平静的富有情趣的叙述，我的心中却很不是滋味。那晚，我们和潘先生聊得很晚，我怕打搅先生的休息，几次站起来话别，先生总是说：

"不妨事，再坐一会儿。"

翌日早餐后，我告别了岩山寺，告别了潘先生和诸位画家，搭省文管会的顺车返忻。当我离开天岩村头回望时，先生仍然伫立在山门外的老杨树下。

我回到了忻州，潘先生在岩山寺的身影，会时常浮现在我的眼前。后来又听说，上面有指令，要求参加岩山寺壁画临摹工作的画家们，一面临摹，一面用画笔参加"批林批孔"活动。画家们集体创作了一幅以"批孔"为内容的作品。画面是，在"孔庙"前，聚集着很多革命群众，广贴标语，高喊口号，批判"克己复礼"，打倒"孔家店"……在创作时，作者把临摹壁画学到的技法用到作品上，将"孔庙"画得精工富丽，画面上人物虽小，也极生动传神。没想到，此件作品送审时，不独没有入选展览，还遭到了严肃的批判，说作品违反了"三突出"的原则，说把"孔庙"画得如此壮观，这哪里是"批孔"，明明是"尊儒"。那年代，遭此棍棒，潘先生等画家，当是如坐针毡。只要不再招来祸端，也算大吉了。待临摹工作结束后，潘先生悄无声息地回到北京。

后来，我在《文物》杂志上，看到潘先生撰写的《岩山寺壁画亟待保

护》的文章。文章简介了岩山寺壁画的艺术价值和历史价值，陈述了壁画的现状，指出如不及时保护，将会毁于一旦，呼吁将其列入国家文物保护单位。我读着文章，想到了先生身在北京，却心系岩山寺壁画，这是对祖国文化遗产何等的深厚感情呢。

1979年5月18日上午，潘絜兹先生突然见访，没想到与先生会在忻县见面，这真是喜出望外。为了编辑出版《山西壁画》和《岩山寺壁画》专集，先生偕同文物出版社和山西省文管会的同志，一行8人到忻。中午，于忻县地区第一招待所宴请了客人，下午两点半，送别客人往五台山佛光寺而去。这虽是一次短暂的见面，但我见到潘先生精神健旺，令我十分的欣慰。先生此行，在一个半月的时间内，跑遍了三晋大地，整理着古代艺术遗产，传播着艺术知识，先后在太原、大同做了有关壁画艺术的报告。此举，也揭示出先生与山西壁画不解的情结。

1980年9月2日至7日，于五台山召开"京津晋年画会议"，这是以中国美术家协会北京分会副主席潘絜兹先生一行13人，以美协天津分会主席秦征同志一行11人，以美协山西分会主席苏光同志一行17人的庞大阵容，在打倒"四人帮"以后，召开的一次三省市美协联席会议。出席此次会议的画家，北京以画工笔重彩人物画画家为主；而天津则以杨柳画家为主；山西的代表除青年画家外，也召集了各地市的美术工作者，借以向京津的画家们学习。会议以观摩年画草图为主线，围绕草图，展开讨论，提出草图修改建议和意见，交流了创作心得以及各协会的打算和安排。还举行了笔会，游览了五台山的寺院。在龙泉寺留下了一张有潘絜兹、秦征、苏光等同志观赏石牌坊的特写。三位画家，今皆已作古，此照片，也感弥足珍贵了。

台山会议空暇的时间，我多次寻潘先生小坐，先生以《五台山观摩京津晋年画稿偶得》三首，抄示于我，诗云：

清凉妙境号五台，九月联袂上山来。
梵宇琳宫夺心目，更喜画本呈异彩。

画家心里有农民，相得犹如鱼水情。
彩笔年年添新样，写出农家一片心。

兴国由来多艰难，卅载风云时变幻。
待得四化实现日，浓彩直画《合家欢》。

于此质朴的诗作中，既可了解到画家当时的心绪，也反映了当时年画创作所推重的题材。茶余饭后，我陪同先生参观他不曾到过的几处寺院，每到一处，他对建筑、雕塑、壁画、碑刻、题记，无不认真观赏、品读、评论，有时还掏出笔记本来，做一点记录。先生的一言一行，于我大受教益，大得启示。

9月7日下午，京津晋画家离开台山，取道峨岭，往繁峙县一宿。8日径至岩山寺。在文殊殿，与会同仁，请潘先生对壁画艺术做了简要介绍和评析，精美绝伦的金代工笔重彩绘画，令京津晋的画家们赞叹不已，流连不已。

到1982年，岩山寺终于列入国家文物单位之一，潘先生看到呼吁日久的希望变成了现实，那又会是何等的高兴呢！行文到此，潘絜兹对五台山的功德也算圆满了。

此后某年，我到北京时，又去探望潘先生，他的北宫房的院落，已全部落实了政策。在"文革"中，院内强行住进了多户人家，他和夫人、孩子们僦居在大门西侧的三间南屋里，既是起居室，又兼画室和会客室。在打倒"四人帮"后不久，先生还是住在这里，只是在横梁下添了块小匾额，上书"春蚕画室"，是黄苗子先生的手笔。先生在此颇为狭窄的画室

227

里，创作了数以百计的重彩画，先后在北京、南京、太原等地举办了个人画展，都获得了圆满成功。而今，先生已住进了明亮的内院正屋，只是身体大不如前了。见面后，先生不独出示了他的新作，还问起山西画家们的创作，问起岩山寺壁画的保护情况。2002年8月10日，潘先生以87岁的高龄辞世，中国失去了一位杰出的工笔重彩画大家，人们怀着沉痛的心情悼念他。我想起了先生站立在岩山寺山门外白杨树下的身影，似乎也听到了岩山寺那瑟瑟的松涛声，好像在诉说着先生在五台山北麓工作的日日夜夜。

<div align="right">2009年3月5日</div>

胡问遂先生

"文革"中，书法事业濒临绝境，胡问遂先生则在报刊上发表文章，呼吁"要学一点书法"。我看到这篇文章，心情甚为激动，须知那是在艺术事业窒息的年代里。

乙丑四月，在北京参加中国书法家第二次代表大会，我有幸认识了这位海上书坛名家胡老。修长的身材，白皙的面孔，高高的鼻梁，微深眼窝，看上去有点外国人的感觉，有人开玩笑说"一位俄国书家"，引得几位哄然而笑。

胡问遂先生，祖籍浙江绍兴，出身于书香之家，10岁时便开始在方砖上练大字《麻姑仙坛记》，日临百字，从无间断。小小年纪，便练就了坚劲的腕上功夫。到35岁时，胡问遂先生在上海拜沈尹默为师，成为沈的入室弟子，从此在沈老的辛勤培养下，书艺日高，书名渐著。胡先生学书，一是勤奋，二是认真。一卷颜书《自书告身帖》，四年的时间里，竟临了一千余遍；而所临苏书《黄州寒食诗帖》和《郑文公碑》，几欲乱真。而后先生又博采众长，兼收百家，积数十年的工夫，形成了严谨中见风采、敦厚中富韵致的书风。

丙寅十月，68岁的胡老在夫人的陪同下，到烟台参加中国书协第二届二次理事会。一天晚上，我和朝瑞兄去拜会胡老，他正在卧床休息，起坐时，还得夫人去扶持，先生似乎比以前有点瘦弱了，他说话不多，声音也不高，但极有见地谈了对当今书坛状况的看法，使我们受益匪浅。烟

台会后，先生又走访了掖县"郑文公碑"，这是先生早年临帖中用力尤勤的刻石，他为了得见庐山真面目，领略石刻神态，体察书法意趣，不顾体弱多病，不远千里而来，徜徉云峰山中，伫立摩崖碑下，顾盼入神，不忍离去。先生这种探索精神，老而弥坚，我在其旁，甚为感动，遂为先生和夫人摄影留念，先生自是高兴。

日前，胡老应约，为我们书明代史监《中台拥翠峰》诗句："深树浮岚晴带雨，阴崖积雪夏生寒。"读其诗，有如置身五台山中，饮甘泉，临松风，清凉惬意，甚是可人；赏其书，老笔纷披，骨气洞达，浓墨华滋，韵味无穷。

胡问遂（1918—1999），浙江绍兴人，著名书法家。师从沈尹默，为其入室弟子。曾在上海美术专科学校国画系、上海出版学校和上海市青年官任书法教师。为上海中国画院一级美术师、中国书法家协会理事、上海书法家协会主席团成员、上海文史馆馆员。书学论文曾入选全国第一、二届书学讨论会。为《辞海》《美术辞典》书法词条撰稿人之一。

我所了解的田遨先生

"海右此亭古，济南名士多。"昔游济南大明湖，寻观历下亭，流连亭中，重温杜甫诗《陪李北海宴历下亭》之名篇，不禁诺诺然浅吟低唱；更见何子贞书此佳句为嵌绿抱柱联，为古亭平添香色。

济南田遨丈，今之名士也。先生大我21岁，是我的长辈。与先生交十数年，虽时有翰札往来，至今却无缘一瞻清辉，故而，我知先生，不能万一也。

先生生于1918年，值农历戊午年，属马，遂刻一方马的肖形印为纪念，尝见钤盖于赠吾墨宝中。先生大名谢天璇，出身名门望族书香门第，其父为清岁进士。想必出生时，有钧天之乐，或闻王之登弹八琅之璇，以和董双成吹云和之笙，正天降之灵璇者也。田遨者，天璇之谐音，以笔名代本名，我曾误以为先生为田姓。

先生早年任报社记者、编辑。1948年随军南下，为《解放日报》国际版主编。后调上海美术电术电影制片厂任编剧。离休后，仍然笔耕不辍、著作颇丰，仅先生签名寄赠在下者就有《诗之梦》《心痕与屐痕》《红雨轩十二种》（上下册），《田遨丛稿》（前六卷）及《梦神走笔》等。

先生为诗人，任中国诗词研究院副院长，上海诗词学会顾问，中日俳句交流协会理事等。尝捧读其诗作，回环往复，不忍释卷，建安风骨，盛唐气象，时或流露于楮墨间；回眸历史，展望未来，表达时代之心声，鼓吹奋进之号角，此亦诗人之本色也。

1946年作《感事·调寄沁园春》：

千古江山，三五英雄，谁最铮铮？算曹瞒横槊，徒逞权术，秦皇按剑，犹恃长城。杀吏黄巢，称兵李闯，倒为人间弥不平。完人少，问人民战士，强半无名。

而今时运递更。看海上风云正沸腾。恰列宁主义，分来赤县；普罗文化，播及编氓。火涨熔岩，风鸣秋瀑，如此雄怀作远征。今而后，论古今人物，别具权衡。

读此百余字长调，便可见青年时代之先生，胸怀家国时事，评说历史人物，其豪迈襟怀，远见卓识，则顿现眼前矣。而20世纪90年代，先生在电视银屏上看到巴塞罗那奥运会，我国健儿获金牌16枚，总共得奖牌54枚，70多岁老翁不禁欢呼雀跃，又作《沁园春》一阕，以记其胜：

小别家山，携手巴城，飒爽英姿。看熊熊圣火，三千岁月，堂堂虎阵，十万旌旗。轻燕戏球，游龙击水，艳说中华多健儿。三强外，创崭新纪录，别具雄奇。

荧屏光景纷披，是赢得金牌快意时。喜挂奖当胸，笑容可掬；向人招手，热泪横颐。猛气兼人，雄风助我，放眼河山花雨飞。多少事，要弯弓驰马，且趁芳菲。

举此两首，以见先生所作豪迈韵高之一斑。读先生七律《悼亡》三首，更见其真情流淌，百感凄恻，吟诵之间，不禁潸然，竟让我想起济南词人李易安的篇什来。

而先生离休以来，与海上诸名公时相往来，诗酒流连，吟咏唱和，依声叠韵，佳作连篇，寄哲理于妙想，见真率以童心，隐秀者自深婉，雄强

者而飞扬，读来或蕴藉隽永，或荡气回肠。

与先生交十数年，每以拙作书画文章等印品奉寄祈教，先生不以为烦，而时颁朵云，每赐诗作，至今幸积先生翰札廿余件。唯多过誉，愧不敢当，然先生提携青年，奖掖后学之心，则吾永不敢忘，也不能忘也。

先生为作家，是中国作家协会会员，有长篇小说《杨度外传》，中篇小说《宝船与神灯》《鹊华秋色》《钟馗新传》，以及古典文艺研究，童话、剧本、杂著等20余种作品出版行世。于此亦足见先生著述之勤奋，涉路之广泛而成就之丰硕了，余不敏，未一一领略先生之鸿篇巨制。仅拜读其《钟馗外传》，深感其故事魅力无穷，寓意深邃。而文辞犀利又不乏诙谐幽默，与其乡先贤"刺贪刺虐""写狐写鬼"的柳泉居士蒲松龄相接续，读来不独淋漓痛快，亦深感其旨趣之深邃。先生于1988年《蒲家庄访聊斋》一首：

狐鬼纷纷变相生，蒲庄尚有著书楹。
我来一借先生笔，奇谲荒唐写世情。

另一首为《新民晚报》写连载小说《钟馗新传》写竟自题云：

神威自足压歪风，写人齐谐意未穷。
寄语老馗休手软，尚多小鬼暗明中。

以上二首，正夫子自道也。王蘧常先生读后，有评曰："……其间有醒世语，有调侃语，有妙语双关处，有迷离惝恍处，要在读者自得之。余喜其博洽……"因题一联：

非鬼非神，留威名可驱邪浸；

233

田遨先生题咏

亦奇亦正，读稗史如接平生。

先生之著作，报刊亦多有评述，于此不再做文抄公。

先生于书画，本为余事，然幼承庭训，临池为日课，书道功深，挥毫不辍，老而弥坚，以故翰墨飘香，传诸海内外。先生之书，不主一格，以抒情达意为旨归，质朴自然，伟岸雄强，似得之于颜平原之风采。读其论颜真卿书法二首，可知先生对颜书之神往：

鲁公变法迈群伦，天骨开张力万钧。
记得徘徊碑下久，更从整幅见精神。

书家情意笔能传，怫郁瑰奇各有天。
雅爱颜家争座位，淋漓元气满云笺。

先生之书，时或流露草情篆意，有焦山《瘗鹤铭》之仪态，有泰山《金刚经》之神韵，而或何道州之意趣，各具天机，风致自远。忻州城南，有"遗山墓园"，去年扩建有"元好问怀乡诗碑廊"，先生法书，豁然其中，健笔纵横，人书俱老，正先生近年之佳构。

先生不独是书画家，更是书画鉴赏家和书画评论家。昔有元好问《论诗》30首，开诗论之先河，诚一代之典范；今邀丈作《论书》100首，《读画》80首，不独体量壮阔，更见品评精微。正喻蘅教授之谓也："捧读论书读画诸什，诚阆风绁马、高瞻远瞩之巨笔也。再三雒诵，唯有叹服而已。"我则时时展对此篇什，深感其发蒙心智，大受教益也。

齐鲁大地，历史悠久，人文荟萃，引我屡屡造访。观日出于岱顶，访孔圣于曲里，抚汉柏于岱庙，探郑碑于云峰，蓬莱阁上听涛，太清宫中问道，柳泉侧畔，崂山道上，请蒲翁谈狐，与婴宁说笑……虽时过境迁，

终不曾忘怀。于济南，遗山先生有句云："东州死爱华不注"，"有心常做济南人"。余亦数过其地，雨中登千佛山，月下游大明湖，山色空蒙，水光潋滟，有甚似西湖之游也。又尝出入于"李清照纪念馆""辛弃疾纪念馆""李苦禅纪念馆"，诗人之气质，画家之品格，已是令读者钦仰万分，非独其诗画之迷人也。前得"鹊华诗社"之函札，知济南筹建"田遨文学艺术馆"，于先生，实至名归；于地方，又一文化之盛事，令人兴奋，可喜可贺！奈何我知先生浅甚，不曾置一词，唯有感愧耳。但愿早日造访红雨轩，亲近馨欬，一睹仙颜。行文至此，还是抄先生《一剪梅·贺年词》作结吧：

一纸往来春信传。承贺新年，我贺农年。仅凭吉语问平安。相见无缘，且续诗缘。

亥年怎样写新篇？上马宏观，伏案微观。吾曹好梦总能圆。美在心间，春在人间。

<div style="text-align: right">2014 年 5 月 10 日于隐堂</div>

田遨（1918—2018），原名谢庚会，谢天璈，父亲是前清进士，由于家学渊源，从小对诗词书画广泛涉猎。为中国作家协会会员，中国诗词研究院副院长，台北故官书画院名誉院长，客座教授，上海文史研究馆馆员，上海作家协会会员，上海诗词学会顾问，中日俳句交流协会理事等职务。他一生与书为伍，以笔为业。著有《杨度外传》、《田遨丛稿》（八卷）及《宝船与神灯》等。

吴丈蜀与五台山

　　吴丈蜀先生是中国当代著名的诗人、书法家。据我所知，先生与佛教圣地五台山的结缘也是颇深的。

　　早在80年代初，我编辑《中国当代名家书元遗山台山杂咏》册时，首先想到了沙孟海、费新我、沈延毅等大家，其中就包括吴丈蜀先生，遂致函吴老，得到了吴老的支持，惠赐了大作。直到1985年5月，中国书法家协会第二次代表大会在北京召开，我才第一次与吴先生谋面。翌年，中国书协在烟台召开第二届二次理事会，在闭幕会后的晚宴上，书界同仁进行联欢，我有幸和吴先生同桌聚餐，相与畅谈，颇受教益。酒至半酣，先生即席赋诗，登台朗诵，无奈大厅内笑语喧阗，人声鼎沸，吴先生的诗作，我是一句也不曾听清楚。会后，相偕游览，登蓬莱阁，读东坡诗，访云峰山，观郑羲碑，甚是惬意。此后几年，我便没有机缘和先生晤谈。

　　直到1989年10月，成都市书协组织书法活动，我和吴先生都应邀参加。那次活动，除参加了书法展的开幕式外，便是尽兴地访胜探幽，我追随吴先生，在武侯祠、杜甫草堂寻诗觅句，吴先生的诗囊中自然又添了不少的新作。在浣花溪畔的竹楼上，午餐间，我对先生说："五台山正在兴建碑林，拟将吴老以前所书元遗山台山杂咏一首镌刻石上，希望吴老能够同意。"

　　"五台山是享誉海内外的佛教名山，我很愿意写首诗作为留念，只是没有去过，何以成诗呢！"吴先生不置可否地回答我。

"欢迎吴老在方便时光临五台山，我们随时恭候。"我向吴先生口头邀请，先生颔而谢之。

由蜀返晋后，我很快给吴老寄上有关五台山的一套丛书资料，以供先生参考。没过几月，先生寄回《为五台山碑林作》七律一首：

> 名山见说住文殊，气势雄奇接太虚。
> 岭峙五台开佛国，云封百嶂隐僧庐。
> 寺迎江海千邦客，阁贮经文万种书。
> 雁代群峰齐俯伏，清凉世界好安居。

拜观墨迹，洋洋六尺整幅巨制，凝重古拙的汉魏碑版气息跃然纸上，直扑眉宇间，冷峻高逸的神韵令我久久不忍释卷。这便是今天在五台山碑林中让人流连驻足的那通吴丈蜀先生并书的诗碑了。

到1993年，我再次致函吴老，诚请先生到五台山来消夏避暑，吴老回复总是忙，未能到五台山，又寄来一首诗：

> 见说文殊法会开，名山何处久萦怀。
> 他时车发忻州道，游罢南台上北台。

吴老情系台山，于此亦可见一斑。同年，我拟以五台山为内容作书画专题展，先生闻讯，便撰《浣溪沙》一词为贺："翰墨丹青各不凡，原平有杰树高幡，神州艺苑誉声传。此日一堂陈妙品，诗情画意聚毫端，冰绡都写五台山。"这词虽然是先生对我个人的题赠，却和五台山也有联系，附录于此，也可从中窥见先生提携新人、奖掖后学的人品和道德。

1994年9月，我突然收到吴先生发自银川的函札。他说，在西北旅行结束后，将去五台山一游，赴晋后，再作联系。然而时过中秋，尚不见吴

翰墨丹青各不凡原平有傑樹高

幡神州藝苑擘聲彣傳 山日一堂陳

妙品詩情畫意聚毫端 冰綃都寫

五台山 一九九三年夏纈浣緗沙一調奉題

陳巨鎖先生五台山畫題書展覽

吳丈蜀並書於武昌

吴丈蜀先生题咏

老赴台的踪影。后来，接吴老从汉口所发的信函，他说，相偕数人，行脚匆匆，车过忻州，也不愿再去叨扰，便径去台山了。台山之行，吴老夙愿已践，定是诗稿盈囊，我为《当代书画家与五台山》积累资料，希望先生抄示咏台大作。先生回函说，他的老伴身患不治之症，他终日延医购药，服侍左右，以尽人事。于此境况下，我除了对吴老的安慰外，便不愿有任何些许的搅扰了。

吴丈蜀（1919—2006），字恂子，别署荀芷，四川泸州人，当代著名学者、诗人、书法家，曾任湖北省社会科学院研究员，湖北省人民政府文史研究馆馆长，中华诗词学会副会长，湖北省诗词学会会长，书法报社社长，中国作家协会会员，中国书法家协会第一、二届理事，湖北省书法家协会副主席。

孙其峰与五台山

　　正值孙其峰先生九十华诞庆贺之际，天津市委宣传部、中国美术家协会、中国书法家协会、天津市文联、天津美术学院等八家单位在津举办了"当代书画大师孙其峰先生从艺82周年暨孙其峰师生书画展"。看到此则消息，不禁令我欢欣鼓舞，也让我想起了30年前陪同先生游览五台山时的情景。

　　那还是在1979年春天，天津画家一行12人，先后到陕西，登华山，通潼关，渡黄河，而至山西，于永乐宫观摩壁画后，便沿同蒲线北上，3月28日上午，到达忻县地区（今忻州地区）。时值地区美术工作会议在忻召开，于当日下午邀请孙其峰、王颂余、孙克纲三位老画家作书画示范。孙其峰先生边作画边讲解，细致入微地演示了麻雀、老鹰、松鼠等画法，令与会者大受教益。晚上，由忻州地区文艺班小演员演出三出北路梆子折子戏《投献》《杀驿》《挂画》，孩子们俊俏的扮相，精彩的表演，博得了津门画家的阵阵掌声，有的青年画家还掏出画夹，借着舞台灯光画速写。

　　29日上午，天津画家们首先到定襄河边砚台厂参观。看到工人们一手握石，一手持刀，聚精会神地琢砚景况，孙其峰先生饶有兴趣地拿起一块粗石、用刀子试了试石质的软硬，并说这种石头会很"下墨"的，又拿起了一块成品砚把玩着，建议厂家砚台造型应古朴典雅，忌繁缛花哨。告别砚台厂，前往南禅寺。入得寺院，画家们欣赏着唐建中三年（782）的古建筑，平缓的屋顶，硕大的斗拱，恢宏的气度，便让画家们称赞不已。

当殿门打开，破目而来的是佛坛上古香古色的雕塑，庄严的法相中流露出几许慈悲和和悦，既令人肃然起敬，又让人感到亲切，孙其峰和王颂余等先生交谈着，品评这唐代雕塑艺术的精湛和特色，雍容华贵，丰满端庄，一派大唐气度，真是人间难得之瑰宝。

由南禅寺到五台县城，已是中午时刻，随即入住县招待所，匆匆就午餐，画家们也顾不得休息，便驱车前往佛光寺。时有细雨洒落，一路湿漉漉的，空气颇感清醒。间或有雪花在细雨中飞舞，略有寒意，虽然已是暮春时节，奈何晋北春寒不退，田野间，丛树上，似乎初初泛起绿意，报到些许春消息。

踏着细雨，步入山寺，待站定在佛光寺东大殿的古松树下时，我才发现孙其峰先生也有点喘了，而七十高龄的王颂余先生尚坐在下院的台阶上休息。雨雾蒙蒙，山寺更显幽深和岑寂了。我给孙先生介绍着1937年梁思成先生等发现佛光寺的历史，孙先生读着东大殿前唐大中十一年（857）的经幢，问长问短，又绕过殿角，仔细观赏了魏齐时建的祖师塔。随后又立于古松下，招呼下院的青年，要他们护持好王老攀登这东大殿前陡峭的台阶。入得大殿，孙其峰先生对在佛坛的半蹲半跪的供养人尤感兴趣，他对青年画家们说，这姿态优美，肌肤细润，眉目传神，这手的解剖也是十分准确的，古人的技艺实在让人叫绝，我们能不认真学习吗？而王颂余和孙克纲先生则专注那殿角的施主宁公遇和功德主愿诚和尚，他们说这是两尊写实的塑像，它们没有程式化，和生活中的人物相去无几，这在古代雕塑的遗产中是尤为可贵的。

在佛光寺的院落中，有两株千二百年的古松树，那虬枝盘空，老干斑驳，令王颂余先生出神良久，想必在他的腹笥中，又会增加生机无限的新粉本。而孙其峰先生对花坛中的一丛牡丹的枝干情有独钟，他说于非闇先生在工笔牡丹花上曾有题词，写道画牡丹，要观察春天之花，夏天之叶，秋冬之老干。佛光寺这牡丹的老干，正是需要我们观察的对象。孙先生这

时时处处留心学问的精神，让我既感动，又深受启发。

晚宿五台县城，其时生活条件十分差，三位老先生同住一室，我们陪同接待，心中很是不安，他们却说，住在一块热闹，平时也难得一聚，正好说说话，很好。

晚饭后，稍作休息，孙其峰先生说，他们要为工作人员和地方领导作些书画，以示酬谢。我们赶紧联系张罗画案，一时未果。孙先生等三人，便在客舍里，将被褥卷起，以床为画案，每人找了一个马扎子，坐了下来精心挥毫。两个小时内，在那简陋的条件下，三位画家竟画出了30幅精美作品来。我们将这些大作张挂在会客厅，孙其峰先生提出："先让司机师傅们挑选，因为他们的工作最辛苦。"遵嘱，我领着司机们在画作前巡视，我请一位赵师傅挑画，他却说："我看都不好看，不要。"他说话的声音也高，我生怕画家们听到。其实这位赵师傅从农村出来，没文化，开了半辈子的车，是一位老司机，他从未接触过中国画，他喜欢的是花花绿绿的年画。我说："你不喜欢没关系，这画却很值钱。"他便让我挑了一幅孙其峰先生所作的花鸟。待各自选画完毕，三位画家，坐在茶几前，很认真地在画作上为大家题写款识。

30日上午，细雨中，离五台县城，穿阁道，经茹湖，过石盆洞，沿清水河而上，至松岩口小憩，参观了白求恩纪念馆。午饭前到台怀镇，入住五台山宗教办事处招待所一号院。下午，游览了龙泉寺和南山寺。画家们兴致很高，就连年事已高的王颂余先生，也登临了南山寺的极顶，赵洋滨先生对两寺的石雕艺术多有赞叹。身材魁伟的孙克纲先生，似嫌发胖了，登高爬远，有点吃力，走完南山寺的108级台阶时，更是气喘吁吁了，不得不小站休息。

两天的奔波，大家似乎很感疲累了，就连年轻的画家们，在晚饭后也早早上床休息，我也身感风寒，头痛剧烈，不得不早早卧床养息。而孙其峰先生仍是精神健旺，应张启明之请，作花鸟分解示范，画身、画头、画

翅、加尾、加爪……正画之际，突然停电，久待，发电机未能修好（此时此处用自磨电机），孙先生让启明找几支蜡烛绑在一起，以为照明。此本孙其峰先生为启明所作示范画，却为王颂余先生开口索去，这段佳话，我本未见，事后，是启明亲口见告的。

31日晚静休一宿，我的头痛病见好。早早起来，为诸君安排洗漱用水，没想到孙其峰先生已在客舍里作画，画了一幅墨笔梅花，上题拟陈老莲笔意，先生说，此次来五台山画了不少画，自己还没有留一幅作纪念。说着把完成画折成一个小方块，夹入了笔记本中。又说："我也为你画一幅。"仍是同样的题材，同样的构图，粗笔写意枝干，细笔勾勒花朵，虽仅一花一蕾，已觉春意盎然。所赠之作，仍留隐堂之中，每一展对，便会想起先生在五台山晨起作画的情景。

是日上午将离台怀，早餐后，匆匆参观了显通寺、菩萨顶、塔院寺诸胜迹。在菩萨顶俯察山中景致，白云如絮，梵呗低回，在雨后的佛山胜境中，画家们有的速写，有的拍照，老先生们则是静静地观察，自然是要把五台的丘壑罗于胸中，正所谓："胸罗丘壑，造化在手。"

中午，在豆村进餐。此地，仅有一家小餐馆，也似无人问津，当地摆着四五张木桌子，却没有凳子可落座，更不要说椅子了。上前订饭，答道："厨子（掌勺师傅）回家去了。""快去找！""好！"说着小伙计跑了出去。村子不大，大师傅很快到来，说："这里只有刀削面和土豆烩菜。"客随主便，每人站在桌子前就着烩菜吃一碗面。也许是饿了，大家还吃得津津有味。餐毕，经岩头、峨口，到繁峙县，住进县招待所。晚饭后，年轻人就近到大礼堂看原平县晋剧团演出的《雏凤凌空》。三位老先生又在客房里理纸染翰，作书作画。他们的辛勤劳作，令我感动：他们把大量的作品赠予群众，这当是为今天"书画进万家"活动开了先河。这能不令人敬佩吗？

4月1日，前往岩山寺观摩金代壁画。90里的山路，坑坑坎坎，十分

孙其峰先生所画册页

难行。在一处陡坡，路上竟出现了一道沟坎，车过不去，画家们只好徒步。司机师傅和青年画家们搬石填沟，铲土垫道，沟坎填平了，车赶了上来，老画家频频感谢。

面对岩山寺精美的壁画，大家看得很仔细，很认真，生怕有一处疏忽。孙其峰先生读着壁画上的题记，介绍着画中的故事，孙克纲先生则被寺院的四棵老松迷住了，立在院侧勾勒起画稿来。一上午的时间，似乎太短暂了，孙其峰先生说今后有机会，会再来五台山，再来岩山寺。下午，天津的画家们，结束了台山之旅，取道原平而北上，到大同，参观了云冈石窟、上下华严寺等文物古迹，而后经北京返回津门。

孙其峰先生五台山此行，兴犹未尽，临别时约定抽暇再来。然先生为教学、画画、写字、展览、会议、应酬等事务，总是忙，一直未能成行。到1990年春天，本拟莅晋，到7月14日，先生来信说："五台山，又暂不去。天太热，当和尚不便，往后一定去。"这"往后"，一直延续到今天。先生虽没有再上五台山，然五台山的"清凉"，却长留在先生的作品中，在赠我的一本画册中，有一幅题为《疏林雪意》的寒雀图，上题"己未之春，有潼关之行，归途阻雪五台，倚装山寺，闲窗远眺，得此小景。"读其款识，便令我想起了孙其峰先生在台山时倚装命笔的倩影。适值先生90华诞之际，遥祝老人体笔双健，海屋添筹。

<div align="right">2009 年 3 月 15 日</div>

孙其峰（1920—2023），原名奇峰，曾用名琪峰，别署双槐楼主、求异存同斋主。山东招远人。1947年毕业于国立北平艺术专科学校中国画科。曾先后从师于徐悲鸿、黄宾虹、李苦禅、王友石、汪慎生等名家。擅山水、花鸟、书法、篆刻，兼通画史、画论。曾任天津美术学院副院长、绘画系与工艺系主任，天津市书法家协会副主席，中国美术家协会理事，

中国书法家协会理事等职。现为天津美术学院终身教授，西泠印社理事，天津市美术家协会名誉主席，中国画研究院院委等职。享受国务院政府特殊津贴。获第三届中国书法兰亭奖"终身成就奖"。其书画作品多次参加国内一些大型展览，并在日本、美国、德国、法国、新加坡等国家和地区展出。在北京、南京、天津、大原、济南等地举行个人书画展。

张颔先生二三事

张颔先生是我所敬重的前辈学者。所惜先生居太原，而我供职于忻州，不便过从，疏于请教，常引以为憾事。然小有交往，亦令我铭感不忘。

1980年初春，我适太原，遇书法家徐文达先生。他说全国将举办首届书法篆刻展览，山西拟送30件作品参选，要我写一幅。且截稿日期无多，需在二三日内完成。我想自己虽耽爱书艺，然所作尚属稚嫩，又不允回忻从容创作，入选国展，不抱奢望。只是长者之命，岂敢有违。遂到老同学王朝瑞家，裁一张四尺整宣为二条幅，一书元好问七绝一首，一书鲁迅散文摘句。字虽写就，尚无印章。朝瑞说他代请张颔先生为我治印。说来也喜，拙作条幅，竟意外入选展览，这自然也沾溉了张颔先生为所治印章的光华。先生为古文字学家，作书治印，当为余事，治印尤少，然偶一操刀，便不同凡响，出秦入汉，古韵高格。为我所治"巨锁书画"白文印，不雕不琢，一任自然。此印，自今我还钤用着，每拿起印石，便自然想到为我治印的张先生。

张颔先生为陈巨锁治印

大约20世纪90年代初，省城几位书家到原平县（今原平市）参加古庙会，张颔先生应邀同往。会后，东道主以乡镇所产唐三彩仿制品赠送书家，

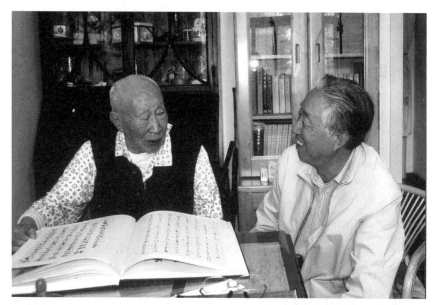

陈巨锁拜访张颔先生

颔老接一骆驼，顺口吟道："愿驰名驼千里足，送儿还故乡。"思维之敏捷，言语之幽默，令在场者笑乐不已。

也是20年前的往事了，山西省文物局张某去世，北京将此消息误植颔老名下，一时，致挽联、挽诗者，比比而至。时任省文物局局长的张一同志，慌了手脚，深恐此事传入颔老耳朵，有所刺激，便不假深思，竟将挽联、挽诗，付之一炬。事后，我于忻州邂逅颔丈，谈起此事，我说："民间有冲喜的习俗，此误传，也非坏事，正可看看朋友们对您老的评价。"先生说："实在可惜，实在可惜！生前能一见挽联挽诗，也是一件幸事！这个张一，该说他什么好呢！"惋惜之情，溢于言表。

2000年秋月，我受友人委托，代为介休市绵山碑林征稿，曾致函当时已是81岁高龄的颔老。为其家乡名山作字，先生则更为认真，便自撰诗句，同大札一并寄我：

巨锁同志：您好！大函奉悉，遵嘱写就为家山碑林中幅一条，请两正之。老手迟顿，写得不好。您看的办，能用则用，不能用弃之可也。

我自己作四言赞体诗一首（用小篆书）："绵山终古，介邑楹灵。人文芸若，永葆斯馨。"谨如上。祝嘉祺！张颔上，二○○○年八月廿三日。

颔丈为人为学，扎实严谨，所著《侯马盟书》《古币文编》以及诸多学术论文，在国内外颇负盛名，今为家山作字，更是一丝不苟，其气象直逼斯冰，却自谦若此，能不令人敬重，方之当今书坛那些自视其高而书品平平的"大家"们，自不可同日而语了。

今张颔先生已是88岁老人了，还时有大作问世，这实在是学界的人瑞，真令人敬佩呢！

2007年10月1日

张颔（1920—2017），山西介休人。著名古文字学家、考古学家。曾任山西省文物局副局长兼考古研究所所长。其研究领域广涉古文字学、考古学、晋国史及钱币等，先后出版了《侯马盟书》《古币文编》《张颔学术文集》等著作，其作品把考古学、古文字学、历史学融为一体，在中国学术界有重大影响。

缅怀张颔先生

2016年12月至2017年4月，我远居海南五指山下。2017年1月18日下午6时许，忽接薛国喜电话，说："张颔先生于今日下午17时25分在太原逝世，我现在还在医院。"听此噩耗，我一时语塞，竟说不出一句话来，只在喉咙里发出"哦，哦"的声音，久之方回过神来，以致国喜的来电，竟没有能说出一句话。

近年来，张老的身体一直不好，我便不敢再登门叨扰，日子久了，便与先生爱子小荣通通电话，问问老人的近况，小荣总是说："还可以，时好时坏，隔段时间，就到医院做一次检查，调养调养。"没想到三年前的造访，竟成了与张老最后的见面。往事历历，一时间，对张老的记忆一幕幕涌现脑海。

我与张老的交往不算多，几年前曾写过《张颔先生二三事》，粗略地记录了我与张老的结缘以及先生对我的厚爱与提携。到2009年11月23日，是张颔先生90岁华诞，我书赠一联："寿世盟书，名山事业；绵田嘉树，古篆精神。"以为祝贺。联虽不工，却是我对先生钦仰而献上的一瓣心香。11月30日，"著墨周秦——张颔先生九十生辰文字展暨生日庆典"在太原举行。早晨7时我便起身，由朋友驾车到忻州高速路口，奈何是日大雾弥天，高速路为之封闭。在路口停留90分钟，封闭尚不能解除，遂转车南至豆罗高速路口，以求侥幸放行，亦未能如愿，前后耽搁3小时，看看天候，未有敛雾放晴的迹象。无可奈何，不得不返回家中，也只能以

电话向张老致意。所幸此次展览出了作品集，喜得张老见赠一册，遂逐一拜读和学习先生的文字集锦。此册更有老人在书籍衬页上的题字和钤印：巨锁先生正之，作庐张颔。白文"张颔之印"和朱文"颔"，留下这份永恒的纪念。

2010年1月28日上午，我到太原看望张颔先生，是第一次到张老的府上去拜访。张老居住在20世纪初建筑的山西省文物局的职工宿舍，地处山西省博物馆后面的文庙街小巷里。

当我踏进张老的居室，老人仰面躺在临窗的大床上读书，见客至，赶紧放下手中的读物，竟欲坐起，欠身屈腿，用手支撑，还是坐不起来。居室不大，我几步走到老人的床前说："是熟人，不要起来。您躺着，咱们好说话。"我握着张老的手，并按着他的身子，不要他起来。

"哪能！你是第一次来！"张老回答着，顺势拽着我的胳膊坐了起来。其时也，张老的学生薛国喜，把我从忻州带来的一盆盛开的君子兰，搬上张老居室的窗台，并说："这是陈老师送来的君子兰。"

"这是真君子？"张老指着兰花向我发问，这问话让我有点懵懂。张老见状，便说一故事："几年前，我与李炳璋先生参加一次会议，见主席台下摆满君子兰，叶甚茂，花正红，趋前细看，乃是塑料制品，遂成一诗，并嘱李先生画一幅塑料君子兰，拟题诗其上。奈何李老所作写意花卉，未能画出塑料制品的特色，诗也不曾去题。不过这也实在难为李先生了，塑料制品水墨画怕是难于表现的。"我请张老回忆诗作，拟为记录，张老说："我自己来。"遂索要纸笔，坐在床头，写下此诗：

题塑料君子兰

君子一何伪，华堂供雅陈。

主人有癖疾，认假不崇真。

<div align="right">张颔草，二〇一〇年二月二十八日</div>

素闻先生诙谐幽默，一聆吟咏，便见端倪。其诗意蕴深远，颇具讽刺意趣，亦自发人深省。先生将诗稿赠我，亦隐堂中之宝物也（先生后以《作庐韵语》见赠此诗在付印前略有修改）。

听先生讲塑料君子兰的故事，忽然忆起某年我参加省人代会，在听报告的礼堂遇到列席会议的省政协委员张颔老和李炳璜先生。在会议休息间隙，我趋前问候，张老说他的家乡介休市的戏台上有一副联语，念与我听，我深领其意，亦是讽喻不切实际老生常谈的乏味报告。事隔多年，对对联的原句已不复记得，此次相见，遂再问起，张老略思索说："想听就听，想看就看，听看各取两便；说好便好，说歹便歹，好歹要唱三天。"又补充一句说："要是听报告，好歹你得听完。看戏，不好看，你可以随意离去。"

张老讲得很认真，引得大家一堂哄笑，他却不乐，表情如故。又说："某次到贵地，住在忻州宾馆。一日，数人正聊天，忽然闯入一女服务员说：'看见个小偷跑到这个家中。'我说：'我们这里尽是老头，没有小头（小偷）。'一语道出，连那个惊慌失措的服务员也捧腹大笑，竟忘记了搜寻小偷的事情。"张老的风趣和幽默，无处不在，与张老叙话，不独让你很快放松，并且能感受到快乐和欢笑，也会开启你的心智和灵感，这是先生的大智慧。

"听文景明说，张老有自况联：'深知自己没油水，不给他人添麻烦。'是真的吗？"我问。

张老即答："有，是真的。景明很喜欢这联语，让我给他照样写一副，我改了几个字，变成：'不知自己没本事，尽给他人添麻烦。'"一语既出，又引得大家乐。这正是郑欣森先生为《作庐韵语》序字言中所言的，颔老"用大量的俗语入联……颇有趣味。更多的是雅俗结合，往往妙趣横生，令人解颐"。

话题一转，张老说起20世纪60年代中期，他在原平张村搞"四清"，便问我："你是原平人。你们叫'原平'为'原皮（音）'叫'张村'为'遮（音）村'，不知何可由？"

"这是乡音，习以为常，我不曾考究过。崞县（今原平）人把'平''坪''瓶'等字的发音都读作'皮'音，至于把'张'读作'遮'，是'南乡'的发音，我们'北乡'人，仍是读'张'字的本音。"张老见我不能说出来历，便不再深究，转说他的腿脚不好，不良于行，腰常痛，只好常常躺卧着。"

我把随身携带的拙作书画册和散文集奉上，请张老赐教。老人认真翻阅，时时发出赞叹之声。我心里清楚，这些溢美之词，是前辈对我的错爱和鼓励，自然也是鞭策了。

在与张老的叙谈过程中，我打量着先生逼仄的居室，一张大床紧靠西墙，半床书籍叠摞，半床供先生休息，头临南窗，手把书卷，疲累了，闭上眼睛歇歇，偶尔吸吸氧气。熟客造访，一般都是仰卧着与来人交谈。东墙下，立一旧式书橱，码放或平躺着不少线装书。一空格内，陈列着领老的铜铸头像，先生说："几年前，马其肃先生过寒宅见访，后命其弟子青年雕像家纪峰为我创作的。"观其所作，形神兼备，领老的风神骨相，尽现于额头眉目之间。

床头北端，置一桌，桌后北墙下又置书橱，桌与雕像之间安放一把椅子，以供先生起坐读书，写字，进餐。

东墙书橱前与床铺之间，宽可三尺，亦仅能容得一把椅子安放。我方来，便是国喜搬了椅子放在南窗下，让我落座，和坐在床头的张老叙谈。

北墙上挂有一面"水牌"，这可是现代年轻人不认识的实物了，60年前却是挂在商铺墙壁上，临时用来记事的。它是一块用油漆刷过的木板，平整光滑，用毛笔在上面记事，事过后，用湿布揩擦净，再来做新的记录。没想到，竟在古文字学家的墙壁上看到了它，唤起了我少年时的记

忆。而在"水牌"的近边，挂着一幅装裱为轴画的《梼杌图》，是张老的手笔，我对之，未解其意，待仔细观看画上的题诗，才有所领悟。诗曰：

城隍殿堂，隐风凄厉。

马面牛头，判官小鬼。

魑魅魍魉，各负气势。

钱使鬼神，权操生死。

图此梼杌，明鉴阳世。

对号入座，广招同类。

壬申作图，壬午题字。

悬诸斋壁，辟邪远祟。

赏画读诗，张老嫉恶如仇、刺贪刺虐的真心溢于言表，流于画外。这不正是一位古文字学家对当下现实的关心和鞭笞？

与颔老叙谈请教，已过时许，怕影响老人的休息，便起身告别。当我离开张老逼仄的居室时，很快想起了陶渊明的两句话："倚南窗以寄傲，审容膝之易安。"张老几十年就是在这简陋的小屋里，完成了他的一系列的文物考古和古文字研究的著述工作的。当我走出文庙街小巷时，又想到"一箪食，一瓢饮，在陋巷，人不堪其忧，回也不改其乐"的往圣前贤，自然对颔老更加肃然起敬了。

2011年3月11日，再去太原探望张颔先生。入张老居室，老人仍仰卧在床上，正吸着氧气，见客至，欲起坐，我赶忙趋前按着先生的手臂说："老熟人，不要动。"颔老依了我，躺着与我叙话，我把新出版的《隐堂师友百札》呈上，先生认真地翻阅着，说："很有价值，印刷精美。"当看到他致我的一通翰札时，说："我不记得是什么时候给你写的信。"我说是为了贵家乡介休筹办"绵山碑林"征稿时请您赐题。张老说："你为我

的家乡办事，谢谢你了。"张老继续翻阅后面的简牍，我看着张老仰卧的身姿，忽然想起《世说新语》一则，便对张老说："《世说》中有一则写道：庾公尝入佛图，见卧佛曰：'此子疲于津梁。'于时以为名言。"张老说："卧佛是涅槃相。"我说："先生是仰卧相，终因传承文化，忘我著述，以故疲累而卧。佛侧卧，先生仰卧，相虽不同，皆为普度众生也。"闻我戏说，先生莞尔一笑。

先生说："我唯读书，眼睛好，'有福读书'。"命儿子小荣从书橱中取《佩文韵府》，小荣踏小凳，欲开顶柜寻找，张老说："下面一层。"小荣抽出一函，果然是《佩文韵府》。颔老让我翻阅，是光绪年间石印本，书内文字，如绿豆大小，我对之，眼前一片模糊，不能辨认，而91岁老人张颔先生却视之清晰，一目了然。我不禁赞叹"先生耳聪目明，真神仙中人也"。先生又说："你看我的手，仅一层皮了，提起来，回不去。"（先生作提皮状）。"文王能反握，我的手也能后折90度，你见过吗？"（先生作反握状）。我甚奇之，问小荣张老的养生之道，小荣说："老人喜饮黄酒或竹叶青酒，早餐时每日一大玻璃杯，竹叶青酒温热，黄酒煮沸。"看张老略有睡意，我便不再与老人告别，小荣送我下楼，悄悄离去。

2012年夏天，我将赴京举办书法展览，行前出版了大型作品集《巨锁墨迹》，于5月16日上午8点半到太原张颔先生处，探望先生，并呈上拙作请予赐教。先生仰卧床头，翻书观看，每有赞叹："真好！真好！""可传世！"听先生如此夸奖，我深感汗颜，遂说道："先生说笑了，实在不敢当。"先生似乎对拙作愈看愈有兴致，遂让小荣扶坐床头，略一休息，慢慢下地，在搀扶下步至桌前坐下，便把《巨锁墨迹》一页一页地阅读，看得十分投入和认真，还不时发出赞赏的声音。

我说："张老看几页就行了，不必太过劳神。"先生抬起头来反问我，且态度有些严肃："怎么？这不是学习吗？"我再不敢吭声。

待先生把作品从头到尾翻阅完毕后，我等先生提意见，先生只说了四

个字："真书家，好！"接着又讲了一则故实："我某年到兰州参加全国古文字研究会理事会，见某领导出版一书法册，字写得还算可以。有一参会者说：'这是打开水龙头向王羲之直射！'有人问：'怎么讲？'他回答说：'硬冲（充）书法家。'"张老话音一落，又是一阵欢笑。我说："我今天也是拿水龙头向张老直冲，也是硬充书法家。"张老为之一笑，接着正色道："当今的书坛，确实有不少硬充书法家的领导干部，不是吗？"见大家不答话，话题又转至他在原平搞"四清"时的见闻，说："你们原平张（音'遮'）村，人的名字中常带'富''贵''财''发'等吉祥语，有一村民叫弓发财，其妻叫王花花，男人赚钱女人花，财也没得发。"又引发一笑，在张老处，总是令人快乐。

我将告别，对先生说："请张老保重，过些时，再来看您老人家！"

张老先举拳头，然后双手合抱说："谢谢，谢谢！古人作谢状，当双手合抱而谢。一个朝官，手曾被皇上握过，以故，见人作谢，则举一拳，言另一手因皇上赐握，则不能再手的。"我们已经起身道别，张老还讲了这则笑话。小荣说："老人今天精神很好，想多说说话。"

近中午12点方到得林鹏先生家，我说本拟到张老家小坐半小时，也免得影响93岁老人的休息，因为看到张老兴致好，我陪着先生坐着看书、谈话，便不愿，也不能离去。

"张老见你，一定很高兴，所以愿意多谈。"林鹏先生如是说。

到2013年4月21日上午9点，我和志刚再次到太原探望张颔先生。入张宅，先生方用早餐，胸前挂着一块小方巾，有恐汤饭洒落衣襟。第一感觉，先生精神大不如前。见客至，让我落座，又让女儿为我沏上清茶一杯。意想不到，先生竟没有认出我是谁，对我上下打量。此时我更深切知道张老确是衰老了。我说："张老，您曾为我治'巨锁书画'印章，您忘了？"先生又打量我，然后"噢"了一声说："原平陈巨锁，你从忻州来。为你治印，'锁'字'金'字旁加'巢'字，为古体。"先生对治印用字却

记得如此清楚，想见张老在治印时的精心推敲了。

因"野史亭""元遗山怀乡诗碑林"征稿事宜，天津91岁老人来新夏将诗稿中的"落"字写为"露"字，志刚便向张老递上纸条，向先生请教"落"与"露"二字是否可以通用？张老略一思索，随后在纸条上批出"音相同"。又让小荣从书柜中取出工具书欲作查寻，结果在翻看书中前面所夹带的函札后，竟忘了查字的事情。张老的记忆衰退如此，令人不安。

谈到张老喜得双胞胎重孙过百日事先生口念："重孙百日家族旺，曾祖耄年福寿昌。"便提毛笔在一信笺上书写，写到"曾"字时，却不知如何下笔，小荣在另纸上写了一个"曾"字，先生照着写。见此情景，我心中很不是滋味，真是"白发无情侵老境"。看到张老疲累的样子，我们劝他上床休息，老人顺从着，便在小荣的扶持下仰身而卧，还随手取报纸一张，阅读起来，已不知有客人在屋。我们也不敢再打扰老人，到另室小坐而去。没想到我和张老不曾告别而去，却成了永别。

2017年10月，接张颔先生诸弟子发起为先生97岁寿辰举办展览事宜的函件，我即匆匆再撰书联语寄上以为贺寿之芹，联语中热切地盼望着再过三年为张老的百岁华诞举酒祝贺。我想到先生身体虽然欠佳，然几年来在孩子们的精心护理下，却能平稳地安度晚年。志刚有次从太原归来对我说：先生已经搬入明亮的新居，有时坐在窗前，面对窗外的风景，观察着大街上的车水马龙，观察着忙碌奔波的商贾和行人，先生说这就是"大千世界"，这就是"芸芸众生"。真没想到，仅仅三个月，先生就辞世了，仅差10天，2017年新春佳节的钟声就敲响了。

月前小荣携《缅怀张颔先生》册页过忻，我在上面敬题：

绵田虽焚，介子寒食千载祀；

颔老岂逝，哲人遗著两不休。

岁在丙申腊月，我适海南，惊闻前辈张颔先生仙逝，不能返晋吊

唁，痛哉痛哉。后学陈巨锁。

此后几天，张老的音容言谈一直萦绕在我的脑海，便翻检日记，整理出以上的文字，也可见得先生的吉光片羽，算是一个后学对前辈的缅怀了。

2017 年 5 月 20 日

访芦芽　记林锴

今年（2001年）夏天，我邀请林锴先生作芦芽山之游，还希望他找一位年轻人陪同，因为他已是77岁的老人了。7月初，他来了，带着他的儿子林彤。那个20多年前我在他家所见的孩子，现在已是一个英俊的小伙子，光净的头颅，乌黑浓密的络腮胡，剪得齐齐的，俨然敦煌壁画中的西域人。当年的小学生，今已在中央美术学院执教有年了。

第一次见到林先生，是在1977年的秋天。在火车上，我陪他由太原到忻县。由于初见面，尚不熟稔，在无话可谈的时候，他便打开了一本随身携带的《魏源集》（约略是，已记不确切），聚精会神地品读着。我则打量这位书画家，一个50多岁的中年人，却十分瘦弱，多髭须的面颊，被刮得铁青铁青。他说他最喜欢的近代诗人是龚定庵、魏默深和黄公度。问起他身体何以如此清癯？他笑着诵读李白的诗解嘲："饭颗山头逢杜甫，顶戴笠子日卓午。借问别来太瘦生，总为从前作诗苦。"林先生以"太瘦生"自号，也隐约知道他对作诗的投入了。

到忻县，我陪林先生游览了南禅寺和佛光寺，那气度宏大的唐建和精湛绝伦的雕塑，令他赞叹不已。我在文教局小红楼的斗室中，写了不少条幅，内容大都是他自己的诗作，还为我画了一幅山水横卷：山林丛树，乱石流泉，一赤脚医生，身挎药箱，走过山间小道，即将奔赴缺医少药的山庄窝铺。这是林先生的代表作之一，我曾在北京荣宝斋见过同样题材的大作，不过那一幅是立轴，人物更加突出些，须知那个年代的艺术创作是要

主题先行的。

林先生在忻留下了珍贵的墨迹，可惜他那次出行，不曾携带印章，所作书画作品上，也就缺少了厚重典雅的图记。

次年，我到北京，曾拜访林锴先生，拙作《黄山写生记》中有日记一则，抄录于后：

四月二十四日，上午到人民美术出版社访林锴兄，同观郑乃光、许麟庐、王子武等画家作品，晤谈时许，并约晚上到林家做客。……

晚到林宅，居室窄小，破沙发一张，小圆桌一个，旧椅子两把、小圆桌用餐时当餐桌；小儿子做作业，便为书桌了。林兄作画，随地铺毯，权当画案，腾挪挥洒，正《画地吟》六首之自况也。抄录一首，以志一斑：

笔床画几谢铺陈，籍土敷笺耐擦皱。

爬跪都忘风雅颂，腾跳暂返稚孩真。

何愁汗血浇无地，端为丹青拜有人。

斗粟撑肠差足慰，为谁辛苦折腰频。

于此，亦可见画家当年的清苦了。到1985年5月，我赴京参加中国书法家协会第二次全国会员代表大会，在会场又遇到了林锴先生。他邀请我到他家做客，奈何时间不济，未能造访，想必他家的条件是有所改善的。此后20多年，与林锴兄再未见过面，偶有书信往来，还收到过先生的诗集《苔纹集》和几件诗稿墨迹。话已扯远了，就此打住。

林锴先生此番到忻州，目的是看看芦芽山。我便陪林家父子往宁武。到县城，有县委宣传部张海生同志迎候着，以做向导，遂即同车往东寨，下榻汾源水利培训中心二楼。楼下白杨一株，直干参天，杨叶飒飒，若秋风吹拂，时值盛夏，暑气全无。北望雷鸣寺，碧瓦红墙，熠熠生辉；山下

清泉灵沼，波光荡漾；四围山色，尽收座中。林锴先生倚枕半卧，未几，遂入清梦，想是有点疲累了。

初访冰洞。一路奇峰怪石，攒青叠翠，万壑之中，林木云影，明灭交辉，山泉喷珠溅玉。清溪低唱浅吟，车行风景道上，林先生左顾右盼，应接不暇。经支锅石、涔山，而大石洞、麻地沟，至春景洼万年冰洞。车停高旷之地，但见丛林环绕，葱翠满眼，肌肤生凉。

仰观洞门，"万年冰洞"四字颜其上，乃罗哲文先生之手笔。方入洞，白烟自口冲起，寒气逼人。林先生和我退了出来，在入口处，每人租得一件外套，大红紧身夹克，穿将起来，煞是醒目，也暖和了许多。甫入洞，又感奇寒，小心翼翼，扶木栏杆沿磴道，斗折而下，路面多坚冰或积水，颇滑跌难行。张海生导其前，林彤殿其后，林锴兄在二位护持下，屏息前进。此通道甚逼仄，仅容一人过而已，遇低矮处，需曲腰弯背，方得通过。面颊偶触冰壁，砭肌入骨。遇冰道，林先生则手撑双栏，两腿腾挪，作悬撑状，七七老人，似甚轻捷，我随其后，见其法，乃效之，省力而稳当，唯双手着结冰之木栏，冷入心脾。至一稍宽之地，方得左右回环观赏，冰柱、冰峰、冰幔、冰花……无不晶莹透彻，肌理细腻，珠光射人。又转扶栏而上，入另一洞天，其地颇壮阔，冰瀑自天而降，若巨幔高悬，似白练千尺，落地无声。在冰崖高处，一灵芝悄然而出，非冰雕玉琢，乃天然生成，玲珑剔透，甚是可人，游人无不赞叹这造化之工。

在冰洞逗留时许，大家已适应那"清凉世界好安居"的处所，待走出洞门，原本凉爽的山谷，却感到格外炎热了。林锴先生诗思敏捷，遂口占一律，真是"有句风前堕，铿然金石声"，诗云：

炙空火帝肆横行，此洞潜藏万年冰。

寒触玉螭肌凛栗，光悬冻瀑骨晶莹。

岂容尘累煎肠热，已判心源似水清。

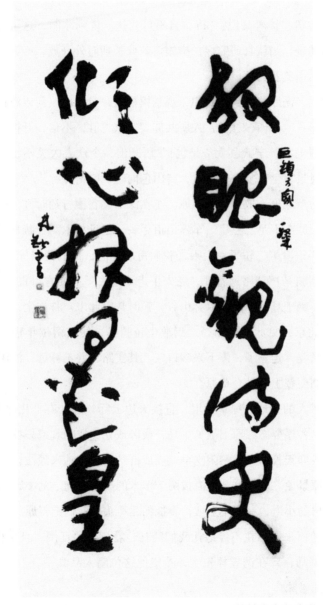

林锴先生书法联

安得重门长不锁，炎凉世界两持平。

先生吟罢，接着又说："诗，自不可死执。说到冰洞，这可是几十万年的冰川遗迹，当认真研究保护措施。若此长期对外开放，必将此景观破坏殆尽，后悔莫及的。"

出冰洞，循原路返到小石门，观悬棺栈道，有人问：何以将棺材高悬山崖？林曰："'升官发财'，人所共仰。官家尤胜，不信，开棺验之，此正清朝某科七品，宁武县太爷是也！"语既出，令众人大笑不止。至小悬空寺下，对景写生，复登临游赏，待山色向晚，归宿汾源。

翌日访芦芽山，取道马仑草原。车在深山夹谷中行约时许，已升至草原颈项，距原头不足二三里。车停山道尽头，但见林木荫天蔽日，林下有马队十数匹，滑竿、轿子六七乘，我们甫出车门，他们便围拢上来："请坐轿！""请骑马！""路远着哩，老先生走不上去！""便宜得很！"……招揽之声，不绝于耳，宁静的森林山谷，顿时热闹起来。林先生，一个南方人，久居北京，见此陡坡曲径，焉敢坐轿骑马，便在两位年轻人的扶持下，慢慢攀登，走累了，停下来喘口气。其实路程并不算远，没用了多少时间，我们便登上了马仑草原。

喏，偌大的天地，绿草无垠，直接天边云际，近处有十几棵老松树，攒三聚五，各逞姿态，原上散见牛马，或卧或立，或哺乳或舔犊，或游弋或奔驰，或仰天长啸，或悠闲吃草，或成群结队，或独来独往，一派辽阔壮丽之草原景象。岂知这却是海拔两千多米的高山草甸。甸中有几条行人或牛马踩出的小道，一路小上坡，直抵甸北尽头。我们上得原头，那些马队们也尾随而来，还在不停地让我们骑马，看到草原辽阔，且路程尚远，我便跨上一马，旨在诱导林先生，希望他这位南人品尝一下"骑着马儿过草原"的滋味。

"林先生，请上马！这草原平远，不会有危险！"林先生还在迟疑着，

牵马人已赶了上去，不由分说，将林老拥上马背。初上马，老人自然不适应，手扶马鞍，身肢僵硬，看上去有点塞万提斯笔下堂吉诃德的样子，我不禁一笑。然而走过一段路程，加之不时地谈笑，老人松弛了，信马由缰，在草甸中晃荡着，我则想起了"细雨骑驴入剑门"的诗句，今天，这高原上却来了一位骑马的林"放翁"。

"乱花渐欲迷人眼，浅草才能没马蹄"这诗句放之于草甸上行旅再贴切不过了。马走着，我们不敢加策扬鞭，仰观浮云闲渡，俯察碧草如染，野芳发而香烈，山风吹而微凉，恬然适意，不觉已到原之尽头。其地有蒙古包三五顶，设点销卖，有小吃、冷饮，随时播放着流行音乐，在茫荡的黄草梁上充溢着时代的节拍。

至马仑草原北端，峭壁陡然而下，沿山小径曲折盘绕，可通峡底，夹壑而望，芦芽山破目而来，所见正山之南向也。峰峦雄秀，直逼天庭，太子殿屹立峰顶，若空中楼观，群峰在阳光侧照中，有阴阳昏晓之感，山麓松杉茂密，层层迭架，正李可染笔下之山水，黑团团里墨团团，浑穆阔大，磅礴淋漓。近处则怪石嶙峋，直起人面；虬松蟠曲，探海撑空。对此胜景，林先生未及多言，急速地画起写生来。其时山风呼啸，寒气袭人，遂转背风处，就石而坐，手不停挥，将眼中所见，收入绢素，正是"山川折叠收图笥，日月斑斓纪岁华"之谓也。

时近中午，问林先生是否要登芦芽山？答道："苏子曰'不识庐山真面目，只缘身在此山中'。我们今天正在芦芽山外，已识芦芽面目，何必再费工夫。再说我这瘦弱之躯恐怕也难造芦芽之极。"

将离马仑草原，我问林老："芦芽之游，可有诗？"

林先生道："有四句，未定草也。"

其句云：

不是层霄饶雨露，何能顽石竞生芽。

来朝应放花千朵，待看烘云五色霞。

由宁武返忻，谒元好问墓。徘徊茔丘，徜徉祭堂，摩挲碑石，观赏翁仲，歇脚于野史亭上，漫步于韩岩村头，流连半日，兴尽而归。

先生将返京，重展当年为我所作画卷，读画上题记："一九七七年凉秋，自大寨归太原，邂逅巨锁兄，索画山水横轴，草草应命，即乞教正。林锴。"对此，老人感慨系之。遂在画侧跋一语云："辛巳孟夏，暑氛甚炽，巨锁兄邀游芦芽山，奇峰异洞，惬人心脾，继复出示余旧作山水横卷一帧，盖已历二十四寒暑矣。对之犹如梦寐，叹人事无常，沧桑易改，漫缀数语，以志鸿雪之缘。林锴于忻州旅次。"

先生归京，复致我函，有句云：

"能与二十多年前的老朋友畅谈三日，人生之一等快事也。"此语得是。不知何时复能晤对这位"三山俊乂，六法名家"的林锴先生。

<div align="right">2001年10月5日</div>

林锴（1924—2006），福建福州人。著名书画家、篆刻家、诗人，国家一级美术师。1950年毕业于国立艺专，得国画大师黄宾虹、潘天寿诸前辈亲授。曾任人民美术出版社专职画家，中央文史研究馆馆员，中国民主促进会会员，出版有《林锴画选》、《林锴书画》、《林锴书画集》（台湾版）、《苔纹集》（诗集）等。

冯其庸先生访问记

2017年1月22日，一代文史大家宽堂冯先生以94岁的高龄辞世了，令我沉入深深的缅怀之中。

冯先生首先是红学家，对曹雪芹家世的考证作了颇多著述，并主编了《红楼梦》新校注本与《红楼梦大辞典》，对《红楼梦》的普及和阅读都大有助益，而其专著《论庚辰本》，凡研究《红楼梦》者，无不快读，以识高见。

我生性愚钝，书架上虽不乏新老红学家的著述，却都没有读起兴趣来，无不半途而废。

1990年10月，因参加"华北五省书法展"在京展出并出席闭幕式活动，会后，在北京市书法家协会主席张旭先生陪同下，先后游览了云居寺、潭柘寺等名胜古迹，在"大观园"的陈列室中竟意外地看到了一册厚厚的《红楼梦》手抄本。说明员介绍说，这是红学家冯其庸先生在"文革"劫难中，借以遣时的日课。对此展品，我不禁驻足良久，它是一本红学家的手迹，自然是弥足珍贵了。假以时日，这将会成为一册传诸久远的文物。同时也让我想到一位红学家在"文革"中所受的种种磨难，否则他不会将大好的时光，消耗在长篇巨著的抄录中。也许，冯先生在抄录的过程里，已经融入曹氏家族的兴衰荣辱之中，而或参与了贾府诸多的文事活动，暂时忘却了身处逆境的人生际遇。后来读到先生1968年6月12日凌晨抄毕《石头记》庚辰本全书所题一绝："《红楼》

抄罢雨丝丝，正是春归花落时。千古文章多血泪，伤心最此断肠辞"，便可窥见冯老当时的心情。

对冯先生的红学论著，我没有多少涉猎。而先生所著述的文化寻踪、人物怀想、艺林品鉴、文章序跋等文字，我是十分爱读。以故，隐堂的书橱中先后有了《朱彝瞻年谱》（与尹光华合著）、《秋风集》、《落叶集》、《瀚海劫尘》、《瓜饭集》、《墨缘集》、《瓜饭楼诗词草》等不同年代出版的读物，偶有兴致，便会捧读其中的两篇文章，或者看看先生的书画和摄影作品，每感受益匪浅而兴味无穷。在1997年3月中国社会科学出版社出版发行的《落叶集》的衬页上，我写了几句话："冯其庸先生文章，吾多喜读，每见其著述，则购以藏之，暇时翻阅一二篇，有如晤对师友畅谈，从不知困倦。"而《瓜饭集》的扉页上，留下的却是先生90岁时签名的手迹："巨锁先生我兄教正，冯其庸，二〇一四.六.三。"在2014年由青岛出版社出版发行的《瓜饭楼诗词草》一书中，先生于2010年4月23日收录了《赠陈巨锁》一诗：

> 晋贤翰墨有余香，章草无过海上王。
> 岁月流金何倏忽，如今继绪到汾阳。

是诗不独充分肯定了乃师明两老人王蘧常先生于当今书坛的章草地位，于晚学者也是一种鼓励和提携，我自不敢懈怠，唯有努力和勤勉，以不负先生的厚爱。先生以四尺宣对开横幅放笔挥毫，清淳自然，洒脱飘逸，充溢着典雅的书卷气，款书"题赠巨锁先生两正，冯其庸八十又八"。尾钤"冯其庸印"和"宽堂"二印。先生的手迹，一直不曾装裱，静静地躺在一只信封里，有时候我会拿出来赏读一番。此后，我拟编印上海周退密先生致我的函札，冯先生又赐以"周退密致陈巨锁翰札，冯其庸敬题"的签条，并钤以"冯其庸印"（白文）和"宽堂九十后作"

2014年6月3日陈巨锁在北京张家湾拜见冯其庸先生（左）

（朱文）二小印，此虽书法小件，也足见冯先生为人的恭谦和办事的认真了。

我早想赴京面谢冯先生，一是想到先生年事已高，二是先生著述忙碌，终不忍前往叨扰。到2014年因忻州野史亭筹建"元好问怀乡诗碑林"征稿事宜，我与宁志刚于6月3日抵京，上午于中华书局拜访了傅璇琮先生，下午3点许，便到通州"漕运古镇张家湾"造访冯其庸先生。到"芳草园"25号门前，预先约好陪同我们的青年雕塑家，也是冯老的学生纪峰君正好到达，互致问候。但见粉墙黛瓦的冯宅有翠竹高出围墙，修枝摇曳，浓荫婆娑。木门紧闭，包以铁皮，辅以门钉、铺首，古色生香。按响门铃，有保姆闻声来开门，跨入冯宅，是一个深广而宽绰的庭院，绿树成荫，一巨大的太湖石巧置其中，上镌冯先生自书"石破天惊"四字，甚是醒目，一瞥而见。另有张颔老的篆书"天惊"二字题刻，则古趣盎然。

正赏对间，冯夫人已到楼前门首相迎，是一位健壮朴实而热情的老人，她与志刚认识，且能道出姓名来。延客至家，让座，并给我们每人泡上一杯绿茶。冯夫人很健谈，她说："冯先生年纪大了。83岁以前，八到新疆考查；在家时，每晚一两点才睡觉。而现在，每晚八九点便没精神，要休息。上午精神也差，午饭后，也要休息到3点才起来。请稍等，先生很快会下楼来。"又说："我孩子在国外20多年了，让我们去，冯先生总是没时间，始终没出去，现在更不能出去了，女儿每年回来一次看我们。我小冯先生10岁，我得照顾他。"冯夫人很爽朗，看上去，根本不像80岁的状态，脸上总是漾着笑容，她照顾着冯老的饮食起居，定是十分的周到和细微，不由得让人对她产生几分崇敬。

在等待冯先生下楼的几分钟，我打量着先生的客厅和陈设。客厅不大，坐北向南，东西长，南北窄，若长廊然。北墙东侧设一门，为通道；东墙下，是一列顶天立地的大书橱，内中皆古旧线装书满满，平躺

着，似久不翻阅积有微尘。南墙上开两处窗户，窗户外花木扶疏，绿意可人，窗台上，置兰花一盆，秀叶飘逸，聊可入画，旁列小镜框几个，内装冯先生的生活照，有西域瀚海留影，颇见神采。窗户间墙壁上挂画两轴，一为冯先生写意花卉小幅，逸笔草草，传统文人画之风范；另一幅为仕女画，款字小甚，加之我的视力不济，一时没有看清作者的名号。北墙下，置一旧沙发，可坐两人，墙上挂有山水画二幅，皆为冯先生手笔，其中一幅施以浓重的石色，作没骨山水，纵横涂抹，色彩斑斓，或受朱屺瞻先生画风的影响，唯少笔墨耳。横幅山水则以浓墨勾勒点染，虽施以重色，却能与墨笔相生发，给人以沉稳厚重的感觉。西墙之上，高悬红木嵌绿小匾额，上书"瓜饭楼"三字，为刘海粟先生手泽。额下置几案，上陈纪峰为冯先生所塑铸铜雕像，眉目传神，诚为佳制。案头尚有文玩器物等杂陈。几案前再置一旧沙发，亦只能坐二人，沙发前又设小几一只，以置茶具和书籍报纸等读物。

闻有先生下楼的声音，纪峰赶紧上前搀扶老人。见先生进门，我等立起，恭敬相迎，与先生握手，我报上姓名，先生说："知道，知道，我曾为你题写了书签。"说着话，先生慢慢地在西墙前的沙发上坐下。冯夫人又将一块薄薄的小羊绒毯盖在冯先生的腿上，并说："他的腿不好，怕凉。"我与志刚坐在北墙下的沙发上，冯夫人坐在门侧的椅子上，纪峰坐在南窗下的高凳上。

我方坐定，冯先生要我移坐在他身侧的同一条沙发上，我说："我是晚辈，和先生同座，不合适。"冯夫人说："坐吧，没关系，要不然，你们说话，他也听不清。"恭敬不如从命，我便起身坐在先生左手一侧。先生首先打开一幅他为元遗山碑林所书的《论诗三十首》中的一首，对宁志刚说："这是为你们准备的作品。你的征稿函所示一诗中有三处错误，我改写了。这是一首名诗，我记得，同时又对照了有关书籍，这不能马虎，要认真。"志刚说："工作人员从电脑中下载的，没校对，让先

生费心了，对不起。"纪峰帮助冯先生把所书的作品折叠起来，装入大信封，交给志刚。冯先生转脸和我交谈，首先谈起的便是章草大家王蘧常，冯先生说："我的老师写了《十八帖》，打电话让我去取，我很快去上海。老师说：'还有两件没写完。'让我住上两天，我等着。先生写完了，我一同携带回京，没几天，老师去世了，真想不到。"冯先生有点伤情，一时语塞。

我说："王蘧常先生是当代章草大家，这《十八帖》当是他的绝笔了，我有王老的书法集，其中收了这《十八帖》，冯老回忆和评介王蘧常先生的文章，我都拜读过，很受教益。"

"王老师是当代的草圣，发展了章草，当今没有人比得过他。我有很多老师的函札和对联等墨迹，可以单独出一本书。"冯老娓娓道来。又说：

"我正在编辑自己的作品集，共有十三卷。"

"什么时候能出来？"

"年内差不多。我有很多师友的函札，有谢无量的。有郭沫若给我的十几封，在'文革'中被抄走了，一封也没有留下。后来天津有人收到了五封，转来了；太原也有一封，要一万元，我当时没有多少钱，没买回。感谢朋友们为我拍回了很清晰的照片。与上海陈兼与、徐行恭等先生都有过函札往来。"

"我也收有陈兼与致施蛰存先生的函札。"我说。

"那很珍贵。姚奠中先生突然去了，走得太快。他将写好的《千字文》寄我，要我写题跋，那段时间，我身体不好，后来还是想快点写吧，写好后寄去，姚老看到了。没想到，他很快就去世了。"冯先生又陷入沉思中。久之又说："张颔老前两天给我来信！"

"张老搬新居了，比以前宽绰多了。"志刚说。

冯老虽热情叙谈，看上去确是有些疲倦了，我所携定襄七岩山北齐

造像拓片一张，本拟请冯老题几个字，看到先生的体质和精神，便不曾开口，也不愿再给90岁老人增加麻烦，遂将《山西古代壁画珍品典藏》册页赠送老人，冯老一一翻阅，并连声赞道："山西壁画多，很精致，很珍贵！谢谢你了。"我又将拙著数种送上说："请冯老评评！"冯老说："慢慢拜读。"

叙谈已久，再坐下去，会影响老人的休息，便起身告辞。说："谢谢先生的接待，请冯老多多保重！"冯先生站了起来，提起一枚手杖，执意相送。至庭院，先生的兴致似乎为之激发，精神也健旺了许多。举起手杖，指点着院中的花木和山石说："这四五株古梅树，是我从武夷山等地移来的，这一株是两色的品种，那株稍矮的本是一株朱砂的红梅，今年突然变成了全白色，很是奇怪，我写了一篇文章，发表了。这株大梧桐，浓荫如盖，给我带来了清凉。"

花木丛中有鱼池，游鱼往来，也复可爱。院之南角，有一造像圆柱，似经幢，冯先生说："那是唐代的。"我拍了几张照片，以做资料。在叙谈中我们已走到冯宅的大门口，我再次感谢老人的接待，并送上对老人健康长寿的祝愿。当我步出大门回望时，冯老尚拄杖招手向我们致意，凉风掠过，先生的鬓发微微扬起，这情景定格在我的记忆里。

纪峰陪同我们离开冯宅，他说："冯老今天很高兴，近来已经很少接待造访者，送客几乎没有送到大门口的。"

以上便是我在2014年6月3日访问宽堂冯先生的实录。去年春天，我居海南，无事抄录宋词以消遣，得墨迹百十余件，有朋友怂恿印行，商诸商务印书馆，愿为出版，拟请冯老赐题签条，并与纪峰先生通了电话，纪峰说冯先生近来身体欠佳，稍待时日，当可题写，希望我致冯先生一函。奈何出版社催稿甚紧，又想到冯老已是九三老人，且身体欠佳，又值盛夏，酷热难耐，就不曾再写信打扰老人，便自署签条《陈巨锁书宋词百首》，正"表里如一，亦自家本色者也"。

拙书宋词百首尚未印就发行，冯先生竟在今年春节前遽归道山，没想到拙书不能再请冯老赐教了，不禁怅然，写下上面这点文字，算是一种纪念吧。

2017 年 3 月 5 日于五指山居

冯其庸（1924—2017），名迟，字其庸，号宽堂。江苏无锡市前洲镇人。当代红学家，中央文史研究馆馆员，历任中国人民大学教授、中国艺术研究院副院长、中国红学会会长、中国戏曲学会副会长、中国作家协会会员、北京市文联理事、《红楼梦学刊》主编等职。以研究《红楼梦》著称于世。有《曹雪芹家世新考》《论庚辰本》《梦边集》《漱石集》《秋风集》等专著 20 余种。

邓云乡的乡情

　　读今年（1999）2月26日《人民日报》周末文艺副刊上一篇题为《童时过年》的短文，在作者邓云乡先生的姓名上加了黑框，我有些怀疑自己眼睛的晕花，这不会是事实，邓先生才75岁呢，因为在众多的老一辈学者、作家当中，他还算是一位较年轻的长者。然而文章的结尾处，有一小段编者的按语："邓云乡先生刚刚为我们写来此稿，就不幸辞世，令人悲痛。谨刊此文，以示悼念。"这哪会错，邓先生确是过世了。我一时茫然，不知所措。

　　在我的书架上有很多种邓先生的著作，还有一册先生亲笔签名赠我的《水流云在琐语》，我为先生那渊博的学识而钦佩，更为先生那浓郁的乡情所感动，早有写一篇《邓云乡的乡情》的念头，终因自己的疏懒，迄今尚未动笔。先生去了，我怀着悲切的心情来完成这篇小文，算是我对邓先生的追怀和悼念吧。

　　邓先生10岁时离开家乡山西省灵丘县东河南镇到北京，1947年毕业于北京大学中文系，先后在苏州、南京等地工作，于1956年到沪上，任上海电力学院人文学科教授，执教之余，勤于笔耕，洋洋洒洒，出书廿余种，可谓著作等身了。读邓先生的文章，乡梓之情，时见笔端，有时浓郁，若陈年老酒，有时细腻，似工笔图画，有时又会流露出些许淡淡的"乡愁"，皆因情之所系，不能自已，形诸文字，以抒情怀。下面摘抄几节，则可见其梗概的。

我十岁以前，在故乡灵邱［丘］东河南镇生活时，经常听姨祖母说民间谚语："乾隆让嘉庆，米面憋破瓮。"当时是山西民间经济最雄厚的时期。平时走亲戚家，在很偏僻的山谷中，都有几进，甚至十来进的高大青砖瓦房，其建筑年代，大多是乾隆末、嘉庆初年盖的。均可见当年民间财力。而灵邱［丘］还是山西东北隅穷县，如在中路、南路商业资本集中的地方，那财富自然就更多了。

小时候在家乡祖宅居住，自己家的房子，镇上其他人家大院子，有的三四进，但都很宽敞，虽然正房也都是一条脊……但院子都是方的多，窗户也都是全部木制，每间房窗台上两边竖开小格子小窗，中间上下大方格和合窗。格局更接近于京派。

儿时趴在椅子上，一早看见玻璃窗上的冰棱［凌］，是四合院之冬的另一种趣事。那一夜中室中热气，凝聚在窗上的图画，每天一个样，是山，是树，是云，是人，是奔跑的马，是飞翔的鸽子……不知道是什么，也不管它是什么，每天好奇地看着它，用手指画它，用舌头舔它，凉凉的，是那么好玩。现在还有谁留下这样的记忆呢……

这是何等美丽而温馨的印象，在我的脑海里也印刻着同样的记忆。也曾在《我的童年》一文中，对窗玻璃上的冰花做过兴味的记录，而且是何等的相似呢，也许因我在童年家居崞县山村，离邓先生的家乡灵丘近在咫尺的缘故吧。

还有先生笔下"黄土高坡"上的窑洞，同样是让人留恋的一幅乡土风情画。

窑洞都是热炕，一窗暖日，粉纸窗花，一条热炕，小媳妇大姑娘盘腿坐着绣兜兜、作嫁妆，说说笑笑，也是一曲青春梦……

愈是对家乡的眷念，愈会引发游子思乡的情愫，先生笔下的"乡愁"，有时甚至是沉重的："漂泊异乡以来，早已念破家山，无坟可上了，岁时祭祖等迷信也一股脑儿扫掉几十年矣。中元节的种种，那历历在目的儿时趣事，都是华胥梦境，一去不复返矣。"

然而先生却没有在"乡愁"中搁笔，而又饱含热情写出了《关于晋帮商人答客问》和《吾乡先贤》等文章，前者阐发了晋商在中国近代史上的辉煌业绩，并揭示了成功者的秘诀；而后者如数家珍似的介绍了傅山、魏象枢、阎若璩、吴雯、陈廷敬、孙嘉淦、祁韵士、徐继畬、祁寯藻、张穆、杨深秀等一批学人。这都是读来令人感奋的好文章。

思之切，行之亦速，而后先生便很快回到山西，跑了一些地方，又写出了《"大红灯笼"和"乔家大院"》《五台山佛缘》《内长城内外》《云中古都》等篇章。在大同时，曾探访了李怀角姥姥家旧宅，写道："门户依稀，只是高台阶残破，墙砖剥落，60年岁月，它自是皱纹满脸，老态龙钟了。我走进院看看，各家也像北京四合院一样，都盖着小房，从窗口玻璃望去，也是电冰箱、洗衣机……现实与古老的时代组合。友人给我在门前照了两张相，算是我回姥姥家的纪念。"人去楼空，自然给人留下了几许苍凉的感觉，然而先生的心态很快恢复了正常，当他看到"两座古寺"（上、下华严寺）均经不断整修，保护很好时，为之欣慰。

"记忆中的四牌楼，是商店集中的地方，我还记得绸缎铺'恒丽魁'的名字，但那毕竟是很小的，而今全然改观了，灯火辉煌的百货公司、酒楼、服装店、音响、电气商店、影剧院、歌舞厅……现代都市的熙熙

攘攘、音响节奏的应有尽有，这些对我说来完全是陌生的，已经感觉不到云中古都。正像我住在云冈宾馆的房间中，没有感到是在姥姥家的大同一样——变化太大了。"先生为家乡的变化为之高兴，而对家乡仍然的"穷""不清洁"则是"只期待于未来吧"。并指出："现在化肥发达，改良土壤是很方便的，水源就在眼前，用马达引水喷雾，真可以说是举手之劳，用塑料大棚育苗种菜、种果树都可以。这里煤又方便，价格又低廉，冬天温室种菜也简而易行。有谁愿意到五台山办科学农场呢，准是发财的买卖。"殷殷之心，昭然可鉴。

我几乎要成文抄公了，但又没得法子，要说邓先生的乡情，当然就得从他的文章中来看，就近来说，在去年，仅在《人民日报》副刊上读到邓先生的四篇文章，其中有三篇就是记叙家乡的故事的，分别为《糖房之夜》《缸房》和《葛仙米·地皮菜》，这些充满情趣的文章，无不充溢着乡情，引人入胜，令人神往。而在邓先生致我的几通函札中，也仍然可见情系家山一斑。

我第一次与先生通函，是因为在市场上买不到几种邓老的著述，便贸然打扰先生，也许是因了一个读者的心愿，加之那种无形的乡缘，邓老很快给我以复示，并惠赠了前面已经提到的那本签名的《水流云在琐语》，其函云：

巨锁先生雅鉴：

大札奉到，不遗在远，隆赐法书佳札，乡梓高谊，感荷奚如？弟六十余年前离乡，先祖庐墓、旧居，均已荡然无存。高、曾、祖、父，四代单传，邓氏远支族人，或有存者，近支则无。战前故事，只存记忆中耳。拙著多承奖许，殊不敢当，唯《水流云在琐语》已绝版，弟处亦无存书；《水流云在琐语》乃前年新版，尚有存书，奉寄乙册，请多指教。如来沪出差，欢迎枉驾赐教，至盼。

专肃敬请台安！

<div align="right">弟邓云乡顿首　四月十九日</div>

　　我捧读着先生的大札和赠书，心情为之激动，遂将案头两方新制澄泥砚寄赠先生，以申谢忱，以供清玩，没想到紧接着又收到先生的两通大札和一帧条幅墨迹：

　　巨锁先生鉴：

　　手札并赠之澄泥砚，均已收到，远劳寄赠，感荷殊深。弟近因心血管病住院治疗，先此简复，俟下周出院后，当再详告，匆此，即颂

　　砚安！

<div align="right">弟邓云乡顿首　五月廿一日</div>

　　巨锁先生：

　　弟昨日已出院回家，今日略还笔债。为先生写一小诗奉寄，弄斧班门，博笑之，匆匆不一。即颂

　　砚安！

<div align="right">弟邓云乡顿首　五月廿五日</div>

　　同函所惠手书条幅是："滺水南峰旧梦遥，江天春暮雨潇潇，谢公远赐桑梓报，石砚沉〔澄〕泥世德高。巨锁先生不遗在远，赐书报故乡消息，并赐寄沉〔澄〕泥现二方，病中甚感高谊，口占小诗报之，拙不成书，愧甚，愧甚。丁丑（1997）小满后，邓云乡。"（条幅中标点符号为笔者所加）

　　"滺水"，即唐河，在邓先生的笔下也曾多次出现过，如："唐河自

滟水南华旧梦遥　江天春暮雨潇潇　谢
公远贻桑梓报　石砚沉泥世泽高

巨赞先生不遗至远赐公报故乡消息盂赐寄沉泥砚二方病中甚慰　高谊口占小诗报之拙子华豹愧甚之　丁丑小满陵郑云乡

邓云乡先生题咏

西北由蠡县流入，到我老家灵邱［丘］县是一条水脉，不过，我们县在上游，在山西境内，翻过重重叠叠的南山（即太行山脉）到广昌县，就入旧时直隶省境内了……"先生的故乡东河南镇的命名正是因了该镇坐落在唐河以南的缘故吧。"南峰"，指镇南的玉皇岭，这些地方，正是先生童年时代经常涉脚的处所，故有60年后"滱水南峰入梦遥"的咏叹。

到7月初，我偕文友陈、王二君由忻州经原平、代县、繁峙而到灵邱［丘］，得《东河南镇行记》一篇，后将此行的见闻函告邓先生，并附上了几幅照片，于是又收到了先生的复函：

> 巨锁先生砚席：赐函及照片均已收到，多谢先生不辞辛劳，访问敝镇，并与族人面谈，道及童年旧事，均一甲子前的旧事，山镇夏景如在目前，只唐河流水，街前老树，一如昔时，其它［他］则不可见矣。远道深情，感何如之。因天气炎热，稽迟裁答，伏乞谅之。第八月间将回京开会小住，联系电话（笔者略去）舍弟邓云驹家，届时再告，即颂暑安！
>
> 弟邓云乡顿首 七月廿七日

我深知先生是忙人，讲学、著述、参加学术研讨会，时间安排得紧紧的，加之有心血管病，我便不愿做更多的打搅，以后一年多的时间里，竟连一句问候的话也没有寄上，今先生去了，我只有深深的怀念。我想，邓先生虽未能寿登耄耋，而先生却是在《童时过年》的回忆中逝去的，对天地、山河、祖宗的叩拜和焚香中逝去的，也可谓魂归故里，功德圆满了。

邓先生安息吧，家乡的人们是会常常念起你的。

1999年3月2日于隐堂

邓云乡（1924—1999），学名邓云骧，山西省灵丘东河南镇人。中国当代著名学者。上海红学界元老，与魏绍昌、徐恭时、徐扶明并称上海红学四老。邓云乡著有：《燕京乡土记》《北京的风土》《红楼风俗谭》《北京四合院》《清代八股文》。先生辞世后，河北教育出版社和中华书局先后出版《邓云乡集》（十六册）。还有散文集：《书情旧梦》《秋水湖山》《吾家祖屋》等。

王学仲先生在忻县

我自幼喜爱书画，对津门画家刘奎龄、刘子久、萧心泉、王颂余、孙其峰、孙克纲、呼延夜泊诸先生的名字，就甚为熟悉。在报纸杂志上，不仅能经常欣赏到他们的绘画作品，也不时读到他们介绍技法的文章，其文大都深入浅出，无丝毫玄奥晦涩之感觉，对于一个初学者，我受益良多，至今难忘。

其中的呼延夜泊，便是当今的书画大家王学仲先生。王先生，山东滕州人氏，幼承家学，熟稔经史章句，尤耽书画，启蒙于"老表哥"寄庵，勤于学，业日进，能诗、能画、能书、能文，小小年纪，便称誉乡里。20世纪40年代，就读于京华美术学院，师事徐悲鸿、吴镜汀、容庚诸大家，并问道于齐白石、黄宾虹。诗书画，卓然成家，徐悲鸿曾以"三怪"誉之。先生今为天津大学教授、日本国立筑波大学客座教授，兼任中国书法家协会副主席以及连他自己也数不清的诗文书画名誉头衔。在艺术创作上，造诣之高，每令海内外人士所注目，遂于1992年在北京人民大会堂召开了有9个国家和地区40多位人士参加的"王学仲艺术国际研讨会"。专家学者对其"东学西渐，欧风汉骨"的立论多为服膺。去年，又荣获"第四届世界和平文化大奖"，为社会文化和东方艺术的传播做出了突出的贡献。就是这位艺术家，在40多年前，路经忻县时，发生了一件令先生不快的事情。

1954年夏天，29岁的王学仲，偕雕塑家张建关（曾参与天安门纪念

碑的雕塑工作）和山东国画家于希宁先生，在大同云岗旅行写生后，拟往五台山，便取道忻县，在忻之日，浏览古城，速写城门，偶见一架老式马车，造型生动，颇可入画，遂研墨理纸，对物描绘。正当先生聚精会神作画之时，不意在围观看客之中，忽出一人，硬说画家画了兵役局的地图，立即没收其画稿，并收缴了工作证和车票，又将三位画家一起带到公安局，盘问再三，鉴于张、于二位当时未曾动笔，予以放行。而对学仲先生怀疑无误：其一是他画了马车，而马车当时正停靠在兵役局墙外（画家又何曾知道墙内是兵役局）；其二是他画了车站的旅客小店，车站是不准照相的（王先生又哪里知道小店距车站还有数十米，尚能拉上关系）。身在他乡，有口难辩，遂以画地图、搜集情报为罪名，旋被关入破旧老屋，与殴斗者为伍，和扒窃者共室，拘留三日，县公安部门通电天津大学，方得释放。

　　先生在忻遭此不幸，虽心情沮丧，又不愿此次旅行写生半途而废，心一横，便乘坐马车上五台山。先后寻访了南禅寺和佛光寺，还勾摹了佛光寺施主宁公遇的塑像。正拟深入台山腹地，忽有校方金牌见召。先生匆匆回津，时值"肃反"运动方烈，终因在忻有"搜集情报"之疑，便列入"审查"对象。到此地步，只能受惩。在一次全系的批判会上，学仲先生的团籍就糊里糊涂地丢掉了。时过一年，方得平反，问题究竟何在？当时谁又能说得清楚呢。

　　斗转星移，王学仲先生已逾古稀之年，但与我在信中谈及此事时，似难于平静，他说："给我的青年时代蒙受了难于平复的创伤，所以一直没有忘掉忻县这个引发创伤的地方。后来提及忻县这个名字，就有些触痛伤疤一样，所以五台山一直未再去过。"我便回复先生说："40多年过去了，忻州发生了重大的变化，五台山一年一度的国际旅游月，更是盛况空前。忻县的过去对先生曾有抱愧的地方，'道歉'只是一句廉价的用语，我不必也不能请先生原谅，只求先生抽暇光临忻州，一游五台山，但愿文旌早

发，忻州有关领导，甚是欢迎；书画同仁，有盼得瞻风仪，以求教诲也。"

先生若能成行，当感忻州与40年前有何等的变化啊，笔者也将有短文相续，又是何等的快事啊！

王学仲（1925—2013），别名夜泊，山东滕州人，诗人、书画家。曾为中国文联荣誉委员，中国书法家协会副主席、顾问，天津文史研究馆名誉馆员，九三学社成员，天津市文联主席团成员，天津书法家协会主席，名誉主席，天津大学教授，王学仲艺术研究所名誉所长等。获第二届中国书法兰亭终身成就奖。

缅怀王学仲先生

88岁的学仲先生在津门辞世了，不禁令人伤悼。近十年来，王老病痛缠身，我便不敢打搅老人家，遂致通问久疏。然先生赠我之著述、函札，却不时翻阅和赏读着，心中默祷着老人的康复。人生无常，先生作古了，彻底免却了多年疾病的折磨，也算是种解脱吧，想到此，心中的郁结，多少有点释放。

1985年在全国第二次书法家代表大会上我结识王先生，然先生久居津门，我住晋北小城忻州，山水相隔，少于见面，而简札则时相往来，常通音问。先生惠我多多，让我终生不能忘怀。

1990年1月，我于深圳举办"陈巨锁书画展"，时为中国书协副主席兼学术委员会主任的王学仲先生为我撰写了前言：

> 巨锁同志善写章草，为书法家；善作诗，有元遗山幽并之气，为诗人；善写文章，颇多波澜，为作家；善画花木山水，为水墨画家。巨锁同志，人在中年，就已涉猎到中国文学艺术的几个领域中，潜心致志，会通书诀画理。其作不矜才，不使气，水墨画妙合自然，神融于物，于书法取简牍而丰富章草，绍米颠而旁汲青主，从师承中延伸出个人朴实严整的格调。巨锁以北人而出展南国，必将带去一股忻州清气。
>
> 王学仲 一九八九年十二月

先生对我褒奖过甚，自不敢当。然而我心里清楚，这是先生对我的鼓励和希望，为我指出一个为之努力的方向和目标。在先生的鞭策下，我不敢稍有懈怠，每想到先生的评介，不免脸热而为之更加勤奋，时至今日，我生怕虚度时光，有负先生之厚爱。

1985年8月，首届元好问学术研讨会在忻州召开，天津社科院门岿先生莅忻参会，会毕，托门先生吉便带荷叶形澄泥砚转致王学仲先生，以表为我撰写前言之心意。奉芹之举，便得快函：

　　巨锁书友：

　　门岿同志带到惠赐澄泥砚一方，受之拜嘉，实为愧赧！何时有莅津之便，希到敝所一叙，先此致谢。致敬礼！

<div align="right">王学仲顿首　8.30</div>

奈何俗务冗繁，迄未往津谒访，留下了深深的遗憾。

1992年夏天，佛教圣地五台山拟举办一次书法活动，特致函先生，邀请拨冗光临，又得先生复函：

　　巨锁会友左右：

　　正驰念间，得获雅教，邀及出席五台之会，厚意至感！缘论文及各种序言积箧盈案，又加尘冗仆颜，至难脱身，徒骋神思耳。专覆拜候文安！

<div align="right">王学仲　6.9</div>

先生总是忙于讲学、著述、书画创作；到五台山登临放目，消夏怡情数日，当不是无闲暇，似不忍虚度时光者也。此种精神，永远是我等学习的榜样。

1990年左右，我曾为五台山筹建碑林，历数年而完成。其间，曾征稿于王老，先生书明僧觉玄诗一首：

魏帝銮舆避暑来，旌旗卷日映山台。

盘陀石上空留迹，风雨千年印绿苔。

到1995年，方得完成拓碑工作，便与先生奉寄拓片一份，遂得先生回函：

巨锁同志，所寄拓片收到，你做事善始善终，甚为快慰。我通报你一件小事，有一位自称为熙云的居士，住北京黄村枣园西里……（笔者隐去地址），他自称是受五台山的庙宇委托，让我为重修的殿宇写对联，还盖有佛教协会的图章，他利用了我对五台山佛教善事的感情，骗走了两副对联。事情的发现是：事过数日，有一日本画商，将这两副对联，来核验是否我的真迹，为此，我发现自己受骗。问题是，他利用的是五台山的名义，这样就会给五台山声誉造成坏的影响，我是个不复是非的人，这事特告诉您一下，以免让他继续利用五台山佛门圣地去骗别的书画家，真是世上人无骗不有。我因函件每日积压甚多，答复后即行把函处理掉，不然存放不下，故此其骗人原函没有保存，也没有时间去追究，特此奉陈。至少，别再让他骗到山西书家的头上，以资预防吧！此颂祝安！

王学仲拜　3月28日

奉读先生函件，我知此事关乎五台山之声誉，遂与有关领导汇报，并通知相关部门予以重视，以杜绝此类事件再度出现。其实，我也有此受骗之经历，某年月日，有江西进贤某寺院方丈，致函与我，邀写匾联，我

素钟情名山古刹，敬重高僧大德，遂欣然命笔，奉上长联一副，未几，此对联竟出现在山西某拍卖市场，我方大梦初醒，原来有人假借寺院之名义，而做行骗之手段。正是行骗有术，防不胜防。不过人总是要接受教训的，吃一堑，长一智。此后，虽每每收到以寺院名义征写匾联者，或煞有介事的寄赠所谓开光的念珠、香炉者，我都慎之又慎，更有王老的告诫时时在耳，此等行骗者便不能得手；而骗人者或又改换伎俩，另出新招，我自愚钝，上当受骗的时候，还是有所发生。

1995年某月，在石家庄举办的华北五省书法联展开幕式上，我再次邂逅王老，先生谈及新中国成立初曾在忻县有受拘留的不幸遭遇，对忻县留下了极坏的印象。因当时相见匆匆，未能了解事情的缘起和经过。返忻不久，我便致函先生，询问事件之经过。先生遂于1996年元旦回复长信：

巨锁同志：

今接大著《隐堂散文》一册，属文典雅，文采灿然。匆匆未得卒读，忙于新年接应，先以旧著《黾勉集》一册相报，未知此册是否曾已赠过阁下，已失于记忆，如重复，可转赠他人。

1954年夏，我与雕塑家张建关（曾参与天安门雕像纪念碑工作）、山东画家于希宁，赴云冈旅行写生后转赴五台山，到忻县火车站利用换车时间，计划在这里停留后访问忻县古城，并去元好问故里韩岩村访古。访问了忻县四个城门并速写后，在一个老式马车前画了水墨的写生，时有一红脸汉子和一中年人驻足观画，然后把我的写生画没收，工作证及火车票收起，并强行带到公安局盘问，当晚收审在一临时拘留所内，系一三间破旧老宅，人员多系扒窃及斗殴的村民之类。与之理论，他们称为画地图搜集情报（录供另附），在此拘留三日。把张建关、于希宁无事放行。第三日，由忻县公安部门通电天津大学作为可疑人物进行审查。

放行后，我仍坚持坐马车到了五台县城，画写生，并去参观了南禅寺，然后去佛光寺画宁公遇塑像。不久肃反运动开始，学校召我回去清查山西的行动，恰好在这年的春天有一个小偷偷窃了我，好事的积极分子举报我为可疑的敌特进行隔离审查，在团员大会上清查出团，并举行了一次全系批判会。过后调查了一年，于1955年平反，但成了糊里糊涂一本账，究竟也没有向我说清是怎么一回事。给我的青年时代蒙受了难于平复的创伤，所以，一直没有忘掉忻县这个引发创伤的地方（那时每个运动，都是墙倒众人推，以应付运动，免烧到个人头上）。

因时间过久，年高健忘，具体细节，难于备述。后来提及忻县这个地方，就有些触痛伤疤一样，所以五台山一直未再去过。

今将报纸评我诗的片断［段］剪下，以供参考，顺致新年节安！

王学仲　1.1

同函附寄的还有："1954年夏忻县公安局当时拘留提审的一段对话。"因文字稍长，便不复引用。

在这欢度新年节假之日，先生因我的询问，又揭起了疼痛的伤疤，写了千余字的长信（包括附录）。我捧读着先生的回函，悔不该向先生提起此事，然而事已至此，便也无可奈何，遂根据先生提供的材料，写成了一篇短文《王学仲先生在忻县》，文章在地方报纸发报后，将剪报寄奉王老，遂得先生回函：

巨锁老弟：

匆匆春去夏来，因赴日讲学，致稽裁答。前得所写忻县受阻报纸，不胜今昔之叹，然往事不管苦乐悲喜，均已化为春梦鸿爪，值得纪念之事。看情况今夏已难赴旧地重游了。喜迎香港九七回归一首，

书笺呈政［正］。宋培卿同志时来津沽相晤，草此奉答，即颂著安！

<div align="right">耄翁王学仲　六月十一日</div>

随函附诗笺一纸：

百年难逢世纪交，收回香岛真当豪。

鬼雄人杰应同唱，最后一条国耻消。

<div align="right">迎九七小诗寄巨锁方家　耄翁</div>

读回函，知先生对在忻之遭遇已然释怀，亦见先生旷然达观之胸襟，我心因之以安，又得先生手书诗稿，笔精墨妙，更是欢喜无量，赏对不已。

2000年左右，我为介休绵山碑林组稿，得王老函件：

巨锁先生：

顷诵朵云，我因中风膝力不支，难作大幅，仅呈旧作一首，人家也不会采用，惟不悖于友义而已。今年书协换届，我即退役了。大书章草高古，至佩。颂砚安！

<div align="right">耄翁手　7.28</div>

先生自患中风后，病疼缠身，体力渐弱，遂不复应酬之作，在病中还为我寄来一幅《绵山诗》的复印件，诗云：

焚母孝何在？绵山殉祝融。

人言割股事，百代有愚忠。

是诗可见先生特立独行之性格和深邃高远之思想，独持己见，迥异成说，发人深思，令人深省，此证先生为诗立论之新意者也。

自先生身体欠安后，我便不愿更多打扰，只在年节时致以祝福和问候；而先生还不时给我寄书、寄信，只是函札写得简短了，或者只在书籍的扉页上写上一句话。诸如：

巨锁先生：

6月10日晚7：35分，中央教育台播出本人专题片，暇时望指导！希文联诸君指正！

另赠藏书票一张，以布盛情，颂时绥！

王学仲　6.3

巨锁老弟台：

收到第三册散文集，初看柯璜、丈蜀老和叙我的两篇。所述皆一时俊彦，余则掠美滥竽，沾溉匪浅。

无以为报，聊寄拙展画片及论家吹嘘之文。忻县初拘三日，已成为我老年的温馨之回忆。此颂砚安！

黾翁顿首　八月三日

尚有多札，不复抄录，先生赠有《王学仲书画旧体诗文选》，扉页题"巨锁先生郢正，黾翁王学仲"；有《王学仲散文选（1992—1995）》，扉页题"巨锁同志留念，王学仲"。有《黾学国际研讨会文集》（研讨会用稿），扉页题"巨锁方家正之"，下加盖"天津大学王学仲艺术研究所赠"印章一枚。有《三只眼睛看世界》，扉页题"借此小册，以通音问，巨锁先生。黾翁"。有先生题签温冰然著《缘份的天空》，扉页小楷题"巨锁君：赠此以当致候。黾翁王学仲顿首"。有时先生随函附赠小幅墨迹，有

"见素抱朴"颜楷条幅。有时惠寄一些诗文墨迹复印件。

先生所惠墨迹、著作、函札，除部分遗失外，大都收集一处，时有捧读，每一展对，如见先生，春风化雨，恩泽深深。今先生顿归道山，令人痛悼不已，怀思无限，唯不忘教诲，黾勉努力，以期寸进。

2013 年 10 月 20 日

山阴沈定庵

　　说起来已是30年前的事了。早在1975年10月，我初次到杭州，公干之余，便纵情于西湖的风景，竟日徜徉于湖畔的名胜古迹中。约略是岳庙的一副抱柱联，让我流连忘返。瞧那书法，端庄的结体，开张的气势，沉稳浑厚的笔姿，一派伊秉绶的气象。仔细品读，楮墨间又流露出几许邓石如和赵之谦的意趣，煞是引人注目。下联有"山阴沈定庵书"六字小款。这"沈定庵"是谁？我却前所未闻。在西泠印社"观乐楼"的笔会上，我有幸见到了浙中名宿沙孟海、诸乐三诸前辈，请教之余，也了解了一些沈定庵先生的情况。

　　这是一位生活和工作在绍兴的书家，幼年在其先德华山公的影响下，研习书画，对伊秉绶书体情有独钟，得《默庵集锦》，朝夕摹写，几忘寒暑。后师事徐生翁，成为徐氏的入室弟子。在老师的指导下，遍临《张迁》《衡方》《华山》《西狭颂》《石门颂》诸刻石，探本求源，陶铸百家，取精用宏，为我所用。对乃师，师其心而不师其迹。久之，遂成自家面目，为越中一大书家。

　　自杭返晋后，我便在书法杂志等刊物中留心沈先生的作品。每有所见，总会用去一些时间去赏读，那含蓄、蕴藉、耐人寻味的特点便是先生书法的魅力所在吧。到1985年5月，我赴京参加中国书法家协会第二次会员代表大会，会上初见沈先生，得以识荆，奈何相见匆匆，未能畅谈请益，引以为憾事。

2007年4月陈巨锁在绍兴访沈定庵先生

　　到2000年9月，因应邀赴沈阳参加中国书法艺术节活动，在下榻的宾馆，再次邂逅定庵先生。某日晚，先生到我的客房小坐，并以大著《沈定庵书法作品选》《定庵随笔》等见赠，这令我十分不安。沈先生长我十多岁，我还未来得及去拜访，先生倒先来了。但见沈先生浓浓的眉毛，眉宇间十分的宽绰；高高的额头，放着光彩；一脸的微笑，双眼常常眯成一条缝儿，给人以亲切慈祥而又恭谦平易的感觉。说话的声音，则响亮得似洪钟，充溢着热情和力量。次日晚，我回访了沈先生。当时沈先生正在为本楼层的服务员书写条幅，写完一幅，又写了一幅。当两个女孩子欢快地持字而去时，沈先生对我说："她们也不容易。每日为大家打扫卫生、整理房间，辛勤劳作，很是勤快，也很辛苦。我写幅字，算是对她们的感谢吧！"说着，脸上又漾出了笑容。先生的作为，委实让人敬佩。当今时代，书法已进入了市场，沈先生能为宾馆的工作人员无偿地作书，这种精神是何等的可贵，即此一端，亦可窥见先生人品的高尚了。

在沈阳的互访中，我和沈老才真正地熟稔起来。书法艺术节期间，我们参加笔会，相偕游览。散会后，先生飞往浙东，我回到晋北，两地虽山川阻隔，见面甚少，而书信往来，电话问候，则从未间断。特别是每逢年节，沈先生总以自制的贺卡相赠。我把那精致的贺卡置诸书架上，看到它，就如同面对笑容可掬的沈先生。

沈先生曾先后两次让我为他的书斋"梅湖草堂"和"仰苏斋"题额。我深知自己书法水平稚拙，但长者之命，不敢有违。这也许是沈先生对年轻朋友的一种鼓励和提携吧。先生亦曾以他的书法大作赠我，某年中秋节前，忽然收到先生条幅，上书东坡词句："但愿人长久，千里共婵娟。"遂悬诸隐堂，对之出神，一时间，先生挥毫作书的情景便幻化在我的眼前。

先生好酒，每置花雕壶，茴香豆十数粒，霉干菜拌干丝一小盘，独自把盏，适然而饮，酒至半酣，偶然欲书，遂命笔染翰。其时也，不知有我，何曾有笔，心手两忘，下笔任情。漫书三五纸，或篆或隶，或楷或草，皆见酣畅淋漓，大朴不雕，得入"有法而无法"之圣域。

沈先生的书法，还有另一种面目，那就是作字十分认真，用笔矜慎，一丝不苟。我案头有一册先生签赠的《药师如来本愿功德经》印本，是先生应杭州灵隐寺之请，用一年的时间，恭书而成，而后刻石，镶嵌寺中。后广州六榕寺住持云峰法师，得见石刻拓本，遂又复印，广赠善众。此作笔调从容，法度严谨，字里行间，又流露出一种清静安详的气息来，给人以法喜，给人以禅悦，这大概是先生沾溉了佛法的缘故吧。沈先生是一位虔诚的老居士，他亲近大德高僧，与诸如丰子恺、广洽法师、云峰法师等都有交往。偶栖天台国清寺、杭州灵隐寺、广州六榕寺、湛江清凉寺。所到之处，皆留笔墨，或为楹联，或为匾额，或为碑碣，更有摩崖刻石。我好旅游，凡佳山水间，时见沈先生的笔迹。去年行山阴道上，更是随处可以欣赏到先生的题刻，它竟成了绍兴的一道新景致，真让我大饱眼福。

日前，又在电话中听到沈先生的声音，八十岁的老人了，声音仍是那么的洪亮，底气十足。先生告诉我，他将在近期到中国美术馆举办个人书法展览。我为之高兴，遂草此短文，以为祝贺。此展览当会给北京的盛夏带去一缕稽山镜水的清凉。

<div align="right">2006年7月20日</div>

沈定庵（1927—2023），浙江绍兴人，著名书法家。曾任中国书协第二届理事、浙江书协首届副主席、顾问。兰亭书会会长，浙江文史研究馆官员、浙江书协顾问等。中国书法第七届兰亭奖终身成就奖。有《沈定庵书法作品选》《沈定庵书法集》等出版行世。

孙伯翔师生五台山书法展小引

津门孙伯翔先生，余之道友也。相交数十年，情存契阔，虽少晤对，而音问常通。先生长余5岁，素以兄长而视之。余深知其人品端庄，书品超迈，浸淫魏碑，竭尽心力，用志不分，心不旁骛，登云峰之巅，入龙门之室，坐卧其下，心摹手追，几忘寒暑，不知倦怠。沉潜渊玄，探骊得珠，正所谓"世之奇伟瑰怪非常之观，常在于险远，而人之所罕至焉，故非有志者，不能至也"。先生得魏碑之神髓，正以精力自致者，非天成也。观其法书，笔姿雄强劲健，气势壮阔恢宏，神采飞扬激荡，韵致厚朴圆融。"寄妙理于豪放之外，出新意于法度之中"，此境界，吾常求之，而不能至，伯翔先生得之矣，颖悟之心，专精之志，令人钦羡不置。笔墨当随时代，先生无愧矣，心正笔正，大气象，真神采，非追逐时风、朝三暮四者所能望其项背。以故，吾奉先生为当今书坛之大家，魏体之巨擘，亮不为过也。

尝见先生法书之余，率性作画，虽三笔五笔，皆入书法，自能笔墨简远，意蕴深邃，即游戏之作，亦见逸兴遄飞，点画凌厉，而趣味生发焉。

先生书艺，驰誉海内外，以故，仰慕追随者，请益问道者，求书索画者，络绎不绝，门限为穿。想见"自适居"闲适中，多了几分热闹。深知先生古道热肠，传道授业，不遗余力。弟子孜孜以求，先生循循善诱。师其法，师其心，师其精神之所在，不独袭其皮相而已。正白石老人所言"学我者生，似我者死"也。诸生心有灵犀，先生一"点"即通也。故其

1990年5月11日在河北苍岩山左起：唐云来、孙伯翔、陈巨锁

所作，各具面目，众采纷呈，诚可喜也，诚可贺也！

幸闻伯翔先生与诸弟子书法，将莅临五台山展出，必将为佛国净土带来沽上清风，献一瓣心香，添几缕书香。巍巍五项，谡谡松涛，风伯为余先驱兮，氛埃辟而清凉，众鹤翔其上下兮，尽现佛国仙山之祥和。幸甚至哉，恭疏短引。

<div align="right">2023 年 5 月 12 日于隐堂</div>

孙伯翔（1934—），天津市武清县人。著名书法家，历任中国书法家协会理事、天津市书法家协会副主席。潜心翰墨，曾习唐楷，后专师北魏石刻。曾得王学仲、孙其峰指导。崇尚碑学，倾心北派，穷索潜研，自成一家，遂获中国书法第五届兰亭终身成就奖。出版有《孙伯翔书法集》等。

方寸之内妙趣横生
——品读董其中先生藏书票上的动物

　　我爱版画，偏爱版画中的木刻，如若收藏，黑白木刻便是我的首选了。以故，隐堂书屋的粉壁上，也不时会轮换着挂出力群、黄新波、张望、董其中诸先生惠赠的佳作，朝夕相对，尽日欣赏，妙境佳趣，引人入胜；而情思哲理，则又会发人心智的。

　　日前，听说"董其中藏书票作品展"在太原展出，我便迫不及待地在展览开幕的当日驱车前往太原，直奔"新华德加画廊"观摩展品。60幅精美的藏书票，逐一品读，流连忘返。藏书票上的"小动物"（其实也并非都是小动物，只是我感到它们很亲切，遂加诸"小"字以概括），都给我留下了深刻而难忘的印象，闭起眼睛，这些"小动物"便会一一走到眼前来。

　　董其中先生刀笔下的"小毛驴"，应该说是书票中出现最多的艺术形象。于1984年创作的《毛驴》，似乎是进行在山村的小路上，回头张望，招呼着后进的伙伴们，顾盼有神，灵气焕然，四蹄落地，嘚嘚有声，引领我回到了少年时代的山村，晨光中，炊烟下，几声嘹亮的驴叫声，给宁静的山村，平添了几许神韵。而其构图的饱满，运刀的爽快，有剪纸的情趣，更见汉画像石的意蕴，深厚质朴，耐人寻味。

　　1994年创作的《小毛驴》，则是我对先生藏书票中的最爱，简净生动，对比强烈，阳光普照着大地，小花散发着幽香，在一片和平宁静而温

馨自在的境界中，小毛驴背负书包，轻快走来，让人亲近；也像一只案头的泥玩具，憨态可掬，逗人喜爱。而另一幅为1995年创作的《读万卷书，行万里路》，则是先生藏书票的代表作，在创作中，数易其稿，精益求精，从而在全国藏书票展览中获得金奖。品读其作，使我联想起"张果老骑驴"的故事，呈现出"牛背横笛信口吹"的诗意，想起了"骑驴看唱本"的俗语，想起了我童年时骑驴到外家在路上看山水的景况。也让我深省读书破万卷要始于足下，脚踏实地，循序渐进，不要速化，而终有所得的道理。读书是我的嗜好，行路也是我的嗜好，我践行着"好书不厌百回看"的教诲和"谢安不倦登临赏"的榜样。此幅书票中的小毛驴，一仍前两幅，在嘚嘚地行进中，溅起夹道的花香，洒下一路的书香，传出清越的铃声，夹杂着琅琅的书声。这是何等愉悦何等欢快的境界呢！

"牛"也是先生所钟爱而勤于刻画的对象，1996年所创作的一幅牛的藏书票，只一牛头，布满画面，两耳外出，撑破边框，双角含抱，力量内敛，旋毛若动，得似风轮，是一幅寓动于静，充满活力的佳作。在创作上，似乎借鉴了折叠剪纸左右对称而又有变化的法则，牛头左右，饰以一条条横线，既像平摞的书籍，又丰富了画面，虚处不虚，给人以想象的空间，这也许是画家留白的用意吧。另一幅，也是1996年创作的《饮牛》，同样是我很喜欢的一枚藏书票，牛立浅水中，浅水才能没牛蹄，斜阳朗照，倒影迷离，波光粼粼，秋水无边，牛低头而畅饮，鸟怡然于牛背，其境清寂，其趣幽深。虽是山村寻常之景致，一经先生之刀笔，顿化神奇，诗意盎然，生机无限，这当是先生作品的魅力所在了。

读1984年所创作的《小咪藏书》一票，则亦见其匠心独运，不同凡响。小猫咪两耳高竖，六须开张，双眼灵光四射，短尾反翘，将小猫咪机灵、警觉而又有些稚嫩顽皮的神态，刻画得惟妙惟肖，跃然纸上。那背景中飞动的横线条，又衬托小猫似在深夜中速捷地穿行，而小猫身上有转轮样的"小旋涡"，不独点缀出猫咪的可爱，也加强了猫咪的动感。静夜中，

躺在床上，听听一声两声"喵唔"的小猫声，也该是一种享受吧。小时候，我也曾喂养过猫咪，每见它睡在炕头上，盘曲着身躯，紧闭着双眼，发出呼噜的鼾响，祖母说这是"猫儿在念佛"，我便坐一旁静听着这舒缓的声音，生怕惊醒了熟睡中还在修炼的猫咪。读《小咪藏书》票，能引发我如许的回忆来，这正是我喜爱先生艺术作品的原因之一。

还有两枚是为力群前辈创作的书票，画面上是"松鼠"。因为力老喜欢"毛圪狸"，家中饲养着，它们总是不知倦怠地蹦跳着，我在怀念力老的文章中，曾有过描写这些小精灵的词句。先生在书票上刻画这些松鼠，我想自然也是因了力老对这些小动物的厚爱吧。书票第一枚的两只松鼠，虽然是直接移自力老《林间》的形象，而布局却更为简洁明快，主体突出，以梯田土坡替换了疏枝密林，自然是一种再创作。而另一幅更为精致，有如设计精巧的邮票，四边以小圆口刀捅出齿牙，"力群书票"四字，分置四角，四字间排列疏密有致的竖线，有如一本本上架的精装书，而票之中央是坐立的一只硕大的松鼠，蓬松的尾巴像一柄芭蕉扇，前爪则拨食着干果，神情专注，丰姿迷人；它又像一方别出心裁的手帕，是来自云贵高原的纺织或扎染呢，还是出自黄土地上的草编或刺绣？是，又不是，是出自先生的融会贯通和迁想妙得，发于心源，流于笔下，是艺术家心灵的涌动。

先生笔下的动物，还有图腾中的飞龙，汉墓旁的石虎，还有绿荫下的喜鹊，少女肩头的鸽子，大江中的中华鲟，玻璃缸内的小金鱼，以及放飞的纸鸢，鼓翅的蝴蝶和蜻蜓，或写意，或写实，或粗犷，或细腻，或夸张变形，或抒情，或寓意，无不曲尽其妙，形神俱见。

徜徉于"董其中藏书票作品展"画廊内，犹如步入贺兰山中，摩挲那丰富多彩的岩画；又如行走在中国历史博物馆内，晤对古色斑斓的石鼓文字，而或是精美绝伦的汉画像石；间或也生发出踏进西方艺术殿堂的错觉，似乎看到了珂勒惠支、麦绥莱勒和毕加索的身影；而更多的时候则是

先生的作品带我回到了少年时代的山村，看到了鸡栖于埘，牛羊下来的场面，咩叫的羔羊、撒欢的小驴驹在黄土坡头和绿杨深处；走到了农村老屋，触目的是剪纸窗花、丝线刺绣、柳条编织、老虎帽和布娃娃，五光十色，琳琅满目。这一切，充溢着喜气和欢乐，而又不失宁静和和谐，这里才是先生创作的源头活水，有涓涓的细流，泠泠的清音，如丝如竹，不绝于耳。

2013 年 9 月 28 日

董其中（1935—），江西省泰和县人，著名版画家。1958 年毕业于北京艺术师范学院美术系，而后在山西艺术学院、山西大学艺术系任教。1965 年后在山西省美术家协会工作，曾任山西省文联副主席、山西省美术家协会主席、中国美术家协会常务理事等。代表作品有《山村秋景》《山村晨曲》《晒玉米》《排演新节目》等，分别入选《中国新文艺大系（1976—1982）》（美术集）、《中国美术五十年（1942—1992）》、《中国新兴版画五十年选集（1931—1949）》（上）、《中国现代美术大全》、《20世纪中国美术——中国美术馆藏品选》等中外 10 多种大型画集，并分别被国内外 30 多个美术馆等部门收藏。于 1984 年、1998 年在上海人民美术出版社、山西人民出版社分别出版《董其中版画选》。

董其中先生的雅舍

　　董其中先生是我上大学时的老师，他的年龄，仅大我4岁，足见他的年轻有为了。40年前，他版画创作的艺术成就便蜚声海外，这自然缘于他的天赋和勤奋了。

　　先生一直很忙，我不愿打搅他，似乎有两年没有见面了。前不久，我突然接到长信，说他在一年的时间内已编就了7本书：《董其中版画选》《董其中速写集》《董其中木刻藏书票及贺卡集》《董其中书法集》《董其中美术评论集》《余墨集——董其中散文》《论董其中艺术》。这实在是让人兴奋的事，也是让人惊诧的事。先生在版画创作之余暇，"利用有限的时间和精力"，做了如此繁重而又烦琐的工作，能不令人感慨和赞叹吗！这岂不是一位真正的"与时间赛跑的人"吗！信中还附有一枚精美的水印木刻牛年贺卡，并在信中写道："奶牛吃的是草，挤出来的是奶，滋养的是我们的身体，其精神可贵，很值得我们人类学习。"鲁迅先生也曾说过同样意思的话。先生们的教诲，自然对我是有很大激励作用的。遂将贺卡装入镜框，置诸书架上，看到嘴衔青草的奶牛，也会想到先生在木板上不倦耕耘的倩影。

　　日前，我适太原，遂于汾河东畔的山西省文联公寓内造访了董先生。先生的雅舍，实在是太逼仄了。先说会客屋，屋内除去三件套的大沙发外，说"家无立锥之地"是有点夸张，但当我们去访问的三人入室后，确是感到有点拥挤，不知该在哪里下脚或落座，但见茶几上放着正在刻制的

2009年3月21日陈巨锁访董其中老师

未完成的版画，大沙发上已让书稿占却了三分之二的位置。先生赶紧从外屋搬来了一个小凳儿，各自勉强落座。随后，将茶几上的木刻板靠墙立着，又将沙发上的书稿移到茶几上。这些书稿正是所编就的那7本书，先生为我翻阅着、介绍着，拜读了公刘先生的函札，此札将作为《余墨集——董其中散文》的代序。另外，还诵读了王景芬先生为《董其中书法集》所写的序言。

董老师是一位很健谈的人，趁谈话的空间，我才打量着室内堆放的什物。一进门，窗下便有两堆半人高的书籍，也不上架，就地堆积着，先生说，这些书大都是朋友和出版社所赠，也没有时间仔细阅读。靠墙处，则是数层斜立着的镜框，框内装着先生新旧的版画作品，墙壁上有空隙处便挂着先生的版画草图和书法习作，间或也有收集来的民间剪纸和五颜六色的鞋面、鞋垫刺绣，从中进行艺术借鉴和学习。难怪在先生的版画作品

中有一种质朴的民间情愫在流露，富有装饰味的画面展示，给人一种亲切感。而在大沙发背后的墙上挂着的镜框内，有与老师吴冠中及和老前辈力群、王琦、马烽的合影，有华君武所赠的漫画等。总之客厅的四壁，可以说是琳琅满目，"略无阙处"了。我说："老师的居住条件太逼仄了。"

"还可以，5个房间，建筑面积103平方米，可用面积也80多平方米，孩子们不在身边。我习惯于纵向比较，现在住房和我20世纪60年代一家四口住八九平方米的房子有天壤之别。再说，住房大小未必和业绩成正比，够用了，知足了。"先生淡然地回答。

我提议要看看先生的书房，先生一笑说："太乱了。"便立起身来，走出客厅，经过一个小过厅，此厅四周，除去卧室和厨房的通道外，也垒摞着杂物，悬挂着条幅，因其光线的暗淡，就没有去品读那些书画的兴致了。待先生打开书房的多半扇门时，我进入室内，这里也只能用"拥挤"二字来形容。当地摆着一张大桌子，桌子四周，仍是堆积着书籍、画框、书稿、信件……一边墙面和一个墙角立着书橱，橱内满满的书和艺术品，橱面上也零七碎八地挂着画稿和函札，其中有一条幅是1991年书写的鲁迅先生语——"时间就是性命"。几乎所有墙面和橱面都利用上了。书橱的顶端，更有堆到天花板的纸卷和装满画册和函札的一个个纸箱，很有些会滚落下来的感觉。

再看看先生的书桌，似乎也没有一处空隙可言，仍然是书籍、手稿和信件。桌子前，靠墙顺放着一张单人床，床之侧挂着两件尚未装池的书法作品，同是赖少其先生的手迹，条幅上写着鲁迅先生"愿乞画家新意匠，只研朱墨作春山"的诗句；横幅上书"刀如笔"三个金农体的大字，是赖老1974年莅晋时题赠董先生的。此作经过30多年的打磨，看上去纸质发黄，颇有些古香古色的韵致了。

床与桌子之间，仅有一条能供一人侧身而过的缝隙，是通往阳台的通道。每当写作时，先生便是坐在一只老式的木椅上，推开桌子上一角的杂

物，在灯下聚精会神地爬格子。那发表在《人民日报》文艺副刊上的数十篇文章，大多是在这里完成的。其中《椿树》《故乡石板桥》《一节两地过》《母亲的鲜花》《校园情思》等篇什，都是我喜欢捧读的文章。短小精悍、质朴无华的文笔中，寄寓着浓郁的感情和深刻的哲理。读先生的文章，有如欣赏先生的版画，既给人以愉悦，又发人之深思。

书房外的阳台，是一个长6米、宽1.2米的处所。阳台西头，一如室内，几只木椅上堆积着已刻和未刻的木板，阳台东头摆放着十来种盆花。董先生说："盆花难见花，因无时间去呵护，花都死了。现只剩下绿叶植物，我钟爱绿色。"在阳台两端中间，仅留了一米多见方的地方，放着一个先生于20世纪60年代自制的小炕桌，是先生坐在小板凳上刻制小版画的地方，那些精美的藏书票和贺年卡，便是在这里完成的。先生坐下来，为我演示着，他说："冬天冷，特别是年节时分，为了给油墨加温，我便在这里安了一个高光灯。"说着，便打开了那个带聚光罩的电灯。

先生的雅舍，在我的眼睛里确实有点乱，而在先生的心目里就未必乱，在这些横堆竖叠的什物中，他需要什么，可随手取来。说到师友间的函札，他说："我有一份整理的复印件，你可拿去看。"随即在一摞杂稿中抽了出来，这足以说明他的东西放在什么地方，在其心中是条清缕晰的。

聆听着先生的叙述，欣赏着先生的作品，参观着先生的雅舍，先生在这样的环境和条件下，竟能创作出那么多的艺术和文学的精品来，我又一次为之惊诧和感动。

待步出董其中先生的雅舍时，我想，先生的房间是拥挤点、零乱点，但没有伤雅，有道是"大象无形""大朴不雕"，而董先生的雅舍当是"大雅无饰"了。这才是一位艺术家朝斯夕斯、忘我耕耘的真正的雅舍呢。

2009年3月26日

怀念朝瑞

朝瑞去世已经三年了。在这三年中，我总想把他忘掉，却总是忘不掉，他时常走入我的梦中，时常出现在我的脑海。有时恍惚觉得他还在画室中不停地挥毫写字、作画。他走了，这无情的事实，却抹不去我心中的错觉。最难忘的日子，当是2008年的5月1日，这是他的忌日。

当时我和妻子石效英，老同学亢佐田，还有文友焦如意，正在庐山游览。5月1日上午，在牯岭街漫步时，忽然接到一个电话，说王朝瑞病危，还在医院抢救。这消息令我震惊，遂跌坐在路边的矮栏上，妻子见状，问我："怎么了，哪里不舒服？"我只吐出了三个字"朝瑞他"便哽咽了，不禁潸然泪下。佐田也震惊了，也只吐出六个字："怎么会这么快？"接着是半晌的沉默，谁也不再说一句话。后来焦如意过来搀扶我，我推开他，慢慢地站了起来，在牯岭漫无目的地行走，对面杂花丛树，俊男靓女，全然不见，眼前只是一片茫然。到下午，又接到电话，知道朝瑞已经走完了他还不到70岁的人生旅途。当晚，你会想到，那是一个漫长的不眠之夜，辗转反侧，怎么也不能认定他确已走了。

我和朝瑞是大学5年的同窗学友，他的体格在同班同学中是最为结实的一个。他说他的伯父（或叔父）不曾有子嗣，后来便过继其下，家中自然十分疼爱，到11岁时，还吃母乳；在大学时，他的饭量很大，他的身体能不结实吗？没想到，四五年前，他得了一场病，曾在北京、太原住院，我到医院探望他，他笑笑说，无大碍，再过些时日，就要出院。果

然，他不久出院了，他没说生的是何种病，我也不曾问及。我只知道他有糖尿病，因为我们外出采风或参加笔会，午饭前，他自己总会注射一支胰岛素。2007年夏秋间，我到太原顺便到山西画院看望他，见他虽然有点消瘦，精神却很好，正在整理他的太行写生稿，以六尺宣整幅进行创作，见我来了，放下手中的画笔，漫谈起太行山深处的种种景致和佳色。快到中午了，他邀请我和同行另外两位文友进餐。走进离画院不远的一家餐馆，坐落在一处比较僻静的雅座里，我们不要生猛海鲜，也不要大鱼大肉，只点了几样鲜嫩的蔬菜、豆腐，朝瑞是文水人，还点了他最爱的晋中面食。打开一瓶红葡萄酒，他却以茶代酒，劝我们多喝点，说多喝干红，对身体有好处。这大约是他请我在小范围内"最后的晚餐"了。

2008年春节期间，我打电话给朝瑞，家中无人接听，又转而问讯佐田，佐田说，朝瑞年前搬进了丽华苑新居，在搬家中，因挪动重物，扭了腰，听说住院医治。我想这算不得什么病，休息一段时间便会康复。到4月24日，我到太原参加"定襄县书画名家作品展"开幕式，在展厅遇到林鹏先生，他小声地告诉我说："朝瑞病了，很严重，他和他的家人都不知道是什么病，是医院的领导告诉我的。你要常去看看他。"

这消息有点意外，当日午饭后，我便去他的住处，敲门无人应答，打电话无人接听，向亢佐田、王学辉打听，说前几日还在家中，或许是到子女家去小住了。没有能见到朝瑞，心中总是忐忑不安。没过几日，我在庐山，便接到了朝瑞辞世的噩耗，能不让人哀痛吗？朝瑞去世已经3年了，我总想写点纪念的文字，却久久不曾执笔，总怕又撩起哀伤的心绪。我没有苏东坡"生死惯见浑无泪"和白乐天"生死无可无不可"的旷达和修为，每听说一位朋友或一位熟人去世了，总会伤悼不已，何况朝瑞和我是同窗同道交往近50年的老同学和老朋友呢。

在大学，我和朝瑞都是学国画的，兼爱书法艺术。初到校，我见他能作一手双钩字，写字时，不假思索、任笔流走，几个字或一句诗，在他笔

2011年5月10日陈巨锁在太原王朝瑞书画研讨会上发言。左起：赵球、林鹏、王学辉、陈巨锁、曹美

下很快完成了空心的双钩字，不独双钩连绵不断，笔画无误，且字形饱满优美。写行楷，则是何绍基的面目；也能作隶书，他当时倾心的是宁斧成的带有金石味和装饰美的一种体势。

当时在山西大学艺术系国画专业办了一个小刊物，叫《砚边》，不是印刷出版物，而是把稿件用毛笔抄写，张贴在墙壁上的，有似壁报，一期期地刊出。我是《砚边》的主笔，朝瑞也积极参与其事，书写任务多数是由他来完成的。王绍尊老师，见朝瑞和我喜爱书法，便为我们在北京选购了碑帖，给朝瑞买的是一本上好的"衡方碑"。在老师指导下，朝瑞临摹更加勤奋了，在隶书创作上，崭露头角。

某次我和朝瑞正在誊写《砚边》稿件，系主任见状，便严肃斥责："我们是美术专业，是培养画家，不培养书法家！今后少写字。"对于领导的批评，我们只有不吭声，其实我们也没有要成什么家的想法，对书法也只是一种兴趣和爱好。我等固执，把批评当成耳边风，练字照旧不误。谁

也没想到，朝瑞日后竟成国内外知名的书法家，曾任山西省书法家协会副主席、中国书协的理事、"国展""书赛"的评委。他的隶书熔铸名家，自成一体，在全国也是颇有影响的。著名书画家孙其峰先生在致我的函件中，多次提到朝瑞的书画，予以鼓励和赞扬，如："尊书与朝瑞之隶，皆大有进益，吾自视不如也，真后生可畏，后来居上也。"又如："王朝瑞的画，大有一日千里之势。"等等。

朝瑞作字运笔，雄快振动，很有节奏感，隶书极富阳刚凝重的意趣，施之摩崖刻石，更具一种苍茫气象。曾应我之约，为"五台山碑林"作六尺大幅，其作峻逸爽朗，颇得汉隶之风神，又具个人之面目，确为佳构。而作小行书笔札，用笔灵动，不主故常，一任自然，而真气弥漫。隐堂中收有朝瑞所致函札数十通，且多为毛笔行草，或三五行短札；或长篇巨制，写在生宣和毛边纸上，整幅为之，洋洋数千言，这长信，当会用去他一个通宵的。王羲之有《十七帖》皆为数言、十数言而已，而朝瑞致我信件，待得暇整理，付诸装池，那又是何等的规模呢。抛去书法艺术不谈，信中之情谊和故事，则更是弥足珍贵的。在书法事业上，朝瑞还培养出了不少学有所成的青年，他大声疾呼要继承传统，学有正道。在他临终的前一年，出任全国第九届书法篆刻展评委后，著文力倡当今隶书，要以凿山铸铜精神，继承汉碑优秀传统，以校时下装腔作势之歪风。

国画上，他喜爱山水画，某年学校组织我们到左权县麻田一带艺术实践，在太行山中探幽，在漳河水边访胜，朝瑞画了很多钢笔写生，用笔细密，取景生动，每一幅写生，便是一张精彩的图画，在学校大礼堂的汇报展览上，他的画大受好评，此展也许就确立了他日后专攻山水画的志向。他工作后，曾有几年在山西省测绘局供职，那几年，他偕同几位青年男女跑遍了山西境内的山山水水，他们搞的是测绘，他却得以饱览山水之胜，或许还借机勾画一些画稿或速写。此时胸罗丘壑，日后造化在手，这也是一种机缘呢！

后来，朝瑞到山西人民出版社工作，担任美术组组长，不但完成编辑出版任务，审查、把关美术作品的出版事宜，自己也尽量挤出时间，完成一些山水画的创作，参加全省、全国的展览。朝瑞的创作，不是闭门造车，一切画稿皆得之于大自然的造化。某年忻州地区在五寨县召开书法年会，邀请王朝瑞等省城书家到会指导。会后，游览芦芽山，朝瑞在山中不知疲倦，笔不停挥，坐在崎岖的山崖水际，面对群峰厉石，聚精会神地勾画着。后来，他还多次到芦芽山写生，难怪他创作出了一批描绘芦芽山风光的系列作品。

1985 年 4 月，我们在京参加完中国书法家第二次代表大会，他到狼牙山去写生，画稿盈箧，又创作出了以狼牙山为题材的大幅画作，在展览中，获得了高度的评价。要说朝瑞最迷恋的还是太行山，他几乎跑遍了太行山的高山峡谷。五代时，荆浩在太行山中画松树，一本万殊，曲尽其妙；而今朝瑞在太行山中作画，笔下能千岩竞秀，万石传神。几年前陵川有红叶节，我和朝瑞同邀作客，在王莽岭、锡崖沟、苍山暮霭中，朝瑞挂着一根木杖，跑前跑后，生怕丢掉一处胜迹，时间紧迫，无暇用笔作画，他便细心地观察着，品读着这神奇而壮美的大自然，眼前的胜景，定会收入他的腹笥。他后来又多次到陵川、壶关、平顺等地写生作画，创作六尺宣整幅十数张，在北京、太原等地展出，真是洋洋大观。

2006 年 5 月，我与妻子偕朝瑞夫妇、佐田夫妇有高平之旅，老同学作伴访古探胜，颇为开心。一日在拍照之际，佐田突发谐语，引得大家开怀大笑，就中以朝瑞所笑为最，至今"嘿嘿"之声，音犹在耳，斯人已去，又不禁泪下。再到陵川，本拟入住山中旅舍，奈何大雨滂沱，日色又晚，只得留居县城，朝瑞大为遗憾。他对太行山之感情有如此之深厚，故而所作太行山之山水大幅，重峦叠嶂，危岩峭壁，间有高山飞瀑，紫云苍烟，而或杂花丛树，曲径断桥，无不摄人心魄，生机盎然；偶作尺幅小品，亦能小中见大，咫尺千里，丘壑万千，即写眼前景致，一石一木，皆极笔姿

恣肆，墨彩温润，放而有度，收而不拘，老树干裂秋风，新花润含春雨。我处所存《镇海松涛》二尺小幅立轴，但见古寺半隐，寒泉飞溅，乔松挺然，松涛瑟瑟，画风细密而典雅，画境幽远而清绝，但闻涛声阵阵，消尘涤虑，读之令人忽生尘外之感。以上诸端，当是朝瑞山水画的魅力所在吧。

　　朝瑞辞世已经3年了，一些琐屑也会时常萦绕我的脑海。朝瑞爱笑，在校时，有时会无端地笑起来，甚至笑得东倒西歪，且发"嘿嘿嘿"的不同常人的声音。笑总有他笑的原因，他总是想到了可笑的故事或可笑的人物，在自己心里憋不住了，便爆发出来。他的笑声特别，有时也会引起周围同学们的共振，大家因朝瑞的笑而笑，那场面也是可观的。朝瑞还爱看电影，在大学时晚饭后每每偷偷地溜出去，到附近的院校或进城看场电影。夜深人静，他悄悄地归来，见同学们虽已上床，却还不曾入睡，他会按捺不住新电影故事对他的刺激，便津津有味地给同学们讲解电影情节。初时，还有人发问："后来 怎么了？"后来只有应声了："听着哩。" 最后听到的只是大家的酣睡声，令他很失望，也很生气，说一句："优美的音乐，对非音乐的耳朵是无用的。"来为自己解嘲。

　　他多次外出看电影，每每受到批评，然而有一次的批评，他是不能服气的。某年中秋节，正值国庆假期，我们国画专业有5个同学——我、朝瑞、佐田、福尔和光武没有回家，在晚上小聚，而后赏月、作诗、作画，5人合作一幅花卉秋色图，朝瑞在画上还题了"换了人间"四个字，我写了题记，并将作品张贴在教室里。待假期结束，系里发现我们的中秋雅集，便召开了一次批判会，说我们的行为是"士大夫阶级的趣味"，有"小资产阶级的情调"，朝瑞是共青团员，据说还在团内写了检查。今天想起此事，实在令人啼笑皆非，那当是时代烙印吧。特此录出，以见一斑。

　　毕业后，朝瑞被分配到太原玻璃瓶厂搞设计，那年代，工作分配由不得自己，要一切服从组织安排，要干一行，爱一行，专一行。朝瑞在玻璃

瓶厂，似乎没有出什么成绩，我只记得一件事是永远不会忘记的。那就是玻璃瓶厂有下脚料青田石碎渣，稍有大块的，经过切割打磨，是上好的印材，朝瑞花钱买了数10斤，赠给我们的老师王绍尊。王老师是齐白石的弟子，所治印章，素有大名。老师得此印材，精心设计，日夜施刀，以瘦弱之躯，竟然完成了毛泽东诗词37首的篆刻作品，这是何等的巨制呢！然而作品完成了，却不能广为流传，老师颇有遗憾。

事有凑巧，后来朝瑞调入山西省测绘局，征得单位领导同意，借印制测绘图的机器之便，将王老师篆刻作品以内部形式印刷成册，赠送友朋，广为流通。广东美术学院教授陈少丰先生曾在致我函札中写道："绍尊同志《毛主席诗词篆刻》已看到，如此巨大的劳动，使我深为吃惊、感动。"岂知此举没有朝瑞的鼎力相助是难以完成的。须知那还是在"文革"期间的举动，弄不好，是会担着风险和带来麻烦的，因为王老师在"文革"一开始就被打成了"牛鬼蛇神"的反动学术权威，受着管制和批斗的。于此，亦可见朝瑞的为人了。朝瑞后来由山西测绘局调入山西人民出版社，任美术组组长。书目题签也是其一项任务，他善书法，题写签条，本是他自己手到即成的事情，他却写信托我题写，我心里清楚，我知道这是他在推介老同学，是对我的抬爱和推重。

1980年的一天，我在太原遇到徐文达先生，他说全国要举办首届书法篆刻展览，要我写一幅作品参选，但时间紧迫，需在两日内完成。我无暇返回忻州创作，只得到朝瑞家去书写，朝瑞理纸研墨，我写了两张条幅，以为应付。对"国展"，当时不抱入选希望；然长者之命，不敢不遵。临时到太原，也不曾携带印章。朝瑞见状，说他有石料，明日便请张颔老为之奏刀。这便是后来经常使用的"巨锁书画"一印，也成了张老篆刻的代表作。去年夏天，我去太原之便，又请林鹏先生加刻了边款，这方印章上，见证着四人的友谊，面对印章，我首先想到的是朝瑞，没有朝瑞，也不会有这方印章诞生。

某年，我接徐无闻先生函札，有云："别有恳者，北魏程哲碑，旧在贵省长子县，我因撰《寰宇贞石图叙录》，须知其现状，若尚存，其具体地点在何处；若已毁，则毁于何时？"我孤陋寡闻，对"程哲碑"知之殊少，遂致函朝瑞，愿他尽快请教张颔先生，未几，便得回函云："遵嘱，北魏程哲碑一事，询问了张颔先生，得知本碑陈列在省博物馆二部纯阳宫里。现状如何？我又专程到纯阳宫做了观察，程哲碑陈列在碑廊里，外形无缺，只是碑文在'文革'期间，因长期匍匐于泥土之中，有五分之三，斑驳不清，字迹难辨。然尚属名碑之列。现状如此，谨此奉告。"于此，亦足见朝瑞办事的快捷和认真了。

我和朝瑞，在校期间，朝夕相处，自不待言。离校后，也时相过从，每外出参会，或观光游览，采风写生，亦多结伴成行。诸如华山探险，普陀观潮，洱海泛舟，姑苏游园，而或文峰山访碑，大研镇（丽江）听乐（纳西古乐），养马岛（牟平）食蟹，傣家楼（景洪）品茶……皆如形影相随。每外出，又因声气相投，多同住一室，借以白天游目骋怀，夜晚叙旧共话。到2007年5月，我与朝瑞赴大同参加"殷宪书法展览"开幕式，是最后一次同住一室了，畅谈无尽，彻夜不眠。会后，朝瑞返并，经道忻州，到隐堂小坐，这也是他最后一次到我家，见我案头有一只汉陶梅瓶，他大加赞赏，说典雅纯朴，甚是可爱，北方少梅，插一枝桃杏花也会增添香色。我见他对此瓶喜欢，便让他拿去，他说："现在瓢庐（朝瑞的居室），东西多得无处可堆了，待搬进新居，我再来拿。"现在朝瑞走了已经三年，那只汉陶梅瓶也碎了。想到此，我的心又在颤动着，行文就此打住。

2011年2月20日

附录：哭朝瑞（六首）

噩耗传来牯牛岭，老眼不禁泪纵横。
四十八年相交事，一朝契阔竟无情。

大学五年作学友，书画朝夕共研磨。
并门风月今依旧，笑语相失一刹那。

学书衡方碑最勤，作字波磔妙有神。
却看并垣多弟子，应记先生招汉魂。

画水画山不识闲，丹青长留天地间。
忆到生前师造化，太行吕梁嘚嘚还。

开心最忆是高平，你我相偕并亢兄。
当时影像时展对，忍教老友泣无声。

云州欢聚互祝斟，联床夜话忘更深。
而今梦回遗音在，争奈愈伤寂寞心。

王朝瑞（1939—2008），笔名王屋山，山西省文水县人。1965年毕业于山西大学艺术系。曾任山西画院院长、一级美术师、中国书法家协会会员、中国美术家协会会员、山西省书法家协会副主席、山西省美术家协会副主席、中国国际文化交流中心山西分会理事、山西省文联委员。绘画代表作品有《绿海新歌》《狼牙山夕照》《黄河》《芦牙山之晨》《秋艳》《醴泉无源》《北方春早》《鹤鸣图》《蒙养三昧》等。在书法领域中，他的隶书独辟蹊径，自成一家。

文景明识小录

　　杏花开时，好雨初至，春寒未尽，便欲饮酒。每把盏小酌，自会想起杏花村的书友文景明先生。

　　提起文景明，已然是一位大家熟知的书法名家了。只要赏读那两本厚厚的大八开本的《文景明书法集》，你就知道他的书法造诣之深了。其书法艺术之特色，早有卫俊秀、张颔、林鹏、柯文辉诸先生的评述，可谓"贤者识其大者"。我不敏，对其书艺没有新的见解，便也无须在此饶舌了。然而与景明兄相交，约略也有20年的历史了，对他的为人处世，似乎还有一些微末的感受，而且大都是和书法事业有些关联，摘其三五，简略叙之，或许从中亦可窥见文先生的一鳞半爪（景明表字见龙），这自然是"不贤者识其小者"了。

　　和文先生的相识，是从"'杏花杯'首届全国书法大赛"开始的，那已是1987年的往事了。那时，全国性的书法赛事远没有今天如此频冗和泛滥。当时的评委一请便到，也没有什么要求，仅为其提供旅差费而已。一时间，数十位书法名家云集太原。大赛中，景明兄为汾酒厂（出资单位）的全权代表，总理其事，特别是后勤事务，安排得妥妥帖帖，无一疏漏。说一小例，评审工作结束后，到杏花村汾酒厂参观、笔会。当年许多地方的笔会，多是安排书桌三五张，以书家资历深浅、职位高低、年龄大小依次挥毫。就中有个别书家，书兴甚浓，占一席阵地，不知倦怠，忘我写来；而有的书家，虽字写得不错，却资历不高，便没有用武之地（桌

子），只能坐在一旁吃茶不辍（这真是书法作品进入市场后的今天，难以想象的事情）。景明兄临见妙裁，在汾酒厂偌大的会议室，摆出数十张桌子，给每位书家设一席，任其尽兴写来。年轻女工，端茶送水，添墨理纸，服务周到，殷勤可嘉，便中也求得不少书家墨宝。一个晚上，书家们为汾酒厂辛勤奉献，留下了无数的佳作，无尽的财富。于此一端，也足见景明兄的机敏和睿智了。景明兄，热情豪爽，每相聚，酒过三杯，畅谈不已。若进京或赴并参会，我俩多同住一室，夜来长谈不倦，评品书家书作，他语多惊人，理甚契合，总令我折服不已。景明在大学时，学中文，师事章太炎高足姚奠中先生，积学储宝，不负师教。工作以来，虽效力企业，然无一日一时忘却文化，于酒厂，刻碑建廊，广集当代书画名家精品于环堵；再建酒史博物馆，搜罗古今酒器文物陈列于一室。如此工程，殚精竭虑，奔走劳神，其间又凝聚着景明兄多少心血，非躬亲者，焉知其中甘苦。此等事业，非有积学者，又岂能成就。

于书法、学问，景明兄好学而无常师，或可谓转益多师者也。于古，广学百家，博采众长；于今，先后问道林鹏、张颔、卫俊秀诸先生。于卫俊秀处，请益尤勤。景明居汾阳，卫老居西安。每当工余或假日，景明便驱车西进，往谒卫老，聆听教诲，得观挥毫。即不能见面，每有不解处，便致函先生。释疑解难，卫老不辞。在景明处，曾见卫老函30余件，看似村言俚语（通俗浅易如拉家常），却是度人金针。景明幸甚，羡煞我辈。于此，既感景明兄勤学好问之精神，亦感卫先生诲人不倦之品格。

景明亲近卫老，师其心，亦师其迹，见其所作，紧劲连绵，得似乃师风格，正卫老薪传有人。而见景明近作，或有所变，问其故，答曰："仍师其心，已忘其迹。"善哉斯言！唯其"师其心，忘其迹"，故能不为法缚，下笔自然畅达，神采气息溢于楮墨间，师心永在，心源活水。

景明的热心，也是人所乐道的。文友书朋，或有取得成绩者，他都祝贺，或通电话，或致书函；或有人出书、举办展览，见其手头拮据，他便

汇款相助。还是举例：林鹏先生的长篇历史小说《咸阳宫》脱稿后，送某出版社，沉睡8年，未能付梓。景明得悉后，即与北京出版社一位编辑朋友联系，并约请柯文辉先生为特邀责编，林先生的大作从而得以顺利出版。《咸阳宫》虽为小说，却富史料价值，备受史家关注，经发行，享誉天下，一版再版。玉成此事，景明兄自然也乐在其中。

尝读景明函札，他说："古人云：'人贵有自知之明。'说贵有，其实是难有自知之明。我也不能例外。"然就我所知，景明兄是一个有自知之明的朋友，他始终抱一颗平常心，踏实做事，真诚待人；至于学书，虽为余事，功在不舍，沉潜半生，终有所成。月前，景明兄车过忻州，把晤隐堂，坐未暖席，急匆匆打开一个大包袱，让我眼前一亮，竟是他年来的书法新作，足有数十幅，且不乏鸿篇巨制。一本《金刚经》小楷册页，师法钟太傅，字字端庄高古，无一笔不着力，无一丝见苟且，实在是耐人品读，而所书韦应物诗隶书四条屏，既见汉碑朴茂神韵，又能新变开张，多有创意，在有法无法之间，也令我静观良久。赏此精品力作，不禁惊诧他的勤奋和精力，一位年届七十的老人，竟能有如此作为，这该是"老骥伏枥，志在千里"之谓吧。我说："你这是传经送宝，给我一个学习的机会。"他说是来"讨教"的，这自然是他的客气话。然而我深知景明兄，他确实是一位不耻下问、谦虚敬学的君子。前面说过，我们相见，每每联床共室，他必出示新作，逼着让你评头论足，至友之间，从无忌讳，我自口无遮拦，时放凉腔冷调，他却不以为忤，欣欣然受之若饴。既而夜阑更深，皆有困意，遂熄灯而睡，文兄头方就枕，鼾声即起。

景明兄常自况说："能力不大，福气大；本领不大，运气好！"

我问："何以故？"

答曰："不知。"

对曰："众善奉行，诸恶莫作之果报。"

二人相视大笑。

以上数端，拉杂写来，似无体例，它却是我与景明兄交往的片段写真。何日再往汾州，访景明兄于杏花深处，讨几杯酒吃，相与戏谑，乐何如之。

2007年5月28日于隐堂

文景明（1939—2020），字见龙，号兰雪书屋主人，山西省汾阳市西阳城村人。少聪颖，工书法、喜鉴赏，乐收藏。书从颜、柳入，后浸淫于魏晋碑版之中，备得古人运笔结体之奇，行草尤工。编著有《杏花村里酒如泉》《杏花村酒歌》《酒都杏花村》《杏花村文集》《文景明书法》等书。曾为中国书法家协会第三届理事、山西省书法家协会副主席、山西省收藏家协会副会长、《中国书法报》顾问等。

刚田煮饭

　　1986年10月，因出席中国书法家协会第二届二次理事会，我适烟台住东山芝罘宾馆。每值花朝月夕，见一青年追随谢瑞阶先生左右，徜徉海滨沙际，小坐礁石滩头，听潮音，观日出，其情融融，海天共话。谢老是我旧识，数年前，车过中州，曾往造访，敬问章草之道，颇受教益。而今邂逅邹鲁之滨，遂趋前问候，相见甚欢。经介绍，知与老人相偕者，乃郑州李刚田先生也。我事书画，自然少不了用印，不记某年日月，便喜欢上刚田先生平正自然的篆刻艺术。既识荆，遂请先生为我治印，先生颔之。

　　某日晚，再访谢老，方见与刚田居同室，适值老人卧床小睡，李先生则聚精会神，持刀走石，刀行石上，其声驳驳然。观其行刀，却又不主墨痕，临见妙裁，随机而发，神遇迹化，一派天机。未几，一方白文印"巨锁急就"，已然完成，我接印品读，但见方寸之间，真力弥满，万象生焉，遂三致谢忱。李先生却说："客中奏刀，未及从容思考，献拙了。"

　　1991年8月，因"镍都杯"国际书画大赛评审事宜，应赵正兄之邀请，我与刚田先生同客甘肃。评审结束后，承主人盛情招待，结伴访莫高窟，观千佛洞，游鸣沙山，赏月牙泉，西出阳关，临流渥洼。于山中骑骆驼行旅，而刚田兄所乘之驼，无鞍鞯、辔头、缰绳之属。偶值大雨袭来，骆驼奔走不羁，于此时刻，刚田兄在驼背上，虽不能说惊恐万状，却也手脚无措，不能自已，连喊牵驼人放慢脚步，便顺着驼背出溜下来，在沙渍深窝中踽踽而行，同行诸君为之大乐，遂皆弃骑同行，一路戏谑不已。此

李刚田先生

乃鸣沙山中之所见，偶然揭之，刚田兄当不怪我，能博一笑，吾愿足矣。

在甘肃，与刚田兄同行十数日，见其穿一件深蓝色夹克，拎一大提包，不事华饰，依然当年司工本色，每上车，坐司机侧座，甚少言语，而专心车外"大漠孤烟直"的戈壁气象；而或又在构思他的印作，曾见其一方印章有边款云："乘车途中，见道旁郊原，风物变换，神志怡然。"或此行之记述者。在敦煌，我与刚田兄同室而居，得以畅谈，兄以《李刚田篆刻选集》见赠，展卷赏观，得窥全豹，洋洋大观中亦可想见刚田兄治印之时"磨石书堂水成灾"（齐白石语）的苦辛。时江西张鑫先生，每晚必来长坐，戏有"闲云野鹤"的张兄，谈兴甚高，从不知倦，高谈阔论中，午夜早过，已是黎明前三四点钟的光景，见我等实在没有精力应对时，方离座而去，刚田兄亦恐早作梦蝶庄生了。

数年前，李兄应山西书协之邀，莅晋讲学，学员济济一堂。刚田或有咽炎，操着沙哑的河南口音，为大家点评作品，释疑解难，小叩则发大鸣，令学员既解渴又感动。

李刚田先生治印

自与刚田兄订交以来，除往京参会，见面的机会却很少，然鱼素不断，常在念中，每有新作出版，必相赠交流。我于印艺，实属门外汉，然先生大作，无不一一品读，不独爱其印，印面多变，入古出新，或清雅净洁，或古朴苍浑，对其边款文字，也甚留心。此中亦可窥见刚田为人为艺为道之一斑：兹录数则，可证吾言之不虚。

"我的童年，在开封度过，最难忘大相国寺的各种地摊，我在大人腿间钻来钻去采撷着供数十年做梦用的素材。"

"儿时家贫，为人做重工，餐风宿露，不胜辛苦。今刚田鬓来秋霜，往事犹时时入梦。"

"友人赠石甚佳，戏作司工将军章，以追忆十年工长生涯。""廿年前，旧司工。"此皆夫子自道，正可见刚田兄青少年时之行状，既平实写真，亦亲切感人。

又："老妻瞎凑热闹，亦学书法，命我作名印，刚田唯命。"于此足见其兄嫂夫唱妇随，夫妻情笃，能不令人生敬也。

又："此印初刻，田字为方形，山东印人苏白先生，教我改为圆形，故改制之，果然较前生动许多。此事已忽忽六载，先生已仙逝而去，音容笑貌常在念中，睹印思人，补刻款以为纪念。"一字之师，不曾忘情，此乃德行使然，自然感人至深。

又："周星莲录徐天庵句，学诗如僧家托钵，积千家米，煮成一锅饭，学书亦然。"我对此句，尤为服膺，曾有《刚田煮饭，黄惇拾瓷》之构思，因我懒散，终未成文。刚田治印，能继承传统，熔铸百家，取精用宏，自成家数，正"僧家托钵"者也，我极佩服！我极佩服！

刚田兄治印，除名章外，印文多取《老子》章句，想必心领神会，豁然胸次，能得"道法自然"之真谛，其技抑或进乎道矣。

2003 年 5 月 10 日

李刚田（1946—），河南洛阳人，著名书法篆刻家。曾任《中国书法》杂志主编，为中国书法家协会理事中国书协篆刻委员会副主任，西泠印社副社长、河南书法家协会名誉主席等。

编后记

当代章草大家陈巨锁先生，人文兼修，钟情山水，雅好交游，勤于属文，历年来有《隐堂散文集》《隐堂游记》《隐堂琐记》《隐堂随笔》等多种文集行世。先生为文，集中于怀乡、壮游、亲情、艺事等，得到了文坛艺苑的普遍关注和赞誉。

一代文史大家、已故百岁老人周退密先生评价道："先生生长于忻州，沐山川之灵气，得遗山之诗教，以绘事名噪南朔。余常读其诗文，均秀发有逸气。"

已故书法家王学仲先生也有这样的评价："巨锁同志善写章草，为书法家；善作诗，有元遗山幽并之气，为诗人；善写文章，颇多波澜，为作家；善画花木山水，为水墨画家。"

有关先生的成就，学界多有评介，我这里就不再赘述。

先生诸文集中，写人物、谈艺术的篇章占有很大比重。这次编选的《怀人谈艺录》共遴选其中64篇，涉及学界耆宿、艺苑大家60多位。内容主要包括师门艺事、交游纪实、翰札往来、故人追思及陪同文化学者登山临水唱和等篇什。这些文章中不乏细节描写，得见诸前辈的行为举止，声情笑貌，读来令人感到亲切动人。可以说，先生的文章是对这些艺苑大家从艺生涯的精彩记录，是当代学界部分人文活动的珍贵剪影。

我多次在明净的隐堂书屋聆听先生的教诲，先生虽处耄耋之年，但谈吐风趣，记忆力惊人。谈到书法时，先生常说：观古今之书法大家，无不

以治学为根本，书法乃为余事。以国学为根底，而发为书法，便具内涵，有神韵，有意趣，有书卷味，耐人品读，耐人咀嚼。一些国学大家，偶然欲书，乘兴命笔，任情适意，不事雕琢，不求其美，美竟在其中。

谈及艺术深层次的问题，先生总是对"人品、学养和修为"谈得更多一些。先生常说，为艺和为人相表里，为艺体现出来的是表象，其实体现为人的是精神。正如苏东坡所言："古之论书者，兼论生平，苟非其人，虽工不贵。"

先生也常谈起为文的道理，说到王国维的论诗名言："三代以下之诗人，无过于屈子、渊明、子美、子瞻者，此四子者，苟无文学之天才，其人格亦自足千古，故无高尚伟大之人格，而有高尚伟大文学者，殆未之有也。"

再看先生笔下的学人，无不饱学谦恭，处厚居实，体现着高尚的人品、渊博的学养和宽厚的修为。赵延绪、王绍尊先生的淡泊名利，助人为乐；林散之、费新我先生的生命不息，奋斗不止；李可染、沙孟海先生的提掖后学，平和儒雅；姚奠中、游寿先生的博学懿范，精益求精；楚图南、董寿平先生的"先有风骨俊，自然翰墨香"，等等。这些都从更广阔的视角，引入艺术更为深邃的层面，先生既在写人，也在谈艺；非唯谈艺，甚于谈艺，发人深省，予世启迪。

前辈专家学者虽大多远去，但又鲜活地留在了陈先生笔下，他们的人生态度、艺术追求已经成为、也必将成为后世的精神财富传承下去。

《怀人谈艺录》就要和大家见面了，真可谓"平湖油油碧于酒，云锦十里翻风荷"。但愿片片绿叶红蕚能为燥热的艺坛送来一缕清香。

<div style="text-align:right">

王利民

2021 年 8 月 30 日于葆光书屋

</div>